# 일 잘하는 디자인 회사 만들기

"DON'T BE
DESIGN
ROBOTS!"

# 저자 소개

데이비드 셔윈은 까다로운 비즈니스 문제에 강력한 솔루션을
개발해온 인터랙티브 디자이너 겸 크리에이티브 디렉터입니다.
현재 글로벌 혁신 기업인 프로그 사의 총괄 디자이너로서 선도적
주요 기업과 비영리 단체의 연구 및 전략과 새로운 제품 서비스
디자인을 컨설팅하고 있습니다. 또한 캘리포니아 아트 칼리지에서
인터랙션 디자인 프로그램의 석사과정 수석 강사이기도 합니다.

그는 SxSW, 인터랙션 11, HOW Design Live는 물론 여러 디자인 학교의 워크숍에서 강의 및
진행을 맡았습니다. TheAtlantic.com/Life, A List Apart, PSFK.com, HOW를 비롯한 수많은
잡지에도 기고하고 있습니다. 시인이자 작가인 아내 메리 페인터 셔윈과 함께 샌프란시스코
베이 지역에서 살고 있으며, 여가시간에는 www.changeorderblog.com에서 ChangeOrder
블로그를 운영하고 있습니다. 저서로는 <크리에이티브 워크숍(Creative Workshop: 80
Challenges to Sharpen Your Design Skills)>이 있습니다.

www.SBDBook.com에서 이 책에 나오는 워크시트 및 여러 자료를 다운로드할 수 있습니다.

# 일 잘하는 디자인 회사 만들기

프로젝트 대박 내고

클라이언트 감동시키는

디자인 회사 경영의 비결

**데이비드 셔윈** 지음

**트랜지스터팩토리** 옮김

스포트라잇북
SPOTLIGHT BOOK

# 감사의 말씀

이 책을 만드는 데 도움을 준, 다음 세 사람에게 감사를 드립니다.

데이비드 콘래드는 디자인위원회의 창립 파트너입니다. 15년이 넘는 웹사이트 및 사용자 경험 디자인 경력으로 무장한 데이비드는 현재 School of Visual Concepts에서 웹 디자인을 가르치며 시애틀의 기술업계를 적극 홍보하고 있습니다. www.designcommission.com

에리카 골드스미스는 디자인, 브랜딩 및 광고 분야에서 12년이 넘는 경험이 있는 노련한 전략가이자 고객 관계 관리자입니다. 시간과 전략과 예산으로 볼 때 불가능해 보이는 일을 완수해 내는 사람입니다. www.linked.in/EricaGoldsmith

피오나 로버트슨 렘리는 전략적 프로그램 및 고객 관계 관리자 입니다. 그의 경영철학은 간단합니다. '틀을 깨는 사고에는 틀이 필요하다.' www.linkedin.com/in/fionar

회계업무로부터 프로젝트 관리 전략 평가에 이르는 모든 문제들에 대하여 많은 디자이너, 경영자, 컨설턴트와 인터뷰를 나누었습니다. 데린 버스던, 스티브 배티, 애비 고디, 제니 램, 테드 레온하르트, 저스틴 맥과이어, 매튜 메이, 낸시 매클리랜드, 스티븐 뮤모, 루크 마이시, 가브리엘 포스트, 메리 셔윈, 웬디 쿼즌베리 등 도움을 주신 분들에게 감사드립니다.

책의 틀을 잡기 위해 논의를 발전시키고 초안 상태의 원고에 기꺼이 피드백을 제공한 다음 분들에게도 감사드린다. 크리스토퍼 버틀러, 매트 콘웨이, 티크 리나한, 톰 매닝, 티모시 모리, 앤드류 오트웰, 네이슨 퍼레틱, 앤디 러틀리지, 매트 쉔홀츠 로렌 세로타, 세바스티안 숄츠.

이 프로젝트는 HOW BOOKS 팀(메간 패트릭, 에이미 오언, 그레이스 링, 로렌 모스코, 스코트 프랜시스, 론슨 슬래글)의 도움 없이는 현실화되지 못했을 것입니다.

# 차례

# 세부 차례

**일러두기**

본문 중 이미지 자료에 표현된 영문은 디자인 업계에 종사하는 독자들이 쉽게 알아볼 수 있는 용어일 경우
원문을 그대로 살려 두었습니다. 다만, 좀 더 느낌을 살리거나 번역 표현이 필요한 경우에는 대체하거나
번역 문장을 주변에 병기하였음을 알려드립니다.

# 들어가기 전에

## 디자인 비즈니스의 거의 모든 것

이 책은 디자인 비즈니스 운영에 관한 최종 결론이 아닙니다. 그러자면 수천 페이지는 필요할 것입니다. 이 책은 디자인 비즈니스를 할 때에 반드시 필요한 도구와 자세를 주로 다룹니다. 유용하고 새로운 시각을 제시하여 새로운 비즈니스의 도화선이 될 것이라 자부합니다. 독자의 필요에 따라 이 책을 처음부터 끝까지 순서대로 읽거나 주제별로 골라서 읽기를 권합니다.

## 디자인 비즈니스의 이면을 엿보다

디자이너로서의 삶이란 거의 비슷할지도 모릅니다. 수많은 블로그를 열심히 검색하고 참고하면서 프로젝트를 순조롭게 진행하여 클라이언트를 만족시키려고 할 것입니다. 파편적인 정보들 속에서 디자인 비즈니스를 운영하기 위한 유용한 정보를 건질 때도 있겠지만, 최선의 방법은 집단 속에서 발견하게 되는 일이 많은 것 같습니다.

시애틀에서 일할 당시, 저는 매주 수요일 밤 '버거 드라마'에 참여했습니다. 퓨젯사운드 지역의 여러 디자인 스튜디오, 에이전시, 회사 디자인 부서에서 일하는 친구들과 그 동료들이 동네의 술집 겸 식당에 모여서 스트레스를 뿜어내는 자리였습니다. 모임이 진행되는 과정에서 대화가 계속되다 보면 어느새 한 통속이 되었습니다. 어니언 링을 우적우적 씹고 인디언 페일 에일을 퍼마시는 동안 우리는 디자인 비즈니스의 성공과 실패, 도전과 고난을 나누는 일이 많았습니다. 고객의 비밀에 관한 얘기나 확인되지 않은 뒷이야기 대신 실전이라는 힘겨운 학교를 통해 배운 것들, 가끔은 제정신이 아닌 것 같은 동료들에 관한 이야기가 전부였습니다.

처음 몇 달 동안 나눈 대화를 통해 알게 된 분명한 사실은 우리의 문제 가운데 대부분은 디자인 작업 그 자체와는 거의 관계가 없다는 것이었습니다. 좋은 사업가가 되어야만 하는 이유는 분명해졌습니다.

## 디자이너의 현실을 바라보자

장담하건대, 디자이너로서 첫 발을 들였을 때는 책상 앞에 느긋하게 앉아서 아무에게도 방해받지 않고 획기적인 아이디어를 여유롭게 끼적이는 모습을 상상했을 것입니다. 다음과 같은 상상도 했겠지요?

- 회사에는 천재적인 발상과 세상의 판도를 바꾸는 대화들로 가득하며 그 모든 아이디어들은 아주 손쉽게 레이아웃으로 스며든다.
- 완벽하게 색 조절이 된 모니터는 디자인 상을 휩쓸 만큼 환상적인 작품이 탄생하는 마법의 공간이 된다.
- 나는 언제나 클라이언트 서비스를 위한 상태를 유지하며 날아오는 불호령을 즉각 창조의 불길로 승화시킬 태세가 되어 있다.

하지만 현실은 그렇지 않습니다. 디자인의 완결성과 품질을 확보하려면 자신의 비즈니스를 어떻게 비즈니스답게 운영할 것인지 먼저 고민해야 합니다. 높은 수준의 작업 흐름을 훤히 꿰뚫어야 하며 얼핏 단순해 보이는 클라이언트와의 대화 속에서 핵심을 포착해야 합니다. 당신이 현미경 수준의 디테일을 추구한다는 사실을 입증하기 위한 마우스 작업은 그다지 중요하지 않게 됩니다.

자세히 말하면, 픽셀과 파이카의 굴레에서 벗어난 전혀 다른 단위를 다루게 됩니다. 견적과 비즈니스 전략을 위한 화법을 연습하기도 하며 엑셀 프로그램을 띄워 스프레드시트를 고치기도 합니다. 그뿐만이 아닙니다. 두툼한 검은 뿔테 안경을 벗어 놓고 우리의 관점, 경험에서 비롯된 전문가적 의견, 감성적 지성, 디자인 작업을 효율적으로 진행할 아이디어 등을 클라이언트에게 솔직하게 말해야 합니다.

## 디자인이 아니라 디자인 비즈니스를 하라

창조적인 작업을 추구하는 디자인 비즈니스 프로세스에 체계성과 철저함을 더할 수 있다면 금상첨화입니다. 우리가 상상하고 있는 것(디자인!)과 성공하기 위해 정말로 필요한 것(사업!) 사이에서 더욱 명확한 균형점을 찾아야 합니다. '디자인은 원하는 결과를 계획하고 생산할 수 있는 인간의 능력이다.'라고 브루스 모는 말했습니다. 생산하는 일은, 분명히 디자인을 뜻합니다. 계획하는 일은, 약간의 디자인도 있겠지만 결국 비즈니스입니다.

우리는 디자이너가 아니라 디자인 사업가로 활동할 때에 비로소 더 나은 결과를 얻게 됩니다.

클라이언트와 효과적인 대화를 나누지 못했다면 디자이너 특유의 말투 때문일 것입니다. 클라이언트의 요구를 어떻게 콘셉트에 반영했는지 제대로 설명하지 못했을 때에도, 웹 서핑에 빠져 실제 작업은 새벽녘에서야 시작하게 될 때에도 좋은 결과를 얻지 못하게 되는 것도 마찬가지입니다. 우리는 디자이너의 작업물과 디자인 사업가의 능력 사이에서 타협점을 찾아야 합니다. 디자이너는 디자인이 '모든 것의 정점'에 있다고 생각하지만 실상은 그저 막다른 골목에서 발버둥치고 있는 것이 현실입니다. 우리는 멋진 일을 하면서 수입을 얻기를 원하지만 비즈니스는 대부분 그러한 바람을 무참하게 무너뜨립니다.

저는 훌륭한 디자인을 가로막는 것이라면 무엇이든 옆으로 밀어 놓습니다. 위험이 있어야 수익도 있는 법입니다. 위험을 능숙하게 처리할 수 있다면 말입니다. 어떤 절차들은 보류할 필요도 있습니다.

우리에게 반드시 필요한 것은 비즈니스 프로세스입니다. 동료와 클라이언트 모두를 위해서 이는 절대로 희생될 수 없습니다. 절대로 안 됩니다. 창조적인 성향을 안정적인 비즈니스 프로세스 안으로 집어넣지 못하면 회사는 클라이언트와 직원들을 잃고 당신의 잠재된 수익은 휴지조각이 될 것입니다.

당신이 더 나은 디자인 사업가가 되는 길을 어디에서 찾을 수 있을지, 이 책이 그 방법이 되기를 바랍니다.

이 책에서 말하는 '디자인 비즈니스'는 디자인을 핵심 기능으로 하는 모든 비즈니스를 뜻한다. '디자인 스튜디오' 또는 '디자인 회사'는 시간이 곧 돈이 되는 디자인 사업의 주체를 뜻하며, 이 둘은 항상 같지는 않다.

고객과 함께 일하기

| BEFORE THE WORK | WINNING THE WORK |
| --- | --- |
| Client Service | Proposals |
| Business Development | Contracts |
| | Spec Work |
| | Politics |
| | Negotiation |
| | Discounts |
| | Expectations |

**DOING THE WORK**          **AFTER THE WORK**

Design Briefs          Networking
Deliverables           Competition
Meetings               Strategy
Presentations
Feedback

# 클라이언트 서비스

평가가 좋은 클라이언트 서비스를 생각해볼까요? 포시즌 호텔 앤 리조트, 사우스웨스트 항공, 스타벅스 커피가 떠오릅니다. 이들 브랜드의 공통점은 제공하는 서비스를 세심하게 설계하고, 판매하는 제품 각각의 이면에 있는 고객의 요구와 욕망을 만족시켜 준다는 것입니다. 애틀랜타에서 샌프란시스코까지 가는 비행편, 신선한 한 잔의 커피, 쿠션 좋은 침대가 놓인 우아한 객실의 하룻밤은 그 이상의 가치를 제공합니다. 이들은 고객이 제품과 서비스를 경험하고 서비스가 끝날 때 직원들이 당신과 상호작용을 어떻게 할지, 직원들이 고객과 어떻게 상호작용하는지 연구합니다.

우리는 디자인을 통해 기업들이 제품, 서비스, 브랜드를 강화시킬 수 있도록 훌륭하게 기여하고 있습니다. 왜 우리는 사업 운영에 세심한 계획을 적용시키는 데에 그리도 서투를까요? 많은 디자이너들이 클라이언트에게 제공하는 결과물의 품질에만 집중하기 때문입니다. 결과물이 클라이언트를 완전히 만족시킬 거라고 생각하는 것입니다. 클라이언트 서비스 전문가들은 결과물을 둘러싼 스토리의 품질도 생각합니다. 클라이언트의 이해와 직결되는 스토리를 제대로 관리한다면 당신의 디자인 업무는 크게 향상될 것입니다. 처음 클라이언트를 만날 때 스토리를 들려주는 것으로 시작하고 장기간에 걸친 관계를 구축해야 합니다. 그저 돈 버는 일로 시작해서는 안 됩니다.

클라이언트 서비스의 책임을 맡은 스튜디오 직원(책임자, 디자이너, 프로젝트 관리자, 클라이언트 파트너 등 누구라도)은 프로젝트 기간 동안 클라이언트와 진행되는 소통을 원활하게 해야 합니다. 디자인 작업이 최고의 품질을 낼 수 있도록 계속 관찰하고 동기를 부여해야 합니다. 시간이 지날수록 그 클라이언트로부터 거두어들이는 수익을 증대시킬 수 있을 것입니다. 강력한 클라이언트 서비스는 선택 사항이 아닙니다. 모든 클라이언트 상호 작용에 표준이 되어야 합니다.

> '고객 관리'라는 용어는 가급적 피하자. "우리는 고객을 다루는 게 아니다. 우리는 사람을 다룬다. 우리는 한 프로젝트가 끝나면 헤어지는 관계를 추구하는 게 아니라 장기간에 걸친 관계를 추구한다."– 피오나 로버트슨 렘리

## 장기 고객을 키우기 위해서 노력하고 있나?

새로운 클라이언트와 일하는 것은 정말로 신나는 일입니다. 그러나 주요한 장점은 항상 장기간에 걸쳐 지속되는 클라이언트와 관계에서 비롯되는데, 새로운 기회를 찾는 것과는 반대 방향인 셈입니다. 다음의 예를 살펴 봅시다.

· **계속해서 일을 맡기는 클라이언트는 안정된 수익의 가능성을 창출한다** : 새로운 클라이언트나 프로젝트를 쫓아다니면 돈이 되는 일을 할 작업 시간의 양이 줄어들게 됩니다.

· **익숙함은 비즈니스를 쉽게 만들어 줄 수 있다** : 당신이 클라이언트의 언어로 말하는 법을 배웠다면 더욱 효율적으로 협업할 수 있고 진정한 전략적 파트너가 될 수 있습니다. 클라이언트가 새 프로젝트를 가지고 왔을 때, 당신의 팀은 이미 고객의 전반적인 비즈니스 환경과 브랜드의 핵심 특성을 잘 알고 있는 상태이므로, 고객의 프로젝트 특성을 정립하는 데 도움을 줄 수도 있습니다.

· **당신의 직원은 자유롭게 다른 비즈니스 개발 활동을 진행할 수 있다** : 유대가 든든한 클라이언트가 있다면, 팀으로서는 비즈니스의 빈 부분을 채우기 위해 다른 기회를 잡으려 하기보다 새 클라이언트를 알아 볼 수 있는 여유가 생깁니다.

기존의 클라이언트라고 구식이라 여겨서는 안 됩니다. 모든 프로젝트는 새로운 기회입니다.

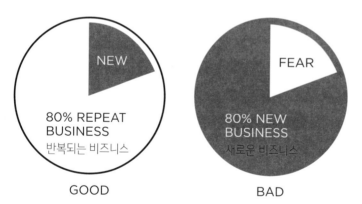

**새 클라이언트 창출의 80/20 규칙:** 새 클라이언트를 확보하는 것이 기존의 클라이언트와의 관계를 유지하는 것보다 더 많은 비용을 치르게 된다.

## 효과적인 클라이언트 서비스를 어떻게 제공할까?

미국의 인기 드라마 <매드맨(Mad Men)>의 조연 피트 캠벨의 이미지가 떠오르는 사람도 있을 것입니다. 클라이언트와 큼직한 거래를 성사시키기 위해서 스카치위스키와 시거에 취한 사람들이 어울리는 한밤중의 협상 말입니다. 하지만 그런 모습은 훌륭한 클라이언트 서비스 창출의 기본 원리와는 관계가 없습니다. 좋은 관계는 오직 신뢰 위에 구축됩니다. 어떤 요소들이 있어야 하는지 살펴볼까요?

### 디자인 작업의 품질

오류가 없으며, 간결하고 정교하게 제작된 디자인 작업은 어떤 클라이언트 관계에서든 중요합니다. 하지만 다른 부분에서 클라이언트를 서투르게 취급한다면 훌륭한 디자인 작업물조차 무용지물이 될 수도 있음을 명심해야 합니다. 디자인 수업시간에 이런 이야기는 듣지 못 했었지요?

### 클라이언트와의 접촉 빈도

직접 만나든 화상 회의든 문자 메시지든 클라이언트의 연락에 답하는 속도와 채널은 클라이언트의 만족도에 영향을 줄 수 있습니다. 클라이언트에게서 급한 질문이 들어왔을 때는 답변을 바로 주려하기 보다는 정확한 답변을 언제 해줄 수 있는지 알리는 게 더 중요합니다. 그렇게 하면 디자인 작업의 집중력을 흐트러뜨리지 않을 수 있습니다.

### 접촉의 품질

접촉의 품질은 당신이 클라이언트의 시간을 활용하는 방법으로 측정할 수 있습니다. 클라이언트와 회의가 있을 때 당신은 대화를 체계적으로 진행하기 위한 안건을 제시하는지 생각해봅시다. 프로젝트의 자잘한 세부 사항은 다음 회의나 논의에서 채워 넣기보다는 바로 그 자리에서 클라이언트와 공유해야 합니다. 제 경험을 여기서 말하자면, 클라이언트가 당신의 시간에서 사소한 부분까지 간섭하려든다면 이 미팅의 품질에 문제가 있다는 것을 알아두세요.

### 개인 관계의 유지

당신 성격의 어떤 부분이 클라이언트에게 매력을 주는지 이해하고 있어야 합니다. 클라이언트는 디자인 로봇이 아니라 사람에게 일을 맡기는 것을 명심해야 합니다. 인간적으로 행동하고 어떻게 적절하게 시간을 함께할지 알 필요가 있습니다. 클라이언트를 사무적으로 대하지 말고  인간적으

로 이해하는 것이 중요합니다. 상대의 인간적인 면모가 드러날 수 있도록 여지를 남겨두는 게 좋습니다.

### 문제에 대처하는 방식

클라이언트가 당신에게 피드백을 제공하면 어떻게 처리하는 편인가요? 문제를 제대로 처리하지 못하면 디자인 작업의 품질, 접촉의 품질, 당신이 제공하는 서비스의 가치 인식을 떨어뜨릴 수 있습니다.

### 공통 작업 스타일의 확립

당신의 클라이언트는 편안한 스타일인지 아니면 격식을 중시하는지 알아두어야 합니다. 또한 당신의 작업 스타일을 다른 방식으로 움직이는 조직에 강요하지 말아야 합니다. 갈등을 불러일으킬 수 있습니다. 관계를 고려하여 클라이언트가 이끄는 바를 따라가보는 것도 좋습니다.

### 클라이언트가 지불한 돈에 대한 가치 인식

당신의 서비스에 어떻게 값을 매기는지 그 가격에 무엇이 제공되는지는, 클라이언트가 서비스의 가치를 어떻게 평가하는지 그가 당신에게 무엇을 기대하는지에 영향을 미칩니다. 클라이언트의 입장에서 프로젝트를 담당할 사람으로 당신을 선택했는데, 프로젝트 비용으로 정말 낮은 가격을 책정했다면, 그것은 당신의 서비스의 가치가 그 정도임을 나타내고 있는 것입니다. 당신이 높은 가격을 제시하여 프로젝트가 성사가 되었다면, 클라이언트의 질문이나 우려에 항상 응답할 준비가 되어 있어야 합니다.

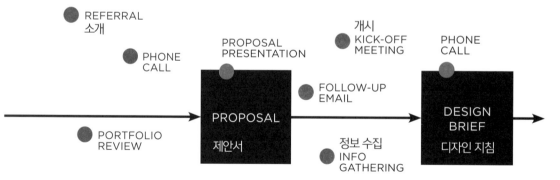

**당신의 접점을 정의하라:** 프로젝트 또는 제품의 라이프 사이클 전반에 걸쳐 고객과 상호작용할 수 있는 모든 잠재적인 방법을 나열해 보자. 고객과 맺는 이러한 상호작용을 잘 디자인한다면 제공하고자 하는 제품과 서비스의 질에 대해서 양쪽 모두가 명확한 기대를 갖게 된다.

# 클라이언트는 나에게 무엇을 기대할까?

프로젝트가 진행될 때 클라이언트가 디자이너에게 기대하는 것들이 무엇인지 살펴보겠습니다. 클라이언트의 입장에서 적은 글이니 찬찬히 읽어 보기 바랍니다.

## 디자인 클라이언트의 권리 장전

### 1. 적시성

클라이언트로서, 언제 결과물을 받을 수 있는지, 그 결과물을 어느 정도 기간에 검토한 의견을 알려 주어야 하는지, 프로젝트 비용은 언제 지불해야 하는지 항상 알고 싶다. 이 내용들은 프로젝트가 시작될 때 명확하게 했으면 좋겠다. 또한 프로젝트 진행을 위해 정한 회의 시간을 우리 회사는 반드시 지킬 것이다. 당신 또한 사전에 연락 없이 늦지 않아야 한다. 당신의 작업을 이해하려고 노력하고 있으므로 약간 늦어지는 것은 양해할 수 있다. 만약 늦어짐으로 인해서 비용이 발생한다면 알려주기 바란다. 일정이 일단 정해지면 예기치 못한 상황이 발생하지 않은 한 작업은 늦어지는 일이 없도록 해주시길. 작업이 지연되는 경우에는 마감일로부터 충분한 시간 전에 알고 싶다. 그렇지 않으면 당신이 전문가가 아니라고 생각할 것이다. 우리가 프로젝트의 범위를 변경할 경우, 당신은 나와 새로운 일정을 협상해주기를 바란다. 작업의 완결성을 저해하지 않으면서 당신의 능력을 최대한 발휘해서 작업할 수 있도록 최대한 지원하겠다.

### 2. 투명성

날마다 자세한 내용을 추적할 수는 없기 때문에 프로젝트가 어떤 상태인지 수시로 알고 싶다. 우리 기업 또는 조직의 이익을 옹호하며, 우리 상사, CEO, 동료 및 대중에게 이야기할 때 당신의 관점을 이해하고 그와 연관시킬 수 있어야 한다. 당신의 작업을 위해서 우리 회사에서 진행하는 회의에 모두 참석할 수는 없다. 담당자가 승인하더라고 현실적으로는 불가능할 수 있다. 따라서 당신이 보여준 작업이나 우리가 승인한 작업, 적절한 이유로 승인을 거부한 작업에 대해서도 그 배경에 있는 생각을 서로 나눌 필요가 있다. 프로젝트가 우리의 고객, 우리 회사, 더 나아가서 세상에 미칠 영향을 알고 싶다. 작업의 범위에 국한되지 않으며 우리의 평판을 해칠 수도 있는 가능성이 있는 문제가 있는지, 또한 윤리 문제는 말할 것도 없다. 때로는 모르는 게 약일 수도 있겠지만 작업 과정에서 발생할 수 있는 문제들 중 사소한 것들이라도 프로젝트를 이해하는 데 도움이 된다면 자세하게 공유해도 좋다.

## 3. 가치

에이전시나 디자이너의 비용에 대해서 공정했으면 좋겠다. 프로젝트의 범위가 수정되어 비용에도 약간의 변경이 필요하다면 이 부분에서도 공정하게 진행되어야 한다. 우리 조직은 여러 에이전시로부터 견적을 받고 싶어 할 것이므로 당신의 작업에 대한 비용은 다른 에이전시와의 전반적인 시세를 감안할 것이다. 반드시 낮은 가격을 제시하는 에이전시와 계약하지는 않는다. 프로젝트에 가장 적합한 곳을 선택한다. 비용을 숨기거나 제시할 때 사전에 검토 부족, 또는 우리가 이미 이야기한 전략적 접근에 대한 이해가 부족하여 불이익을 받지 않도록 한다. 파트너로서 재정적으로나 직업적으로, 우리의 목적지가 어디인지 이해하며 함께 일했으면 한다. 당신이 제공할 수 있을 것이라고 예상했던 계약상의 작업을 이행할 수 없다는 사실을 발견했을 때에는 그에 대한 책임을 져야 한다. 이러한 경우에는 다른 디자이너와 프로젝트를 진행할 수 있도록 계약을 해지하거나 우리가 받아들일 수 있을 만한 선택 사항을 제시해줄 것.

## 4. 존중

우리는 친구가 아닌 동료다. 공동의 협력을 위해 당신이 지속적으로 관심과 존중을 보여줄 것으로 기대한다. 우리는 디자인을 통해 우리 회사에 의미 있는 영향을 만드는 데 집중하기 위한 관계를 맺고 있다. 이는 우리가 날마다 상호작용하는 모든 면, 이를테면 옷을 어떻게 입는지, 상관에게 당신의 작업을 어떻게 설명할지, 일이 끝나고 회식은 어떻게 할지, 클라이언트와 디자이너 사이의 경계를 어떻게 지킬지와 같은 문제들에 영향을 미칠 수 있다. 당신의 자존심이 과다하다고 느끼거나 당신이 제시한 시안에 대해 제가 이해하지 못 한다면 우리의 상호협력 관계는 지속되기 힘들 것이다. 나는 이 일에 대한 책임이 있고 당신의 아이디어가 가져올 결과를 감수해야 한다. 프로젝트에서 함께 일하기 시작할 때 프로젝트 수행에 대한 상호 기대가 정리되어야 한다. 두 시간 안에 이메일에 답장을 할 수 없을 것 같다면 따로 연락해줄 것. 또한 스튜디오가 과부하가 걸려 있어서 프로젝트의 일정 단계에서 유연성이 필요하다면 그 또한 알려주기 바람. 프로젝트가 진행되는 과정에서 나를 놀라게 하지 말 것. 말로 하지 않고 넘어가는 일이 있다거나 제대로 진행되지 않은 일이 있다면 서로에 대한 신뢰는 물론 성공할 수 있는 기회도 깎아먹을 것이다.

> 훌륭한 클라이언트 서비스를 제공한다면 당신은 이에 대한 비용을 받을 수 있으므로 당신의 프로젝트 견적과 스튜디오의 간접비용에 이 부분을 확실하게 포함시켜야 한다.

일 잘하는 디자인 회사 만들기

## 클라이언트에게 무엇을 기대해야 할까?

'디자이너 클라이언트의 권리장전'에서 우리의 고객들이 디자이너에게 무엇을 기대하는지 볼 수 있었습니다. 당신이 일을 시작할 때, 클라이언트와 대화를 나눌 경우 당신이 그들에게 무엇을 기대하는지 반드시 이야기해야 합니다. 클라이언트에게 기대하는 바를 솔직하게 이야기하지 않으면, 당신은 생각지도 못한 문제들로 인해 싫은 소리를 해야 할 수도 있기 때문입니다.

가장 좋은 방법은 클라이언트와 관계를 맺는 규칙을 정의하는 것입니다. 이 내용을 한 장 정도로 정리하는 게 좋은데, 다음 내용을 포함시키도록 합시다.

- 각각의 결과물에 대해서 전달되어야 할 피드백의 유형, 마감 시한
- 조직 내 핵심 의사결정자, 결과물마다 의사결정자의 의견이 필요한 시점
- 피드백을 수집하고 분석하는 담당자(이는 당신이 할 일이 아니다)
- 클라이언트를 접촉하는 빈도와 일관성(누가 언제, 어떻게 응답하는가)
- 문제 발생 시 처리 방법

이 문서는 대화를 시작하는 도구로서 기능을 할 것이며 프로젝트가 진행되는 내내 일어날 수 있는 잠재된 문제에 대한 가이드라인이 됩니다.

## 어떤 클라이언트를 만나야 하는가?

개인적인 의견은 이렇습니다. 제가 존중하고 존경하고 계속 연락하는 클라이언트는 사적인 존중과 직업적 예의 사이에서 적절하게 균형이 있는 사람입니다. 창의적인 작업물을 제시했을 때, 작업이 완벽하지 않더라도 좋은 아이디어를 실현하는 과정이라는 것을 감안하고 볼 줄 아는 사람이 좋습니다. 즉 디자이너의 시각으로 진행 과정을 볼 줄 아는 사람이면 좋습니다.

제 클라이언트들은 제 작업물이 물고 있는 사탕을 떨어뜨릴 정도로 디자인이 환상적이어서 제게 일을 맡기는 것은 아닙니다. 물론 수없이 많은 로고를 디자인한 경험이 있고 디자인 과정이 정교해서 저를 파트너로 선택한 것도 있지만, 제가 좋아하는 클라이언트는 모든 것은 끊임없이 변화한다는 사실을 이해할 만큼 상식이 있는 사람들입니다. 이들은 디자인 작업 과정에서 내가 날마다 떠나는 '여행'을 존중하며, 그들은 함께 그 여행을 가고 싶어 합니다.

몇 년 전 마케팅 행사에서 '클라이언트는 결국에는 그들 수준에 어울리는 디자이너와 함께하게 된다.'라는 말을 들은 적이 있습니다.  이 말이 옳다는 것을 증명하는 것이 우리 일입니다.

# 비즈니스 개발

작은 디자인 회사에서 디자이너로 일하던 시절이 생각납니다. 나는 그 당시 새로운 비즈니스 프로세스에 충격을 받았는데, 그 내용은 대략 이랬습니다.

1. 멋진 작품을 만들어라.
2. 디자인 회사 웹사이트에 당신의 멋진 작품을 올려라.
3. 클라이언트가 새로운 비즈니스에 당신을 고려하기를 기원하라.
4. 유망한 새로운 클라이언트가 웹사이트를 보고 당신에게 연락할 때까지 기다려라.
5. 1부터 4까지를 되풀이하라.

빈둥거리면서 전화가 올 때까지 기다리는 모습에서 이상적인 직장 생활이라고 감탄할지도 모르겠습니다. 덕분에 디자인 블로그를 읽을 시간이 늘어났다면 말입니다. 이 방법은 비즈니스 모델을 유지할 수 있는 믿을 만한 방법은 아닙니다. 클라이언트와 새로운 관계를 확보하려면 이보다 정교한 프로세스를 개발할 필요가 있습니다.

새로운 프로젝트를 찾는 일은 대부분의 디자인 회사가 실행하는 디자인 비즈니스 가운데, 가장 시간이 많이 들고 좌절도 가장 많이 겪지만 가장 보람 있는 부분일지도 모릅니다. 새로운 후보와 가능성 있는 예비 클라이언트의 견실한 흐름을 키워내지 못하면 당신의 디자인 회사는 직원들이 몇 주, 심하게는 몇 달씩 돈을 벌 만한 일이 없어서 빈둥거리는 위험을 안게 됩니다. 이렇게 되면 비즈니스의 안정성에 타격을 받거나 심지어 아예 파국으로 몰리는 상황이 될 수 있습니다.

경험으로부터 나온 규칙은 이렇습니다. 새로운 비즈니스를 확보할 수 있는 강력한 프로세스가 갖춰져 있지 않으면 가능성이 100이라고 볼 때 새로운 비즈니스를 위한 대화로 어찌어찌 이어지는 것은 10, 새로운 클라이언트를 만나게 되는 것은 1에 불과합니다. 다시 말해, 백 개의 연락처로 접촉해도 겨우 프로젝트 하나를 따낼 수 있다는 말입니다.

파트너로 이어질 수 있는 '**후보**'란, 당신과 이야기를 나눈 적이 있는 클라이언트가 될 수도 있는 사람입니다. 이들은 당신에게 곧바로 일거리를 주지 않을 수도 있지만 미래의 어떤 시점에서는 상황이 당신에게 유리하게 굴러갈 수도 있습니다. 당신과 커피를 마셨던 사람일 수도 있고, 동

료가 당신에게 소개해준 사람일 수도 있습니다. 후보는 때때로 당신이 연락을 해서 영업을 할 수 있는 사람들입니다. 이들은 당신의 개인적인 인연 또는 일 관계로 맺어진 인맥에 포함되었을 수도 있지만 처음으로 만나는 사람일 수도 있습니다.

> 당신은 궁금증이 들 것이다. '나를 위해 클라이언트와 프로젝트를 찾아줄 누군가를 고용할 수는 없을까?' 글쎄, 당신이 자기 이름을 내걸고 사업을 한다면 당신을 돕기 위해서 고용한 새로운 비즈니스의 프로들과 함께 당신 자신도 일거리를 찾으러 돌아다닐 준비를 해야 할 것이다. 테드 레온하르트는 이렇게 말했다. "당신이 절대로 포기할 수 없는 단 한 가지 전문 분야가 있다면, 그것은 바로 세일즈다."

예비 클라이언트는 당신에게 기회를 줄 수도 있음을 언급했던 잠재적인 클라이언트를 의미합니다. 어떤 프로젝트에 대해서 당신에게 당장이라도 제안하려는 이도 있고, 당신과 작업을 같이 하고 싶다는 의향은 밝혔지만 전화나 이메일은 보내지 않은 이들도 있습니다. 여기에 해당되는 예비 클라이언트는 비즈니스가 진행되는 긴 사이클 속에서 다시 이야기를 해 보면 일이 성사될 수도 있습니다. 예비 클라이언트를 대할 때 그들의 경계심에 조바심내지 않고, 상대 쪽에서 연락을 취해 오기를 기다리는 점이 가장 중요합니다.

그러나 이론적으로 볼 때 어떤 디자인 비즈니스든 진행되는 작업 가운데 80%는 이전의 클라이언트로부터 비롯되는 경우가 많습니다. 기존의 클라이언트와 일하면 마음에 안정을 가져다주는 면에서는 상당히 좋습니다. 가령 일거리를 얻기 위해서 다른 디자이너와 입찰 경쟁을 벌여야만 할 때에는 더더욱 그렇습니다.

하지만 주의하세요. 기존에 거래하는 클라이언트가 많지 않은 상태에서, 반복되는 비즈니스가 너무 많다면 고객 관리에 취약점이 생길 수 있습니다.

## 새로운 비즈니스 후보와 예비 고객을 어떻게 찾을 수 있을까?

새로운 잠재 클라이언트와 이야기를 시작할 수 있는 방법은 많습니다. 직접적인 방법으로는 대면 접촉 또는 직접 개인 접촉을 시작하는 것이다. 간접적인 방법은 클라이언트가 당신에게 관심을 가질 방법을 만드는 것입니다.

**직접적인 방법 : 자신을 정의하고 후보들과 연락하라**

· 지금의 클라이언트나 커뮤니티의 친구들을 통해서 직접 소개를 받는다.

· 클라이언트나 동료들에게 알고 있는 사람을 소개시켜 달라고 요청하고 대화는 당신이 진행하는 것이다.

· 관련되어 있지 않은 여러 산업 분야의 사람들과 관점을 공유할 수 있는 소규모 비즈니스 그룹을 통한 인맥을 구축한다.

· 당신이 목표로 하는 클라이언트의 유형과 관련되어 있는 비영리 단체의 회원이 된다.

· 컨퍼런스 및 전시회와 같은 공공 행사에서 사람들을 만난다.

· 클라이언트로 유치하려는 사람이나 회사에 이메일을 보내거 전화를 거는 통신 영업을 한다.

### 고객 관리를 어떻게 해야 할까? 고객 관리 취약점

한 디자인 회사의 비즈니스 전체를 볼 때 한 클라이언트가 차지하는 비중이 25%를 넘는 것은 좋지 않습니다. 실제로 이런 상황이거나 그럴 가능성이 있다면 연락할 잠재 클라이언트의 목록을 작성해 보는 게 좋습니다. 이 방법은 고객 관리의 취약성의 정도를 줄이는 데 어느 정도 도움이 되는 클라이언트 기반 다각화의 시작입니다.

다각화는 클라이언트를 잃었을 때에도 견딜 수 있게 하며, 디자인 회사에 들어가는 고정적인 비용을 지탱시키는 데 도움이 됩니다. 비교적 규모가 큰 프로젝트를 진행하기 위해 한두 명 이상의 직원을 고용한 상태인데, 계약이 해지되거나 일이 중지되는 상태가 되면 그 직원들은 할 일이 사라지게 됩니다. 이러한 형태는 작은 회사에겐 위험한 비즈니스 모델이어서, 클라이언트의 '크기'에 의존한다면 전체 비즈니스가 붕괴되는 결과를 초래할 수 있습니다.

다각화 방법은 클라이언트에서 대금 지급이 지연되어 일어나는 현금 흐름의 변동성을 줄일 수 있습니다. 대금 지급이 미뤄지면 잠재적으로 현금 흐름에 나쁜 영향이 가기 마련입니다. 거래하는 클라이언트 수가 적을수록 대금 지급이 단 몇 주라도 늦어지면 디자인 회사가 안게 되는 위험 부담이 커집니다. 혹여 선불 지급을 요청하는 대신에 신용거래를 제시하고 있다면 이러한 위험을 스스로 더욱 키우는 것입니다.

다각화는 비용 협상에서 당신의 방어막이 될 수 있습니다. 클라이언트의 구성이 한쪽으로 치우쳐 있는 에이전시는 다음과 같은 운명을 맞이할 수 있습니다. 만약 그 클라이언트가 당신의 비즈니스 수익 가운데 가장 많은 부분을 차지하고 있다는 사실을 알게 되면 그들은 협상 과정에서 비즈니스를 지속하거나 규모를 증가시키는 대가로 가격을 깎자고 요구할 것입니다. 디자인 비즈니스는 그런 클라이언트와 협상을 벌일 경우 수익이 줄어드는 곤란을 겪게 됩니다.

다각화는 보다 강력한 포트폴리오로 이어질 수 있습니다. 한 가지 종류의 비즈니스 또는 산업 분야에만 국한되어 있는 작업 사례의 포트폴리오로 구성된 디자인 비즈니스는 새로운 클라이언트의 관심을 끌기 어렵습니다. 포트폴리오가 다양할수록 당신의 호기심, 디자인의 다양한 영역에 걸친 기술의 범위, 그리고 당신의 서비스가 얼마나 유용한지를 보여줄 수 있습니다.

당신이 프로젝트 작업을 처리하느라 피곤한 상태더라도 잠재 클라이언트 및 새로운 비즈니스의 예비 고객에게 계속해서 연락하기를 권합니다. 하나의 클라이언트를 만족시키기 위해서 전력을 기울인다면 당장은 수익을 얻을 수 있겠지만 길게 보면 당신의 비즈니스가 타격을 받을 가능성은 점점 커져만 갈 것입니다.

### 간접적인 방법 : 후보 고객이 당신에게 연락하도록 만들기

- 당신이 일해 왔던 프로젝트에 관해서 지역 또는 전국 단위 미디어를 찾아본다.
- 당신의 전문 분야를 주제로 한 블로그를 개설하고 포스트를 올린다.
- 가능성 있는 클라이언트가 관심 있어 할 만 한 팟캐스트나 동영상을 만들어서 올린다.
- 지역 또는 전국 단위 행사나 온라인 컨퍼런스에서 리더십을 보여주는 발표를 한다.
- 가능성 있는 클라이언트가 볼 것이라고 생각하는 온라인 및 인쇄 매체에 광고를 한다.
- 온라인 타깃 검색 광고를 집행한다.

디자인 비즈니스를 하는 회사들 중 잠재적인 후보와 예비 고객을 추적하기 위한 내부 데이터베이스를 유지하는 곳이 많습니다. 일부에서는 세일즈포스닷컴(Salesforce.com)과 같은 외부 도구를 활용하기도 합니다(세일즈포스닷컴 : 고객 관리 솔루션을 중심으로 한 클라우드 컴퓨팅 서비스,

즉 비즈니스 응용 프로그램 및 플랫폼을 인터넷으로 제공하는 회사 - 편집자 주).

## 잠재 클라이언트와 어떤 이야기를 나눠야 할까?

자, 이제 당신에게 예비 클라이언트가 있다고 가정해봅시다. 새로운 비즈니스 기회를 위한 대화를 나눌 약속도 잡았습니다. 대화를 위해 무엇을 준비하고, 어떤 이야기를 나눠야 할까요?

### 첫 이야기의 분위기에 주의를 기울여라

두 잠재 클라이언트의 이야기에서 차이를 구별해봅시다.

**전화 1** : "안녕하십니까. 우리는 당신의 회사가 빅 팬시 테크놀러지 사의 웹사이트 디자인 리뉴얼에 관한 제안에 참여할 생각이 있는지 알고 싶습니다."

**전화 2** : "안녕하십니까. 당신 친구인 로리로부터 연락처를 받았습니다. 로리 말로는 당신이 멋진 웹사이트를 만든다고 하더군요. 그래서 당신들의 작업들을 자세히 살펴보았고, 전화를 드려야겠다고 생각했습니다."

두 프로젝트 모두 예산이나 기한은 차이가 없을 수도 있습니다. 첫 번째 통화의 분위기를 보면 당신은 클라이언트가 참여시키려는 잠재적인 프로젝트의 입찰 대상자 가운데 한 명이 될 것으로 보입니다. 두 번째 통화는 비즈니스 얘기 이전에 개인 인맥에 관한 언급으로 시작되었습니다. 이러한 단서들은 가능성 있는 프로젝트에 관한 정보를 모으기 위한 적절한 어법과 접근법을 쓰는 데 도움을 줄 수 있습니다.

### 직접 만나라

될 수 있으면 최종 프로젝트 견적을 제출하거나 프로젝트를 시작하기 전에 적어도 한 번 이상은 얼굴을 맞대고 만나도록 합니다. 지리적 여건 때문에 불가능한 경우도 있지만 장래의 클라이언트와 직접 만나보면(화상 회의라도 해본다면) 많은 것을 알게 됩니다.

### 비즈니스에 들어가기 전에 한 사람의 인간으로서 만나라

새로운 클라이언트와 탄탄한 업무 관계를 구축하고 싶다면 이들과 직접적인 관계는 물론 인간적인 관계 또한 맺을 필요가 있습니다. 비즈니스 이야기로 들어가기 전에 먼저 클라이언트가 기본적으로 원하는 것, 이를테면 좋아하는 커피나 차의 취향, 주차할 장소를 마련해야 하는지에 마음을 써야 하며 짧은 잡담도 필요합니다.

그 CEO는 당신의 가치 제안에 대해서…

적극적으로 경청하는 것은 새로운 클라이언트를 찾을 때 활용할 수 있는 가장 중요한 기술 중에 하나다. 상대가 익숙한 이야기를 할지라도 처음 대화만으로 당신이 고객의 요구를 모두 이해했다고 속단해서는 안 된다. 드러나지 않은 문제나 어려운 점이 있다면 근본적인 원인을 찾기 위해 노력해야 한다. 이 과정에서 당신은 그들의 요구를 만족시킬 접근법을 구축할 쓸모 있는 정보를 발견할 수도 있다.

### 그들이 당신에 관하여 어떤 이야기를 들었는지 감지하라

저는 대화를 시작하거나 끝내려는 순간까지 이를 실천하려 애쓰는 편입니다. 나에 대해서 얼마나 소개를 잘 받았는지 판단하기 위해서입니다. 이는 나를 소개시켜 준 사람에게 적절한 감사의 인사를 보내는 것을 잊지 않는 데에도 도움이 됩니다.

### 왜 그들이 당신에게 연락하거나 만나려고 하는지 알아내라

곧바로 생각을 공유할 수 있는 시간 여유를 클라이언트에게 주십시오. 그들이 당신에게 관심이 있는 이유를 충분히 듣기 전까지는 당신의 전문적인 경력을 설명하거나 자신에 대해 이야기 할 필요가 없습니다.

### 무엇을 입을지에 관심을 가져라

디자이너라면 당신의 작업에 어울리는 방식으로 옷을 입어야 합니다.

### 회의의 의제를 제공하라

회의를 시작했다면, 클라이언트에게 얼마나 오래 걸릴지 알려주어야 합니다. 이 회의에서 당신이

무엇을 논하고자 하는지 의제를 가볍게 알리는 게 좋습니다. 디자인에 정통한 클라이언트와 작업하는 경우에도 대화의 초점을 형성하십시오. 당신은 이 일에 대한 책임자입니다.

## 적극적으로 듣고 반응하라

적절하게 대화 화제를 전환할 준비를 해야 합니다. "관련된 저희 작업 경력에 대해 이야기하기 전에, 먼저 귀사가 이 웹사이트 디자인을 리뉴얼하려는 이유를 좀 더 자세히 듣고 싶습니다." 그러면 클라이언트와 적절한 사례 연구 및 예시들을 공유할 수 있습니다.

## 있을지도 모르는 경쟁자에 대해서 물어보라

"이 프로젝트에 대해서 혹시 다른 디자이너나 회사와 이야기를 하고 있나요?" 주저하지 말고 좀 더 나아가 봅시다. "하나만 물어봐도 될까요? 혹시 생각하고 계시는 다른 선택에 대해서 정확하게 이해하고 싶습니다." 이러한 자세한 내용은 당신이 프로젝트를 놓고 경쟁을 벌여야 하는지, 아니면 프로젝트 파트너로서 우선순위에 놓여있는지를 이해하는 데 도움이 됩니다.

## 예산 범위를 논의하라

견적을 위해서는 예산의 범위를 모른 채로 클라이언트가 자세한 내용으로 들어가지 않도록 주의하십시오. 이에 대한 정보를 확실하게 모아야 합니다. 자주 있는 일이지만 클라이언트가 이 일에 얼마나 많은 돈을 써야 할지 모르겠다고 말할 수 있기 때문입니다. 그래도 개략적인 범위라도 잡을 수 있도록 노력해야 합니다. 제 예전 동료인 카라 코스타는 클라이언트 회의에서 이렇게 말했습니다. "이 프로젝트에 5달러를 쓰실 겁니까? 백만 달러를 쓰실 겁니까?" 이렇게 엄청나게 넓은 범위를 제시하면 클라이언트는 이렇게 말하게 된다. "그렇지는 않죠. 1만 2천 달러 정도가 더 정확하겠네요." 다만, 클라이언트가 불편할 수 있으므로 너무 심하게 몰아붙이지는 말아야 합니다.

> 비즈니스 활동을 지출 경비로 청구하라. 당신의 시간을 이런 식으로 계산에 넣지 않는다면 새로운 클라이언트를 얻기 위해서 쓴 시간과 비용은 어디론가 사라지거나 클라이언트의 프로젝트 예산에 포함되기 십상이다.

## 결과물 전달을 위한 잠정 작업 기간을 잡아라

확실한 결과물 전달 마감 시한을 물어보라는 것은 아닙니다. 프로젝트의 범위(얼마나 많은 요구를 수행해야 하는가), 프로젝트의 기간(이를 완수하기 위해서 얼마나 오랫동안 작업을 해야 하는가)

에 관한 명확한 지침이 필요합니다. 앞으로 있을 대화에서 당신은 이 두 가지를 결합해서 클라이언트의 예산과 범위에 따른 적절한 작업 기간을 잡아야 합니다.

### 신뢰의 초기 수준을 판단하라

성공적인 고객 관계는 상호 존중과 신뢰에서 시작됩니다. 첫 접촉 때 상대가 펼치려는 비즈니스의 어려운 점에 관해 솔직한 내용을 듣지 못했다면 시간이 지날수록 클라이언트의 비즈니스에 효과적으로 기여하기가 힘들어질 수 있습니다.

### 당신의 적합도에 솔직해져라

당신이 상대쪽 비즈니스에 적합한지를 여전히 걱정하는 클라이언트와 대화 중이라면 방어적인 자세가 될 수도 있습니다. 이런 상황은 그들이 당신을 객관적으로 보고 있다는 뜻이기도 합니다. 당신이 제공하는 서비스가 정말로 적절한지 솔직한 의견을 직접 물어볼 수도 있습니다. 클라이언트가 당신을 포함한 여러 스튜디오나 프리랜서를 고려하고 있다면 성급하게 세일즈를 할 필요는 없습니다. 조급해하면 클라이언트와의 대화에서 중요한 정보나 속뜻을 놓칠 수 있으며 이는 결국 당신이 적합하지 않다는 첫 번째 경고 신호를 스스로 울린 셈입니다.

### 당신의 능력을 과도하게 부풀리지 말라

클라이언트는 당신에게서 이런 말을 듣고 싶을 것입니다. "물론입니다. 우리는 HTML5를 쓰는 모바일 장치나 태블릿에도 즉각 반응하는 웹사이트와 앱 제작에 뛰어난 역량을 갖추고 있고 귀사에서 생각하는 예산 범위는 이번 프로젝트를 위해 충분한 수준이라고 봅니다." 하지만 진실이 아니라면 이런 얘기는 하지 말아야 합니다. "물론입니다. 우리는 전부 다 할 수 있습니다! 작업 일정을 가지고 다시 연락드리겠습니다." 이런 얘기도 마찬가지입니다. 당신은 전화를 끊고 나서 죽도록 고생할 것입니다. 능력을 과도하게 부풀리는 것은 실질적인 작업을 하는데 써야 할 시간을 낭비하는 셈입니다.

### 당신의 파트너를 언급하는 것을 두려워하지 말라

비즈니스가 성장함에 따라, 외부에 팀을 만들거나 제안서를 만들 때 활용할 수 있는 협력사를 두게 됩니다. 설령 가끔 같이 일하는 사진작가라고 해도 당신의 일을 위해서 외부로부터 도움을 받았다면, 클라이언트에게 외부 파트너가 관련되어 있다는 점을 알려 주는 게 좋습니다.

### 클라이언트가 당신의 가치를 좌우하도록 방치하지 말라

첫 번째 협상은 당신의 가치에 대한 클라이언트의 생각이 어떻게 발전해나갈지 그 방향을 암시하기도 합니다. 이는 작업 일정에도 마찬가지로 적용됩니다. 클라이언트가 "내 웹사이트의 구축비용은 1,500만 원이고 설계 및 구축은 3주 안에 끝나야 합니다."라고 말했다면 당신은 다음과 같이 말해야 합니다. "장담할 수는 없겠는데요. 견적과 일정을 뽑을 수 있게 해주세요. 11일까지는 보내드리겠습니다. 그 정도면 괜찮을까요?"

### 회의가 어땠는지 되짚어보라

첫 번째 회의에서 클라이언트와의 관계가 앞으로 어떻게 흘러갈지를 상상하며 스스로에게 까다로운 질문들을 던져봅시다. 설득력 있는 제안서를 만들어 프로젝트를 시작하기 위해서는 어떤 부분을 검토해야 하는가? 새로운 비즈니스 후보와 나눈 대화의 첫 15분을 되짚어 봅시다. 그 대화는 미래의 비즈니스 관계를 예감하게 해줄 복선입니다. 제안서 단계로 나아갈 준비가 되었다면 이제 시간과 비용을 추정해보아야 합니다.

## 제안서 요청에 응해야 하는가, 거절해야 하는가?

클라이언트가 디자인 전문가를 고용하려고 할 때에는 프로젝트를 달성하기 위한 최고의 파트너를 고르는 데 도움을 받기 위해 제안요청서(RFP) 또는 자료요청서(RFI)를 요구할 수 있습니다. 이러한 문서는 클라이언트가 관심 있는 디자인 파트너로부터 원하는 일련의 요구 사항들을 지정하게 됩니다. 파트너는 적절한 문서와 함께 RFP 또는 RFI에 응해야 합니다. 디자인 회사를 소유하고 있다면 당신은 RFP와 RFI에 어떻게 응할 것인지에 대한 포괄적인 정책을 가지고 있어야 합니다.

디자인 비즈니스에서 RFP를 거절하는 쪽을 선택하는 일이 많습니다. 그 프로젝트가 제시하는 액수는 프로젝트를 따내기 위한 RFP의 답을 작성하는 데 들어가는 시간과 돈을 상쇄하지 못하기 때문입니다. 그 프로젝트에는 6~12개의 다른 곳이 경쟁에 참여했을 위험성도 있으며 이는 당신이 프로젝트를 따낼 확률을 낮추기도 합니다. 또한 비전문적으로 보이는 디자인 비즈니스는 디자인 서비스를 공짜로 제공하도록(곧, 시안을) 요구 받을 위험성도 있습니다.

다른 디자인 스튜디오와의 경쟁에서 이길 가능성이 크다면 제한된 노력(시간과 자원 면에서)만을 필요로 하는 RFP에 한하여 응합니다. 하지만 프로젝트를 따낼 확률이 50%가 되지 않는다

면 RFP 준비 여부와 함께 당신의 제안 절차와 당신이 추구하는 일의 종류를 신중하게 검토해야 하는 게 좋습니다.

## 어떻게 제안을 거절할까? 거절해도 또 기회가 있을까?

디자인 비즈니스에서 우리가 가장 자주 맞닥뜨리는 실패는 거절해야 하는 프로젝트를 알아차리지 못하는 것입니다. 프로젝트 거절은 특히나 중요한 협상 도중에는 그야말로 절묘한 기술입니다. "일을 거절하더라도 클라이언트가 당신을 긍정적으로 보고 나중에 다시 일하고 싶은 사람으로 기억하게 만들어야 합니다." 전략 프로그램 및 클라이언트 관계 전문가인 피오나 로버트슨 렘리의 말입니다.

"단도직입적으로 거절하는 것보다는 조건을 달아서 '아니오'라고 말하는 것이 더 낫습니다." 풀 스톱 인터랙티브의 공동설립자 나단 페러틱의 말입니다. "한두 가지 변수가 어긋나서 프로젝트가 나에게 맞지 않아 보이기 쉽습니다. 이럴 때에는 프로젝트를 완전히 거절하고 싶은 유혹이 들게 돼죠. 더 많은 돈, 더 작은 범위, 단계별 작업과 같이 당신에게 유리한 쪽으로 다른 해법을 제시할 만한 가치는 있을 겁니다."

프로젝트를 거절할 필요가 있다면 신중하게 움직여야 합니다.

**새로운 비즈니스라고**
**반드시 새로운 사람을 만나야 하는 것은 아니다**

예전 클라이언트와 연락하는 주기를 설정해둘 것.
생일, 비즈니스에서 큰 성과를 올렸을 때,
명절, 관심이 갈 만한 이벤트 안내 등
세심하게 계속 관심을 가지고 연락하라.

그렇다고 Zapfino 글꼴은 쓰지 말자

## '아니오'라고 말할 때에는 겸손함을 보여라

일을 거절하는 것은 클라이언트와 디자이너의 관계에서 당신이 칼자루를 쥐고 있다는 것을 보여줍니다. 클라이언트의 눈에 당신이 자존심 때문에 일을 거절했다는 것처럼 비치지 않도록 주의해야 합니다.

일 잘하는 디자인 회사 만들기

### '아니오'라고 말할 가능성에 대한 문을 열어 놓아라

대화 초반에 프로젝트가 당신에게 맞지 않을 수도 있다는 것을 분명히 할 필요가 있습니다. '아니오'라고 말할 수 있는 여지를 준다면 돈에 관해 타협할 가능성을 줄일 수 있습니다.

### 새로운 비즈니스 과정에서 '아니오'라고 할 것 같으면 초반에 말하라

가령 이미 제안서를 만든 시점처럼, 세일즈의 단계에서 많이 진행된 상태라면 '아니오'라고 말하는 것은 프로답지 않습니다.

### 그냥 때려치우지 말고 미래의 기회를 남겨라

클라이언트가 당신과 나눈 대화를 기억할 때 '아니오'가 마지막이 되어서는 안 됩니다.

기회를 거부한다는 것은 약점을 드러내는 표시가 아닙니다. 어떤 종류의 일이 자신에게 더 잘 맞는지를 설명하는 방법으로 거절을 대신하는 게 좋습니다. 당신의 인맥 가운데 클라이언트의 요구를 충족시켜줄 수 있는 사람을 흔쾌히 소개시켜주면 나중에 당신이 소개를 받는 기회로 돌아올 것입니다. 이와 같은 대화는 전화 통화 또는 대면 회의에서 이루어지며, 아마 다음과 같은 내용일 것입니다.

죄송합니다만 우리가 논의했던 프로젝트는 지금으로서는 우리에게 잘 맞지 않는 것 같습니다. 귀사에게 도움이 될 만한 다른 디자이너(혹은 디자이너들)를 소개해드려도 될까요? 아, 지난 번 웹 분석에 관해서 나눴던 이야기는 정말로 좋았습니다. 한 달쯤 후에 커피라도 한 잔 할 수 있으면 좋겠습니다. 지금 날짜를 정해도 될까요?

**어떻게 호의를 제공할지에 대해서 전략적으로 생각하라.** 공짜 디자인 작업으로 이어질 수 있으므로 당신의 새로운 비즈니스 전망을 제시하지는 않는 게 좋다. 그 대신 적당하게 지침을 제공하자.

## 거절을 해야 할 기회를 어떻게 알 수 있을까?

백 개의 가능성을 선별해서 하나의 확실한 프로젝트로 안착시키는 과정에서 다음과 같은 상황에 봉착할 수 있습니다.

### 어떤 제안이든 당신이 일을 맡으려 한다고 클라이언트가 생각할 때

초기 접촉에서부터 강력한 클라이언트 관계를 구축했을 때 흔히 발생하는 경우입니다. 대화 초기에 연결고리가 생겼다면 첫 프로젝트는 급속하게 불이 붙기 시작합니다. 이 때 클라이언트는 당신과 이야기 나누기를 좋아하고 자신과 같은 방식으로 생각할 거라고 기대할 것입니다. 상대는 당신과 성공을 공유하려고 마음을 쓸 것인데요, 문제는 그가 제안한 것이 당신에게 잘 어울리지 않는다는 생각을 못한다는 것입니다. 좋은 클라이언트지만 잘못된 프로젝트입니다.

새로운 비즈니스 회의를 끔찍한 참사로 만드는 방법은 간단하다. 전문 디자이너 용어를 사용하면 된다. 대화를 망치고 싶지 않다면 전문 용어는 자제하고, 생활에서 쓰는 언어, 클라이언트의 언어로 말해야 한다. 그렇지 않으면 당신은 그저 '로렘 입숨(Lorem Ipsum)'에 능숙한 사람으로 보일 것이다.

· 로렘 입숨(Lorem Ipsum) :줄여서 립숨(Lipsum)이라고도 불린다. 출판, 디자인 분야에서 폰트나 레이아웃 예시를 보여줄 때 사용하는 글이다. 'Hello, world!'나 레나 소더버그, 유타 주전자와 비슷한 성격을 가지고 있다. 문서 디자인에 의미있는 글을 담으면 사람들은 양식을 보지 않고 글 내용에 집중하는 경향이 있기 때문에, 글 내용보다 디자인을 보여주는 데 집중하고자 의미 없는 단어를 조합해서 만든다. - 편집자 주

### 당신에게 관심 있는 다른 클라이언트가 없다는 것을 클라이언트가 알았을 때

클라이언트가 당신이 프로젝트를 성사시키기 위해 점점 더 집중하는 것을 느꼈습니다. 당신은 할 수 있을 때마다 그의 관심을 끌려고 노력을 하기도 했습니다. 클라이언트에 관심을 지나치게 쏟아 상대는 당신이 더 큰 대금을 기대하고 있다는 것을 알아차리기도 합니다. 영리한 클라이언트는 의식적이든 무의식적이든 그 순간이 당신의 이익을 가장 심각하게 깎아낼 협상의 시기라는 것을 알고 있다는 것을 명심하십시오.

### 그 방면에서 당신의 역량이 부족하다는 것을 클라이언트가 모를 때

클라이언트는 당신이 이전에 했던 로고와 업무서식 작업을 맘에 들어 했습니다. 이제 그는 당신에게 웹사이트 데이터베이스 디자인을 맡기려고 합니다. 디자이너는(당신을 포함하여) 특정한 분야에 약점이 있다는 것을 인정하려 들지 않기도 합니다. 특히 한 클라이언트에게서 일이 계속 들어올 경우 더욱 그렇습니다. 때로는 프로젝트에 도움을 줄 전략적 파트너를 둘 수도 있습니다. 그러나 어떤 상황에서는 당신이 소화하기에는 너무 벅차 여러 외부 팀과 복잡한 파트너십을 맺을 만한 역량이 안 될 수도 있습니다. 당신의 한계를 인정하고 클라이언트에게 솔직하게 말하는 게 좋습니다.

### 클라이언트가 자신이 해야 할 일을 당신에게 시키고 싶어 할 때

디자이너는 클라이언트의 전문 영역 바깥에 있는 일을 위해서 고용되는 것이 보통입니다. 하지만 가끔은 클라이언트의 일상 업무 가운데 일부가 따라오고, 당신은 프로젝트를 시작할 때까지 그들의 일을 하고 있다는 것을 인식하지 못할 수도 있습니다. 예를 들어서 클라이언트의 회사 내부 정치 때문에 콘텐츠를 승인받는 데 어려움을 겪을 경우 그는 당신에게 도와달라고 요청할 수도 있는 것입니다. 심지어는 계약서에 그 부분이 클라이언트의 책임으로 명시되어 있을 때조차 그런 일이 일어나기도 합니다. 당신은 클라이언트보다 더 기민하게 움직일 수도 있지만 콘텐츠를 승인받기 위해서는 그와 똑같은 내부 정치와 씨름해야 합니다. 이런 요청은 오래지 않아 애물단지 프로젝트가 되므로, 당신은 '아니오'라고 답하고 계약서에 명시된 업무 경계를 지킴으로써 이러한 상황을 피해야 합니다.

### 클라이언트가 당신의 도움을 받을 권리가 있다고 느낄 때

클라이언트는 당신이 '아니오'라고 말해도 문제 없고, 이 프로젝트를 맡고 싶어 안달 난 에이전시는 널리고 널렸다고 말할 수도 있습니다. 이러한 위협은 절반만 사실입니다.

클라이언트가 일을 다른 에이전시에 넘기겠다고 위협한다면 무엇인가 당신에게 원하는 것이 있어서 수법을 쓰는 것입니다. 그는 당신이 다른 에이전시보다 더 잘할 거라는 점을 알고 있습니다. 이런 상황에 놓여 있다면 당신이 생각하는 것보다 무게중심이 당신 쪽으로 더욱 기울어져 있음을 감지하십시오.

## 당신은 정말로 그 돈이 필요한가?

그렇습니다. 임대료도 지불해야 합니다. 아닙니다. 이 작업은 돈보다 당신의 자존심 문제입니다. 이 일을 하고 나면 앞으로 더 나아질 것이라고 기대할지도 모릅니다. 당신에게는 계속 일을 시켜야 하는 직원들이 있습니다. 빨리 끝내면 더 나은 일을 잡을 수 있을 것입니다. 당신의 회사에는 순전히 돈을 벌기 위해서 굴리는 프로젝트들이 있는 것은 사실입니다. 이런 일은 절대로 당신의 포트폴리오에 들어가지 않습니다. 누구도 알 필요가 없습니다.

스스로를 파워포인트 디자이너로 분류하는 모션 그래픽 전문가가 되지 마십시오. 로고 작업만 하고 싶다면 검색 엔진 최적화 프로젝트는 따내지 마십시오. 당신이 전문 분야로 삼고 싶지 않은 프로젝트를 통해 당신이 정말로 잘한다는 소문이 퍼지면 그런 프로젝트만 계속 들어올 위험성이 있습니다. 스스로 어느 한 분야의 전문가로 홍보하면서 다른 종류의 일에도 시간을 쓸 여유가 있습니까?

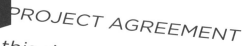

# PROJECT AGREEMENT

With this ring, we are wedded to delivering your corporation a fully functional website (up to 10 pages) built in HTML5/CSS3 and cross-browser compliant, in return for $10,000 and a long-term retainer for upkeep ($500/month).

Witnessed this 3rd day of November by two parties who negotiated for weeks to bring this to fruition.

## SIGN HERE QUICK:

X_____
CLIENT          DATE

X_____
DESIGNER          DATE

**프로젝트 전 계약**

이 반지와 함께, 우리는 가약을 맺는다. 당신 회사의 서비스는 HTML5/CSS3으로 구축되었으며 브라우저 호환성을 준수하는 완전한 기능을 하는 웹사이트(10개 페이지까지)를 제작해야 하며 그 대가로 1만 달러와 장기 유지보수비(월 500달러)를 지급한다. 11월 3일 몇 주 동안에 걸쳐서 협상을 진행해 온 두 당사자는 그 결실을 맺기 위해서 연서한다. 여기에 빨리 서명하시오. 클라이언트 / 날짜 / 디자이너 / 날짜

# 제안서

미래의 클라이언트를 만났다고 가정해봅시다. 푸들 강아지나 희귀한 버번 위스키 이야기를 하면서 서로 가까워졌다고 합시다. 당신이 생각하는 디자인 프로젝트의 정체성도 공유했습니다. 이제 무엇을 해야 할까요? 이제 훌륭한 제안서를 만들 때입니다.

제안서란 현재 또는 예비 클라이언트가 밝힌 비즈니스의 요구를 당신이 어떻게 도와줄 것인지 설명하는 정교한 문서입니다. 저는 제안서 쓰기를 좋아합니다. 제안서는 프로젝트의 성공을 위한 틀을 짜는 도구이기 때문입니다. 제안서는 클라이언트가 자신의 문제를 해결하는데 당신이 어떻게 도움이 될지 실체가 있는 입증 수단을 원할 때에 첫 번째 접점이 됩니다.

제안서를 만들 때 알아야 할 것들에 대해서 살펴보겠습니다.

## 좋은 제안서의 내용은 무엇인가?

이전에 일한 적이 있는 클라이언트든 새로운 비즈니스의 예비 클라이언트든 관계 없이 작성할 제안서에는 다음과 같은 내용이 포함되어야 합니다.

- 클라이언트의 비즈니스 문제에 대한 당신의 분명하고 명료한 이해
- 작업 제안 및 범위(결과물 및 기술/미디어 관련 고려사항을 묶은 형태)
- 당신의 전문적인 경험과 그 경험이 클라이언트에게 어떻게 도움이 될 것인지에 대한 설명
- 당신이 제안한 결과물을 실행에 옮기기 위한 비즈니스 프로세스 소개
- 프로젝트 진행 과정의 중요 단계를 표시한 작업 스케줄을 포함한 프로젝트 진행 일정(변경될 수 있음을 고지)
- 결과물에 대한 비용 추정
- 당신이 선택한 비용 계산 구조를 기반으로 결과물을 완성시키는 데 필요한 전체 예산의 윤곽과 양쪽이 합의한 지급 조건
- 프로젝트 결과를 통제하기 위해서 공유되는 작업의 전제 조건 및 예기치 못한 상황에 대한 대책의 목록

작성한 제안서의 내용에서 구성요소 중 어떤 것이든 누락했다면 클라이언트는 당신이 제공할 내용에 관해 오해할 소지가 생깁니다. 또한 제안서에는 다음과 같은 표준 문안을 포함해야 합니다.

- 클라이언트의 이름, 주소. 기본 정보와 주 연락처
- 양쪽 당사자가 서명하고 날짜를 기입하기 위한 공란
- 계약 조건, 추가 비용 및 사진 자료 저작권 같은 범위 밖의 항목에 대한 해석 절차

제안서의 조건은 양쪽 당사자가 서명을 하고 날짜를 기입하는 시점부터 법적인 구속력이 발생합니다. 이 시점부터는 양쪽이 세부 계약 또는 계약 변경을 통해서 계약 조건을 바꾸는 데 합의하거나 관계 종료 조항을 실행하기로 양쪽이 합의하지 않는 한은 제안서의 조항들이 계약에 따른 의무로 부과됩니다.

일부 에이전시는 확장된 버전의 제안서를 계약서로 활용합니다. 이 형식은 규모가 더 큰 프로젝트 또는 착수금 기반의 관계를 구축할 경우에 쓰입니다. 제안서와 마찬가지로 확장된 제안서도 클라이언트와 에이전시 양쪽의 서명이 필요합니다. 이는 또한 비밀 유지 계약 및 마스터 서비스 계약 문서와 같은 다른 법적 구속력이 있는 문서를 동반할 수도 있습니다.

제안서는 지정된 기한 안에 서명되지 않으면 만료되어야 합니다. 견적서와 제안서는 30일 간만 유효하다는 점을 표시해야 합니다. 제안서가 서명이 되지 않아 만료되었지만 클라이언트가 여전히 작업 진행에 관심이 있다면 서류의 조항이 여전히 적용된다는 점을 분명히 하기 위해서 조항을 다시 논의할 필요가 있습니다. 에이전시의 비즈니스 상황은 빠르게 바뀔 수 있으며, 제안서의 만료 날짜는 당신을 보호하는 데 큰 힘이 됩니다.

## 훌륭한 제안서를 작성하려면 어떻게 해야 하는가?

훌륭한 클라이언트 서비스 전문가 및 크리에이티브 디렉터와 함께 일하면서 배운 몇 가지 팁과 요령들을 알려드리겠습니다.

### 문제를 이해하기 쉽게 설명하며 결과에 대한 힌트를 준다

새 프로젝트에 대한 제안서를 작성하는 경우, 클라이언트의 비즈니스 사례 및 전략에 대한 간략한 설명과 함께 문서를 시작합니다. 이것은 클라이언트의 회사가 어떤 처지에 있는지 당신이 이해하고 있음을 보여줍니다. 제안서에는 이 문제를 풀기 위해서 클라이언트가 원하는 요구는 무엇인지, 당신의 회사가 요구 사항을 어떻게 충족시킬 것인지를 담아야 합니다. 누가, 무엇을, 언제, 어디를,

어떻게 등에 대한 질문에 답을 주기 위해서 항상 노력해야 합니다.

클라이언트와 논의를 하면서 들은 것을 제안서에 다시 적는 것만으로는 충분하지 않습니다. 클라이언트가 처한 경쟁 구도를 서술함으로써 당신이 이를 어떻게 이해하고 있는지를 나타내는 것이 좋습니다. 몇 가지 간단한 조사를 수행하고 그 내용을 약간 분석하는 것만으로도 당신을 역량을 보여줄 수 있습니다.

이 부분을 작성할 때에는 보고서를 읽을 잠재적인 사람들을 염두에 두어야 합니다. 너무 단순하지 않으면서도 될 수 있는 대로 이해하기 쉽도록 작성해야 합니다. 필자는 그 회사의 CEO가 내 제안서를 읽는다면 어떤 반응을 보일지 상상해 보는 것을 좋아합니다. 내가 쓴 것이 과연 그를 이해시킬 수 있을지 유의하십시오.

### 시험 작업을 포함하지 않는다

당신이 클라이언트의 사업을 이해하고 있으며 확실한 프로젝트 계획을 바로 보여주기 위해서 클라이언트를 위한 시험 작업을 제안서에 집어넣을 필요는 없습니다. 당신의 창의력과 전문성을 표현하는 다른 방법들이 있습니다.

### 프로젝트 기간 동안 클라이언트가 겪을 일을 설명한다

제안서에 일정과 결과물에 대한 내용을 작성할 때에는 프로젝트 기간 동안 매주 어떤 일들이 진행될지 쉬운 언어로 설명하는 친절한 요약문을 포함시키는 것을 고려해 보십시오. 이러한 방법은 특히 장기간에 걸친 클라이언트 관계나 서로 다른 관점을 가진 이해 당사자들을 한 울타리에 묶어둘 필요가 있을 때에 특히 유용합니다. 제안서에 서명을 할 때까지는 충분히 추상적으로 표현해 놓을 수 있습니다. 매일 달력에 체크하는 활동까지 이야기할 필요까지는 없습니다.

### 클라이언트와 디자이너의 대화를 반영한다

강력한 제안서는 새로운 비즈니스 논의 중에 클라이언트와 나누었던 토론의 타협점을 충분히 반영합니다. 제안서를 서로 공유한 전제 조건에서 시작한다면 당신이 클라이언트의 요구를 얼마나 잘 이해하고 있는지를 보여줄 뿐만 아니라 강력한 창조적 지침의 길을 닦는 것이기도 합니다.

### 세일즈에 필요한 말만 담는다

먼저 문서를 전체적으로 풀어 쓰고 가차 없이 편집해야 합니다. 어떤 부분을 되풀이하거나 반복 강조하지 마십시오. 가능하면 당신의 생각이 어떻게 진전되었는지 보여 주어야 하지만 제안서의 단

어 수로 돈을 받는 게 아니라는 점을 기억하십시오.

## 범위 안팎의 내용을 정확히 구분한다

결과물 및 검수 방식을 설명할 때에는 모호하게 해석될 여지가 없어야 합니다. 다음 사항들은 명확해야 합니다.

**디자인 콘셉트, 템플릿 또는 다른 결과물의 수량** : 열(10) 페이지의 HTML 기반의 웹사이트. 웹사이트 디자인은 하나의 홈페이지 및 보조 페이지 템플릿에서 파생됩니다.

**과정이 진행되는 동안 허용되는 재검토 횟수** : 우리는 메인 및 보조 페이지 템플릿에 대한 와이어 프레임 한 세트를 제공합니다. 승인에 이르기까지 두 번의 재검토가 있을 것입니다. 와이어 프레임이 승인되면 우리는 두 가지 콘셉트의 홈페이지 시각 디자인을 만들 것이며 한 가지 방향이 채택될 것입니다. 승인에 이르기까지 두 번의 재검토가 있을 것입니다.

**구현을 위해 사용될 기술적인 플랫폼** : 모든 페이지 템플릿은 워드프레스 블로그 플랫폼으로 구축됩니다. 자바 스크립트 슬라이드 쇼가 홈페이지에 포함됩니다.

**제안된 결과물이 완전히 전달되기 위해서 클라이언트가 제공해야 할 것들** : 클라이언트는 모든 페이지에 들어갈 내용을 제공합니다. 홈페이지 및 보조 페이지 템플릿이 승인되기 전에 전체 내용이 제공되지 않으면 개발 작업이 정지될 수 있으며 이를 재개할 경우에는 약 120만 원의 작업 개시 수수료가 발생합니다.

## 상세한 견적을 드러내지 않으며 단지 비용 견적만을 보여준다

당신이 제공할 서비스의 가치를 인식하기 위해서 클라이언트가 보고 싶어 하는 것이 무엇인지를 염두에 두어야 합니다. 프로젝트를 어떻게 예상하고 있는지 모든 것을 훤히 드러내 보인다면 클라이언트에게 지금부터 전체 비용을 깎기 시작하라고 말하는 꼴이 됩니다.

## 포함되지 않는 것이 무엇인지 명확하게 설명한다

특히 '게임'의 후반부에 가서야 중대한 항목이 빠졌다는 것을 알게 된 클라이언트는 결코 좋은 감정을 가질 수 없습니다. 단계적인 접근법을 채택해야 한다면 각 단계별로 무엇이 포함되는지 상세히 설명하십시오.

## 적절한 수준을 다뤄야 한다

모든 제안서에 완벽주의를 추구하지 마십시오. 당신의 다음 제안서가 콜라 캔에 인쇄되거나 박물관에 전시될 일은 없습니다. 제안한 프로젝트 예산의 1~2% 이상을 제안서에 쓰지 말아야 합니다. 디자인 에이전시인 디자인 커미션 사의 데이비드 콘래드는 프로젝트가 할 만하다고 판단되면 3~5시간 정도를 제안서에 들이라고 조언합니다.

> 때로는 프로젝트를 탐색하는 내내 프로젝트의 범위를 명확하게 한정할 수 없을 때도 있다.
> 당신이 알게 되는 추가 사항에 따라서 결과물이 달라질 수 있다거나 제공할 결과물 수에
> 상한을 정하는 조항을 포함시킬 수 있다. 추가 작업이나 산출물 계약 변경이 필요할 수 있다.

## 클라이언트에게 동기를 부여한다

클라이언트가 당신의 제안서를 다 읽고 나면 마음이 움직여야 합니다. 당신이 준비가 되었음을 알게 되었고 이제 당신과 함께 새로운 여정에 나선다는 사실에 뛸 듯이 기뻐할 것입니다.

# 제안서를 완료하기 전에 클라이언트에게 무엇을 물어볼 것인가?

당신이 제안서를 작성하기 전에 먼저 무엇을 제안할 것인지 알아야 합니다. 또한 프로젝트의 수익성을 예상하고 충족하는 한편, 클라이언트가 원하는 프로젝트 결과를 충족시키기 위해서 올바른 질문을 던져야 합니다. 이런 점을 염두에 두고 이제 당신이 탐색 과정을 진행할 때 필요한 몇 가지 주제들을 제시하고자 합니다. 이들 주제는 대화 과정에서 얼마나 자주 거론되는가에 따라서 체계화됩니다.

## 예산 및 진행 일정

첫 대화에서 예산에 대해 물어보지 않았다면 큰 실수를 저지른 것입니다. 당신은 알지 못하는 예산 범위에 자동으로 맞춰줄 재주는 없습니다. 타당한 결과물과 타당한 예산을 협상할 수 있을 때 좋은 관계가 시작됩니다. '타당한'이란 관리할 수 있는 진행 일정 안에 디자이너가 거둘 수 있는 적절한 수준의 수익을 뜻하는 말과 같습니다. 당신이 어디서부터 시작해야 할지 모른다면 이 문제를 협상할 수 없습니다.

받을 수 있는 돈과 프로젝트를 완수하는 데 필요한 시간에 대해서 명확한 생각이 서지 않은 상태에서는 절대로 견적서를 내지 말아야 합니다. 클라이언트는 프로젝트의 비용을 좌지우지하기를

좋아합니다. 클라이언트는 보통 당신에게 연락하기 전에 예산을 승인받습니다. 당신이 묻기 전까지는 얼마나 많은 돈이 있는지 먼저 말하지 않을 것입니다.

## 요구 사항

요구 사항은 당신이 클라이언트를 위해 만든 작품에서, 그들이 보고 싶어 하는, 완벽하게 구현된 크고 작은 세부사항들입니다. 프로젝트의 요구 사항은 다음 정도로 예상해볼 수 있습니다.

- **기대되는 기능** : 웹사이트에 블로그를 두고 싶음, 이메일 뉴스레터 가입 서식 포함
- **기술의 제약 조건** : 인트라넷의 리디자인을 위해서 '쉐어포인트'를 사용
- **예산 문제** : 비용 절감 차 명함에 두 가지 색만 사용한지 여부

정해진 요구 사항은 결과적으로 당신이 견적서에 나열할 항목의 긴 목록이 될 것입니다. 또한 프로젝트의 범위를 설정할 때 가장 많은 흥정이 벌어지는 부분이기도 합니다. 요구 사항을 논의할 때 결과물 전달 기한을 지키거나 예산 내에서 작업을 유지하기 위해 희생할 수 있는 세부 사항과 절대 타협이 안 되는 사항을 어떻게 구분할지 알아야 합니다.

## 회사의 가이드라인

클라이언트는 자신들의 비즈니스가 바깥 세상에서 어떻게 보여야 하는지에 관한 가이드라인이 있으며 이는 공식적일 수도 비공식적일 수도 있습니다. 당신은 그에 대해 물어보아야 합니다.

- **법률 검토** : "법적 문제를 가지고 당신이 대체 현실 게임을 시작할 수 있는 방법은 없다. 당신은 법적 문제에 대해서 맨 처음부터 논의해야 했다."
- **브랜드 및 디자인 스타일 가이드** : 이 가이드는 조직 주위를 떠다니고 있다.
- **디자인 샘플 및 예제** : 클라이언트 브랜드가 어떻게 진화하고 있는지 알려주며 때로는 그들의 정해진 스타일과 어떻게 모순되는지 명확하게 보여줄 수 있다.
- **비공식인 가장 좋은 사례와 동시 진행 중인 프로젝트 목록** : 어떤 것이 작업 흐름에 영향을 줄까?

브랜드 및 디자인 가이드라인은 특히 새로운 프로젝트를 시작하려고 할 때 클라이언트의 우선순위에서 가장 뒤로 밀려날 수 있습니다. 그러니 더욱, 될 수 있는 대로 빨리, 제안서에 서명하기 직전이라도 이 문제에 대해 한번은 물어보아야 합니다.

## 협력사 및 경쟁사의 영향력

클라이언트 당사자 말고도 당신의 프로젝트는 여러 제3자에게 영향을 받을 수 있다. 몇 가지만 꼽

아 보자면 다른 디자인 파트너, 생산 자원, 프린터 및 호스팅 서비스 같은 것들입니다.

클라이언트에게 물어보거나 생각해봐야 할 질문들은 다음과 같습니다.

- 협력사 중에 우리 작업에 관여할 수도 있는 회사가 있는지 여부
- 협력사들의 관계(복수 입찰을 필요로 한다든가, 견적서 액수 이상의 추가 비용 금지, 10 퍼센트의 '단골' 할인)
- 협력사들과의 소통 방법
- 최종 결과물에 협력사가 미치는 영향

일이 진행되고 나중에 가서야 이러한 제약 사항을 발견하게 된다면 프로젝트의 범위와 스케줄, 비용에 심각한 영향을 미치게 됩니다. 게다가 당신이 제대로 질문을 하지 않아서 일을 제대로 하지 못한 것처럼 보입니다.

## 가정

모든 클라이언트는 자신이 깨닫지 못하는 동안에 당신이 무엇을 할 수 있으며 무엇을 전달할지에 대해 가정합니다. 당신은 클라이언트가 다음과 같이 말하는 것을 들을 수도 있습니다.

- 성과에 대한 기대 : "이건 반드시 입소문을 탈 거예요. 그렇죠?"
- 요구 사항의 소통 부족 : "난 견적서에 포함됐을 거라고 생각했어요. 그렇게 했어야죠."
- 디자이너에게 책임 떠넘기기 : "나는 당신이 OOO[기술 유형 또는 마케팅의 요구가 이 자리에 들어간다]의 전문가인 줄 알았죠."

가정을 적극적으로 관리할 필요가 있습니다. 당신이 제공할 수 있는 것과 제공할 수 없는 것, 견적서에 들어가는 것과 들어가지 않는 것, 그리고 당신의 노력을 통해 현실 세계에서 얻을 수 있는 것이 무엇인지 클라이언트에게 분명히 해야 합니다. 그렇지 않으면 무언의 기대는 프로젝트 완수에 커다란 혼란을 초래할 수 있습니다.

## 약속

클라이언트와 첫 대화를 할 때 당신은 클라이언트가 다른 중요한 이해 관계자, 자신의 상사와 다른 협력사 또는 파트너에게 한 약속을 알아낼 수도 있습니다. 이러한 약속이 비공식적인 기대인지 아니면 프로젝트에 영향을 미칠 수 있는 계약 위반 사항인지 구별하는 일은 당신의 과제입니다. 클라이언트는 다음과 같이 말할 수도 있습니다.

- 일정이 디자이너를 좌우한다 : "당신은 4주 안에 끝낼 수 있을 거예요, 그렇죠? 상사한테 당신이 할 수 있다고 말했어요. 그 결과물을 보여줘야 하는 무역 박람회가 그때쯤이거든요."
- 프로젝트에 대한 가능한 결과가 미리 정해져 있다 : "우리 CEO께서는 판매량이 6주 안에 2% 오를 거라고 생각하고 있어요."
- 클라이언트가 반짝이는 트로피에 눈이 멀었다 : "우리는 이 프로젝트로 '빅 팬시 마케팅 어워드'를 수상하고 싶어요. 당신을 쓰는 이유가 바로 그거예요."

당신은 이 모든 약속에 동의할 필요가 없습니다. 스케줄은 언제나 협상할 수 있습니다. 성공을 위한 척도는 신중하게 고려되어야 합니다. 상을 받는 것은 결코 디자인 작업의 주요 목표일 수 없기 때문입니다.

## 비즈니스의 목표

클라이언트는 비즈니스의 전반전인 전략을 설정할 수도 있으며 이는 당신이 제안한 디자인 프로젝트에 도움(또는 발전)이 될 수 있습니다. 클라이언트에게 그들의 목표에 관한 이야기를 해달라고 요청해야 합니다. 이는 훌륭한 웹사이트에 대한 클라이언트의 열망만큼이나 효과적입니다.

- 브랜드 영향력이나 가치의 증대 : "우리는 새로운 웹사이트로 인지도 면에서 주요 경쟁사 두 곳을 따라잡을 겁니다."
- 시장 지위 개선 : "우리는 2018년까지 우리의 주요 제품 라인 판매 실적 3%를 증가시키려고 합니다."
- 인수 및 합병 : "우리는 앞으로 6개월에서 1년 안에 합병할 회사를 찾고 있습니다."

당신은 제안서에 서명하기 전에 이러한 목표를 알고 있어야 합니다. 당신의 프로젝트는 그들과 보조를 맞추거나 더욱 치밀하게 목표를 정의하도록 도와야 합니다. 다음 질문은 디자이너가 이러한 목표를 분명히 하는데 도움이 됩니다.

- 기존 제품이나 서비스 솔루션을 확대할 생각인가?
- 경쟁 제품이나 서비스를 새 제품으로 대체할 생각인가?
- 인수 합병을 할 생각인가?
- 완전히 새로운 제품 또는 서비스를 만들 생각인가?

인수 합병을 원하는 회사를 추천해 주는 것은 클라이언트가 마케팅을 할 수 있는 제품 또는 서

비스를 제공할 수 있도록 돕는 것과는 크게 다릅니다. 제대로 접근한다면 당신이 디자인으로 풀어야 하는 문제가 무엇인지 답을 찾을 수 있습니다. 그것은 프로젝트에 꼭 필요한 기술과 도구의 목록을 제공합니다.

때때로 클라이언트는 "우리는 인지도 상승이 필요할 뿐입니다." 또는 "앞에서 말한 모든 것과 더불어 모든 소비자층을 위한 초콜릿임을 알리고 싶어요!"라고 대답할 수도 있습니다. 새로운 브랜드 포지션을 판촉하거나 폭넓은 제품이나 서비스를 출시하게 되면 매우 다양한 전략들을 건드리게 됩니다. 그러나 디자이너의 첫 번째 숙제는 클라이언트가 가장 타당한 선택에 집중할 수 있도록 돕고 당장 실행 가능한 목표를 만드는 것입니다. 그렇지 않으면 초콜릿에 관한 아이디어가 아무리 기발해도 당신이 제안하는 솔루션은 결국 근거가 부실해집니다.

### 고객의 요구

클라이언트의 비즈니스 목표가 항상 고객의 요구와 명확하게 부합하는 것은 아닙니다. 당신은 돈을 벌기 위한 프로젝트를 탐색하는 차원에서 고객의 요구를 알아내고 싶어 할 뿐입니다. 그러나 때로는 일을 확보하기 위해 제안서에 그에 대한 가설을 세워야 할 수도 있습니다.

클라이언트가 프로젝트에 대한 당신의 관점에 도움이 될 연구 조사를 한 적이 있는지 알아보길 권합니다. 연구 조사를 하지 않았다면 프로젝트 범위 안에 이를 포함시켜야 할 수도 있습니다. 당신이 연구 조사를 수행하게 될 경우에는 프로젝트의 범위가 그 결과에 따라 변경될 수 있다는 사실을 알려주어야 합니다.

당신이 상대할 프로젝트의 복잡성에 근거하여 클라이언트에게 탐색 작업 및 프로젝트 정의 작업에 대한 비용을 지불하도록 할 필요가 있다. 탐색 과정은 클라이언트의 요구에 딱 들어맞도록 명확하게 정의된 작업 범위를 정교하게 가다듬는 데 활용될 수 있다.

### 프로젝트 인식

프로젝트에 예산이 책정되고 승인되었지만 때로는 담당 클라이언트나 비즈니스 부서는 여기에 진정한 투자를 하지 않을 수도 있습니다. 이것은 꽤 큰 어려움이 됩니다. 프로젝트에 대한 클라이언트의 인식, 클라이언트의 비즈니스, 더 나아가 세상에 미치는 잠재력인 파급 효과는 당신의 작업에 어떻게든 영향을 미치기 때문입니다.

프로젝트에 투입할 자원과 투자 정도를 판단하기 위해서 클라이언트에게 다음과 같은 질문을
해볼 수 있습니다.

- 이 프로젝트는 내부에서 어떻게 인식되고 있는가?
- 이 프로젝트는 회사의 안녕에 필수적인가?
- 이 프로젝트는 회사의 성공에 필수적인가?
- 이 프로젝트는 어떤 최종 목표를 위해서 시급한가?

### 클라이언트와 기업 내 정치

클라이언트에게 프로젝트 기간 동안에 어떤 문제가 벌어질지 물어보는 것은 좋지 않습니다. 당신
은 프로젝트 진행 과정에 도사리고 있는 정치적 장애물을 이해하는 데 필요한 정보를 캐낼 질문이
필요할 뿐입니다. 다음과 같은 질문을 통해서 정보를 모을 수 있습니다.

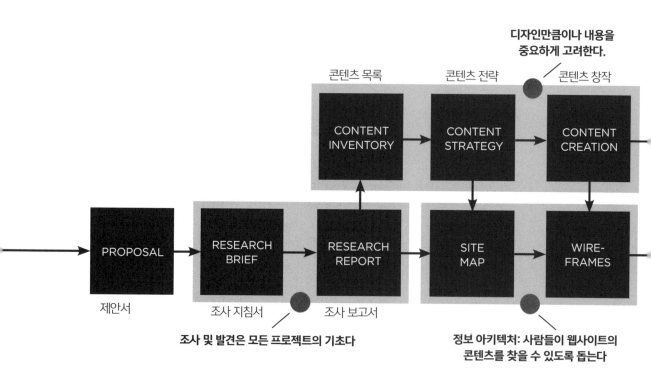

일 잘하는 디자인 회사 만들기

**직접 접촉하고 있는 클라이언트 담당자(그리고 그 상사)에 대한 이해**

· 클라이언트는 개인적으로 그리고 팀과 조직 안에서 스스로를 어떻게 생각하고 있는가?

· 당신이 직접 접촉하고 있는 담당 클라이언트는 그의 상사에게 어떻게 인식되고 있는가?

· 시장의 예상 반응보다 '상사의 의견'이 프로젝트의 성공에 필수불가결한가?

· 당신과 함께 일할 클라이언트 쪽의 사람들이 그 회사가 원하는 변화에 부합하는가?

· 클라이언트는 문제가 생겼을 때 자신의 손으로 해결할 수 있는 역량을 가지고 있는가?

· 클라이언트는 디자인에 정통한가?

· 당신은 그 회사의 조직 사이에 있는 틈바구니에 발을 걸치고 있는가?

· 누가 진짜 책임자인가? (접촉하고 있는 그 클라이언트의 상사가 아닐 수도 있다.)

**클라이언트가 자신의 회사에 대해 어떻게 생각하는지 살펴보기**

- 클라이언트의 회사가 뛰어나다고 자부하는 것은 무엇인가?
- 그들이 말하는 것과 실행하는 것 사이에 차이가 있는가? 사무실 안에서만 그런가? 고객의 눈으로 볼 때도 그런가?
- 조직과 팀 안의 사람들은 어떤가? 그들은 서로에 대해 뭐라고 말하나?
- 클라이언트가 자신의 경쟁자들이 절대로 빼앗을 수 없다고 믿는 것은 무엇인가?
- 그들이 알고 있다고 믿는 것과 모르고 있다고 생각하는 것은 무엇인가? 그 관점이 회사 전반에 걸쳐 공유되어 있는가?

**당신에게 해법을 요청한 문제에 관한 공감대**

당신이 훌륭한 디자인 작업을 완수하려면 풀어야 할 문제에 대해 공감을 이끌어낼 필요가 있습니다. 다음과 같은 질문들이 도움이 됩니다.

- 해결하려는 문제의 근본 원인을 관련된 모든 사람들이 이해하고 있는가?
- 그 문제는 고정된 타깃인가? 움직이는 타깃인가? 얼마나 복잡한가?
- 조직은 당신이 제공할 해법이 미칠 영향을 받아들일 준비가 되어 있는가?
- 당신의 작업 과정에 어떤 장애물이 도사리고 있는가? 피할 수 있는 장애물인가?
- 가장 중요한 질문. 클라이언트는 문제가 무엇인지 정확하게 보고 있는가?

**_와우, 물어볼 질문이 정말 많은 걸!_**

제안 과정에 이런 질문을 하지 않았을 경우, 무슨 일이 일어날지 상상해 보십시오. 당신이 견적서를 만들 때에는 정보를 수집하기 위한 시간, 당신이 그 일에 몰두하지 않는 시간을 수용하기 위해 디자인 회사의 일상 업무 처리를 위한 시간까지 충분히 잡을 필요가 있습니다.

> 과정을 혼란스럽게 만들지 말라. 클라이언트가 자신의 목표에 집중하는 과정에서 일이 복잡해질 수도 있음을 설명하라.

# 계약서

계약서는 법적으로 구속력을 가지는 제안서의 일종이며 당신과 클라이언트의 관계에 대한 완전한 조건들을 포함합니다. 계약서는 상세한 비용 견적, 프로젝트가 진행되는 전 과정에 걸쳐 당신이 내놓아야 하는 모든 결과물을 설명하는 명확한 작업 범위, 간략한 스케줄, 디자이너와 클라이언트 사이의 조건 등의 요소들을 빠짐없이 포함합니다.

계약을 체결할 때까지는 클라이언트의 프로젝트에 대한 작업을 시작해서는 안 됩니다. 계약 대신 악수만으로 디자인을 시작했다면 일이 잘못되었을 경우에 의지할 데가 없기 때문입니다.

## 계약서가 어떻게 디자이너를 보호하는가?

계약서가 디자이너를 어떻게 보호하는지를 생각할 때 저는 암벽 등반을 생각합니다. 암벽 등반가는 암벽 표면의 갈라진 틈에 확보물(금속 헥스와 캠)을 끼워 넣어 고정합니다. 암벽을 타고 올라가는 경로에 확보물을 계속 설치하는데 이는 고정점 구실을 하며 보호물의 구멍 사이로 로프를 통과시킵니다.

이제 확보물을 각각 계약서에 포함된 디자인 결과물로 일대일 대응시켜 봅시다. 등반가는 당신 자신(디자이너)으로 대응시킵니다. 당신을 바닥으로 추락하지 않게 보호해주는 로프는 당신이 클라이언트와 합의한 계약서입니다. 빌레이 파트너는 다른 디자인 회사의 책임자, 프로젝트 관리자, 고객 서비스 전문가, 변호사와 같습니다. 일이 잘못될 경우에 도움을 줄 수 있는, 당신과 함께 일하는 사람들입니다.

당신이 편의 때문에 혹은 귀찮아서 절차를 건너뛰면 위험성은 높아집니다. 제대로 설치가 되었다면 확보물은 당신이 미끄러지는 것을 막아줄 것입니다. 가장 가까이에 설치된 확보물은 가장 꼭대기의 고정점으로 기능하며, 당신이 허공에 매달려 있을 때 아래에 있는 파트너는 당신의 몸무게를 지탱해줍니다. 확보물이 잘못 설치되었거나 제대로 확인하지 않았다면 당신이 다음 확보물에 걸릴 때까지 계속 아래로 떨어질 것입니다. 확보물로부터 2~3미터 정도 아래까지 떨어지겠지만 그동안 당신에게는 가속도가 붙습니다. 보호물에는 훨씬 더 큰 부하가 걸리며 추가 압박을 받게 된

다는 것 정도는 예상할 수 있습니다. 최악의 시나리오는 로프가 끊어지고 당신은 자유낙하 상태가 되며 모든 확보물이 뽑혀 나가면서 당신이 바닥에 떨어질 때 파트너가 밑에 깔리는 것입니다.

클라이언트가 초반에 여러 차례 결과물을 승인하지 않음으로써 확보물 중 일부 또는 전부를 뽑아 버린다면 당신은 빠른 속도로 추락하며 클라이언트와 맺은 약속은 전체적으로 무너져버립니다. 당신은 범위 추가보다 더 큰 위험을 안게 되는데, 이를 '범위 반복'이라고 말합니다. 이 말은 해결되지 않은 피드백이나 새로운 주문이 프로젝트의 윤곽을 완전히 바꿔놓음으로써 작업 중 상당 부분을 다시 하게 되는 상태를 뜻합니다. 당신이 범위 반복을 할 때마다 예산을 초과하거나 프로젝트를 완전히 포기하는 상황에 맞닥뜨릴 수도 있는데, 이러한 손실은 복구 불능일 수도 있습니다.

### 계약서는 확보물로서 기능하며, 부주의에 대한 보험이 아니다

계약서는 프로젝트가 진행되는 동안 이루어지는 당신의 작업, 당신과 클라이언트가 맺은 관계의 질 만큼이나 강력합니다. 계약서는 당신이 이 작업에 들이는 시간에 대한 돈이 지불되도록 보장해야 합니다. 물론 이는 전문적인 방법으로 계약서의 조항을 충족시켰을 때에 한해서 그렇습니다.

작업을 검토하는 각 회차마다 결과물에 대한 승인을 서면으로 하도록 지정합니다. 모든 클라이언트의 피드백을 확보하고 이에 응답하도록 분명히 해놓는 게 좋습니다. 클라이언트 만족도 측정 차원에서는 계약서가 항상 당신을 보호해주지는 못하지만 승인을 받았다는 서면 증거가 있다면 협상에서 확실한 근거가 됩니다.

### 어떤 종류의 계약서가 나를 보호할 것인가?

당신을 보호할 계약서 조건을 정하기 위해서는 변호사와 함께 작업을 해야 합니다. 계약서의 조건은 사는 지역이나 특정 시장에 따라서 달라질 수 있습니다. 변호사는 계약법의 핵심적인 세부 사항을 놓고 분쟁이 생길 때 법에 문외한인 사람들을 돕는 전문가입니다. 이들은 클라이언트가 어떤 관점에서 말하든 당신의 계약서에서 어떤 부분이 금지되어야 하는지 주의하게 해줄 것입니다.

여러 차례 험한 꼴을 겪으면서 클라이언트와 계약서를 쓸 때 몇 가지 중대한 계약조항을 반드시 넣었습니다. 당신이 중기 계약 또는 장기 계약을 진행하는 도중에 지적 재산(Intellectual Property, IP) 소유권에 대해서 프로답고 명확한 방안을 찾고 있다면 다음과 같은 종류의 조항이 당신의 표준 디자인 계약서에 확실하게 포함되어 있는지를 확인해야 합니다.

유의사항 : 필자는 변호사가 아닌 탓에 다음의 조항들은 평범한 언어로 작성되었습니다. 이러한 조항들이 법원이나 중재 재판소에서 당신을 유리하게 해줄 것이라고 보장할 수는 없습니다. 이 조항들을 계약서에 활용하기 전에 먼저 변호사에게 보여주고 그들이 당신의 비즈니스에 필요한 문제를 도와줄 수 있도록 하기를 권합니다.

## 조항 #1:

### 내가 지급을 받기 전까지는 귀하에게는 그에 대한 권한이 없다

"[계약의 결과물]에 대해서 최종 잔금을 받은 다음, [클라이언트 이름]은 계약에 따라 생성되는 [지적 재산 그리고/또는 소재]에 대해서 [부여되는 권리의 수준]을 보유한다."

**평범한 언어로는** : 당신이 계약서에 명시된 모든 작업에 대한 모든 돈을 받기 전까지는 당신 작업의 모든 권리는 당신이 보유한다.

**왜 이 조항이 필요할까요?** : 이 조항은 계약의 유효 기간 동안 언제든지 클라이언트가 당신의 서비스에 돈을 내지 않으면서 제공된 결과물은 보상 없이 사용하려는 시도로부터 당신을 보호해줍니다. 이 조항은 특히 이름, 브랜드 포지셔닝, 정체성과 브랜드 시스템, 웹사이트를 비롯한 지적 재산을 제작하는 경우에 특히 중요합니다.

## 조항 #2:

### 귀하가 계약을 취소하면 내가 작업을 위해 소모한 모든 시간에 대한 비용을 지불해야 한다

"[내 디자인 서비스]에 대한 계약이 이루어진 다음에 서비스를 취소하면 클라이언트는 내가 작업한 모든 시간에 대해서 시간당 [시간당 비용]을 지불해야 한다."

**평범한 언어로는** : 클라이언트가 프로젝트를 중단하거나 취소할 경우 지금까지 일한 모든 시간이 클라이언트에게 비용으로 청구된다.

이 조항은 디자이너의 전문 서비스를 사용하기로 계약을 하고 나서 프로젝트를 중지하거나 취소하는 데 따른 책임을 클라이언트가 이해할 수 있도록 만들기 위해서 필요합니다. 디자이너는 클라이언트의 요구 때문에 발생한 비용을 감수해서는 안 됩니다.

## 조항 # 3 :

### 나는 외상 거래는 하지 않을 것이므로 일을 시작하기 전에 지급을 하라

"디자이너는 다음 일정에 따라서 [제공할 서비스]에 대한 비용을 지급 받는다. 첫 번째 지급은 [첫 번째 결과물의 이름]이 시작되기 전에 먼저 지급된다."

**평범한 언어로는** : 어떤 새로운 클라이언트와도 무슨 일이든 외상거래를 하지 말라. 각 단계에서 선불 지급을 의무로 하는 지급 일정을 제공하라.

보증금 없이 클라이언트를 위한 작업을 시작해서는 안 됩니다. 그들이 프로젝트를 시작하기 전에 지급을 하지 않는다면 경고 사이렌이 울리는 것이나 마찬가지입니다. 클라이언트가 약 2억 3천만 원 중 아직 받지 못한 부분을 지불할 수 있는지 확인하기 위해서 신용을 조회해 보십시오. 디자이너라면 누구나 예외는 아닙니다. 특히 대규모 프로젝트를 확보하려고 할 때에는 더욱 위험이 높아집니다. 이 조항은 당신과 그동안 좋은 지급 관계를 유지해온 클라이언트에게는 별 문젯거리가 되지는 않을 것입니다.

## 조항 # 4 :

### 분쟁이 있을 경우 법의 분쟁조정을 받아야 한다

"디자이너와 클라이언트 사이에 무엇이든 해결할 수 없는 분쟁이 발생하면 [당신의 소재지를 관할하는] 분쟁조정기관이 해결하도록 한다."

**평범한 언어로는** : 분쟁이 풀리지 않을 경우 변호사와 각종 소송 비용으로 양쪽 당사자에 큰 비용을 들게 하는 법원 대신에 분쟁조정을 활용하여 자신을 보호하라.

이 조항은 분쟁이 발생했을 경우에 엄청난 소송 비용으로부터 작은 디자인 비즈니스를 보호할 수 있는 방법입니다. 하지만 분쟁조정으로 합의를 한 후에도 클라이언트가 비용을 지급하지 않는다면, 실제로 그렇게 된다면 결국에는 법정으로 갈 수밖에 없습니다.

**몇 가지 계약 관련 분쟁은 그럴 만한 가치가 없다**

풀 스톱 인터랙티브사의 설립자인 나단 퍼레틱은 튼실한 계약서와 더불어 클라이언트와 건강한 관계를 구축함으로써 얻을 수 있는 가치를 되새기기 위해 재치 있는 리스트를 만들었습니다.

1. 어떤 일이든 소송으로 갈 수 있다.

2. 소송을 제기할 수 있는 일이라면 무엇이든 소송으로 가게 될 것이다.

3. 옳다는 것이 반드시 나에게 유리한 판결을 보증하지는 않는다.

4. 모든 사람들은 그(또는 그녀)가 옳다고 생각한다.

5. 만약 분쟁이 법원으로 간다면 모두가 패배한다.

이 목록의 마지막 항목은 확실히 사실입니다. 한 가지 자존심을 위해서 고집불통으로 싸우다가 돈을 잃느니, 화가 난 클라이언트에게 항복함으로써 손해를 보는 편이 더 나을 수도 있습니다.

일 잘하는 디자인 회사 만들기

# 시안 작업

프로젝트를 따내기 위해 무료로 디자인 작업을 해서는 안 됩니다. 무료 디자인 작업 또는 '무료 시안 작업'을 진행하면 당신만이 아닌 업계에 몸담고 있는 다른 모든 사람들이 수익성 있는 디자인 비즈니스를 운영하기 어렵게 만듭니다. 클라이언트에게 보여주기 위한 작업물을 실제로 디자인하지 않고도 당신의 디자인이 지닌 가치를 보여줄 수 있는 방법은 있습니다.

## 무료 시안 작업을 피해야 하는 이유

해피 코그 사의 제프리 젤드먼은 오래 전에 무료 시안 작업에 대해 블로그에 대단한 포스팅(원문은 www.zeldman.com/daily/0104h.shtml에 있다)을 했는데, 이 내용은 지금도 유효합니다. 이 글에서 당신이 기억해야 할 것은 다음 세 가지입니다.

### 첫째, 돈은 못 받고 일은 많다

맞는 말입니다. 하고 있는 일이 진짜 프로젝트라면 돈을 받을 수 있는 일일 겁니다. 단지 클라이언트가 당신을 좋아할 것이 분명하고 한 일에 대한 비용을 지불할 것이라는 기대를 가지고 도박을 하고 있다는 점만 기억하면 되겠습니다. 카지노에서 당신이 이길 확률이 아주 낮은 테이블에 앉아서 게임을 할 특혜(?)를 받은 것이나 다름없습니다. 그럴 시간에 당신은 돈을 받을 수 있는 일을 찾거나 돈을 받는 일을 끝마치거나, 아니면 차라리 개인 작품이나 서비스를 만들 수도 있겠습니다. 어느 쪽에 시간을 투자하는 게 낫다고 보십니까?

### 둘째, 디자인은 그저 부분적인 장식물에 불과하다

많은 디자인 분야에서 시각 디자인은 아주 신중하게 진행되는 디자인 과정에서 마지막으로 보여주는 결과입니다. 돈을 받는 프로젝트를 시작하기도 전에 클라이언트에게 디자인 작업물을 보여준다는 것은 의도와 상관없이 당신의 작업 과정이 엉터리라는 뜻이나 마찬가지입니다. 클라이언트는 당신이 신중한 연구조사 과정은 건너 뛰어버리고 문제를 대충 이해한 초기 상태에서 문제를 해결하려든다고 판단할지 모릅니다.

최근에 클라이언트들은 에이전시에 시안 작업에 대한 수고비를 주거나 '디자인 공모전'이라는 이름으로 포장하는 방법을 사용하기도 합니다. 이때 에이전시에 지급되는 돈은 그 시안이 진짜 프로젝트였다면 받을 수 있을 돈에 비하면 훨씬 적습니다.

### 셋째, 에이전시는 물론 미래의 클라이언트에게도 안전하지 않다

돈을 받거나 바보같이 권리를 포기하는 계약서에 덜컥 서명을 해버리지 않는 한 홍보를 위해서 만든 모든 작품에 대한 저작권을 보유하게 됩니다. 그러나 미래의 클라이언트는 이를 모를 수도 있습니다. 예전에 몸담았던 에이전시에서 아직 우리와 계약하지 않은 클라이언트에게 디자인 시안 작업을 보여주었는데, 몇 달 뒤 그 콘셉트가 시장에서 성공한 적이 있었습니다. 무료 시안 작업은 관련된 모든 당사자들에게 좋지 않은 분쟁을 일으킬 수 있습니다.

## 당신이 여전히 무료 시안 작업을 하는 이유

AIGA 및 그래픽 아티스트 길드와 같은 전문 단체에서는 크라우드소싱 디자인 작업은 물론이고 무료 시안 작업의 위험성을 알리는 홍보 활동을 지속적으로 벌이고 있습니다. 그러나 많은 사람들은 무료로 시안 작업을 기꺼이 맡습니다. 판도를 바꿀 수 있는 전략을 홍보차원에서 제공하고 새로운 비즈니스를 꿰차기 위해 미심쩍은 활동이라도 얼마든지 하려고 듭니다. 설마 당신도? 그저 시안 작업을 좋아하는 디자이너라서?

### 시안 작업을 요구하는 특정한 분야에만 노력을 쏟아왔다

영화 및 비디오를 위한 모션 그래픽과 같은 특정 매체를 전문으로 일하는 에이전시들이 많습니다. 일부에서는 클라이언트로부터 일을 얻기 전에 아이디어를 먼저 내놓는 것이 보편화되어 있어서, 이러한 관행을 따르는 에이전시가 많습니다. 이 관행을 디자인 회사가 알짜 프로젝트를 얻는 '특혜를 위해서 지불해야 할 대가'로 여기는 클라이언트도 있습니다. 디자인 회사는 이러한 홍보용 작업을 프로젝트 비용에 포함시키는데, 심지어 그 분야에서 가장 존경받는 실무자조차도 예외가 아닙니다. 카일 쿠퍼가 이매지너리포스 사를 그만두고 프롤로그 사를 만드는 과정에 대한 이야기를 듣는 동안, 나는 그가 클라이언트의 검토를 받기 위한 시안 작업을 여전히 자주 제공하고 있다는 사실을 알았습니다.

### 큰 회사에서 일하고 있으며 그럴듯한 성과를 내야만 한다

세상에 공짜는 없습니다. 당신이 뉴욕 매디슨 스퀘어 가를 활보하는 광고인이 되고 싶다면 엄청난 강도의 일을 감수해야 합니다. <포춘>지의 500대 기업들에게 간택되는 영광을 누리기 위해서는 큰돈은 포기해야 합니다. 클라이언트가 에이전시들을 평가하는 데 도움을 주면서 돈을 버는 회사인 탐색 컨설턴트를 활용한다면 당신의 디자인 서커스에는 불타는 링이 몇 개 더 추가될 것입니다.

### 시간이 아니라 제품에 마진을 붙여서 수익을 얻는다

필자는 인쇄물에 마진을 붙여 이익을 내는 에이전시에서 일했습니다. 당시 우리의 전략은 완벽히 디자인된 수많은 제품 시안을 통해서 큰 아이디어 콘셉트를 보여주는 것이었습니다. 클라이언트가 한 가지 콘셉트의 방향을 도매로 사들여 우리가 곧바로 제품 생산 단계로 들어갈 수 있을 거라는 희망을 품기도 했습니다.

### 클라이언트가 대형 프로젝트에 대해서 시안 작업을 요구한다

대부분의 디자인 회사는 가장 중요한 클라이언트의 큰 프로젝트를 따고 싶어할 때 이 문제에 발목이 잡힙니다. 물자 및 서비스 조달 절차를 중시하는 큰 클라이언트의 사고방식은 에이전시를 오디션 게임으로 몰아넣을 수도 있습니다.

### 어떻게든 수익을 내서 해고 사태를 막아보려고 하는 중이다

저는 시안 작업을 포함한 엄청난 격무에 시달리는 에이전시에서 프리랜서로 일한 적이 있었습니다. 그 에이전시가 그랬던 이유는 간단합니다. 수익을 내지 못하면 한솥밥을 먹던 직원들을 내보낼 수밖에 없었기 때문입니다. 절박한 시간은 절박한 조치를 강제하기 마련입니다.

### 다른 디자인 회사가 그 작업에 대해 시안을 제공하기 때문이다

경쟁자 중 하나가 시안을 보여 주었다면 당신은 클라이언트가 결정을 내리기 전에 그 경쟁자처럼 할 수 있는 '기회'가 생길 수도 있습니다. 이미 내 조언이 뭔지 알고 있겠지만 이러한 상황이라면 당신이 내릴 수 있는 가장 좋은 판단대로 하십시오.

## COMPANY OWNER / CEO

←———————————————————●————————————→

*Raise My Baby*

내 회사 키우기

*Make More Money*

더 많은 수익

## MIDDLE MANAGEMENT

←————————●————————————————————→

*Save My Job*

내 자리 지키기

*Get Me Promoted*

승진하고 싶은 마음

## LOW-LEVEL STAFF

←————————————————●————————————→

*Fear for Future*

미래에 대한 두려움

*Ready for Change*

변화를 위한 준비

# 정치

디자이너로서 당신이 만드는 것은 클라이언트 조직의 관심과 요구를 진전시키는 것은 물론 당신이 자주 직접 만나는 담당자의 지위와 출세에도 영향을 미칩니다. 클라이언트 조직이 아무리 작다고 해도 디자인 프로젝트를 제안하고 완수하는 과정에서는 언제나 상황에 따른 정치를 고려해야 할 것입니다.

당신의 새로운 비즈니스 과정, 클라이언트 서비스 활동, 프로젝트 관리 방식과 클라이언트의 전략적 파트너로서 당신의 입지에 정치가 어떤 구실을 하는지 지금부터 살펴봅시다.

## 비즈니스와 정치를 구별할 수 있는 방법은 무엇인가?

클라이언트와 회의를 할 때 다음과 같은 질문을 다루게 된다면 정치가 필요합니다.

### 프로젝트의 성공을 위한 조건은 무엇인가?

구체적인 수치와 질적인 발전이라는 측면 모두에서 당신이 쓸 척도를 생각해 보십시오. 회사의 고객에 기반을 둔 사용자 당 연간수익(ARPU) 증가를 희망한다면 그 회사의 직접적인 경쟁자보다 더 멋진 모바일 애플리케이션을 만드는 것과는 다른 전술이 필요할 수도 있습니다. 이 척도는 당신이 프로젝트의 틀을 짜고 실현하는 방법과 직접 연관됩니다.

### 클라이언트는 어떤 척도로 진짜 성공을 판단하는가?

CEO는 당신이 '애물단지의 부활'이라는 기적을 만들어 주기를 바라는 반면, 직원들은 그 애물단지를 빨리 갖다 버리기를 기대합니다. 클라이언트 쪽 담당자는 승진을 위해서 장기 진행 프로젝트의 빠른 진전을 보여 주고 싶어 안달이 나 있을 수도 있습니다. 클라이언트의 프로젝트를 시작하기 전에 이러한 모순을 정돈하는 게 좋습니다. 일부는 작업이 진행되는 도중에야 그 모습을 드러내기도 합니다.

### 일이 잘못되면 자리가 위험한 사람은 누구인가?

프로젝트가 진행되는 동안에 문제가 발생하면 누가 문제를 해결할 것인가? 이러한 문제가 악용될

위험이 있는가? 문제를 완화시키기 위한 당신의 노력을 모든 클라이언트들이 응원하는 것은 아닙니다. 클라이언트 조직의 모든 사람들이 당신을 믿는 것도 아닙니다. 당신의 자리를 꿰차고 들어올 기회를 호시탐탐 노리는 외부 파트너와 협력사들이 있을 수도 있습니다.

### 클라이언트가 모든 장애물이나 난관을 예상하고 있는가?

클라이언트는 조직에서 점점 커지고 있는 내부의 폭풍을 알고 있습니다. 적절한 상황이 된다면 당신이 그로부터 비껴나갈 방법 또는 문제를 다룰 방법을 논의하십시오.

### 프로젝트가 클라이언트의 브랜드나 마케팅 스토리와 어울리는가?

고객들이 인식하는 클라이언트의 브랜드 스토리와 클라이언트가 회사의 문화나 일하는 방식을 유지하기 위해서 말하는 스토리 사이에 마찰이 일어날 때 정치가 등장하기도 합니다. 클라이언트를 그들의 고객의 요구와 손발이 맞도록 돕는 방법에 유의하십시오.

### 방 안에 누가 더 있어야 할까?

클라이언트의 감성과 논리를 이끄는 것은 무엇인지, 각각의 성패를 좌우하는 것은 무엇인지에 유의하십시오. 클라이언트 조직의 크기 및 형태 차이는 어떤 프로젝트든 진행되는 과정 내내 당신이 어떤 종류의 정치와 타협을 해야 하는지를 결정해야 합니다. 정치의 영향을 완화하기 위한 한 가지 방법은 클라이언트와 RACI 매트릭스를 구축하는 것입니다.

### 정치적 영향으로부터 프로젝트를 어떻게 보호할까?

비즈니스 전략은 프로젝트가 한창 진행 중일 때에도 바뀔 수 있으며 이는 방향을 틀어 놓을 수 있습니다. 심지어는 계약 변경으로 갈 수도 있습니다. 생각지도 못했던 의사결정자의 존재는 진행 과정에서 너무 늦게 모습을 드러내기도 합니다. 난데없이 따지고드는 관리자에게 뒤통수를 맞는 일도 빈번합니다.

이러한 사태는 규칙이 아닌 예외 상황입니다. 정치를 통제할 수는 없지만 다음은 통제할 수 있습니다. 한번 살펴볼까요?

### 프로젝트의 마감 시한과 범위를 합의하고 통제하라

정치가 프로젝트 전체의 작업 흐름을 바꾸어 놓으려고 강요할 때, 그에 맞추기 위해 필요한 변화를 현재까지 맺은 계약의 범위 속에서 해결하려 하지 마십시오. 대신 이러한 변화를 고려한 새로

운 스케줄을 주장하십시오. 변화를 수용하기 위해서 필요한 추가 범위 또는 비용을 감안해야 합니다. 예상치 못한 요인을 수용하기 위해 작업을 제공하는 방식을 조정하는 것은 적절하지 않습니다.

스케줄을 초과하는 프로젝트에 대한 대안을 마련하거나 당신의 팀을 다른 수익성 프로젝트를 위해 일할 수 있도록 놓아주라고 요청하십시오. 클라이언트를 무기력하게 혼자 남겨놓거나 프리랜서를 데려다가 손실을 보면서 일을 마무리짓기보다는 프로젝트 종료 날짜 전에 미리 대처 방안을 세우는 게 낫습니다.

### 피드백의 영향력을 통제하라

클라이언트에게서 피드백이 들어오면 특정한 요구 사항이 어디에서 나온 것인지, 이 요구 사항이 프로젝트의 지침과 어떤 관련이 있는지를 파악해야 합니다. 지침과 관련이 없다면 이 요구 조건들은 주관적이거나 정치적인 이야기일 수 있습니다. 클라이언트의 요청은 닥치고 따라야 하는 행군 명령이 아니며, 종종 대안을 논의할 여지가 있습니다.

프로젝트가 끝날 때, 당신의 목표는 그들이 스스로 만든 것처럼 작업물을 '소유하는' 것이며 개인적으로 투자한 클라이언트는 일하기에 가장 좋은 클라이언트입니다. 당신이 달성해야 하는 목표를 수학 공식처럼 시시콜콜하고 복잡하게 말하지 않고도 명시하는 것이 좋은 클라이언트 피드백입니다.

클라이언트를 위한 핵심 결과물에 '가치를 추가할' 여지를 남겨놓는 방법을 고민하십시오. 이는 이해 당사자들이 결정을 내릴 때 충분히 생각할 수 있도록 도움을 줍니다. 회의실에서 모든 사람들이 마지막 한 마디를 할 한 사람만 쳐다보고 있는 상황이라면, 이러한 상황에서는 항상 상사나 CEO가 의사결정을 내리지는 않습니다. 의사결정자는 중간 관리자나 프로젝트를 이끌어 갈 기회를 부여받은 사람, 태스크포스를 조직한 사람, 심지어 외부 컨설턴트일 수도 있습니다. RACI 매트릭스가 제구실을 하고 있어도 첫 클라이언트 프레젠테이션 때까지는 그 핵심 결정권자가 누구인지 당신 눈에 명확하게 들어오지 않을 수도 있습니다.

일부 클라이언트에 대해서는 그 반대가 진실일 수도 있습니다. 모두가 의사결정에 참여하지 않고서는 승인을 받지 못하는 72명 모두가 말입니다! 공동 의사결정 과정에 의존하거나 '사공이 많은' 조직은 일관성 있는 디자인을 만들려는 노력을 방해합니다. 피드백을 조율하는 클라이언트 쪽 책임자가 한 명이 되도록 분명히 하는 게 좋습니다. 그 책임자는 특정 작업 항목을 정의할 때 나머지 다른 집단들의 서로 다른 관점과 초점을 관리해야 합니다. 그렇지 않으면 당신은 경쟁적으로

쏟아져나오는 의견과 요구 속에서 귀가 멍멍해질 것이며 작업의 질 또한 낮아질 것이 분명합니다.

저는 1차 또는 2차 대면 회의에서 클라이언트 측 사람들이 앉아 있을 때 사람들이 핵심 작업 항목에 대해서 어떻게 논의하는지 관찰합니다. 관찰한 내용을 바탕으로, 저는 일의 다음 단계를 제시하기 전에 클라이언트 측의 주요 인물과 함께 적절한 프레젠테이션 전략을 확정합니다.

### 다양한 이해 당사자들이 당신의 작업에 관심을 가지게 만들라

클라이언트가 언제나 훌륭한 디자인 작품을 알아보는 것은 아닙니다. 당신은 결과물을 주목할 수밖에 없는 이야기로 포장해야 합니다. 디자이너의 일이란 이 분야 바깥에 있는 사람들에게는 당장 명확하게 보이지 않을 때가 많습니다. 강력한 스토리텔링이라는 요소가 없으면 클라이언트에게 수용을 받는 과정에서 계속 어려움을 겪게 될 것입니다.

### 결과물을 상대에 맞춰라

핵심 상대가 누구인지에 따라서 전달할 이야기를 바꾸거나 줄일 필요가 있습니다. CEO를 위한 임원용 프레젠테이션은 실무자인 클라이언트 담당자에게 보내는 것과는 극적으로 다른 무엇이여야 합니다.

### 항상 전략으로 돌아가라

디자인 지침의 통찰력과 결과물 사이의 연결고리를 정의하고 명확하게 전달해야 합니다.

### 스스로 이야기하는 결과물을 만들어라

스스로에게 물어 보십시오. "내가 옆에서 말로 설명해 주지 않아도 클라이언트가 이 작업물을 이해할 수 있을까? 모든 것(목표, 결과, 다음 단계)은 결과물과 명확하게 연결되어 있는가?" 프로젝트에 대한 지식이 없는 사람에게 결과물을 보여주는 것도 좋은 방법이다. 결과물을 본 사람들은 큰 어려움 없이 스토리를 다시 당신에게 들려줄 수 있을까?

### 적극적으로 클라이언트와 소통하라

클라이언트가 두려워하는 것이 무엇인지 이해하고 싶다면, 적극적으로 경청하고 지나치다 싶을 정도로 되풀이해서 소통해야 합니다. 클라이언트와 엄청나게 자주 또는 병적으로 접촉하라는 말이 아닙니다. 프로젝트에 대한 클라이언트의 우려를 이해할 수 있도록 적극적인 대화를 하라는 것입니다. 그렇게 한다면 당신의 클라이언트는 자신의 일상 업무를 어렵게 만드는 현실을 눈치 보면

서 피할 필요가 없습니다. 동시에 클라이언트가 프로젝트 진행에 대해서 걱정하는 부분을 문서화하고 다시 논의함으로써 소통을 생산적으로 만들어야 합니다.

## 책임감 있는 컨설턴트가 되어라

최종 제품의 품질을 향상시킬 목적보다는 정치적인 이점을 얻기 위해서 최종 작업물을 변경하도록 요청하는 클라이언트가 있다면, 그는 책임감 있는 클라이언트가 아닙니다. 이런 상황이라면, 당신은 무슨 수를 써서라도 책임감 있는 컨설턴트로 남아야 합니다. 책임감 있는 컨설턴트의 역할을 살펴볼까요?

1. 우리는 우리의 관점을 클라이언트의 과업과 혼동하지 않는다.

2. 클라이언트의 관점과 우리의 관점을 조화시키려 노력한다.

3. 완결성을 이해한다. 즉, 클라이언트의 고객 니즈까지 존중하려 노력한다.

선을 넘지 않도록 조심하십시오. 비즈니스 전략을 정의해 달라는 요청을 받았다면 그렇게 하십시오. 기존의 전략을 따라 달라고 요청을 받았다면 그 경우에 상황이 나빠지거나 잘못된 길로 빠질 것이 예상될 때만 이의를 제기해야 합니다. 제공하는 작업이 클라이언트의 회사 조직을 변화시킬 가능성도 있지만, 항상 그런 것은 아닙니다. 당신이 클라이언트보다 더 잘 안다고 생각하지 말아야 합니다.

대부분, 당신은 시장에서 시행되는 비즈니스 전략에 대해서 클라이언트보다 아는 게 적을 겁니다. 설사 당신이 더 많은 지식이 있다고 해도 처음 만나는 자리에서 이런 식으로 얘기하는 새로운 클라이언트와는 일하고 싶지 않을 것입니다. "그만 하세요. 그렇게 잘 났으면 여기서 이러지 말고 학교로 돌아가시죠. 그건 그렇고, 당신의 애인이 바람을 피우고 있거든요? 당장 나가보세요."

정치적 우위를 위한 경쟁이 있다면 아무리 혁신적인 디자인 솔루션이라도 빛을 잃게 됩니다. 디자인 프로젝트 진행 중에는 클라이언트가 지저분한 정치적 찌꺼기를 치워낼 수 있도록 도와주십시오.

# 협상

사업가로서 처음 독립을 했을 때, 어떻게 흥정하고 협상을 타결해야 하는지 모르는 디자이너들이 아주 많습니다. 레온하르트 그룹의 공동설립자이자 크리에이티브 컨설턴트(디자인 비즈니스 컨설턴트)인 테드 레온하르트의 이야기를 살펴보겠습니다. 당신이라면, 이런 상황에서 어떻게 할 것인지 생각해 보세요.

내 동료인 팀은 유명한 미국 브랜드 가운데 하나를 다시 디자인할 수 있는 기회를 얻었다. 그 브랜드는 몇 년 동안 업데이트되지 않았고 회사는 다가오는 이벤트에서 새롭게 디자인된 브랜드를 보여주기를 원했다.

팀은 패키지 분야 전문가였기 때문에 선택되었다. 브랜드 디자인 회사로 알려지지는 않았지만 그의 회사는 브랜드와 멋지게 어울리는 패키지를 만든 상당한 경험이 있었다. 브랜드 디자인은 패키지 디자인보다 더욱 높은 인정을 받기 때문에 팀은 이 일을 하길 학수고대하고 있었다. 이번 일이 잘되면 그의 회사는 더욱 자신감 넘치고 수익성도 높은 세계로 들어가게 될 것이다.

역시 팀의 영향력은 놀라웠다. 그의 회사는 유일한 후보로 고려되었다. 그의 기술은 완벽하게 맞아떨어졌다. 팀은 클라이언트로부터 인정받는 전문가였고 더욱이 새 브랜드를 발표하기까지 남은 시간은 석 달에 불과했다. 클라이언트에게는 새로운 디자인 회사를 찾을 시간이 없었다.

팀은 작업 비용을 제안했다. 클라이언트 쪽 담당자는 이를 승인했고 작업이 시작되었다. 탐색 단계의 결과를 논의하는 동안 클라이언트는 구매 부서에서 질문이 있었고 다음 회의에서 논의를 위해서 연락할 수도 있다고 언급했다.

조달 씨의 방으로 들어갔다. 조달 씨는 차에서 전화를 걸었고, 방에 없어서 미안하다는 말과 함께 부서 및 협력사를 전반적으로 간소화하여 회사를 흑자로 전환하는 매우 중요한 일에 대해서 언급했다(고전적 파워 게임).

"우리는 몹시 초조하게 기다리고 있습니다. 우리는 당신이 우리 팀으로 함께 일하게 된 것을 기쁘게 생각합니다. 이번에 홈런을 치면 당신의 회사는 일류 브랜드로 도약할 겁니다. 하지만 지출 결의서에 서명을 하기 전에 몇 가지 우리가 해결해야 될 문제가 있습니다......" (또 다른 교과서적 파워 게임)

그 다음에 무슨 일이 벌어졌을지 아마 짐작이 갈 것이다. 클라이언트의 지출 정책은 약 3억 5,600만 원 이상에 대해서는 20퍼센트 할인, 프로젝트가 완료된 후 180일 후 지급이었다. 팀은 정말로 무슨 일이 벌어지고 있는지 제대로 알아차리기 전에 덜컥 동의하고 말았다.

뭘 잘못한 것일까? 팀은 나약했다. 그는 이 일이 필요했고 팀은 전속력으로 내달렸다. 그는 새로운 조건이 혼란스러웠고 일을 잃게 될까봐 겁을 먹었다. 그는 전문가로서 칼자루를 자기가 쥐고 있다는 사실을 잊어버렸다. 시간은 그의 편이었다. 이 회사는 팀 없이는 최종 기한을 맞출 수가 없었다. 힘에서 우위를 가진 그의 입지에서 협상을 하는 대신 팀은 클라이언트에 우위를 넘겨주고 말았다.

신규 클라이언트나 기존 클라이언트와 작업을 할 때 당신은 이런 상황을 해결할 준비가 되어 있어야 합니다. 곧 진행될 프로젝트의 지불 조건에 관한 협상이든, 클라이언트의 피드백을 기반으로 디자인을 수정하는 문제의 협상이든, 당신이 클라이언트와 진행하는 대화에서는 협상 기술이 필요합니다.

당신이 다음 번에 클라이언트와 협상을 벌일 때 다음 팁들이 도움이 될 것이며, 이 팁들은 당신 회사의 내부 협상에도 적용 가능합니다.

## 클라이언트와 최선의 협상을 벌이는 방법은 무엇인가?

### 회의실로 들어가기 전에 입지를 다져라

좋은 협상은 당신이 원하는 것이 무엇인지를 알고 그것을 대화에 반영하는 것입니다. 이를 위해서는 전화나 이메일이 올 때 그때그때 즉흥적으로 답해서는 곤란합니다. 상당한 준비가 필요하며 탐색 과정에서 올바른 질문을 해야 합니다. 제대로 준비한 상태에서 협상을 할 때, 상대방은 당신의 전문성을 바탕으로 당신의 조건을 놓고 더욱 편한 마음으로 만나게 될 것입니다.

### 당신에게 어떤 종류의 협상 카드가 있는지 이해하라

디자인 회사는 클라이언트의 문제를 떠안을 수 있는 다양한 기술과 능력과 역전의 경험이 있습니다. 이는 클라이언트가 조직 안에서 여간해서는 가지기 힘든 전문성입니다. "모든 디자인 회사가 가진 가장 중요한 영향력은 전문성이다." 테드 레온하르트의 이야기입니다. "우리 모두는 역사, 기술, 경험이 혼합된 결과를 보유하고 있다. 클라이언트는 당신이 제공하는 고유한 기술을 당신을 통해서만 얻을 수 있다."

또한 당신은 전문성 말고도 스케줄, 범위, 그밖에 클라이언트의 성공에 필요한 다른 변수라는 협상 카드를 가지고 있습니다.

## 당신의 입지가 현실적인지 확실히 하라

당신이 원하는 조건이 23억원과 백금으로 도금된 롤스로이스라면 협상은 어렵습니다. 그러나 당신이 견적을 제시할 때 가격 책정의 배경에 강력한 논리가 있거나, 클라이언트가 새로운 로고로 파란색 대신 녹색을 선호할 것이라는 타당한 이유가 있다면 당신은 입지를 바꾸지 말아야 합니다.

### 협상에서 자주 나타나는 자멸 행위

변호사이자 협상 전문가인 찰스 위긴스와 테드 레온하르트는 <그래픽 디자인 USA>의 기사에서 클라이언트와 협상을 할 때 디자이너들이 만날 수 있는 다음과 같은 상황을 조심해야 한다고 권고합니다.

• **위협** : 큰 회사의 대표자는 당신에게 압박을 주기 위해서 자신의 위치를 활용한다. 아름다운 사무실, 6미터가 넘는 크고 긴 회의 테이블, 임원 비서, 미술품과 같은 것들이다. 그러나 당신이 회의 테이블에 앉아 있다면 그럴 만한 이유가 있기 때문이라는 사실을 기억하라. 당신은 그들이 필요로 하는 뭔가를 가지고 있다. 당신이 가지고 있는 것은 흔한 게 아니다. 그 지식을 당신에게 유리하게 사용하라.

**너무 많은 이야기** : 조바심이 나면 많은 이야기를 하게 된다. 이는 불편하며 안달이 나 있다는 뜻이므로 노련한 협상가는 이를 충분히 이용해 먹을 수 있다. 협상 테이블에서 너무 많이 이야기하면 당신에게 불리하다. 솔직하되 당신의 비밀을 모두 드러내지 말라.

• **불안** : 우리의 '제품'은 개인적이며, 우리는 우리가 누구이고 우리가 무엇을 하는지에 대해서 찬사와 지지가 필요하다. 그러나 경쟁 상황에서, 재능 있는 많은 사람들은 자신의 강점이 아닌 약점에 집중한다. 스스로 성과를 평가절하하고 자격이 충분히 입증되지 않았다고 두려워한다.

• **성급한 포기** : 디자이너들은 불편한 흥정은 건너뛰고 자신이 주도권을 잡고 있다고 느끼는 단계, 곧 일을 하는 단계로 나가고자 안달을 낸다. 그렇게 하는 것은 권투 경기에서 수건을 던지는 것이나 마찬가지다.

## 타협은 양측 모두의 이익에 관한 것이어야 한다

공통의 이익에 부합하고, 당신의 회사가 질 좋은 작품을 만들 가능성이 모두 소진되기 전까지는 협상을 포기하면 안 됩니다. 프로젝트의 일정, 예산, 창조적인 방향과 같은 것들을 지킬 수 있는 최선의 시나리오를 위해 집요하게 노력해야 합니다. 타협을 생각하기 전에 당신이 협상 테이블 위에 올려놓을 수 있거나 당신의 손에 다시 쥐어진 다른 카드가 무엇이 있는지 생각하십시오.

## 항상 큰 그림을 마음속에 그려라

공식 협상이 필요한 결정이 무엇인지, 그저 사소한 문제에 불과한 것이 무엇인지를 알아야 합니다. 제목을 바꾸거나 사진을 교체하는 것으로 극적인 뭔가를 만들어 내기는 어렵습니다. 위험을 피하기 위해서 킬러 콘셉트를 막는 것뿐이라 생각했다면 오산입니다. 당신에게 강력한 창조적 지침이 있고 계약서가 있다면 그런 지점들은 문제가 되지 않습니다. 클라이언트와 나누는 모든 논의 하나하나, 클라이언트가 피드백에서 지적하는 사항 하나하나, 이 모두를 잠재적인 마찰로 생각하지 말아야 합니다.

## 팀이 합의할 때까지 협상에 합의하지 말라

실행 단계를 논의할 때 필요하다면 계약을 보류하는 것이 좋습니다. 스케줄, 범위 관리 및 그밖에 계약이 요구되는 실행 단계와 관련된 것이라면 뭐든 그렇게 할 수 있습니다. 회사 내부의 팀과 논의를 통해서 검토하기 전까지 '네'라는 대답은 피해야 합니다. 팀의 목표와 클라이언트의 요구가 보조를 맞추고 있는지 확인하십시오. 로버트 솔로몬은 그의 책 <클라이언트 서비스의 기술(The Art of Client Service)>에서 이렇게 썼습니다. '상의 없이는 약속도 없다.'.

## 미묘한 문화적 차이에 주의하라

뭔가를 개선하라는 식으로 항상 요구하면서 협상을 하는 어느 외국 클라이언트와 일한 적이 있었습니다. 우리는 그 요구에 대응하는 차원에서 프로젝트의 범위를 넓히고 결과물의 수를 늘렸습니다. 클라이언트의 협상 방식은 그 나라에서는 드문 일이 아니었습니다. 노심초사하면서 몇 주를 보낸 후, 우리는 클라이언트가 요구를 단계적으로 증대시키기로 결정했습니다. 우리의 디자인 작업의 장점과 간결성을 입증할 명확한 승인 기준을 세우는 기회라고 생각했기 때문입니다. 결국은 최종 프레젠테이션에서 조직의 모든 사람에게 프로젝트의 성공을 확실하게 증명했습니다.

## 클라이언트의 요구에 성급하게 동의하지 말라

견적이 큰 프로젝트일 경우 시간을 두고 자세한 내용을 미세한 부분까지 계속 논의하십시오. 협상이 더 길어지고 더 지지부진해질수록 중요한 것은 당신의 '타협점'을 절대 보여주지 않는 것입니다. 생각할 시간과 여유를 가져야 합니다. 냅다 전화기를 집어들고 당장에 문제를 해결하려 들지 마십시오. 당신이 어떤 클라이언트와 협상을 하든 상대는 자신의 입지를 더욱 더 밀어붙일 수 있다고 생각할 것입니다. 이렇게 되면 디자이너에게 아주 힘든 상황이 펼쳐집니다.

## 대화에서 인간미와 존중, 진심을 유지하라

클라이언트나 상사와 협상을 할 때는 '나와 상대의 대결구도'로 흐르지 않도록 주의하십시오. 클라이언트와 동료들은 우리와 같은 인간이라는 점을 기억해야 합니다. 인간성의 수준에서 그들과 관계를 맺는다면 당신의 업무적 관계는 지속적으로 강화됩니다. 또한 당신이 작업을 하는 과정에서 무슨 일이 일어나든 상관없이 언제나 인간으로서 대등한 관계를 유지하게 될 것입니다.

## 어느 때든 협상 테이블을 떠날 준비를 하라

선택할 수 있는 경우의 수가 길게 봐서 당신에게 해가 된다면 기꺼이 자리를 박치고 나가십시오. 계약 협상에서 '아니오'라고 말하는 것은 중요합니다. 충돌을 피하고 싶어 하는 인간의 본성은 잠재적 클라이언트가 악용하는 약점입니다. '아니오' 라고 말해도 괜찮습니다.

## 협상에 실패해도 감정적으로 받아들이지 말라

지나고 보면 뒤늦게 깨닫게 됩니다. 당신에게 맞지 않아서 프로젝트를 맡지 않았을 때, 또는 클라이언트가 자주색을 좋아하지 않아서 아름다운 색 조합을 뒤집어버린 경우, 벌어진 일로부터 교훈을 얻고 앞으로 나아가십시오. 양심의 가책 때문에 당신의 직감을 해치지 않도록 하십시오. 실패를

분석하는 것은 앞으로 있을 협상을 개선하는 데 큰 영향을 미칩니다.

### 프로젝트 협상 실패가 다음의 성공을 불러올 수 있다

협상이 실패하더라도 당신의 동료나 클라이언트와 맺은 관계는 계속됩니다. 전체 협상 과정에서
자신의 입지와 경험에 대해 진심을 보였다면 당신은 존중을 받을 것입니다. 상호 존중은 명확한
경계를 세움으로써 나오며 관계가 유지되는 동안 그 경계를 강화시킵니다. 상호 존중이야말로 미
래의 일들을 만들어 낼 원천이며 비즈니스에 착수할 때마다 당신을 도울 것입니다.

---

**협상의 기술에 관해서 더 읽어볼 책**

<YES를 이끌어내는 협상법> (로저 피셔, 윌리엄 유라이, 브루스 패튼)

<설득의 심리학> (로버트 B. 치알디니)

<카네기 인간관계론> (데일 카네기)

---

# 할인

절박한 마케터의 마지막 피난처인 할인이라는 단어는 엄청난 위기 상황이 아니라면 결코 디자이너의 사전에 들어있어서는 안 됩니다.

변호사에게 전화를 걸어 수임료를 대폭 할인해 주면 선임하겠다고 요청해서 예산을 절약해 본 적이 있었나? 저는 그런 기억이 전혀 없습니다. 디자이너가 전략적 통찰력과 비즈니스 가치를 제공할 때, 클라이언트는 컨설턴트를 고용했을 때처럼 디자이너를 대우해야 합니다. '당신은 이미 스스로 알고 있었던 문제점을 이야기하기 위해서 컨설턴트에게 돈을 낸다.'는 격언이 있습니다. 컨설턴트를 디자이너로 바꾸어보십시오. 클라이언트와 협력하는 전문가의 추가 가치를 느낄 수 있을 것입니다.

그러나 현실은 당신의 클라이언트 중 누군가는 반드시 할인을 요구할 것이며, 이러한 요구는 다양한 형태로 나타납니다.

· **나는 많이는 아니고 조금 돈이 많을 뿐이다.** "이백만 원은 감당이 안 돼요. 백오십 만 원은 낼 수 있어요."

· **우리가 남인가? 혜택 좀 받자.** "친구나 가족 할인은 없나요?"

· **당신의 서비스 가치를 확신할 수 없다.** "당신은 너무 너무 비싸요. 호의를 베푸셔서 비용을 절감할 수 있게 해주시면 안 될까요?"

· **같은 값이면 덤이라도 얻어 내자.** "무료로 브로슈어 하나 만들어 주면 안 될까요?"

이러한 요구들 때문에 열 받지 말고, 좋은 컨설턴트가 되어 봅시다. 디자이너가 어떻게 돈을 버는지 이해가 별로 없는 몇몇 클라이언트는 최대한 '효율적인' 계약을 진행하려고 합니다.

효율성은 환상적입니다. 계약서에 명시된 기간을 줄이면 당신이 계약서에서 그 기간을 잡을 때 설명했던 이상적인 작업 과정을 어떻게든 겨우 이행하는 데 급급하면서 일을 마무리하게 됩니다.

당신은 클라이언트에게 할인을 제공할 수 있지만 다음 상황으로 한정해야 합니다.

- 새 클라이언트를 얻고 싶을 때
- 더 큰 규모나 더 나은 프로젝트를 얻기 위한 고객의 신뢰가 필요할 때
- 지난번에 성과가 좋지 않아서 고객의 신뢰를 다시 얻고자 할 때

어려운 문제가 있습니다. 당신이 시간과 예산 안에서, 수익을 내면서 성공을 거둘 만큼 강력한 결과물을 만들어낼 수 있다면 할인이 가능할 수 있습니다. 하지만 당신이 이윤을 유지할 수 없거나 성공을 장담할 수 없다면 프로젝트의 결과물을 바꾸어야만 할인을 제공할 수 있습니다.

- **결과물 줄이기.** "우리는 웹사이트가 아니라 2차 템플릿만을 제공할 수 있습니다."
- **결과물의 범위 줄이기.** "디자인 콘셉트를 세 개가 아닌 두 개만 작업할 수 있습니다." 또는 "웹사이트는 맞춤형 콘텐츠 관리 시스템 대신에 블로그 플랫폼을 기반으로 합니다."
- **판매대행사 직접 청구 방식.** "당신은 판매대행사를 활용할 수도 있고 우리에게 직접 지급하실 수도 있습니다."
- **결과물의 분할.** "우리는 지금 브랜드의 방향에서 웹사이트를 만들 수 있습니다. 만약 인쇄 광고를 집행하기로 결정한다면 그 결과물에 대해서는 견적서를 그대로 인정할 수 있을지 생각해 보겠습니다."

클라이언트가 주로 할인을 요구하는 시점은 당신이 제안서를 주었을 때입니다. 비용 견적을 제안서에서 재협상하는 것, 다시 말해서 소급 할인은 문제가 되지 않습니다. 디자인 비즈니스는 언제나 그렇게 합니다. 그러나 결과물을 줄이지 않고 프로젝트의 비용만 줄일 경우, 여전히 이 프로젝트에는 원래 예상했던 비용이 들어갑니다. 그 추가 비용 중 어느 정도를 클라이언트가 내며, 어느 정도를 애초 예산에서 흡수해야 하는지가 문제입니다.

당신이 제공할 작업 시간 또는 요청 받은 결과물의 범위를 가지고 협상하는 게 언제나 더 좋습니다. 당신이 시세보다 상당히 비싼 가격을 불렀다거나 클라이언트가 오랜 기간 동안 당신과 일하겠다고 하지 않는 한, 시간당 비용은 협상 대상이 되어서는 안 됩니다. 그 클라이언트는 앞으로 있을 프로젝트에서 또 다시 시간당 비용을 깎으려 들 것이기 때문입니다.

어쨌거나, 작업 요율을 줄인 프로젝트는 어떤 디자인 비즈니스에서든 남는 게 별로 없다는 점에 주의합시다. 그 이유는 여러 가지입니다.

- 프로젝트를 대충 진행하게 되면 전반적인 가치를 떨어뜨린다.

· 할인 혜택을 제공하면 당신은 그 클라이언트에게 앞으로 변경하기 어려운 요율을 제공하게 되는 셈이다.

· 그 요율로 인해 당신은 여전히 계약에 명시된 인적 물적 자원에 대한 비용을 지불하거나 그에 들어가는 비용을 줄이기 위해 노력하게 된다.

· 당신은 억울한 감정이 커지기 쉬우며, 종종 "그 클라이언트는 싸구려야!" 같은 말을 자주 하게 될 것이다.

**DESIGNER
EFFORT**

디자이너의 노력

**CLIENT
SATISFACTION**

고객의 만족

# 기대

프로젝트는 때론 디자이너에게 끔찍할 정도로 복잡합니다. 클라이언트가 프로젝트를 진행하면서 목표를 정확히 모른다면 프로젝트는 심지어 공포 체험이 될 수도 있습니다. 디자이너와 작업할 때 무엇을 기대해야 하는지, 클라이언트를 이해시키는 데 도움이 될 몇 가지 방법을 소개합니다.

## 클라이언트에게는 어떻게 기대를 심어줘야 할까?

몇 년 전, 기업 정체성 리디자인 프로젝트를 이틀 안에 시작하고 싶어 하는 예비 클라이언트로부터 전화를 받은 적이 있습니다. 그는 완성된 구성요소들을 보고(물론 풀 컬러로!) 그와 동료들이 중요한 의견을 제공하고 선택하고 싶어 했습니다.

　이러한 대화를 클라이언트 서비스의 어법으로 말하면 '기대 재조정' 또는 '프로세스 개요 소개'라고 합니다. 이것은 클라이언트가 디자이너와 일해 본 경험이 없을 경우 15분 정도 시간을 내서 자세하게, 상대를 무시하지 않고, 그들이 잘 모르는 디자이너의 여러 활동을 설명해 주는 일입니다. 일반적으로 클라이언트는 자신이 프로젝트 결과물에 반응할 때까지는 디자이너에게서 무엇을 기대할 수 있는지 전혀 모릅니다.

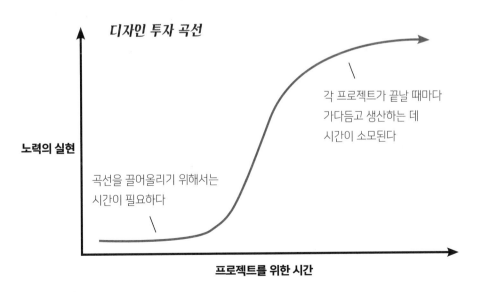

**디자인 투자 곡선**

노력의 실현

각 프로젝트가 끝날 때마다
가다듬고 생산하는 데
시간이 소모된다

곡선을 끌어올리기 위해서는
시간이 필요하다

**프로젝트를 위한 시간**

당신이 시간을 절약하고 클라이언트의 기대를 빠른 시간 안에 바꾸고자 한다면 이 차트의 당신을 위한 버전에서부터 프로젝트를 시작해 봅시다.

탐색 단계(왼쪽)로부터 콘셉트 단계(가운데), 최종 디자인 작업 실행 단계(오른쪽)로 옮겨갈 때마다 당신이 클라이언트와 공유하는 내용이 전반적인 디자인 과정에 어떻게 맞물려 들어가는지 설명해 줍니다.

프로젝트가 시작되는 단계에서 이러한 방식으로 기대를 조정하지 않으면 당신이 뭐라고 말하고 행동하든 상관없이 클라이언트의 기대는 다음과 같이 흘러가는 경향이 있습니다.

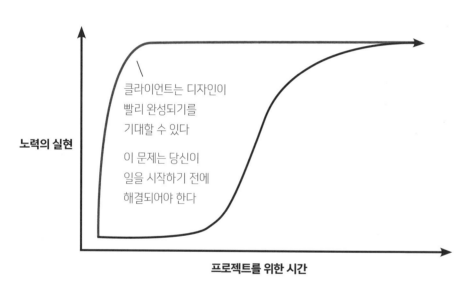

**디자인 투자 곡선 vs. 클라이언트의 기대**

노력의 실현

클라이언트는 디자인이
빨리 완성되기를
기대할 수 있다

이 문제는 당신이
일을 시작하기 전에
해결되어야 한다

프로젝트를 위한 시간

## 클라이언트의 이해를 어떻게 도와야 하는가?

클라이언트가 이해하지 못할 중요한 순간을 대비해서, 작업을 관통하는 당신의 방법론과 절차를 엮어서 이를 평이한 언어로 정의하십시오. 클라이언트는 프로젝트의 수명 주기 전반의 핵심 단계들은 물론 각 단계에 어떤 특정 활동이 속하는지를 이해해야 합니다. 이러한 일은 첫 제안을 할 때부터 일찌감치 시작할 수 있습니다. 특히 클라이언트가 당신이 특정 활동을 수행하는 이유를 이해하지 못하는 것이 느껴질 때에는 일찍 시작할 필요가 있습니다.

예를 들어 보겠습니다. 저는 클라이언트 가운데 상당수를 위한 디자인 연구조사를 진행합니다. 제가 사용하는 방법 중 일부는 제품, 서비스 디자인, 개발의 세계 바깥에 있는 클라이언트에게는 복잡하게 보입니다. 클라이언트는 사용 맥락 조사를 진행하거나 카드 분류를 진행할 때 어떤 일이 일어나는지 이해하지 못할 수도 있습니다. 그에 대한 대비로, 나는 조사 활동을 평이한 언어로 설명하는 커닝 페이퍼를 갖고 있습니다. 이 설명들은 프로젝트의 수명 주기 동안 적절한 시점에 어떤 활동의 맥락, 가치, 정보를 제공해 주는지를 설명하기 위해서 활용됩니다. '종이 프로토타입'에 대해 좀 더 알아봅니다.

## 종이 프로토타입

- **평이한 언어로 된 설명** : 웹사이트 페이지의 간단한 버전을 종이로 소개하면 제안된 디자인에 대한 고객들의 피드백을 받을 수 있습니다.
- **실제 예제** : 뱅크오브아메리카의 사이트 방문자들은 은행이 예상했던 만큼 새로운 아멕스 카드에 가입하지 않고 있습니다. 사이트 통계를 검토하고 나니, 방문자들은 가입 양식 페이지 단계에서 가입을 포기한다는 점이 명확해졌습니다. 그래서 다르게 디자인한 여러 가지 가입 양식을 표현하는 스케치를 그려 사용자들 앞에 스케치 종이들을 내놓고 새로운 스크린이 '로딩'될 필요가 있을 때 종이를 바꾸어 가면서 어떤 디자인이 신용카드에 가입하기 좋은지를 물어봅니다. 이 사용자 의견을 기반으로, 카드 가입 양식의 디자인에 관한 더욱 많은 정보를 얻게 됩니다.
- **비즈니스 가치** : 간단한 종이 프로토타입에 대한 고객의 반응을 관찰하면, 웹 페이지를 만들기 위한 프로그래밍을 한 줄도 하지 않고도 중요한 상호 작용 지점을 입증하고 안전하게 웹사이트를 개선하는 데 도움이 됩니다. 이는 고객을 위한 매끄러운 거래 과정을 만들고 싶을 때 특히 중요합니다.
- **의견이 반영되는 결과물** : 내비게이션 스키마, 와이어 프레임, 사용자 흐름, 인터랙션 스토리 보드, 사용자 인터페이스 디자인, 콘텐츠 맵, 콘텐츠 전략, 사이트 맵.

이런 정도의 자세한 정보가 항상 필요한 것은 아닙니다. 일과 그 과정을 언제나 지나칠 정도로 자세하게 설명해야 한다고 생각하지는 않습니다. 일부 클라이언트는 알고 싶어 하지 않습니다. 그러나 가끔은 클라이언트에게서 최상의 실행 방법과 작업 과정을 설명해 달라는 요청을 받을 수도 있습니다. 이 경우, 적절한 문서를 제공하는 데 필요한 시간이 견적의 일부로 포함되는지 확인하십시오.

## 도전적인 일을 위해 클라이언트에게 어떤 힌트를 줄까?

고객 책임자인 에리카 골드스미스는 나에게 몇 가지 중요한 교훈을 가르쳐 주었습니다. 클라이언트 회사의 비즈니스 전략에 영향을 미치는 일을 맡았을 때, 대규모 프로젝트에서 클라이언트의 기대를 관리하는 방법에 대한 것입니다.

클라이언트는 특정한 방법으로 자신의 비즈니스 기능을 바라보는 데 익숙합니다. 그들은 고객의 기대를 평가하고 관리하는 패턴을 정립했습니다. 친숙한 제품 라인과 지속되는 마케팅은 시작에 불과합니다. 클라이언트의 제품 또는 서비스를 놓고 고객 관계에 대해서 추정을 하다보면 비즈니스의 핵심을 깊숙이 연구할 수 있습니다.

이렇게 하면 당신이 새로운 브랜드 전략, 정보 아키텍처, 대규모 기업 웹사이트 또는 도발적인 광고 캠페인과 같은 주요한 결과물들을 제시했을 때 클라이언트가 상당히 놀라게 됩니다. 당신의 작품은 클라이언트가 이전에는 고려하지 않았던 새로운 통찰력이나 기회를 만들 수도 있기 때문입니다. 또한 당신의 작품은 클라이언트의 세계관에 새로운 데이터를 공급하거나 클라이언트가 당연하게 여기던 클라이언트의 브랜드 또는 제품 경험의 관점을 재구성할 수도 있습니다.

이런 경우에 해당된다고 생각한다면 클라이언트가 당신에게서 기대할 수 있는 접근법의 종류가 무엇인지 회의에 앞서 알려주십시오. 그들에게 소재에 대한 사전 검사 또는 비평을 할 기회를 주는 게 아니라 콘텐츠가 대화를 불러일으킬 것이라는 점을 알려줄 필요가 있습니다.

당신은 활발하고 도전 정신이 넘치는 토론을 통해 어떤 사람(또는 정치)이 등장하는지 좀 더 탐색할 수 있는 기회를 얻게 됩니다. 회의의 안건 중 일부로서 건설적인 피드백을 수집하는 방향으로 당신이 분위기를 주도하며 핵심 요점을 설정할 수도 있습니다.

## 품질에 대한 고객의 기대를 어떻게 충족할까?

당신의 결과물이 어떻게 받아들여질지에 대한 기대를 정립하지 않은 경우라면 디자인 결과물의 실행 품질은 클라이언트의 주관에 좌우되게 마련입니다. 아이디어에서 실행으로 가는 솔루션의 진화를 클라이언트가 이해할 수 있도록 클라이언트와 간단한 토론을 통해, 프로젝트 절차의 구조화를 통해 판단 기준을 정립할 수 있습니다.

그러나 공유된 판단 기준이 어떤 이유에선가 제구실을 못하는 상황이 일어나기도 합니다. 클라이언트는 디자인 프로젝트가 진행되는 동안 모든 결과물을 승인했고, 당신은 모든 것이 잘 됐다고 생각했지만 최종 결과물 단계에서 클라이언트는 만족할 수 없다고 말하는 경우도 있습니다.

이 상황에서 당신의 사업은 일정한 타격을 받을 수밖에 없습니다. 다음 두 가지의 선택지가 있습니다. 2번 방안을 택한다면 시간과 비용을 대가로 치러야 하며, 1번 방안을 택하면 당신의 평판이 그 대가가 됩니다.

### 방안 1 :
### 클라이언트의 불만에 사과하며 작업 비용을 양보할 수 없는 이유를 설명한다

이 접근법을 택한다면 클라이언트가 지금까지의 작업에 대한 비용을 지불하거나 계약 변경을 통해서 작업의 추가 수정 비용을 지불하는 문제를 놓고서 협상에 들어가게 됩니다. 계약은 당신을 보호해 주지만 계약의 조건을 이행하거나 문제를 바로잡기 위한 비용을 지불하기보다는 클라이언트가 중재 심판소 또는 법원으로 문제를 끌고 갈 위험이 있습니다. 당신이 직접 접촉하는 클라이언트 쪽 담당자가 프로젝트 내내 당신의 작업을 사람들에게 이해시키는 일을 제대로 못한 경우 이런 일이 일어날 가능성이 더욱 높습니다.

### 방안 2 :
### 클라이언트의 불만에 사과하며 문제를 어떻게 바로잡으면 좋을지 물어본다

이 방안을 선택하는 경우, 당신은 지금까지의 작업을 승인 받기 위해 필요한 기준에 관해서 클라이언트와 협상하게 됩니다. 그 다음 클라이언트가 요구하는 변경 사항을 충족시키기 위해 시간과 자원의 관점에서 당신이 들여야 하는 비용을 판단할 필요가 있습니다. 당신은 클라이언트에게 그 비용의 일부를 분담해 달라고 요청할 수도 있습니다.

## 어떻게 프로젝트의 품질을 보장할 수 있을까?

가끔 프로젝트에서 큰 오류를 발견하는 경우, 가령 웹사이트가 작동하지 않는다든가 작업물에 오타가 있는 경우에는 디자인 회사의 품질 보증 절차를 정립해야 합니다. 품질 보증 절차는 당신의 결과물을 특정한 기능 요구 사항 및 벤치마크에 관해서 테스트할 수 있는 명확한 지침을 포함합니다.

상호작용이 이루어지는 결과물이 상용화되기 전에 품질 보증 절차가 수행되어야 합니다. 오류를 고치고 다시 테스트할 수 있는 시간을 충분히 확보하십시오.

당신이 클라이언트의 주문으로 사람들이 SMS을 통해 서로 오디오 파일을 보낼 수 있는 앱을 만들었다고 가정해 봅시다. 결과물 전달 프로세스의 일부로서 앱의 각 기능이 광범위한 실제 사례와 사용 시나리오, 예를 들면 당신의 전화에 아무런 신호가 없다거나, 실행 중인 앱을 갑자기 닫아 버리거나 하는 상황에서도 제대로 작동하는지 확인하는 엄격한 테스트를 수행할 수 있습니다.

일 잘하는 디자인 회사 만들기

# 디자인 지침

모든 설계 프로젝트를 위해 반드시 필요한 기반은 창조적인 작업이 아닌 디자인 지침입니다. 디자인 지침은 디자인 프로젝트가 진행되는 과정 동안 클라이언트를 위해 무엇을 창조해야 할 것인가를 명확히 하고 초점을 맞추는 데 쓰이는 도구입니다. 지침을 읽으면서 디자인 아이디어가 머릿속에 그려지기 시작한다면 훌륭한 지침입니다. 클라이언트가 읽었을 때에도 마찬가지입니다.

설득력 있고 정확한 지침을 만들려면 상당한 노력이 필요합니다. 몇 시간 안에 만들 수 있을 것이라고는 기대하지 마십시오. 며칠은 걸립니다. 잘 만들고 제대로 전달한 지침은 디자인 팀의 노력과 클라이언트의 기대를 조화시켜서 많은 시간을 절약하게 해줍니다.

클라이언트가 서면으로 지침을 승인하지 않았다면 디자인을 해서는 안 됩니다. 서명된 지침은 작업을 진행할 때 반드시 철두철미하게 지켜야 합니다. 그렇지 않으면 당신이 결과물을 내놓을 때마다 클라이언트는 당신의 창조적인 작업의 품질보다는 비즈니스에 신경 쓰는 과정을 되풀이할 뿐입니다. 핵심에 대한 아주 명확한 통찰로 주의 깊게 만든 지침이 있다면 클라이언트가 전략을 바꾸기 위해서는 돈과 시간 양쪽 측면에서 비용을 들이지 않을 수 없을 것입니다.

모든 프레젠테이션에서 지침을 참조해야 합니다. 설득력 있는 지침인지 알아보는 가장 쉬운 방법은, 디자인을 다듬고 이를 보드에 붙이고 회의실에서 클라이언트를 만나서 한두 마디의 간단명료한 문장으로 디자인을 소개하고 전체 프로젝트의 전략 방향을 요약해 보는 것입니다. 이 시점에서 클라이언트가 기대에 차서 고개를 끄덕여야 합니다. 상대는 자신들의 요구에 대해 당신이 얼마나 설득력 있는 예술의 옷을 입혔는지 공개되기만 기다리기 때문입니다.

## 강력한 지침의 특징

모든 디자이너의 디자인 지침에 쓰일 한 가지 틀은 존재하지 않지만 모범적인 디자인 지침들은 다음과 같은 공통된 특징이 있습니다.

### 간결하다

지침은 요약입니다. 지침은 당신이 훌륭한 디자인 작업을 만들어내는 동안 상당한 에너지를 소비

하게 만드는 생각의 응축이며, 간결한 전략적 방향입니다. 지침은 한두 페이지로 전달될 수 있습니다. 25페이지짜리 파워포인트 중에서 기초 연구나 보충 자료가 디자인 지침의 3~6페이지 수준까지 차지해서는 안 됩니다.

최고의 디자인 지침은 범위가 좁습니다. 사정없이 좁습니다. 이러한 지침은 클라이언트를 약간 진땀나게 만들 수도 있는데, 하나의 대단히 명확한 비즈니스 전략과 핵심 통찰로 클라이언트를 몰아가기 때문입니다. 자유 재량권 따위는 없다! 혁신을 몰고 오는 창조적인 생각은 집중에서 나옵니다. 막다른 골목이 아닌 목표를 향하는 핵심이 필요할 뿐입니다.

디자인 지침의 길이와 지침에 담긴 생각의 질은 반비례합니다. 디자인 지침을 건네준 뒤에야 클라이언트가 하나의 작업물 안에 서너 개의 서로 다른 아이디어를 전달하는 작업을 요구하고 있었다는 사실을 깨닫게 된 잊지 못할 기억이 있습니다. 클라이언트의 마케팅 전략이나 브랜딩 전략에 집중하다 보면 창조적인 과정이 디자인 작업 그 자체로 흡수되어 버리기 쉽습니다. 이렇게 되면 클라이언트와 디자이너 모두에게 시간과 돈의 낭비가 됩니다. 수익성 있는 디자인 비즈니스를 운영하기가 어려워집니다. 디자인 지침은 명확성을 위한 것이지 모순을 위한 것이 아닙니다. 클라이언트가 자신의 비즈니스 요구 사항에 대한 핵심적 이해(조사를 통해서 확인된)를 고수하지 않는다면 디자인 작업물의 효과를 어떻게 판단할 수 있을까요?

## 디자인이 필요한 비즈니스의 상황을 명시한다

회의 자리에서 클라이언트가 지침에 대해 이렇게 말하는 것을 들어본 일이 있나요? "우리가 무엇을 이루려고 하는지 이해하고 계십니까? 지침을 보니 아닌 것 같군요. 다시 비즈니스 문제의 조사로 돌아갑시다." 당신은 지침에서 간결하고 정확하게 클라이언트의 비즈니스 문제를 설명해야 합니다. 이 설명은 제안서에서 당신이 썼던 똑같은 정보를 간결하게 다듬고 당신이 일을 시작한 이후 무엇을 알았는지를 알려주는 것이어야 합니다. 단순성을 유지함으로써 프로젝트가 필요한 이유를 모두가 알게 하십시오. 그렇지 않으면 클라이언트는 방황하다가 당신이 보기에 풀어야 할 필요가 없는 문제를 풀려고 할 수도 있습니다.

## 잘 표현된 핵심 통찰 한 가지가 있어야 한다

통찰의 사전적 정의는 '사람이나 사물을 이해하는 정확하고 깊이 있는 직관'입니다. 디자인의 세계에서 통찰은 비즈니스의 도전 과제로부터 명확한 디자인의 기회로 나아가는 다리와도 같습니

다. 통찰이 없다면 특히 각자가 내세우는(속으로 지향하는) 정치적 목표가 다양한 이해당사자들과 작업을 해야 할 때 난관에 봉착하기 쉽습니다.

통찰은 하나의 연구 자료를 요약하는 게 아닙니다. 통찰은 다양한 연구 자료로부터 수집한 정보를 통합했을 때 생겨납니다. 잘 표현된 통찰은 정교한 함축입니다. 좋은 통찰은 2~5초 안에 전달되어야 합니다. 지침 안에 담긴 핵심 통찰을 설명하기 위해 끝도 없는 시간을 써야 한다면 제대로 함축하지 못한 것입니다. "우리의 제품은 x, y, z, 그리고 x 기능이 있기 때문에 최고입니다…"와 같은 표현은 통찰이 아닙니다. 핵심 장점을 설명하는 문장에 쉼표, 대시, 쌍점, 또는 다른 구두점이 많이 등장한다면 당신은 간단한 필수 문장에 이것저것 너무 많이 우겨넣은 것입니다.

한 가지만 말하라. 그 한 가지를 자신 있게 내세우되 단순함을 유지하라.

## 믿어야 하는 이유를 담는다

믿어야 하는 이유는 감정적일 수도 이성적일 수도 있으며 연구를 통해 발견한 결과에서 뽑아내야 합니다. 보통 지침에서는 복잡한 세부 사항이 산더미처럼 불거져 나올 때가 많습니다. 종종 그 산더미를 헤쳐나가기 위해서 칼이나 화염방사기와 같은 특단의 조치가 필요합니다. 그러나 세부 사항은 프로젝트의 목표에 비하면 부차적입니다. 클라이언트가 당신의 핵심 통찰을 믿어야 하는 이유를 더욱 복잡하게 만들 것입니다. 아울러 당신이 경쟁에 관해서 주야장천 늘어놓고 있다면 제대로 지침을 만든 게 아닙니다.

## 어떤 감정에 불을 붙이는 디자인이어야 하는지 명시한다

사람들이 당신의 디자인을 보았을 때 어떤 느낌이 들어야 할까요? 특정 콘셉트나 실행 결과물을 어떻게 하면 디자인적으로 간단명료하게 만들 수 있을까요? 이러한 생각은 디자인 평가 회의에서 공감을 도출해내는 가치 있는 방법입니다. 핵심 감정은 모호해서는 안 되며, 주요 감정은 '이입된' 또는 '행복한' 같은 것이어야 합니다. 마음속의 감정 사전에서 단어를 열심히 뒤져보고 당신의 팀에게 영감을 줄 수 있는 감정을 이끌어내야 합니다.

## 고객을 정의하고 묘사한다

프로젝트의 대상 고객이 고향에 갈 때 기차타고 가는 것을 좋아하고 연금으로 1년에 3천만 원 정도를 받는 55세에서 75세 사이의 은퇴한 베이비 붐 세대라는 것을 안다면 좋을 것입니다.

예를 들어, 폴리라는 사람이 있다고 생각해봅시다. 폴리는 캘리포니아 주의 보카 레이턴에 있는 은퇴자 마을에 살고 있습니다. 약점은 홈쇼핑이고, 페이스북에서 대학교 때 여학생 클럽 친구들과 많은 시간을 보내고 손주들이 보고 싶을 때는 즉석에서 자주 할인 여행 상품을 찾아 봅니다. 폴리는 또한 기술 전문가입니다. 59세에 일찍 은퇴하기 전에 14개의 회사를 만들고 팔았습니다.

폴리는 당신의 타깃입니까? 아니면 과녁 밖에 있는 사람입니까? 후자 쪽이 종종 가장 가치 있는 통찰을 제시합니다. 특히 당신이 일부러 목표 설정을 혼란스럽게 하는 테스트를 할 때에 더욱 가치가 있습니다. '불특정 다수' 고객을 넘어서 클라이언트가 도달하고 탐색하고자 하는 선택적 고객 집단은 당신의 디자이너들을 자유롭게 만들 수 있습니다. 또한 무엇을 만들든 어떤 고객을 위한 것인지에 관해 클라이언트와 나누는 대화에서 초점을 잡을 수 있게 합니다. '캐나다에 살고 있는 모든 사람'은 의미 있는 고객 집단이 아닙니다. 훌륭한 깡통따개를 사려는 '모든 사람들'도 의미가 없습니다. 그런 식이었다면 스마트 디자인 사는 OXO 굿 그립(Good Grips)을 위한 잠재적인 디자인을 연구하는 과정에서 관절염 환자와 어린 아이들을 절대로 만나지 못했을 것이고, 획기적인 제품 라인도 만들지 못했을 것입니다.

고객을 정의하는 방법은 단 하나의 회의 핵심 의제를 정의하는 방법만큼이나 엄밀해야 합니다. 클라이언트가 승인하는 지침에나 보충 자료에나 모두 드러나 있어야 합니다. 당신은 대상 고객의 행동 특성 그리고 이들을 세상 속의 다른 사람들과 구별하는 방법을 알고 있어야 합니다.

만약 당신이 콘셉트를 보여주고 있는 바로 그 시간에 대상 고객에 대한 생각을 공유하고 있다면 너무 늦은 것입니다. 창의적인 작업과는 별개로 클라이언트에게 평가를 받을 다른 문제를 건네줘야 합니다. 조사 연구 요약 안에 담긴 대상 고객에 대한 내용을 클라이언트에게 동의를 받아야 하며 지침을 위해 그 조사 연구 요약을 참조하십시오.

## 대상 고객의 행동 특성이 어떻게 바뀌는지 보여준다

하나의 아이디어를 전달하는 것은 좋지만 당신이 제공하는 새로운 정보에 따라 사람들이 어떻게 행동하는지가 없으면 클라이언트의 비즈니스도 바뀌는 것은 아무것도 없습니다.

## 브랜드의 목소리와 인상을 전달한다

클라이언트가 브랜드 가이드라인을 설정했는지 여부에 관계없이 브랜드의 목소리와 성격에 관해서 당신의 디자이너들에게 적용할 정확한 제약 조건을 명시해야 합니다. 최종 시각 표현에서 요구되는 고유 그래픽 구성 요소를 모두 언급해야 합니다. 그렇다고 모든 구성요소를 나열하는 긴 목록

을 작성해야 한다는 뜻은 아닙니다. 디자이너에게, 설령 그 디자이너가 바로 당신이라고 해도 적절한 경우에 참조할 수 있는 정보가 담긴 다른 문서를 지정하십시오.

### 결과물에 대한 구체적인 제원을 제공한다

온라인 광고 캠페인을 만드는 일인지, 새로운 브랜드 정체성 시스템을 만들어야 하는지, 아니면 버스의 내부 디자인인지, 지침에 나와 있어야 합니다. 어떤 종류의 결과물을 만들어야 하는지 팀에 알려줘야 하기 때문입니다. 디자인 지침으로 27개의 결과물을 디자인 팀과 만들어내야 한다면 별개의 결과물 지침을 준비해야 합니다.

### 마케팅 전문 용어가 아닌 평이한 언어를 사용한다

지침에 마케팅 및 연구에서 쓰이는 어법을 쓰지 않는 것만으로도 당신의 크리에이티브 팀에 핵심 요점을 명확하게 만들어 주는 셈입니다. 클라이언트에게 당신의 이해도나 마케팅 전문성을 보여주기 위해서라면 지침에 전문 용어를 남겨놓지 말고 당신이 사용했던 용어를 정의하는 용어집을 덧붙여야 합니다. 고객 관리 담당 및 크리에이티브 팀과 함께 공통의 언어를 발전시켜온 장기 클라이언트라고 해도 긴장의 끈을 늦추지 마십시오. 당신의 디자이너가 1주일 동안 아파서 쉬게 되거나 자리를 메우기 위해서 누군가 다른 사람을 데려와야 한다면? 당신은 몇 시간 동안 대체 디자이너에게 '암호 해독법'을 가르쳐주어야 할지도 모릅니다.

## 프로젝트 과정 중 지침들

디자인 지침은 무엇을 디자인해야 할지를 이해할 필요가 있는 디자이너들이 초점을 잡는 도구로 가장 자주 쓰입니다. 그러나 디자인 과정의 여러 다른 지점에서 여러 가지 유형의 지침이 채용될 수 있습니다. 소규모 프로젝트라 아마도 아래의 지침들이 모두 필요하지는 않겠지만 대규모 프로젝트라면 모두 필요할 것입니다.

### 연구 조사 지침

승인 받은 연구 조사 지침이나 계획으로 디자이너는 디자인 작업에 정보를 제공하고 가이드라인을 만들어 줄 연구 조사 활동을 빠르게 진행할 수 있습니다. 합의된 연구 조사 활동에서 예상되는 결과물은 고객의 세분화, 가상 인물화 또는 정형화 및 프로젝트의 크리에이티브 지침을 포함할 수 있습니다. 연구 조사 지침은 다음과 같아야 합니다.

- 현재 알려져 있는 클라이언트의 주요 비즈니스 문제를 명시해야 한다.
- 당신이 채우고자 하는 지식의 격차를 정의한다.
- 향후 디자인 작업에 반영될 특정한 연구 조사 활동을 나열한다.
- 당신이 도달하고자 하는 고객을 구체화한다.

## 경험 지침

경험 지침은 대규모의 상호작용 경험을 만들 때 결과물을 만들 디자이너가 활용할 수 있는 기반입니다. 사이트맵과 와이어 프레임 단계로 들어가기 전에 경험 지침에 대한 승인을 확보하면 디자인 지침과 시각 디자인 방향이 수립되기 한참 전 단계인 웹사이트의 정보 아키텍처에 관련된 핵심 의사결정에 도움이 됩니다. 경험 지침은 다음과 같아야 합니다.

- 연구 조사로부터 파생된 새로운 데이터와 통찰로 비즈니스 문제를 다시 구성해야 한다.
- 상호작용 시스템의 구조에 기반으로서 기능을 하는 중심 아이디어 또는 비유를 뜻하는 '기본 구상'을 수립해야 한다. 이는 핵심 통찰이 디자인 지침의 중심으로 기능을 하는 것과 같은 방식이다.
- 웹사이트를 방문하거나 응용 프로그램을 쓰는 사람을 위하여 당신의 팀이 만들고자 하는 큰 흐름의 스토리라인을 설명해야 한다.
- 시각적 실행에 녹아들어갈 스토리 콘셉트와 테마를 전달해야 한다.
- 사이트 방문자에 참여하게 될 활동과 이러한 활동이 불러일으킬 감정을 설명해야 한다.

## 결과물 지침

결과물 지침은 팀이 승인된 디자인 지침에 익숙해져 있고 일련의 디자인 방향이 계속해서 추가 및 보완 요소를 디자인하는 방향으로 나아가고 있을 때 가장 쓸모가 있습니다. 결과물 지침은 다음과 같아야 합니다.

- (디자인 지침으로부터) 합의된 전략을 명시해야 한다.
- (디자인 지침으로부터) 핵심 통찰과 이를 믿어야 하는 이유를 되새긴다,
- 이전 프로젝트의 결과물과 만들어야 하는 새로운 결과물 사이의 관계를 설명해야 한다.
- 각 결과물에 요구될 수 있는 모든 메시지는 물론 각 결과물에 대한 심도 있는 제원을 제공해야 한다.

# 결과물

디자인 지침은 잘 구축된 디자인 프로젝트가 진행되는 과정에서 클라이언트에게 제공할 다양한 결과물 가운데 하나일 뿐입니다. 강력한 하나하나의 결과물은 클라이언트 프로젝트가 진행되는 내내 당신이 이야기하는 스토리의 한 장입니다. 대상 고객이 잘 공감하는 결과물을 만드는 일을 잘 해 낸다면 고객들은 당신의 실력을 받아들이고 다른 사람들에게 전파합니다.

프로젝트에서 클라이언트의 요구를 이해할 수 있도록 그들과 협업하고 디자인 작업의 품질과 조화를 전달하는 데 도움이 될 적절한 시기에 결과물을 조정해야 합니다. 클라이언트가 결과물에 명령을 내리거나 당신에게 필요한 디자인 과정을 바꾸도록 허용하게 두면 프로젝트의 결과가 위태로워집니다.

프로젝트의 결과물은 제안서에서 그 윤곽이 명확하게 클라이언트에게 설명되어야 하며 또한 프로젝트가 진행됨에 따라서 이행될 지급 스케줄과 결부되어 있어야 합니다. 웹사이트의 디자인 및 개발 프로젝트는 다음 결과물 가운데 일부를 가질 수 있으며 시각 디자인 및 프로젝트 마지막에 웹사이트의 코드를 전달함으로써 지급이 발생합니다.

- **디자인 지침 (1~2 페이지)** : 합의에 따른 프로젝트 전략을 설명한다. 두 차례 검토와 편집이 이루어진다.
- **콘텐츠 전략 문서 (2~4 페이지)** : 개발이 들어가기 전에 클라이언트가 내놓아야 할 웹사이트의 중요한 콘텐츠를 정의한다. 두 차례 검토와 편집이 이루어진다.
- **사이트맵과 낮은 완성도의 와이어 프레임 (페이지 템플릿 3개까지)** : 사이트 및 주요 콘텐츠의 배치를 통해 정보 아키텍처를 보여준다. 간단한 주석을 포함한다. 두 차례 검토와 편집이 이루어진다.
- **무드 보드 (2개)** : 웹사이트의 시각 디자인 방향에 대한 기반을 확립한다. 한 차례 검토와 편집이 이루어진다.
- **웹사이트의 시각 디자인 템플릿 (2개의 페이지 구성)** : 포토샵(PSD) 파일 형식으로 된 두 개의

웹사이트 템플릿을 위한 시각 디자인. 두 차례 검토와 편집이 이루어진다.

· HTML 및 CSS 템플릿 (다섯 페이지까지) : 웹사이트 전역에 걸친 핵심 콘텐츠 영역에 따라서 고칠 수 있는, 코딩된 페이지의 템플릿. 두 차례 검토와 편집이 이루어진다.

**BEFORE ⇨ WINNING ⇨ DOING ⇨ AFTER**

# 회의

훌륭한 고객 서비스를 제공한다는 명목에 대면 회의를 자주 하고 싶은 생각이 들 수도 있습니다. 그러나 회의에는 비용이 들어갑니다. 급한 클라이언트의 문제에 끼어들고 싶어 하는 임원 여러 명으로 회의실을 채웠다면, 이들이 모두 작업 과정에 한마디씩 하도록 하기 위해 들어갈 당신의 소중한 시간을 계산해 보십시오.

　동료든 잠재적인 클라이언트든 누군가의 달력에 회의 약속을 써넣도록 만들고 싶다면 다음을 고려해 보십시오. 모두가 당신에게 고마워할 것입니다.

## 어떻게 회의를 계획하고 관리할 것인가?

### 회의가 필요한 문제인지 결정하라
회의를 계획하기 위해서 필요한 에너지를 쏟아붓기 전에 공식 회의가 정말로 필요한 것인지를 확실히 해야 합니다. 대부분 회의의 내용은 빠르고 짧은 대화, 전화 또는 인터넷 전화 통화, 아니면 짧은 이메일이나 메신저 교환으로 대체할 수 있습니다.

## 회의 시간 30분을 기본으로 가정하지 말라

이 회의를 할 필요가 있다면 4분 안에 얼마나 많은 문제를 처리할 수 있는가? 2분 안에는? 상당히 짧은 시간 안에 마무리할 수 있는 문제도 많습니다.

## 회의 참여자를 통제하라

마구잡이로 참석 요청을 하기 전에 중요한 참석자를 정해야 합니다. 같은 팀원이라면 누구든지 참석시키고픈 마음이겠지만, 그보다 더 중요한 일이 없는지 생각해보아야 합니다. 팀과 접촉하여 회의에 참석하고 싶은지, 그렇게 했을 때 업무 생산성을 깎아먹는지를 살펴보십시오. 만약 참석한다면 회의 안건 중 한 가지 항목을 맡기는 게 좋습니다.

## 안건과 기본 규칙을 항상 준비하라

클라이언트나 당신의 팀이 하는 모든 회의는 사전에 계획되어야 합니다. 안건이 생겼을 때는 당신이 이 회의를 통해 얻으려는 게 무엇인지를 명확히 해야 합니다. 일일 회의(곧 오늘 누가 무엇을 할지)인지, 작업 시작 또는 착수 회의인지, 또는 결과물 프레젠테이션인지를 이해해야 합니다. 회의에서 관련된 모든 사람에게 안건과 배포되어 있는지 확인하십시오. 안건을 시행에 옮기세요. 이는 또한 어떤 주제로 논의를 하든 관계 없이 모두가 따라야 할 기본 규칙을 세우는 데 도움이 됩니다. 정보 아키텍처 전문가 브람 베셀은 자신이 회의에 사용하는 다음과 같은 지침을 권장합니다. '기기를 사용하지 말 것. 안건에는 시간 제한이 있다. 프로젝터는 없다. 회의라고 부르지 말고 '워크숍'이라고 한다. 참석자를 제한하고 서 있게 한다.'

## 적절한 음식이나 음료를 제공하라

커피, 차, 물 및 다른 간단한 간식을 제공하면 클라이언트 회의 내부 회의든 오래 지속시킬 수 있습니다. 저는 힘든 회의가 반쯤 끝났을 때 테이블에 다크 초콜릿을 꺼내 놓습니다. 대화를 밝게 하고 사람들이 긴장을 푸는 데 도움이 되었습니다.

## 대화의 범위를 가차없이 통제하라

한 주제에 시간을 얼마나 썼는지에 대해 참석자들이 계속해서 솔직할 수 있도록 시계를 계속해서 살펴보십시오. 회의가 단순히 몇 명 정도가 참석하는 것 이상의 규모라면 시간 관리 임무를 맡을 사람 한 명을 지정할 수도 있습니다. 어떤 주제에 관한 이야기가 누그러질 기세가 안 보인다면 회의가 끝난 다음에 더 논의가 필요한 항목들을 적어 놓기 위해서 확보한 보드의 빈 공간인 '주차장'에 그 주제를 두자고 제안하십시오.

### 회의 중간에 휴식을 계획하고 참석자에게 시간을 지키도록 하라

회의 일정에 포함된 어떤 휴식 시간이든 통제해야 합니다. 5분 휴식은 15분 휴식으로 늘어지기 쉬우며 이는 계획된 활동이나 토론의 주제를 이탈시킬 수 있기 때문입니다.

### 회의 내용을 문서화할 서기를 두어라

회의 참석자 중 한 명은 피드백의 핵심 요점을 잡아내고 조치할 항목들의 개요를 명확하게 파악한 다음에 회의 말미에 회의 후에 명확하게 하거나 후속 조치가 필요한 것들이 무엇인지 그 목록을 큰 소리로 읽어 주는 게 좋습니다.

### 당신의 대화를 다른 회의로 이어지게 하지 말라

회의실에 있는 누군가가 논의를 계속하기 위해서 다른 회의를 잡자고 요청한다면 그 회의는 지금과 같은 사람들이 참석하는 다른 미팅이 되지는 않을 것입니다. 회의장 바깥으로 나가서 적절한 사람들과 상의하고 계속 진행하기 위해서 필요한 다음 단계가 무엇인지를 정하십시오.

### 제 시간에 시작하고 5분 일찍 끝내라

참석자가 회의 전후로 오가는 시간이 몇 시간씩 걸리는지 단순히 복도 건너편에서 오는 정도인지를 파악해야 합니다. 회의 일정 말미에 시간 여유를 두어서 참석자들이 다음 목적지에 제 시간이 갈 수 있도록 친절을 베푸십시오. 누구도 헐레벌떡 가는 것을 원치 않기 때문입니다. 특히 다음 약속 장소로 가야 할 경우에는 더욱 그렇습니다.

# TARGET PRACTICE

사격 연습

# 프레젠테이션

디자이너는 수많은 문제를 걱정합니다. 잘못된 자간, 화난 꼬마가 만든 듯한 색상 팔레트, 그리고 디자인 작업을 클라이언트에게 선보이는 것까지! 그러나 너무 걱정하지 마십시오. 당신의 회사를 홍보하고 결과물을 제시하는 방법은 어도비 일러스트레이터에서 클리핑 패스를 그리는 방법을 배울 때와 같은 방식으로 배울 수 있습니다.

## 어떻게 하면 더 나은 발표자가 될 수 있을까?

제 아내가 화술 강사인 덕에, 디자인 작업을 더 잘 발표할 수 있는 방법이 무엇인지, 아내의 관점을 물어보았습니다. 아내는 이렇게 대답했습니다.

### 팀원 모두가 발표하는 방법을 알아야 한다

보드를 제대로 잡는 방법, 한 손가락으로 가리키지 않고도 파워포인트의 어떤 부분에 주목하게 하는 방법, 공포영화를 보는 사람처럼 몸을 흔들거리지 않는 방법을 배워야 합니다. 그러나 당신이 이 모든 것을 배울 수 있는 유일한 방법은 이야기하는 방법에 익숙해지는 것입니다.

### 배울 수 있는 사람이 효과적인 발표자다

첫 번째 장애물은 마음 속에서 들려 오는 이와 같은 소리를 물리치는 것입니다. "이런 일에는 마음이 편하지가 않다고!" 편안함과는 관계가 없는 문제입니다. 당신이 처음으로 디자인한 로고에 100 퍼센트 확신이 있었나요? 수년 동안 경험을 쌓아왔지만 지금은 그에 대해 100 퍼센트 만족했나요? 프레젠테이션도 다를 게 없습니다. 당신은 정말 좋은 발표자이지만 그렇다고 그 일을 편안하게 할 수 있는 것은 아닙니다. 당신은 자신감을 가지고 쓸모 있는 정보를 전달해 줄 수 있지만 그래도 여전히 그 일을 좋아하지 않을 수도 있습니다. 발표는 그저 마케팅 와이어 프레임과 같은 기술의 일종입니다.

### 자신에게 어울리는 스타일을 발견하면 좋은 발표자가 될 수 있다

프레젠테이션을 할 때 말을 하는 스타일과 기술은 수도 없이 많으며 대부분 사람들은 그런 게 있는지도 모릅니다. 그 모든 다양한 스타일과 기술을 배울 수 있겠지만 중요한 것은 말과 디자인은

많이 비슷하다는 사실입니다. 디자이너가 스타일을 개발하는 데에는 시간이 걸리고, 가장 편하게 쓸 수 있는 도구를 발견하고 당신 나름대로의 방식으로 익숙해지는 데만도 상당한 시간이 듭니다. 어도비 사의 애프터 이펙트의 단축키 수십 개를 익히듯이 더 나은 발표자가 되는 방법에도 비슷한 지름길이 있습니다. 하지만 당신에게 딱 맞는 뭔가가 없으면 당신은 더 이상 발전할 수 없습니다. 뭔가에 자꾸 어색해하면 청중들은 순식간에 이를 알아봅니다.

이는 당신이 익숙하지 않은 스타일로 디자인을 하라거나 당신이 전문성을 갖추지 않은 도구를 쓰라는 얘기가 아닙니다. 하지만 당신에게도 선호하는 스타일이 있으며 이는 인간으로서 당신이 누구인지를 말해줍니다. 당신에게 알맞는 방법을 찾을 때까지 작업에 대해서 이야기하는 방법을 모색하는 시간을 가질 필요가 있습니다. 찾아낸 당신만의 스타일은 가장 좋은 무기이기 때문입니다. 앉아서 메모를 읽어야 한다면 그게 당신의 스타일이며, 그게 편하다면 정말로 그래도 상관없습니다.

### 프레젠테이션 스타일은 클라이언트에게 보이지 않아야 한다

당신이 작업을 발표할 때 그 프레젠테이션은 작업물의 추가 구성요소가 될 수는 없습니다. 클라이언트가 이렇게 말하기를 바라지는 않을 것입니다. '저 사람이 레이저 포인터를 안 썼더라면, 혹은 늘상 저렇게 손짓만 안 해댔으면 저 작업물이 마음에 들었을 텐데…' 당신도 당신의 프레젠테이션 스타일이 눈에 보이지 않았으면 내심 바랄 것입니다.

### 문제를 바로 수습할 수 있을 정도로까지 프레젠테이션을 연습하라

백 번 연습을 해도 긴장은 사라지지 않습니다. 불안하고 초조한 마음은 정말로 아무 문제가 없습니다, 그렇지 않다면 뭔가 잘못된 것입니다. 발표를 할 때에는 실행 취소 메뉴가 없기 때문에 긴장될 수밖에 없습니다. 이전 상태로 되돌릴 수도 없습니다. 문제가 생겼을 때에도 문제가 없어야 합니다.

## 프레젠테이션을 어떻게 준비해야 하는가?

몇 년 동안 더 나은 디자인 프레젠테이션을 하는 데 도움이 된 개인적인 요령을 소개합니다.

### 당신이 발표한 내용을 적은 컨닝 페이퍼를 준비하라

무엇을 얘기해야 하는지를 적어놓은 컨닝 페이퍼만 있어도 프레젠테이션에서 내세우고자 하는 요점을 기억하는 데 도움이 됩니다. 그리고 프레젠테이션에서 할 말도 연습했다면 아마 컨닝 페이퍼

가 필요 없을 것입니다(하지만 당신이 후두염을 앓고 있어서 팀원이 대신 발표해야 한다면 컨닝 페이퍼가 도움이 될 것이다).

## 당신의 주장과 관련 없는 것은 무엇이든 제거하라

지침으로부터 나온 전략을 지지하거나 클라이언트가 전에는 해 보지 못했던 절차에 대한 믿음을 가지는 데 도움이 되는 경우가 아니라면, 어떻게 이러한 구성에 이르게 되었는지 그 과정에 관해서는 클라이언트에게 말할 필요는 없습니다. 이야기할 필요가 있는 경우라면 1시간의 프레젠테이션 가운데 40분을 허비하지 않고 그에 관한 정보를 압축해서 전달할 것인지를 생각하십시오.

## 발표 연습을 녹화하고 다시 보라

무의식적인 행동이나 의도하지 않은 음, 아, 그러니까, 와 같은 잡소리를 찾아낼 수 있는 유일한 방법은 당신의 프레젠테이션을 녹화하고 보는 것입니다. 몇 차례 이를 되풀이한 다음 당신의 동료나 프레젠테이션과 관련 없는 사람 앞에서 연습해 보고 그들의 의견을 들어 보십시오. 당신의 모습을 찍은 비디오를 보면 프레젠테이션에서 나타나는 당신의 습관 가운데 일부만을 발견하고도 놀랄 수 있습니다.

## 누가 회의실에 올 것인지를 통제하라

당신이 준비한 내용을 들을 올바른 청중을 두는 것도 훌륭한 프레젠테이션을 만드는 요소 중 일부입니다. 회의실에 있는 모든 사람은 회의에서 거기 있어야 할 적절한 이유가 있어야 하며 프레젠테이션에 귀 기울여야 합니다. 그렇지 않은 사람은 거기 있어서는 안 되겠지요?

## 프레젠테이션에서는 디자인 뒤에 숨은 생각을 제대로 드러내라

시각적 결과물을 보여주기 전에 먼저 각각에 대한 아이디어를 설명하십시오. 결과물을 공개한 뒤에는 세부 사항을 과도하게 설명하지 않는 게 좋습니다. 하나 당 2~3분 정도가 충분합니다. 감정을 약간 과장되게 표현하지만 너무 흥분으로 들떠서 회의장이 과열되면 안 됩니다. 프레젠테이션 뒤에 클라이언트가 질문을 하면 이에 대한 답은 마음 놓고 해도 되지만 세부 사항을 시시콜콜하게 얘기해서 스스로 혼란을 자초하지 않도록 합니다.

## 막판에 가서야 연습하지 말라

클라이언트 회의에 참석하기 위해서 운전을 하는 당신이 그때까지 무엇을 말할 것인지 연습을 하지 않았다면 이미 때는 늦었습니다.

**당신이 가장 좋아하는 아이디어가 무엇인지 클라이언트에게 말하지 말라**

프레젠테이션에선 특정한 방향으로 클라이언트를 몰고 가면 안 됩니다. "클라이언트가 당신이 가장 좋아하는 생각이 무엇인지를 물어볼 때에는 미소로 응답을 대신하세요. 언어는 이런 식으로만 써야 합니다. '이 콘셉트는 지침에 나와 있는 건강과 아웃도어에 대한 초점을 반영했습니다.' 혹은 '이 로고는 강력하고 역동적인 정체성에 대한 여러분들의 요구를 투영한 것입니다.' 어떤 디자인을 선택해서 클라이언트에게 쥐어주려고 하지 마세요. 그 프로젝트는 결국은 클라이언트의 것이지 당신 게 아닙니다. 따라서 클라이언트 스스로가 디자인에 대한 소유권을 가져야 해요." – 프로젝트 매니저, 피오나 로버트슨 렘리

일 잘하는 디자인 회사 만들기

# 피드백

우리가 클라이언트를 위해서 만드는 모든 것, 이를테면 제안서, 작업물, 프로젝트 스케줄, 이메일 통신 스타일, CEO와 만났을 때 우리가 어떤 옷을 입고 있었는지, 그밖에 무엇이든 클라이언트는 피드백을 내놓습니다. 클라이언트로부터 피드백을 구하고 전달받는 과정은 진행 중인 클라이언트 와 디자이너 사이의 지속적인 협력 관계에서 매우 중요한 부분입니다. 컨설팅 전문가이자 저술가 인 로버트 G. 알렌의 말을 인용하자면, "실패는 없다. 피드백이 있을 뿐이다."

클라이언트의 피드백을 관리할 수 없다면 디자인 작업은 고통받기 마련입니다. 피드백은 디자 인 프로젝트를 원활하게 유지하는 데 도움이 됩니다. 제대로 심사숙고하지 않은 피드백이 클라이 언트와 맺은 관계에 일으킬 수 있는 긴장감을 줄이는 방법을 몇 가지 제시해보겠습니다.

## 클라이언트 피드백을 관리하는 방법

### 모든 당사자가 승인하도록 피드백은 서면으로 제시되어야 한다

모든 프로젝트에서 클라이언트가 당신에게 피드백을 제공할 책임이 있는 날짜를 미리 정해야 합니다. 클라이언트는 만났을 때나 전화를 통해 피드백을 하려고 합니다. 그러한 회의에서 논의된 모든 것들을 문서화하고 대화의 기록으로서 이 문서를 클라이언트에 전달해야 합니다. 그렇지 않으면 당신은 자세한 내용과 미묘한 차이점을 잊어버리게 될 것입니다.

### 변경 작업을 하기 전에 모호한 피드백은 명확하게 하라

클라이언트로부터 서면 피드백을 받거나 클라이언트가 가진 관점의 미묘한 부분을 논의할 때, 모호한 지적을 단순한 의견 대신에 방향성으로 바꾸기 위해서 노력해야 합니다. 이메일에서 이런 식으로 말하지 마십시오. "클라이언트는 녹색을 싫어하고 다른 색깔을 찾아주기를 원한다." 이런 문장의 끝에는 지적 사항이 담고 있는 뜻에 좀 더 초점을 맞추고 엄밀하게 하기 위한 내용을 덧붙이십시오. 이런 식으로 해 볼까요? "클라이언트 쪽에서는 녹색 배경이 경쟁 업체의 사이트에 있는 녹색과 너무 비슷할 수도 있다고 지적했다." 변경 작업을 시작하기 전에 클라이언트에게 이러한 해석이 맞는지 동의를 구하는 게 좋습니다.

# MAKE THE LOGO BLUE

요청 #2 : 로고를 파란색으로 만들 것

요청 #3 : 얼굴 빨개지지 말 것

# STOP SEEING RED

### 어떤 피드백이 프로젝트 범위에 영향을 미칠 수 있는지 설명하라

클라이언트는 자신들이 요청한 변경이 프로젝트 범위에 영향을 미친다는 것을 모를 수도 있습니다. 매번 주요한 피드백 및 승인이 일정 및 범위에 미칠 수 있는 잠재적인 영향을 설명하십시오. 클라이언트의 의견이 최종 목표에 어떻게 기여하는지 또는 그 목표를 어떻게 바꿀 수 있는지에 대해서 명확하게 설명하십시오. 이는 관련된 모든 사람들의 마음을 하나로 만들어 줍니다. 놀랄 일이 아닙니다!

## 클라이언트 피드백이 안고 있는 일반적인 문제

위에서 설명한 방법을 따랐을 경우에도 클라이언트로부터 피드백을 받을 때에 일어날 수 있는 문제 몇 가지 사례로 소개하겠습니다.

### 실질적이지만 부정적인 분위기의 피드백을 만났을 때

"나는 이런 배색을 싫어합니다. 당신은 보라색 대신 노란색을 썼어야 합니다. 그리고 사진 자료는 모두 잘못됐습니다. 좀 더 나이 들고 부유해 보이는 사람의 사진을 찾으십시오. 도대체 무슨 생각으로 이따위로 한 겁니까?"

클라이언트의 분위기는 잠시 옆으로 제쳐놓읍시다. 그런 문제로 당신의 판단을 흐리지 마십시오. 클라이언트의 이메일을 놓고 정말 해결해야 할 문제가 무엇인지를 집어내봅시다. "새로운 배색을 찾아야 하며, 특히 세 번째 컬러 팔레트에 있는 보라색이 문제다. 2 페이지에 있는 사진을 평가하고 패션 감각이 있는 옷을 입은 40대의 사진을 찾을 수 있는지 알아보자."

그 다음에는 클라이언트에게 당신의 원래 의도를 해명하고 피드백에 따라서 이루어질 조치의 내역을 알려준 다음, 자신의 의도에 왜 그런 언어로 의문을 제기했는지 물어봅니다. 당신의 업무 원칙에 바탕을 두고 앞으로 이렇게 써 주시면 감사하겠습니다, 하는 피드백의 유형을 제시하는 것으로 답장을 마무리합니다.

팀을 관리하고 있다면 이는 당신이 해야 할 일입니다. 팀원들이 클라이언트가 무엇을 원하는지에 관한 문제에서 이런 모호한 부분을 붙들고 에너지를 쏟아붓지 않도록 주의해야 합니다. 팀원들의 시간과 재능을 효율성 있게 활용하지 못할 수 있습니다.

## 클라이언트가 크리에이티브 지침, 브랜드 스타일 가이드와 같이 사전 합의한 방침과 반대 방향으로 변경을 요구할 때

"내 생각에는 이 작업에 대해서는 스타일 가이드를 무시하고 경쟁자와는 대조되는 새로운 시각적 요소를 들여올 수 있습니다. 그렇게 된다면 대단히 신날 겁니다. 그러니 브랜드 리뷰를 걱정할 필요는 없습니다."

클라이언트가 바빠져서 다른 이해 관계자들로부터 실질적인 것처럼 보이는 피드백을 받아서 그냥 넘겼을 때 이러한 상황이 일어날 수 있습니다. 그러나 당신이 일단 이런 피드백에 대해서 진지하게 생각하기 시작하면 마음 속에서는 적신호가 요란하게 켜질 것입니다.

왜 합의된 기준과 모순되는 의견을 내놓았는지에 대해서 클라이언트와 직접 대화하여 그 이유를 서면으로 남겨야 합니다. 그러한 피드백이 클라이언트의 브랜드나 프로젝트 수행의 품질에 나쁜 영향을 미칠 것으로 생각했다면 프로젝트 전략과 클라이언트 브랜드의 완성도를 유지할 대안을 제시해야 합니다.

## 클라이언트가 지금까지 당신이 만든 모든 것이 싫다고 말할 때

"내 생각에 당신은 목표를 빗나갔습니다. 어쩌면 처음부터 다시 시작해야 할지도 몰라요."

이런 종류의 피드백은 즉시 실행으로 옮길 수가 없습니다. 답변을 만들기 전에 심호흡을 합시다. 당신이 제공한 디자인이 적절하지 않은 이유를 하나 하나 나눠서 설명해 달라고 요청해야 합니다. 그러한 이유들이 사전에 합의한 지침, 브랜드 가이드라인, 기능 내역과 같은 사항들에서 정확히 어디에 관련되어 있는지를 확인합니다. 클라이언트의 의견은 감정적이기만 해서는 안 되며 실체가 있으며 정량화될 필요가 있습니다. 다시 생각하거나 개정할 필요가 있는 것이 무엇인지 목표를 세우기 위해서 제한과 경계를 명확하게 설정해야 합니다. 그렇지 않으면 불확실한 목표를 향해서 시간을 추가로 허비할 수 있습니다.

## 시간이 지날수록 피드백 받기는 쉬워진다

피드백 과정을 되풀이하다 보면 클라이언트 피드백을 받고 수정하는 과정에 대한 내성이 커집니다.

클라이언트 피드백을 받을 때마다 저는 암벽 등반 로프에 대한 스트레스 테스트를 떠올립니다. 스트레스 테스트에서는 로프의 끄트머리에 무게추를 달고 다른 한쪽 끄트머리는 단단히 고정한 다음에 높은 빌딩에서 무게추를 아래로 떨어뜨립니다. 무게추가 얼마나 멀리까지 떨어질 수 있으며 얼마나 큰 힘을 로프가 견딜 수 있는지를 관찰합니다.

암벽 등반 로프는 곧바로 끊어지는 한계점에 도달하지 않습니다. 이 로프는 늘어났다가 다시 줄어들도록 설계되어 있습니다. 로프가 보여주는 신축성 또는 탄력성으로 그 회복력을 측정한다. 누구도 힘을 받았을 때 로프가 뚝 하고 끊어지기를 원치 않습니다.

노련한 디자이너는 탄력적인 회복력이 있습니다. 이는 변경과 모호성에 대항하는 높은 내성은 물론 클라이언트 피드백을 다루면서 어느 정도 수준의 전문성을 갖도록 해 줍니다. 이는 학습을 통해서 배우는 기술이며 당신의 비즈니스에서 클라이언트 서비스 및 프로젝트 관리를 향상시키는 데 결정적인 구실을 하게 될 것입니다.

# 네트워킹

바쁜 시간을 쪼개서 당신의 프로젝트를 수행하는 데 도움이 될만한 사람과 회사를 찾는 데 할애해야 합니다. 당신의 네트워크는 언제나 자신의 기술 수준 또는 그 이상을 반영해야 합니다.

협력 네트워크를 구축할 수 있는 다음과 같은 여러 가지 방법이 있습니다.

- 이전의 회사 또는 디자인 회사에서 함께 일했던 사람들과 계속 연락을 주고받는다.
- 지역 및 전국 단위 업계 행사에서 사람들과 만난다.
- 프리랜서 자격으로 현장 작업을 한다.
- 자료를 찾는 동료를 대가 없이 기꺼이 도와준다 . 그러면 그들은 호의에 보답할 것이다.
- 잘 제작한 이메일을 사람들에게 보낸다.
- 트위터, 페이스북과 같은 소셜 네트워크를 통해 사람들과 대화하고 계속 관찰한다.
- 새로운 영감을 얻고 당신과 함께 뭔가를 저지를 잠재적인 파트를 찾기 위해서 당신의 디자인 분야 바깥으로 눈을 돌린다.
- 인스턴트 메신저와 화상 채팅을 통해 대화를 발전시킨다.

네트워킹은 디자인 회사의 일상 업무가 되어야 합니다. 새로운 비즈니스 개발, 고용, 문화 그리고 생각의 리더십에 기여하기 때문입니다.

# 경쟁

당신을 비롯한 경쟁자들은 훌륭한 일을 하기 위해서 서로를 채찍질할 것입니다. 경쟁자가 입찰 프로젝트를 따냈다면 축하해야 합니다.

당신의 여덟 살 난 아들이 상대 팀이 전반전에는 열 네 골이나 넣었다는 이유로 악수를 거부한다면 스포츠맨십에 어긋난 것입니다. 당신은 아들보다는 나아야겠지요? 경쟁자가 더 잘 한 게 무엇인지 인식하지 못한다면, 그로부터 배우지 못한다면 당신은 좋은 경쟁자가 될 수 없습니다. 심지어 미래의 프로젝트에서 당신의 경쟁자와 협력해야만 하는 날이 올 수도 있습니다.

풀 스톱 인터랙티브의 공동설립자 나단 페러틱의 이야기를 들어볼까요? "당신의 경쟁 상대는 분명히 '나쁜 디자인'이지 좋은 웹사이트를 만드는 업계의 다른 사람이 아니다. 당신이 유형의 제품을 판매하지 않는다면 목표는 시장 점유율을 얼마나 차지하느냐가 아니라 당신이 즐길 만한 비즈니스를 지원하기에 충분한 좋은 클라이언트를 찾는 것이어야 한다."

그러니 경쟁을 걱정하는 데 시간을 너무 쓰지 마십시오. 자신의 독특한 점을 버리고 더욱 성공적인 디자인 회사를 모방한다면 당신 자신 또는 당신의 디자인 회사가 가진 지금의 강점에 진실하지 못한 것입니다. 앞으로 비즈니스에서 성공할 수 있도록 당신을 도와주는 것은 그러한 고유한 특성입니다.

FUNCTIONAL
쓸모 있는

HMM

YEP

SCARY
무서운

CUTE
전략적인

NAH

UMM

USELESS
쓸모 없는

SEGMENTATION STRATEGY
분할 전략

# 전략

지금까지 우리는 디자이너가 어떻게 클라이언트에게 강력한 서비스를 제공할 수 있을지 그 비밀을 밝히는 데 대부분의 시간을 보냈습니다. 그러나 이를 위한 과정에서, 우리는 클라이언트의 전략적 파트너가 될 가능성을 키웁니다. 드디어 클라이언트가 전략에 대해서 이야기하는 자리에 앉게 되었습니다. 우리는 디자이너가 가진 전문성의 핵심 영역으로 간주될 수 있는 영역을 넘어서 다양한 전략 서비스를 제공할 수도 있습니다.

좋은 일입니다. 비즈니스에서 디자인의 역할이 계속해서 확대되는 상황에서 오늘날의 디자이너는 단순한 장식을 뛰어넘어서 클라이언트 비즈니스의 핵심 기능에 영향을 주는 문제를 해결하는 데 도움을 주고 있습니다. 하지만 전략적 파트너가 되려고 서두르는 과정에서 우리는 완전히 이해도 못하면서 수많은 새로운 서비스를 추가시켰습니다. 디자인 전략, 브랜드 전략, 콘텐츠 전략, 상호작용 전략, 미디어 전략, 비즈니스 전략…. 우리는 감당할 수 있는 범위를 넘어 버렸을지도 모릅니다.

디자인 주도의 비즈니스를 운영한다면 클라이언트와 전략에 대해서 이야기할 필요성을 피해갈 수 없습니다. 그러니 잠깐 시간을 내서 디자인 비즈니스맨으로서 당신이 만들 수 있는 전략의 유형은 물론 이들이 클라이언트의 활동에 어떤 도움을 줄 수 있는지도 탐구해봅시다. 이 정보가 당신의 비즈니스를 성장시키는 데 유용하기를 바랍니다.

## 정확히 전략은 무엇인가?

사전적 의미로 전략이란 '주요한 또는 전체의 목표를 달성하기 위해 디자인되는 행동이나 정책 계획.'입니다. 의도는 행동을 이끌고 이는 아마도 원하는 결과를 도출해 낼 것입니다.

그러나 전략의 정의에서 나타나는 디자인이란 말에 너무 흥분하지 말기를 바랍니다. 계획 또는 정책이 디자인되었다고 하더라도, 전략을 디자이너가 디자인 또는 창조했다는 뜻은 아닙니다.

대신 전략을 창조하고 싶은 디자인 비즈니스맨은 전략을 의도하고 현실화할 줄 알아야 한다고 헨리 민츠버그, 조셉 람펠, 브루스알스트랜드는 공동 저서인 <전략 사파리 : 경영의 정글을 관통

하는 경영 전략 바이블>에서 말하고 있습니다. 현실화 부분은 일부 디자이너에게는 어려운 문제일 수 있습니다. 우리가 만든 것을 배치하고 유지하는 책임은 종종 클라이언트에게 있기 때문입니다. 글로벌 혁신 기업인 프로그 사의 전략 부문 공동 부사장인 티모시 모리의 말을 빌자면 "비즈니스 전략가는 회사가 전략을 얼마나 정확하게 만드는지에 동의할 수가 없습니다. 민츠버그가 영리한 디자이너들은 디자인과 디자인 연구 조사를 통해서 클라이언트도 모르는 사이에 그들의 전략에 영향을 미칠 수 있는 많은 여지가 있다고 주장한다."라고 합니다.

민츠버그는 경쟁자, 소비 그리고 전체적인 문화가 계속해서 바뀌는 현실에 회사가 대응하는 방법에 관해 이렇게 말했습니다. 청량음료 제조 업체에서 수박 맛이 새로운 분홍색 음료를 출시할 계획을 잡았다고 해도 시장에 나올 때까지는 적어도 1년은 걸립니다. <월스트리트 저널>의 기사를 보니 경쟁자는 불과 한달 만에 수박맛을 필두로 과일맛 탄산 음료의 제품 라인을 출시했다고 합니다. 두 회사는 제품을 출시하는 방법에 관해서 비슷한 전략을 가졌을 수도 있지만 시장에서 후발 주자가 성공적인 입지를 다지려면 전략을 다시 짜야 합니다. 여기에 대응하지 못하는 전략은 쓸모가 없습니다.

디자이너로 일하는 과정에서 당신은 어떤 전략이 클라이언트에게 가치가 있는가 하는 문제에서 많은 의견을 제시하라는 요청을 받게 될 것입니다. 연구와 추천 과정을 통해서 새로운 패턴을 인식하거나 어떤 클라이언트에게는 당신이 그들의 관점에 대해 특정한 의견이나 변경을 제안할 수도 있습니다. 시장에서 더 나은 입지를 차지하기 위한 특정한 전술을 클라이언트에게 추천해야 할 수도 있습니다.

디자인 활동을 충실히 하는 것만으로도 당신은 종종 의도했든 그렇지 않든 전략을 깨닫게 됩니다. 그렇다고 해서 당신이 전략을 실천한다는 뜻은 아닙니다. '계획으로서 전략'이라는 위의 정의와, '디자인은 특정한 목적을 달성하기 위한 방법으로 구성요소들을 배치하는 계획'이라는 찰스 언즈의 디자인에 대한 정의를 비교해봅시다. 디자이너의 작업이 특정 목적에 부합한다면 그 작업은 전략적일 수 있습니다. 그렇다고 해서 작업이 그러한 전략을 목적으로 했다거나 그러한 정도에 이르기까지의 과정을 완전히 설명했다는 뜻은 아닙니다. 이 부분은 디자인 전략가의 영역입니다.

## 디자이너가 전략을 실천하는 방법

프로그 사의 전략 부문 전무이사인 애비 고디에게 디자인 전략의 정의를 어떻게 내리는지 물었습

니다. 애비의 대답은 이랬습니다.

디자인 전략은 디자인 팀이 더욱 의미있는 무엇인가를 만드는 이유와 방법을 세우는 데 도움이 됩니다. 디자인 기업은 보통 무엇을 만들어야 하는지 결론을 내리는 데에는 능하지만 어떻게 그리고 왜 만드는지에 관한 능력은 들쭉날쭉합니다. 디자이너 수련을 받는 동안 많은 디자이너들은 클라이언트가 '왜?'라는 문제를 이해하기 위해서 무엇이 필요한가를 규명할 준비가 처음부터 되어 있는 것은 아닙니다. 그리고 디자인 회사는 '어떻게' 라는 문제를 종종 디자이너에게 떠넘길 수도 있습니다.

애비가 말한 '왜', '무엇을', '어떻게'의 의미는 과연 무엇일까요?

### 왜?

클라이언트의 비즈니스 문제를 이해하고 어디에서 그러한 문제점의 해답을 찾아야 하는지를 파악해야 합니다. 어떤 부분, 어떤 사용자의 요구, 어떤 시장, 어떤 기회에서 해답을 찾아야 할까요?

전략을 실천하는 디자이너는 왜 특정 조건이 이 세상에서 새로운 무언가를 만들거나 존재하는 것을 세상에서 없앨 필요를 만드는지 탐구하고 설명할 수 있어야 합니다. 이러한 조건은 고객의 행동, 시장 경쟁, 문화 추세 또는 다른 요인과 관련이 있을 수 있습니다. 클라이언트를 위한 좀 더 총체적인 관점을 세우기 위해서는 디자인 전략가는 패턴을 파악하고 경쟁력을 규명해야 합니다.

### 무엇을?

우리는 통찰력의 도움을 받아서 무엇을 디자인할 것인가에 대한 기회를 파악했습니다. 이러한 기회는 더 나은 클라이언트의 비즈니스에 더 나은 방향으로 영향을 미치게 될 가능한 디자인 솔루션을 분명하게 지시합니다.

애비가 언급한 바와 같이, 대부분의 디자인 비즈니스는 무엇을 만들어야 하는지에 대부분의 시간을 쓰지만 그렇다고 그들이 만드는 것이 어째서 비즈니스에 의미 있는 영향을 미치는지 그 이유를 언제나 알고 있는 것은 아닙니다. 전략가는 새롭거나 개선된 제품과 서비스 뿐만이 아니라 새로운 브랜딩 접근법, 마케팅 또는 광고 방법을 포함했을 때 비즈니스 소비자의 미래 상태가 어떻게 될지를 계획하기 위해서 디자인 팀과 협업합니다. 이러한 계획은 클라이언트가 경쟁 관계에 있는 특정한 부분에 주의를 집중하는 데 도움이 됩니다.

디자인 전략가인 가브리엘 포스트는, 전략가는 '클라이언트가 자신의 개발 단계에서 어디에 있는지, 곧 어떤 결정이 내려졌으며 무엇이 영향을 미치는지'를 이해함으로써 '투입되는 에너지가 필요한 곳 그리고 극복할 수 있는 도전에 제대로 투입될 수 있도록' 해야 한다고 주장한다,

### 어떻게?

합의된 솔루션을 바탕으로, 우리는 가능한 디자인 솔루션을 어떻게 디자인하고 구현하고 시장에 내놓을 것인가를 판단합니다. 디자인 전략가는 또한 클라이언트의 조직이 이러한 솔루션 및 그 솔루션이 미칠 잠재적 영향에 얼마나 준비가 되어 있는지를 평가합니다.

디자인 전략가는 구상 및 디자인된 솔루션이 높은 수준에서 어떻게 현실화되는지를 이해하는 데 도움을 주어야 합니다. 이러한 이해를 위해서는 구현 로드맵 작성에서부터 디자인, 구축 및 제품 배송, 서비스, 새로운 브랜드 가이드라인과 광고 캠페인에 이르기까지 무엇이든 필요할 수 있습니다, 디자인 전략가라고 해서 모든 분야에서 전문가가 될 수는 없습니다. 대신 전략가는 구현 단계가 진행되는 동안 디자인 팀을 적절한 파트너와 연결시키는 중개업자로 일할 수 있습니다. 이 시점에서 디자인 전략가자 세운 신중한 계획은 어떤 전술이 의도한 전략을 충족시킬 수 있는지를 깊이 있게 이해하는 길을 열어줍니다.

## 디자인 전략과 클라이언트의 비즈니스 목표를 조화시키는 방법

이제 당신은 디자인 전략가가 클라이언트에게 무엇을 제공하는지 감을 잡았기 때문에 디자이너가 클라이언트를 대신해서 전략을 구성하고 현실화는 일을 돕는 과정에서 어떤 역할을 수행할 것인지 탐구를 시작할 수 있습니다. 디자이너는 클라이언트의 비즈니스 운영에서 다음 영역에 해당하는 전략에 영향을 미칩니다.

### 기업 전략

기업 전략은 시간이 흐름에 따라 기업이 운영을 유지하는 방법을 관장합니다. 기업 전략은 하나의 질문에 대한 답을 찾습니다. 우리는 어떤 비즈니스를 하고 있나요? 기업 전략은 기업이 스스로 설정한 사명, 가치, 목표와 포부를 통해서 드러납니다. 또한, 우호적인 기업과 협력하거나, 경쟁 기업과 합병하거나 이익에 도움이 될 회사 또는 지적 재산의 인수를 통해 클라이언트의 계획을 알 수 있습니다.

"이 영역은 전통적으로 경영 컨설턴트의 분야이지만 명료한 생각,그리고 복잡한 전략을 이해하기 쉬운 이미지, 프레임워크와 이야기로 풀어낼 수 있는 힘을 불어넣는 디자이너는 이러한 영역에서 활동할 수 있는 좋은 후보가 된다." 티모시 모리의 말입니다.

## 비즈니스 전략

비즈니스 전략은 제품/서비스 포트폴리오 관리 절차 최적화에서부터 운영, 금융 및 마케팅에 이르기까지 모든 모든 기업에게 가장 중요한 진행 사항을 포괄하는 폭넓은 우산과 같습니다. 그러나 비즈니스 전략은 언제나 이 질문에 대한 해답을 찾으려는 시도로 요약될 수 있을까요? "시장에서 우리는 어떻게 돈을 벌 것인가?"

**가브리엘 포스트의 프레임 워크.** 디자인 전략과 비즈니스 전략 분야 사이에서 중복되는 부분이 어디인지 보여준다.

비즈니스 전략은 기업의 요구에 도움을 줍니다. 이 요구에는 수익 목표 달성, 원하는 시장 위치 점유, 주주에 대한 보상, 명시된 기억 전략 실현과 같은 것들이 있습니다, 제품/서비스 전략, 브랜드 전략 및 마케팅 전략과 같이 디자인 비즈니스가 제공하는 많은 서비스는 비즈니스 전략에서 나오는 변종들이며 적절한 전문성을 디자인 전략가가 만들어낼 수 있는 것들입니다.

## 브랜드 전략

브랜드 전략은 기업이 소비자와 주고받는 모든 상호작용 속에서 인식되는 방법의 총합인 기업의 브랜드를 어떻게 형성할지를 실체화합니다. 브랜드 전략은 기업 마케팅, 소통, 제품 및 서비스 디자인, 상호작용 디자인 및 비즈니스 운영을 통해서 드러납니다. 기업의 브랜드 관련 작업을 하는 디자이너는 기업 전략과 비즈니스 전략을 해석해서 브랜드가 시장에서 점유할 위치를 잡으며 이는 회사의 제품/서비스 전략 및 마케팅 전략에 영향을 줄 수 있습니다.

## 제품 / 서비스 전략

제품 및 서비스 전략은 회사가 판매하는 제품 및 서비스 포트폴리오의 진화를 정의하고 틀을 잡는 데 도움을 줍니다. 나는 포트폴리오라는 단어를 기업이 최고의 제품과 서비스에 투자함으로써 실현되는 비즈니스 전략이라는 뜻으로 매우 신중하게 사용합니다. 제품 전략은 종종 기업 및 비즈니스 전략의 결과로서 묘사되지만 실제로는 이러한 '고차원적인 전략'을 움직이는 원동력입니다. 훌륭한 제품 전략을 가진 디자이너는 조직의 비즈니스 또는 기업 전략을 모르는 사이에 바꾸어 놓을 수 있습니다. 아이팟으로 음악 비즈니스에 진출한 애플의 초기 시도, 킨들 제품으로 출판 업계에 미친 아마존의 영향을 생각해보십시오.

## 마케팅 전략

마케터는 클라이언트의 비즈니스 전략 및 제품/서비스 전략을 탐구하고 시장에서 회사의 제품과 서비스를 더 많이 팔아서 비즈니스 목표를 달성하기 위해서 어떤 행동을 해야 하는지 판단합니다. 이 분야에서 일하는 디자이너는 제품/서비스 전략과 비즈니스 전략에 영향을 미칠 수 있습니다.

> **전략가의 기술 중 디자이너에게는 없거나 갖기 어려운 기술**
> · 디자인 전략가는 해석을 제공하는 역할을 한다. 전략가는 비즈니스, 마케팅, 기술, 디자인, 문화를 비롯한 다양한 분야를 능숙하게 얘기할 수 있어야 한다.
> · 디자인 전략은 디자인 연구와 함께 작동한다. 좋은 전략가는 연구 조사로부터 수집된 정보를 통찰로 변환하는 방법을 이해한다. 그 다음 전략가들은 통찰을 다양한 분야의 관점과 조합시킨다.
> · 디자인 전략가는 실제 디자인을 만드는 것보다 틀을 짜는 데 더 집중한다. 당신은 디자인 작업을 실행하기 위해서 전략가를 고용할 수는 없지만 디자인 아이디어를 만들기 위해서 팀과 협력할 것으로 기대한다.

## 디자이너가 제공하는 서비스로서 전략

디자이너는 전략의 더 많은 변종으로 클라이언트의 비즈니스에 영향을 미칠 수 있습니다. 상호작용 전략, 콘텐츠 전략이나 미디어 전략 같은 것들이 있지만 이는 빙산의 일각일 뿐입니다. 이러한 전략의 대부분은 무엇이 어떻게 실체화되어야 하는가와 밀접하게 연관되어 있지만 전략은 비즈니스 전략가가 제시하지 않을 수도 있습니다.

전략의 유형을 깊이 있게 파고 싶은 마음이 들기는 하지만 이들이 디자인 전략의 결과를 지지해 주는 서비스는 사실을 아는 게 더 중요하다고 봅니다. 디자인 전략가는 전술을 회의석에 앉은 모든 사람들이 동의하고 확신을 가지고 실행에 옮길 수 있는 계획으로 연결시킬 수 있어야 합니다. 디자인하는 것들 중 상당수는 새로운 행동 패턴을 만들어낼 수 있으며 새롭게 떠오르는 방식으로 비즈니스 전략을 짜는 원인이 될 수도 있습니다. 그러나 우리는 미디어 전략을 수립해 놓고서 이를 기업 전략이라고 주장할 수는 없습니다. 마찬가지로 콘텐츠 전략을 수립할 때, 우리가 기업의 비즈니스 전략을 완전히 뜯어고칠 수도 없습니다. 디자인 전략가가 할 수 있는 일은 활용할 수 있는 적절한 도구와 자원을 동원해서 어떻게 합의된 목표에 도달할 수 있는지 클라이언트가 예상할 수 있도록 돕는 것입니다.

## 클라이언트 프로젝트의 전략 방향 수립 시 내가 줄 수 있는 도움

비즈니스 전략에 관련해서 경영학 석사에게 조언을 하는 미술학사라고 한다면 양쪽 학계 모두 이상하게 생각할 수 있지만 지금까지 당신이 읽은 내용처럼 기업의 비즈니스 전략이 시장에서 실현되는 방법에 디자이너가 큰 영향을 미칠 수 있습니다. 조직을 위한 전략적 파트너로서 활동한다는 것은 양쪽이 문제에 대해서 뜻을 같이 하고 당신은 이를 풀기 위해서 노력하는 처지에 있다는 뜻입니다. 프로젝트가 진행됨에 따라 시장의 힘 때문에 이러한 합의에 변화가 생길 수 있다는 것은 받아들일 여지가 있지만 말입니다.

하지만 디자인으로 비즈니스의 문제를 해결하는 가장 중요한 부분은 고객의 비즈니스와 경쟁 영역을 이해하기 위한 투자가 필요합니다. 우리는 종종 우리가 공식적인 디자인 과정에 접근할 때 만큼이나 엄격하게 클라이언트의 문제에 접근해야 한다는 사실을 잊어버립니다. 이는 시간이 지남에 따라 디자이너가 클라이언트의 전략적 파트너가 되는 방법입니다. 이 과정은 제안 단계 또는 지침을 쓰는 과정에서 클라이언트에게 올바른 질문을 던지는 데에서 시작합니다.

장기간 지속되는 대화을 만드는 숨겨진 원천은 문제점을 시간이 흐르면서 사람이든 회사든 이들이 움직여 나가는 공간으로 생각하는 것입니다. 디자이너는 그 공간 안에서 회사가 어디에 자리 잡고 있는지를 정의할 수 있도록 도와줄 수 있습니다. 이는 풀어야 할 문제를 잡아내는 것과는 반대 개념입니다 또한 디자이너는 조직 단위와 세분화된 시장의 부분에서 장기간의 목표 및 브랜드 스타일가이드에 이르기까지, 비즈니스의 이해 관계자들이 직면하고 있는 도전이 무엇이고 이들이 어떤 밀접한 관계를 맺고 있는지를 일관성 있는 언어로 설명할 수 있도록 도움을 줄 수 있습니다. 잘 표현된 전략을 배경으로 조직을 재편성하는 디자인과 스토리텔링의 힘을 과소평가하지 말아야 합니다. 디자이너는 이러한 목표를 달성하기 위해 전략가와 일할 수 있는 준비가 되어 있습니다. 저와 가깝게 일해 온 전략가인 가브리엘 포스트의 이야기처럼 말입니다.

디자이너는 보통 시각적인 사람이기에 적어도 모델을 만드는 사람이라는 점을 감안했을 때, 나는 전략가에게 시각적 모델을 공동 개발하라고 권한다. 그 일이 삶인 디자이너와 함께 말이다. 생태계 모델, 가치 사슬 모델과 '아키텍처' 모델 같은 것들이 널리 활용되고 있다. 이들 각각은 그 '구도'로 설명되는 것에 대해서 약간씩 다른 해석을 가지고 있다.

제품이 어떤 세상을 위해서 디자인되는가를 더 잘 이해한다면 그 결과로 나오는 제품은 더욱 의미가 있다. 나는 디자인의 가치는 그 결과가 최종 사용자에게 의미가 있을 때 나오는 것이므로 부분적으로 전략가가 되는 것은 디자이너가 되기 위해서 반드시 필요한 요소라고 늘 주장하고 있다.

마지막으로, 전략가로서, 그저 '네'라고 말하는 것은 내가 할 일이 아닙니다. 전략이란 무엇을 해야 할지 선택하는 것만큼이나 무엇을 하지 말아야 하는지를 판단하는 것에 관한 문제라고들 합니다. 어떤 회사든 높은 수준의 전략적인 영향력을 얻으려면 시간이 흘러도 유지되는 깊이 있는 수준의 헌신, 신뢰, 지속되는 관계가 필요합니다. 이들 중 어느 것도 프로젝트 첫 날부터 생기지는 않습니다. 그리고 이들 중 어느 것도 '예스맨'에게서 나오지 않습니다. 초기에는 까다로운 질문을 던질 때 이를 상대가 받아들이고 응답할 수 있는 방법을 선택해야 하고 당신이 하는 모든 타협은 현실적이며 공감을 얻어야 합니다.

그렇게 안 한다면? 돈을 후하게 주는 클라이언트와 관계를 얻을 수 있을지는 모르지만 전략가로서 회의 테이블에 초청 받지는 못할 것입니다.

## 신뢰는 주어지는 게 아니라 클라이언트 관계를 통해서 얻는 것

신뢰와 신임은 가까운 개념이지만, 별개로 정의할 수 있습니다. 디자인과 클라이언트의 관점에서 보자면, 신뢰란 어떤 방식으로든 클라이언트가 우리의 작업을 경험하고 우리가 그들을 위해서 문제를 해결하거나 결과를 달성할 수 있을 것이라고 믿도록 만드는 능력입니다. 신뢰는 자기 응용의 한 형태로서 우리가 이전에 만들었던 것을 경험하게 하고 이를 적용시키는 것입니다. 반면 신임은 맹목적입니다. 신임은 우리의 말 밖에는 믿을 거리가 아무 것도 없는 상태에서 우리가 완전한 기능을 할 거라고 믿는 클라이언트의 능력입니다.

우리가 다른 누군가를 위해서 해결했던 문제를 해결하기 위해서 우리를 고용한다면 클라이언트에게 신뢰를 얻은 것입니다. 이전에 한 번도 해결해 본 적이 없는 문제를 해결하기 위해서 우리를 고용한다면 클라이언트에게 신임을 얻은 것입니다.

냉철하게 본다면 우리가 해결해 본 적이 없는 문제를 해결하기 위해서 우리를 고용하는 일은 드물지만 창조력을 가지고 성장해 나가기 위해서는 필수불가결하다고 생각합니다. 제품과 서비스보다 판매의 과정과 철학을 배우면 우리가 디자이너로서 스스로를 정의하는 방법에 근본부터 변화를 가져옵니다. 우리가 생각하는 방식, 그 방식에 클라이언트와 그들의 목표를 녹여넣는 방식은 우리의 가장 큰 자산이자 우리의 가장 큰 가치가 됩니다.

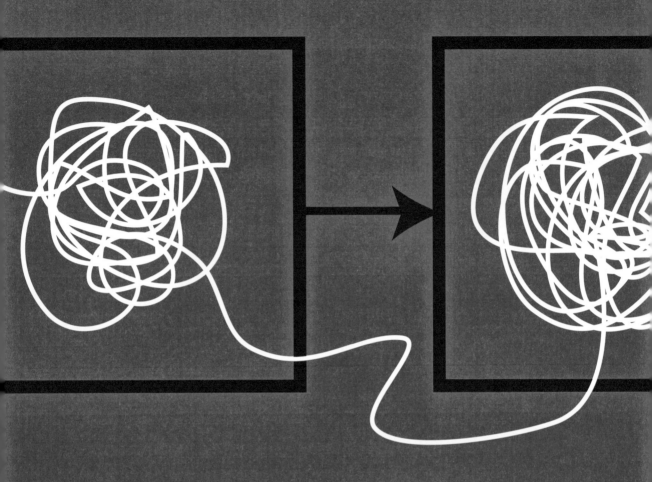

프로젝트 관리하기

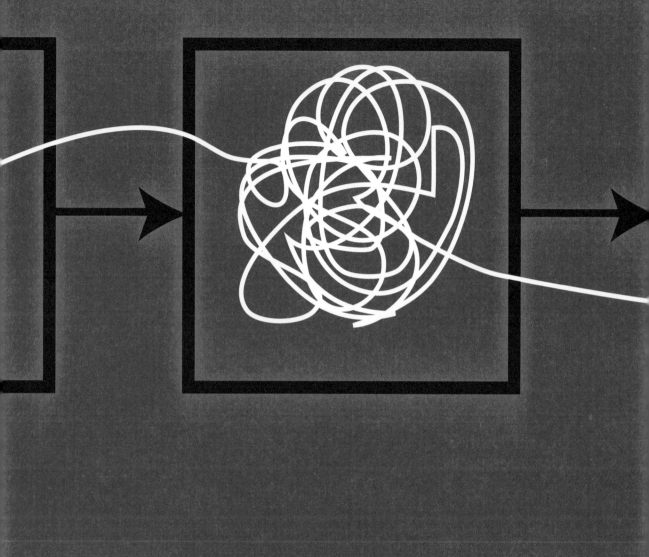

*DOING THE WORK*                    *AFTER THE WORK*

Stakeholders                         Postmortems
Change Orders
Time Sheets
Proofreading
Errors

FOOSBALL 게임

FINANCES 재정

MANAGING
PEOPLE 인력 관리

SCHEDULING
& PLANNING 일정 관리 및 기획

CLIENT
SERVICE 클라이언트 서비스

ACTUAL
DESIGNING 실제 디자인

HOURS PER WEEK ON STUDIO ACTIVITIES
1주일 동안 디자인 회사에서 쓰이는 시간

# 프로젝트 관리

"디자인에 좀 더 시간을 많이 들이고(디자인과 전혀 관계 없어 보이는 업무라면 뭐든 여기에 들어갈 수 있다)에 들어가는 시간을 줄일 수 있었더라면"은 대부분 디자이너들이 입버릇처럼 하는 말입니다. 하지만 그와 같은 따분한 일상 업무야말로 디자인 비즈니스를 비즈니스로서 계속 유지시켜 줍니다. 대부분의 대형 프로젝트는 실제 디자인에 들어가는 시간이 작업에 필요한 총 시간의 30% 미만에 그칠 정도로 복잡합니다. 나머지는 프로젝트 관리 영역에 들어갑니다.

프로젝트 관리는 디자인 비즈니스의 성공과 수익성을 유지시켜 줍니다. 동료와 클라이언트 모두가 제 정신을 유지하기 위해서 프로젝트 관리는 결코 희생될 수 없는 일입니다. 클라이언트는 당신에게서 프로젝트 관리 서비스를 기대합니다. 당신의 비즈니스는 프로젝트 관리가 필요합니다. "에이전시와 디자이너는 보통 디자인 기술 때문에 고용되지만 거의 항상 프로젝트 관리 기술이 부족해서 해고당한다." 전략 프로젝트 매니저인 피오나 로버트슨 렘리의 말입니다.

## 프로젝트 관리란?

프로젝트 관리란 무엇이며 디자이너가 비즈니스의 한 분야로서 프로젝트 관리에 대해서 알아야 할 것은 무엇인지를 알기 위해서 글로벌 혁신 기업인 프로그 사의 프로그램 관리 상무보인 더린 배스던과 이야기를 나누었습니다.

### 당신은 프로젝트 매니저가 무엇을 할 것이라고 예상하는가?

첫째, 프로젝트가 무엇을 뜻하는지를 정의하는 데 도움이 됩니다.

나는 프로젝트를 합의 및 명시된 결과를 달성하기 위한 목적을 가진 일련의 단계로 정의합니다. 이러한 단계들은 보통 미리 정한 순서대로 수행되고 특정한 지점에서 정의된 어떤 기준을 충족시킬 필요가 있습니다.

모든 프로젝트에는 몇 가지 기본 요소, 곧 정의된 범위, 결과물, 일정, 예산(외주가 있는 경우 지불 조건 포함), 가정/주의 사항의 목록이 있습니다. 이들은 작업의 계약이나 범위에 들어가는 기본

요소들입니다. 프로젝트 관리 협회에서 건설 프로젝트 매니저와 소프트웨어 프로젝트 매니저를 구분하지 않는 것은 우연이 아닙니다. 이들은 똑같은 소재와 똑같은 테스트를 연구합니다. 업계에 관련 없이 기본 요소는 같습니다.

프로젝트 관리는 프로젝트 계획의 주의 깊은 지도이자 실천이며, 최초 계획부터 마지막 결과물 전달까지 모든 것을 포괄합니다. 최종 결과물이 클라이언트의 요구와 기대를 충족하는지, 범위, 산출물, 일정, 예산 및 가정을 비롯하여 합의된 계약의 모든 조건을 충족하는 지 확인하는 것이 프로젝트 매니저의 임무입니다.

좋은 프로젝트 매니저는 계획이 탄탄하도록(적어도 시작이라도 탄탄하도록), 프로젝트에 걸맞은 사람들이 배치되도록, 결과물은 합의된 예산과 일정에 따라 만들어지도록, 그리고 예산에 맞게 진행되도록 보장합니다. 이 중 어느 하나라도 제대로 되지 않으면 프로젝트 매니저는 계약의 전반적인 조건 변경을 포함하여 다양한 레버와 스위치를 조작해서 상황을 다시 궤도에 올립니다.

팀의 맥을 짚고 확신을 가진 좋은 프로젝트 매니저는 팀이 더 잘 해야 할 때에는 그렇게 하도록 의욕을 고취시킬 수 있고, 진로를 바꾸어야 할 때가 언제인지를 알고, 팀이 최종 목표에 초점을 맞추고 개개인이 옆길로 새지 않도록 하는 하는 방법을 알고 있습니다. 좋은 프로젝트 매니저는 사전에 클라이언트에게 문제를 제기하고, 그들의 기대를 설정하고, 프로젝트를 도전 그들의 기대를 설정하고, 프로젝트를 완수하기 위해서 시스템을 바꾸지 않는 대신 시스템을 최대한 활용할 수 있습니다.

### 훌륭한 프로젝트 관리란 무엇인가?

프로젝트 매니저의 책임은 프로젝트와 프로젝트 팀을 보호하는 것이 첫째고 그 다음이 클라이언트입니다.

내 경험에 따르면 클라이언트는 종종 자신들이 원하는 것이 무엇인지를 모르고 나무 때문에 숲

회의 및 회의 장소 오가기

일 잘하는 디자인 회사 만들기

을 보지 못합니다. 클라이언트는 세부 사항에 지나치게 목을 매거나 반대로 전혀 주의를 기울이지 않을 수도 있습니다. 클라이언트는 뭔가 아이디어를 가지고 뛰어들어 놓고서는 어떻게 실행에 옮길 지에 대해서는 아무 생각이 없을 수도 있습니다. 그래 놓고서는 당신이 실행에 들어갔을 때에는 고삐를 틀어쥐려고 할 수도 있습니다. 이는 종종 재앙에 가까운 결과를 낳습니다.

> 하루 여덟 시간의 근무 시간 가운데 일부를 프로젝트 관리에 할애하지 않으면 당신은 공식적인 디자인 작업을 지원하는 활동을 설명하느라 늦은 밤까지 그리고 주말까지 일하게 될 것이다.

좋은 프로젝트 매니저는 클라이언트 측에서 어떤 식으로든 자기 파괴적인 행위를 한다고 해도 협력과 팀워크 조성을 도우면서 올바른 방법으로 프로젝트를 끝마칩니다. 프로젝트 관리에 관한 오래된 우스갯소리가 있습니다. "클라이언트를 위한 일이 아니었다면 이 일은 쉬웠을 것이다.".

결국 프로젝트 매니저에게 중요한 것은 최종 결과물입니다. 그의 우선순위는 프로젝트와 내부 팀이고 클라이언트는 그 다음 순위입니다. 좋은 프로젝트 매니저는 시간과 예산의 범위에서, 그리고 만족스러운 팀과 함께 정해 놓은 범위의 품질 좋은 프로젝트 결과를 전달합니다. 그것이 바로 궁극적인 목표입니다.

클라이언트 서비스는 완전히 다른 문제입니다. 몇몇 회사에서 좋은 클라이언트 파트너 또는 고객 관리자가 하는 일은 클라이언트의 기대를 계속해서 설정하고 관리하는 것입니다. 훌륭한 고객 관리자는 클라이언트의 목소리를 프로젝트 팀이 듣고, 프로젝트 팀의 목소리를 클라이언트가 들으며, 프로젝트가 전반적인 클라이언트의 목표를 충족시키도록 보장함으로써 클라이언트를 만족시키는 데 도움을 줍니다. 이상적으로 본다면 클라이언트는 어떤 일에도 결코 놀라지 않습니다. 클라이언트는 팀의 결과물에 계속해서 만족스러워 합니다. 클라이언트 서비스 전문가는 관계와 고객을 구축하는 데 도움을 주고, 기회를 파악하며, 어떻게 의사결정을 할지를 프로젝트 매니저와

**1 PM**

**3 PM**

| Estimating new projects | Design | Phone calls | Design |

새 프로젝트 견적내기

Thar be overtime ⟶

이후 초과 근무

상의합니다. 클라이언트 서비스 전문가의 우선순위는 클라이언트고 프로젝트는 그 다음입니다. 물론 프로젝트 매니저는 정직한 의사소통, 배려, 반응, 정기적인 상황 보고 및 잘 구축된 전달 체계를 통해서 좋은 클라이언트 서비스를 제공할 수 있습니다. 클라이언트는 이러한 문제 중 어느 것에 대해서도 걱정할 필요가 없어야 합니다. 클라이언트가 관심을 가지는 한은 프로젝트는 계속 굴러가야 합니다.

예전에 몸담았던 어떤 직장에서는 클라이언트가 요구하는 주요 기능을 놓고 개발자들이 종종 불평을 늘어놓았습니다. 이 회사에서 클라이언트는 바보 같은 요청을 하곤 했으며 (그것도 자주) 개발자들은 마지 못해 그 요청을 들어주거나 밀쳐 놓고서는 못 한다고 말하곤 했습니다, 그 뒤에서는 프로젝트 매니저들이 숫자와 씨름을 벌이고 있었습니다. 그러나 클라이언트 서비스 전문가와 함께 일하는 좋은 프로젝트 매니저는 클라이언트가 정말 원하는 게 뭔지를 이해하고 클라이언트의 요구에도 맞으며 작업을 하는 팀에게도 승인을 받을 수 있는 해법을 제시했습니다.

이렇게 생각해 볼까요? 클라이언트가 당신의 레스토랑에 들어가서 직원 중 한 명에게 식사를 다른 방법으로 준비해 달라고 요청한다면 당신은 어떻게 응답할 것인가요? '네, 아니오' 말고도 훨씬 더 많은 선택이 있습니다. 때로는 '네'라고 말하면 오히려 손님을 구박하는 꼴이 될 수도 있고 아니라고 말하는 게 좋은 서비스일 수도 있습니다. 때로는 그저 듣는 것만으로도 클라이언트는 자신의 요구를 채울 수도 있습니다. 길게 볼 때 클라이언트에게 가장 잘 맞을지를 아는 것이 좋은 서비스입니다.

### 프로젝트 매니저가 없다면 어떤 일이 벌어질까?

많은 일들이 일어날 수 있습니다. 보통은 나쁜 일입니다.

가족들과 통화

일 잘하는 디자인 **회사 만들기**

## 프로젝트가 공회전을 거듭한다

가속 페달을 밟거나, 늦추거나 아니면 논리적인 선택을 하도록 돕는 사람이 없습니다. 공회전은 내부의 완벽주의, 클라이언트의 헛소리 또는 전반적인 불확실성 때문에 일어납니다.

## 팀에 사공이 너무 많다

팀에 공백이 있거나 프로젝트를 둘러싸고 불확실성이 많다면 팀의 일부는 스스로를 리더로 자처하고 나서는데, 방향의 충돌 및 결과물의 혼란이 뒤따르게 됩니다. 클라이언트와 의사소통 과정에서 팀의 목소리에 응집력이 부족하면 불협화음이 일어나고 이는 클라이언트에게 어긋난 기대를 갖게 만들고 반면 제품에는 불만이 생깁니다. 심지어는 제품 자체가 잘 만들어졌는데도 이런 결과가 나오기도 합니다

크리에이티브와 프로젝트 관리 업무 양쪽의 부담을 당신 혼자서 떠안고 가지 않으려면 직원들에게 적절하게 프로젝트 관리 책임을 분배하는 방법을 알아야 한다.

> ### 항상 프로젝트 관리 비용을 청구하라
>
> 아무도 프로젝트 매니저를 좋아하지 않습니다. 특히나 그 매니저가 의문을 제기하기 시작할 때는 더더욱 그렇습니다. 왜 예산을 약 540여만 원이나 초과했는지, 아직까지도 만들어지지 않은 백엔드 서비스에 왜 개발자들이 정신이 나가 있는지. 그때 짜증나는 목소리가 등장합니다. "잠깐만! 클라이언트가 피드백 문서에서 로고를 녹색으로 만들어 달라고 요청했는데 까먹었어? 그 문서 안 읽어 봤어? 3 페이지로 넘겨서 거기 아래를 보라고, 어떻게 그걸 빼먹었나? 7분 안에 할 수 있어? 이미 결과물이 늦어졌단 말이야, 그 다음에는 왜 일이 이렇게 꼬였는지 원인을 찾자고, 그러면 이번과 같은 황당한 실패에서 뭔가 교훈을 얻을 거라고 믿어…."
>
> 프로젝트 관리에 대한 공포는 속임수입니다. 예산을 초과했다고 울부짖는 숫자 괴물과 씨름하는 이성적인 좌뇌, 그리고 PMS 컬러차트의 123번 색상과 일치하는 금색 스티커를 레이아웃 구성요소에 붙이느라 바쁜, 아주 중요한 크리에이티브의 흐름에 몰두하고 있는 예술적인 우뇌 사이에서 벌어지는 상상 속의 싸움은 우리가 조심스럽게 디자이너에서 디자이너로 전달하는 애물단지입니다.

이는 누구에게도 추천하는 전략이 아닙니다.

대신, 당신이 근무시간 동안 어떤 역할과 책임에 매여 있는지를 생각해보십시오. 하는 일 중에서 프로젝트가 잘 진행되도록 유지시켜주는 일들은 어떤 것인지, 그러한 일들을 하느라 1주일에 얼마나 많은 시간을 소비하는가?

이 시간들을 프로젝트에 더해야 합니다. 프로젝트 관리, 클라이언트 서비스 그리고 당신이 근무 시간에 하는 다른 비정규 업무도 포함합니다. 그리고 이러한 책무들을 유료 작업 시간에 포함시킵니다. 이들 시간을 다자인 시간으로부터 분리해서 프로젝트의 마지막에 덧붙입니다.

이 시간은 가장 높은 요율로 견적과 청구가 이루어져야 합니다.

1주일 40시간의 업무 시간에 분산되어 있어야 하는 이 시간은 또한 실제로 얼마나 열심히 일해야 하는가를 뜻합니다.

물론 대안도 있습니다. 1주일에 60시간 동안 일에 매달려 시계를 쳐다보면서 욕을 퍼부으면서 '뒤질랜드'로 가는 짐을 쌀 수도 있습니다.

### 아무도 창고를 들여다보지 않는다

일정, 예산, 결과물, 자원 관리에 아무도 신경쓰지 않고 모두 무시합니다. 프로젝트 매니저는 계약에서 정한 의무가 제대로 이행될 수 있도록 도와야 합니다.

### 한쪽으로 치우친 결과물

여러 지휘자와 실무자가 손발을 잘 맞출 수 있도록 돕는 중재자가 없습니다. 목소리가 가장 큰 사

1 AM                                          3 AM

Design, peering at monitor
in weary haze

졸려서 뿌옇게 보이는 모니터로 디자인

일 잘하는 디자인 회사 만들기

람이 승리하고 미묘한 부분은 무시됩니다. 최종 결과물은 한쪽으로 치우칩니다. 개발이 디자인을 이기고, 디자인은 사용성을 이기고… 이런 식이 됩니다.

## 아무도 클라이언트의 말을 듣거나 이들의 기대를 충족시키려 하지 않는다

팀은 최종 결과물을 자랑스럽게 생각합니다. 클라이언트는 분노합니다. 작업이 진행되는 과정에서는 멍청하게 방관만 하고 있던 클라이언트는 최종 결과물의 품질과 효율성에 대해서는 꽤나 좋은 심판 노릇을 합니다.

이러한 모든 문제는 비용 초과, 만족스럽지 않은 결과물, 불만에 가득찬 고객을 낳습니다.

유지 관리가 힘들 때 또는 많은 새 프로젝트가 당신의 디자인 회사로 밀려들 때에는 그에 필요한 프로젝트 관리 책임을 맡을 사람을 고용하라.

5 AM                              7 AM

Decide to hire
project manager

Sleep soundly
on desk

프로젝트 매니저를
고용하기로 결심

책상에서 쪽잠

## 좋은 프로젝트 매니저가 되는 법을 어떻게 배울 수 있을까?

신출내기 프로젝트 매니저는 실수를 할 것입니다. 이들 중 상당수가 그렇습니다. 중요한 것은 당신이 실수에 대응하는 방법입니다. 질문을 하십시오. 다른 사람을 보면서 그들이 어떻게 일하는지 봐야 합니다. 배우고, 조정하고, 있을 수 있는 일로 여기고 침착하게 대처하십시오. 다음에 비슷한 문제를 만났을 때에는 좀 더 능동적으로 대처할 수 있습니다. 단 한 번의 실수만으로 그렇게 배울 수 있다면 당신은 잘 하고 있는 겁니다.

사람들이 흔히 프로젝트 매니저의 업무라고 여기는 숫자 싸움은 그저 퍼즐의 한 조각일 뿐입니다. 프로젝트 관리는 숫자 싸움, 조직, 사람의 기술과 콘텐츠의 조화를 아우르는 기묘한 조합입니다. 당신의 고객, 당신의 팀, 그리고 당신의 직감으로부터 나오는 소리를 들어야 합니다. 프로젝트를 하고 있는 이유가 무엇인지, 클라이언트가 원하는 것이 무엇인지, 훌륭한 결과물은 어떤 느낌인지, 또는 팀이 어떻게 그러한 결과를 얻을 수 있도록 도울 수 있을지를 이해하지 못한다면 당신은 요점을 완전히 놓친 것입니다. 훌륭한 프로젝트 매니저는 항상 가상 시나리오를 짜고, 위험 요소를 기록하고, 이를 완화시키기 위한 전략을 실행합니다. 정교한 시뮬레이션 게임 또는 실시간 전략 게임이나 마찬가지입니다.

소통은 프로젝트 매니저의 가장 중요한 기술입니다. 그리고 좋은 의사 소통은 당신이 말하고, 쓰고, 듣고, 인지할 수 있으며 바디랭귀지, 선물, 언쟁, 조르기, 무시, 위협, 환영, 그밖에 많은 것들을 읽어낼 수 있다는 것을 뜻합니다. 당신은 고객을 알고 올바른 매체, 형식과 구조를 선택해야 합니다. 필요할 때 전화기를 들거나 직접 만나기를 주저하지 않습니다. 물론 범위 지정 비용 책정, 일정 설정 (곧 시간 경과에 따른 자원에 맞춘 업무), 자원 관리, 품질 관리, 계약, 재무 및 협상까지 이 모든 것들이 소통과 관련이 있음을 알 필요가 있습니다.

시간 여유가 있을 때 뛰어난 프로젝트 매니저를 따라다녀 보는 것도 생각해보십시오. 몇 가지 기술을 더 얻을 수 있을 것입니다.

# 프로세스

프로세스(process)에 관한 사전적 정의는 '어떤 결말을 향한 체계적인 일련의 행동'입니다. 상당수의 디자인 비즈니스는 신중하게 다듬은 프로세스에 상표를 붙여서 자신들의 웹사이트와 마케팅 자료에 펼쳐 놓습니다. 이러한 회사의 웹사이트에서는 자신들의 디자인 회사에서 제품이 어떻게 만들어졌는지를 설명하는 깔끔한 차트 위에 '멋진이름'™을 붙인 모습을 볼 수 있습니다.

이는 디자이너가 자신의 창조적인 프로세스를 비즈니스 프로세스에 결합시키려는 노력입니다. 프로세스에 관한 논의는 클라이언트를 안심시키기 위해서 활용될 수도 있습니다. "예전에 해본 일입니다. 저희가 썼던 방법은 이렇습니다. 결과적으로, 우리는 특별한 장점을 설명하는 두 개의 완벽한 위젯과 마이크로사이트를 만들 겁니다." 하지만 정말로 디자인 회사에서 그 프로세스를 정확히 그대로 실행할까요? 4A 단계에서 디자이너를 안내하기 위해서 쓸 깊이 있는 매뉴얼이 있나요? 당신이 프로젝트를 놓고 경쟁을 벌일 때 클라이언트는 프로세스 다이어그램을 보고 넋을 잃기도 하나요? 아니면 그저 비즈니스를 홍보하고 확보하려는 포장에 불과할까요?

디자인하는 방법(그리고 회사를 홍보하는 방법)에 대한 기계적인 가이드라인을 만들고 따르는 대신, 디지인 프로세스를 디자인할 수 있도록 프로세스에 대해서 끝없이 배우려는 자세를 가지길 권합니다. 프로젝트를 디자인할 때마다 저는 프로세스 안에 뭔가를 가미할 수 있을지를 배우고, 앞으로 디자인에 접근하는 방법을 바꾸는 것을 배웁니다. 이러한 프로세스 모델 다이어그램을 전 세계에서 1백 개 넘게 수입해서 무료 전자책을 만든 디자인 회사를 운영하는 휴 듀버리의 말을 소개합니다.

우리의 프로세스는 제품의 품질을 결정한다. 제품을 개선하려면 프로세스를 개선해야 한다. 우리는 제품뿐만 아니라, 디자인하는 방식도 지속적으로 리디자인해야 한다. 그것이 우리가 디자인 프로세를 연구하는 이유다. 무엇을 하고 어떻게 하는지 알기 위해서다. 이를 이해하고 개선하기 위해서다. 더 나은 디자이너가 되기 위해서다.
www.dubberly.com/articles/how-do-you-design.html

그러나 클라이언트는 우리의 능력 향상에 별로 관심을 두지 않습니다. 클라이언트는 우리가 프로젝트를 끝마치고 자신들이 원하는 결과물을 제공하기만 하면 그만입니다. 명확하게 정의된 비즈니스 프로세스를 통해 클라이언트와 작업을 공유하고 크리에이티브 프로세스의 유기적인 복잡성으로부터는 클라이언트를 격리시킬 것을 권합니다.

## 프로젝트 관리 : 프로세스

당신을 고용하기 전에, 클라이언트는 비즈니스 프로세스에 대해 다음 사항들을 이해할 필요가 있습니다.

- 당신의 디자인 회사는 고객을 위한 성공적인 프로젝트 작업을 수행한 기록이 있다.
- 당신의 디자인 회사는 참고 자료를 기꺼이 제공할 것이므로 클라이언트는 당신과 일하는 게 어떤지 표현할 수 있다.
- 당신의 디자인 회사는 프로젝트 계획에 설명되어 있으며 훌륭한 작품을 만들 수 있도록 지원하는 확실한 비즈니스 프로세스가 있다.
- 당신의 디자인 회사가 가진 비즈니스 프로세스는 만들어야 하는 작업물, 그리고 클라이언트의 조직이 그 작업물을 어떻게 소비하고 반응할지에 관련해서 각 클라이언트의 요구을 반영하는 맞춤형 프로세스다.
- 당신의 디자인 회사가 가진 비즈니스 프로세스는 탐색. 디자인, 품질 보증 및 생산(iOS을 위해서 오브젝티브 C로 개발하는 과정. 혹은 인쇄 본문의 모양을 잡고 텍스트를 흘려넣는)에 필요한 적절한 시간을 포함한다.

이 목록에 있는 모든 항목이 제안서 및 스케줄에 명시되어 있어야 합니다. 그리고 나면 프로젝트를 수행하는 동안에 이들 각각을 달성해 나갑니다. 목록에서 무엇이든 건너뛴다면 문제가 생깁니다. 이보다 더 많은 정보를 제공한다면 아마도 당신은 팀과 클라이언트에 관한 문제를 지나치게 복잡하게 만들고 있을 것입니다.

**폭포수 방법론**

## 디자인 방법론과 디자인 프로세스의 차이

폭포수 방법론과 애자일 방법론(그리고 언급하지 않은 수많은 다른 방법론도)은 클라이언트와 합의한 목표에 도달하기에 적절할 수 있습니다. 그러나 이 용어들은 제안서에 그냥 한 번 넣어 봐도 되는 그런 말이 아닙니다. 어떻게 작업을 실행할 것인지에 관련해서 특정한 의미가 있는 용어들이기 때문입니다.

아래에서 각 모델에 대한 설명을 읽고, 클라이언트를 위해 해결하고자 하는 문제를 바탕으로 당신의 비즈니스 프로세스를 조정할 수 있는 방법이 무엇인지 생각하십시오.

### 폭포수 방법론

'거대한 사전 설계(Big Design Up Front)'라는 이름으로도 알려져 있는 폭포수 방법론은 팀이 완전하게 계획, 디자인, 생산 또는 개발을 하고 나서 세부 묘사 단계에서 모든 것을 테스트하도록 요구합니다. 이 프로세스는 각각의 단계에서 다음 단계로 넘어가기 전에 클라이언트의 작업물 승인이 필요합니다.

대부분의 인쇄 디자인 작업은 클라이언트가 콘셉트를 승인하는 시작 단계부터 마지막에 인쇄를 위해 잘 다듬은 실행 결과물을 내놓을 때까지 폭포수 프로세스를 활용하여 만들어집니다. 폭포수 방법론은 또한 페이지가 몇 개밖에 없는 웹사이트, 브로슈어 또는 로고와 같이 범위가 한정된

잘 정의된 프로젝트에서 잘 통합니다.

폭포수 방법론이 안고 있는 한 가지 위험성은, 이 방법론이 디자인 프로젝트가 너무 깊이 들어가기 전에 품질을 끌어올리고 위험성을 줄이는 것을 목적으로 하지만 팀은 코드 작성에서는 떨어져서 디자인 아이디어 단계에 머물러서 몇 달을 소비할 수도 있다는 점입니다. 이런 이유 때문에 대규모 대화형 인터페이스 또는 소프트웨어 프로젝트에서는 폭포수 프로세스만으로 진행되는 경우가 점점 줄어들고 있습니다. 매우 엄격한 요구조건이 적용되거나 클라이언트 승인 없이는 프로젝트가 실패할 가능성이 높은 경우에는 예외일 수 있습니다.

### 애자일 방법론

애자일 개발 방법론은 팀이 작업을 하면서 배울 수 있도록 함으로써 일이 진행됩니다. 디자이너와 개발자는 1~4주 동안 소프트웨어 코드를 만드는 일을 합니다. 스프린트는 팀이 소프트웨어 제품의 특정 기능을 디자인하고 개발하는 데 동의함으로써 시작됩니다. 사용자 스토리는 제품이 개발되고 있는 동안에 어떤 사람이 얻을 수 있는 경험의 설명입니다. 스프린트 기간 동안 팀은 사용자 스토리를 버그가 없는 디자인과 코드로 변환합니다. 스프린트가 끝날 때 팀과 클라이언트는 만들어진 결과물을 평가하고 다음 스프린트에서 팀이 무엇을 목표로 할지를 결정합니다. 이는 새로운 기능이거나 기존의 것을 개선하는 일일 수도 있습니다. 스프린트가 끝날 때마다 만들어진 것을 시연할 수 있습니다. 코드가 이미 작동하기 때문입니다.

소프트웨어 작업을 위해서 정립된 기반 디자인이 있다면 애자일 방법론(또는 스크럼과 같은 변종)을 사용할 수 있습니다. 이 기반 디자인은 이미 준비되어 있거나 프로젝트가 시작되는 그 시점에서 당신의 팀이 이를 설정할 수도 있을 것입니다. 애자일 방법론 분야의 용어로서 이러한 기반 디자인은 스프린트 0 단계에서 합의되어야 합니다.

또한 당신이 수립되어 있는 장기 목표를 달성하기 위해 소프트웨어를 만들고 있으며 클라이언트가 각 스프린트에서 나오는 결과물을 제외하고는 주요 선행 개발 목표가 없어도 별 불만이 없다면 애자일 방법론은 편리합니다. 이를 위해 모호한 상황을 불편하게 느끼지 않는 강력한 팀은 필수입니다. 스프린트 진행 과정에서 팀을 이끄는 사람은 누구든 이 방법론을 정식으로 교육 받아야 합니다.

애자일 방법론에 대해서 기억해야 할 가장 중요한 것은 이 방법론을 따라가는 과정에서 당신이 개발한 어떤 작업이든 폐기될 가능성이 있다는 점입니다. 물론, 당신은 앞으로 있을 스프린트에서 어떤 요구가 충족되어야 할지를 더 잘 이해하게 되겠지만 디자이너나 클라이언트나 준비가 제대로 되지 않았다면 이 프로세스는 둘 다 정신을 혼미하게 만들 수도 있습니다. 더 큰 것을 얻기 위해서 열심히 작업한 결과물을 폐기할 위험을 감수할 용기가 필요합니다! 이 방법론은 또한 범위에 변동성이 있을 수 있는 계약에 따라서 작업을 진행할 필요가 있습니다.

## 반복 대 계획

계획, 설계 및 개발을 잠재적인 디자인 해법의 원형을 만드는 데 주력하는 단일한 활동으로 수렴하는 가치가 무엇인지를 이해하는 디자인 비즈니스가 많습니다. 이는 애자일 프로세스처럼 빠른 반복에 의존하는 프로세스입니다. 하지만 애자일 프로세스와는 달리 반복 프로세스로 작업하는 팀은 결과물로 클라이언트에게 전달 가능한 제품이 나온다는 점에 동의하지 않을 수도 있습니다. 또한 폭포수 프로세스에서 일이 진행되는 방법과는 달리 팀이 코드 또는 시각 디자인에서 잠재적인 해법을 만들기 전에는 정보 아키텍처 또는 계획이 완전하게 확립되지 않기도 합니다.

디자인 팀과 클라이언트가 참신한 디자인 아이디어를 찾고 있거나 전에는 한 번도 보지 못한 방법으로 새로운 기술에 모험수를 두는 경우에는 한층 더 반복적인 접근법이 가치가 있습니다. 반복적인 접근법을 통해서 콘셉트 원형이 만들어지면 관련된 모든 사람들이 이 아이디어가 현실적이라는 사실을 확인할 수 있게 해 줍니다. 이러한 원형은 코딩이 완료되기 전에 기능적이고 바람

직하다는 점을 테스트를 통해서 입증할 수 있습니다. 일부 디자인 회사는 사전에 단일한 디자인 해법을 제공한 다음에 충실도를 증가시키면서 이 해법을 많이 반복할 것입니다. 이는 사전에 서너 개의 콘셉트를 보여주는 전통적인 프로세스와는 반대 개념으로 만약 어느 것이든 구현하는 과정에서 제 구실을 못하게 된다면 비상 계획을 세우는 데 추가 시간을 투입해야 합니다.

디자인 아이디어를 전달 가능한 코드로 빨리 옮겨야 할 필요가 있을 경우, 당신의 팀이 경험이 적거나 클라이언트가 계속해서 배우고 피드백을 주는 일에 참을성이 부족하다면 반복적 방법론은 힘들 수 있습니다.

**당신의 방법론은 계약에서 범위를 어떻게 정할지에 영향을 미칠 수 있다**

대부분의 디자이너들은 결과물의 수를 대략 정하는 제안서에 공을 들입니다. 당신은 결과물을 만들고, 클라이언트는 이를 승인하고, 그러면 당신은 돈을 받습니다. "폭포수 프로세스에서는 결과물을 쉽게 파악할 수 있고 일반적으로 쉽게 팔 수 있다." 풀 스톱 인터랙티브의 공동설립자인 나단 페러틱은 이렇게 말합니다. 이러한 이유로, 만일 클라이언트가 애자일 또는 반복 프로세스로 일하고 싶어 한다면 작업 과정의 일부로서 범위의 정의와 관리를 포함시킬 필요가 있습니다. 이는 계약에서 결과물을 정의하는 대신에 작업 과정에서 평가와 재조정이 이루어지는 단계들을 얼마나 많이 두는 것이 주어진 시간에서 현실성이 있는지를 정해야 한다는 것을 의미합니다. 고정 비용 대신에 가변적인 예상 비용으로 일을 하는 게 좋습니다.

# DESIRED
# OUTCOME
원하는 결과

# 견적

견적은 작업물의 세부 목록으로, 디자인 회사에서 그 작업물을 어떻게 완성할 것인지에 관한 정보를 함께 담고 있습니다. 이 정보는 산출물을 완료하기 위해 필요한 역량을 투여하는 데 필요한 작업 시간당 비용으로 환산됩니다.

견적은 추측이 아닙니다. 수많은 디자이너들로부터 "이런 일은 전에 한 번도 안 해 봤어요. 어떻게 비용을 산정해야 할지 모르겠어요. 그래서 대충 어림짐작을 하고, 만약에 예산이 초과되면 그 차액은 제가 뒤집어써야죠."라는 말을 수도 없이 들었습니다. 아쉽지만 차액은 이불이 아닙니다.

다음 다섯 가지 과정을 차례로 거치면 디자인 프로젝트에 매길 견적을 잡을 수 있습니다.

1. 프로젝트에 몇 시간이 필요한지를 예측하라.

2. 그 시간을 수용할 수 있는 스케줄을 짜라.

3. 시간당 비용을 기준으로 인적·물적 자원의 비용을 산정하라.

4. 현재의 비즈니스 상황에 맞는 가격 책정 모델을 선택하라.

5. 당신의 자세한 예상 비용을 클라이언트에게 제시할 비용 견적으로 전환하라.

비용 견적은 일반적으로 프로젝트 제안서에 포함된 요약서에서 클라이언트에게 제시됩니다. 세부 견적은 당신의 디자인 비즈니스 내부에서 활용되는 도구이며 클라이언트와는 공유하지 말아야 합니다. 견적에서 더 많은 세부 사항을 활용할수록 정확한 비용 견적을 작성하고 프로젝트가 끝났을 때 수익을 얻을 기회는 더욱 향상됩니다. 근무 일지, 예전 프로젝트의 견적, 그리고 다른 출처로부터 얻을 수 있는 이러한 세부 사항은 예전에 직원들의 시간이 어떻게 쓰였는지 판단하는 데 도움이 됩니다. 모든 정보를 한데 모으고, 커피 한 잔을 갖다 놓은 뒤 당신의 사무실 문을 닫아보세요. 제대로 된 견적을 뽑을 때가 온 것입니다.

> "클라이언트가 예산을 잡지 않은 것으로 예상될 때조차도 사실, 클라이언트는 예산을 잡아 놓습니다. 예산이 얼마인지 말해주려 하지 않는다면 우리는 다음 기회로 넘어가는 쪽이 좋습니다." – 그레그 호이(해피 코그 디자인 회사의 대표)

## 당신의 디자인 비즈니스가 해야 할 활동은 무엇인가?

피오나 로버트슨 렘리와 나는 대화형 영상물 제작에 특화된 디자인 비즈니스를 위해 다음과 같은 목록을 만들었습니다. 이러한 모든 일에 비용을 청구하려면 작업 시간당 인건비 요율이 정해져 있는 정규직 직원이 수십 명은 필요할 것처럼 보이지만 이 목록은 또한 외주 협력사나 프리랜서의 지원을 받고 직원은 단 두 명 뿐인 디자인 비즈니스에도 적용될 수 있습니다.

**비즈니스 운영**
비즈니스 개발
고객 관리
고객 조율
프로젝트 관리
프로젝트 조율
경영 관리
물류
회계

**사용자 경험 및 인터페이스 설계**
사용자 연구
정보 아키텍처
상호작용 디자인
시각 디자인
사용성 테스트

**콘텐츠 제작 및 관리**
콘텐츠 전략
콘텐츠 작성
카피라이팅
교열
교정
소셜 미디어 관리

**개발**
기술 탐색
기술 아키텍처
백엔드 개발
프론트엔드 개발
버그 테스트
품질 보증
마이그레이션

**사진, 비디오, 영화 및 모션 그래픽**
대본
스토리보드
사전 제작
제작
스타일링
비디오 촬영
비디오 편집
사운드 디자인
모션 그래픽
컴퓨터 그래픽 및 애니메이션
마스터
스위트닝

**프로젝트 마감**
분석
보관 (백업 및 포트폴리오)
후속 조치

# 1. 필요한 시간을 예측하라

나는 전세계 디자인 전문가의 마음을 읽을 수 있기 때문에 당신이 디자인 프로젝트의 견적을 내는 동안 마음 속에서 어떤 일이 일어나는지 녹취록을 만들어 보일 수도 있습니다.

"내 생각에는 이 프로젝트는 20시간이 걸릴 거야. 지난 번에는 대략 사흘이 걸려서 15시간에 대해서만 비용을 청구했거든. 이번에 20시간 만에 끝마치면 완벽하게 프로젝트가 완성될 거라고!"

시간이 흘렀습니다. 동료 중 한 명이 견적을 검토하고 비용에 경쟁력이 없다고 생각합니다. 동료들은 당신이 시간을 줄일 수 있는 여지를 찾아보기를 원합니다.

"흠, 어쩌면 이 콘셉트는 16시간이면 될 수도 있겠어. 우리가 그동안 디자인한 웹페이지가 한 트럭은 될 텐데, 아마 지난 번보다는 좀 쉽게 진행될 거야."

끼어들어서 미안한데, 당신은 16시간으로 욱여넣을 수 있을 거라고 생각했던 프로젝트에 결국은 적어도 24시간을 쓰게 될 것입니다. 무엇보다도, 이는 당신이 손해를 본다는 뜻이기도 합니다.

왜 이런 일이 몇 번이고 되풀이될까요? 필요한 시간의 양을 추정할 때 좋지 못한 습관을 가지고 있기 때문입니다. 견적을 구성할 때 현실적인 태도를 취하는 순간을 저는 디자이너가 성숙해지는 시점으로 봅니다. 이는 사려 깊은 마음 씀씀이를 필요로 하는 기술이기도 합니다. 다음 몇 가지를 고려해봅시다.

## 작업을 완수하기 위해서 필요한 활동이 무엇인지를 알아라

디자이너는 작업을 수행하기 위한 다양한 기술을 가지고 있습니다. 보통 이러한 기술들을 단순한 시간당 비용 개념으로 뭉뚱그리며 이를 견적의 바탕으로 삼습니다. 그러나 당신이 비용, 기술, 그리고 시간 사이의 관계를 이해하려고 노력하고 있다면 그러한 개별 기술이 각 프로젝트마다 어떤 식으로 쓰이고 있는지 계속해서 관찰의 눈을 떼지 않아야 합니다.

이 정도 수준의 자세한 내용에 주의를 기울인다면 앞으로 맡게 될 프로젝트에서 어떻게 시간을 쓸 것인가를 예측하는 데 도움이 됩니다. 또한 당신의 직원들이 일에 짓눌릴 때 지원 인력을 고용하거나 프리랜서를 찾아야 할 시점을 빨리 알아차릴 수 있습니다. 더욱 정확한 견적을 만들 수 있다는 얘기입니다.

## 예전에 끝마쳤던 비슷한 프로젝트로부터 실제 시간을 참조한다

클라이언트를 위해서 필요한 활동이 무엇인지를 알았다면 이전의 프로젝트에서 어떻게 작업 시간

에 따른 비용을 청구했는지 되짚어볼 수 있습니다. 프로젝트별로 당신의 팀이 할당되었던 시간을 어떻게 활용했는지 분석하지 않는다면 견적에서 실수를 저지르게 될 것입니다.

피오나 로버트슨 렘리는 이렇게 이야기합니다. "당신의 시간을 세심하게 기록으로 남겨라. 어떤 것에 비용이 들어갔는지에 관한 데이터를 보관해두면 견적을 내야 할 때마다 참조할 수 있다." 이상적으로는 각 활동별로 항목을 나눈, 비슷한 프로젝트에 대한 최종 예산을 검토할 수 있어야 합니다. 필요할 때 이러한 정보를 끌어올 수 있는 소프트웨어 도구들이 있습니다.

## 견적 초안을 위해 높은 수준의 계획을 수립하라

"작업의 단계와 중요 지점을 계획할 필요가 있으니 프로젝트를 진행하면서 어떤 경로를 거쳐갈 것인지 지도를 그려 보세요." 피오나의 이야기입니다. 혼자 일하는 디자이너든 큰 규모의 팀이든 화이트보드를 놓고 프로젝트의 전체 윤곽을 계획하는 짧은 시간을 가짐으로써 이러한 일을 할 수 있습니다. 핵심 결과물, 클라이언트 측 검토 의견, 결과물을 완성하기 위해서 필요한 직원들의 목록을 꼭 포함시켜야 합니다. 이 시점에서 추정 목록 작업을 시작합니다. 이 목록은 프로젝트의 범위가 슬금슬금 확장되지 않도록 최종 제안서에 포함시킬 수 있습니다.

## 적절한 직원들과 대략의 숫자를 공유하라

디자인 견적을 낼 때 할당할 시간을 담당자가 조정할 수 있는 여지를 주지 않으면 됩니다. 견적이 초기 단계일 때에 직원들의 피드백을 요청해야 합니다. 그러나 가장 창조적인 사람들은 자신의 시간을 제대로 추정하는 방법을 제대로 모른다는 점도 기억하며, 예방 조치가 약간 필요합니다.

## 적절한 수준의 창조적 '완충제'를 제공하라

스스로 추정을 할 때 디자이너는 새로운 과제나 활동에 대해서는 50에서 100 퍼센트 정도의 여지를 만들어 놓을 수 있습니다. 기술이 발전하는 속도를 볼 때, 그리고 영원히 발전하는 클라이언트의 비즈니스 요구를 볼 때, 프로젝트 하나하나에서 모든 것이 당신 뜻대로 될 것이라고 절대로 가정해서는 안 됩니다. 그런 이유로 당신이 만드는 모든 견적에서 작업에 필요하다고 생각하는 적어도 20% 정도의 시간을 창조적인 완충제로 덧붙입니다. 이러한 완충제를 자동으로 더하기 위해서 스프레드시트의 수식 계산 기능을 고려해보십시오. 당신은 평소처럼 시간을 추정할 수 있으며, 스프레드시트는 보험용 시간을 즉시 계산해 줄 것입니다.

### 협력사 관리를 위해 필요한 시간을 포함하라

클라이언트가 자신의 협력사를 활용하고 싶어 하거나 당신이 제안한 협력사가 HTML 작업을 하는 비용을 지불하고 싶지 않아 한다면 이들의 결과물을 관리하는 데 필요한 시간을 비용으로 청구해야 합니다. 그렇지 않으면 당신의 시간을 공짜로 제공해야 하며 그만큼 더 많은 돈이 당신의 주머니에서 나가는 셈이 됩니다.

### 컴퓨터 앞에 있는 시간만이 아니라 생각하는 시간도 청구하라

엉뚱한 생각을 할 약간의 시간을 견적에 확실하게 포함시키십시오. 규모가 큰 디자인 결과물에 매달려 있는 시간 한가운데에서 꿈을 꿀 수 있는 시간과 공간을 만들면 도움이 되는 효과를 얻을 수 있습니다. 그리고 당신은 그에 대한 비용을 받아야 합니다!

### 동료들에게서 통찰력을 얻는 일에 주저하지 말라

이런 일을 해 왔던 프로젝트 관리자 또는 누군가의 관점을 알기 위해서 자주 이야기를 해 보십시오. 그러한 사람들은 당신이 다른 방법으로는 얻지 못할 중요한 정보를 줄 수 있습니다.

### 프로젝트의 맥락에 바탕을 두고 당신의 시간을 조정하라

새로운 클라이언트와 함께 작업을 할 때 얼마나 많은 노력이 필요할 수 있을 것인가에 현실적인 관점을 가지십시오. 유닛 인터랙티브의 총괄 겸 최고 디자인 전략가인 앤디 러틀리지는 다음과 같이 이야기했습니다.

대부분의 디자인 전문가가 비교적 이상적인 프로젝트에 대부분의 기반을 두고 가격과 시간 계산을 결정하는 경향이 있다고 생각한다. 그리고 확실히 이는 우리가 잘 알고 있어야 할 비교 기준이다. 그러나 이러한 시간 계산은 결정을 하는 기반으로만 활용되어야 한다. 이는 각 개별 프로젝트가 가진 특정한 맥락에 바탕을 두고 변경되어야 한다.

클라이언트 조직의 수직적인 구조와 관료주의의 수준, 클라이언트 담당자가 맹신하는 디자인 아이디어가 무엇인지를 눈이 빠지게 찾아야 합니다. 이는 당신의 견적에 반영되어야 합니다. 이 주제에 대해서 더 자세히 알고 싶다면 www.andyrutledge.com/calculating-hours.php 페이지에서 시간 계산에 관한 앤디의 글을 참조하십시오.

## 2. 스케줄을 잡아라

프로젝트를 수행하는 데 필요한 시간을 측정한 후, 그 시간을 언제 그리고 어떻게 사용할지를 결

정해야 합니다. 이를 위해 역방향 작업 스케줄 작성이 필요합니다.

프로젝트가 확보될 때까지는 견적을 뽑을 목적으로 세부 사항이 완전히 포함된 역방향 작업 스케줄을 만들 필요는 없습니다.

## 3. 자원에 대한 비용을 잡아라

당신과 당신의 팀이 프로젝트를 위해서 얼마나 많은 시간을 필요로 하는지, 이 시간을 역방향 작업 스케줄로 어떻게 변환할지를 알았으므로 이제 클라이언트에게 그 시간에 대한 비용을 얼마나 많이 청구할 것인지를 잡을 준비가 되었습니다.

첫 번째이자 가장 중요한 단계는 각 활동에 대해서 추정되는 시간에 비용을 곱하는 것입니다. 이 도표를 통해서 주간 단위 기반으로 비용을 산출하기 위해서 디자인 회사가 간단한 스프레드시트, 또는 비슷한 적당한 소프트웨어를 어떻게 활용할지를 알 수 있습니다. 시간당 요금은 디자인 회사의 일반 경비, 원하는 이익률 및 그밖에 고려할 사항들을 기반으로 해야 합니다.

| 과제 | 획득 | 계획 | 디자인 | 구축 | 검사 |
|---|---|---|---|---|---|
| 크리에이티브 디렉션 | 8 시간 | 4 시간 | 4 시간 | 4 시간 | 4 시간 |
| 아트 디렉션 | 2 시간 | 2 시간 | 8 시간 | 8 시간 | 8 시간 |
| UX 디자인 | 2 시간 | 40 시간 | 20 시간 | 20 시간 | 10 시간 |
| 시각 디자인 | 4 시간 | 15 시간 | 40 시간 | 20 시간 | 10 시간 |
| 콘텐츠 전략 | 2 시간 | 20 시간 | 20 시간 | 10 시간 | 20 시간 |
| 프론트엔드 개발 | 0 시간 | 4 시간 | 20 시간 | 60 시간 | 40 시간 |
| 백엔드 개발 | 0 시간 | 8 시간 | 40 시간 | 40 시간 | 40 시간 |
| 고객 관리 | 20 시간 | 8 시간 | 20 시간 | 20 시간 | 20 시간 |
| 프로젝트 관리 | 12 시간 | 10 시간 | 20 시간 | 40 시간 | 40 시간 |
| 시험 | 0 시간 | 0 시간 | 0 시간 | 20 시간 | 40 시간 |

**견적 템플릿** : 견적을 낼 때 과제별로 프로젝트 각 단계에서 소요되는 시간을 추정하는 데 도움이 된다. 참고 : 모든 요율과 추정 시간은 가정에 따른 예시이다. 이는 시장 가격을 반영하지 않은 수치다. 다음 웹 사이트에서 엑셀 버전을 다운로드할 수 있다 : www.SBDBook.com

시간에 시간당 비용을 곱한 뒤에, 당신은 산출된 총 비용이 그 시장에서 가격 경쟁력이 있는지를 생각해야 합니다. 디자인 비즈니스는 견적 과정 도중 여러 가지 이유로 이 시점에서 어려움을 겪습니다.

## 당신의 서비스가 갖는 가치는 상대적일 수 있다

대부분의 견적 상황에서 당신은 경쟁 입찰을 하고 있습니다. 이와 같은 상황에서는 클라이언트가 이득을 봅니다. 이들은 견적서를 모으고, 각 디자이너의 비용을 파악하고 가장 유리한 조건으로 협상하기 위해서 전술을 조정합니다. 그러나 클라이언트는 그저 당신의 상대적인 가치만을 알고 있어서, 당신은 일이 놓인 처지에 따라서 견적을 적절하게 조절해야 할 수도 있습니다.

가장 낮은 가격으로 입찰에 참여할 필요는 없습니다. 클라이언트가 보기에 가장 돈값을 하는 조건을 제시해야 합니다. 경쟁자와 비교했을 때 얼마나 비용을 제시해야 할지 결정하는 방법을 소개합니다.

| 전달 | 측정 | 회의 | 시간당 비용 | 총 시간 | 총 비용 |
|------|------|------|------------|---------|---------|
| 4 시간 | 0 시간 | 8 시간 | $170/시간 | 36 시간 | $6,120 |
| 8 시간 | 0 시간 | 8 시간 | $120/시간 | 44 시간 | $5,280 |
| 5 시간 | 0 시간 | 8 시간 | $120/시간 | 105 시간 | $12,600 |
| 5 시간 | 0 시간 | 8 시간 | $100/시간 | 102 시간 | $10,200 |
| 5 시간 | 0 시간 | 8 시간 | $120/시간 | 85 시간 | $10,200 |
| 40 시간 | 0 시간 | 8 시간 | $120/시간 | 172 시간 | $20,640 |
| 20 시간 | 0 시간 | 8 시간 | $150/시간 | 156 시간 | $23,400 |
| 10 시간 | 4 시간 | 8 시간 | $120/시간 | 110 시간 | $13,200 |
| 24 시간 | 16 시간 | 8 시간 | $120/시간 | 170 시간 | $20,400 |
| 20 시간 | 0 시간 | 8 시간 | $100/시간 | 88 시간 | $8,800 |
| | | | | 총 | $130,840 |
| | | | | 20% 완충 | $26,168 |
| | | | | 총계 | $157,008 |

## 당신이 맞닥뜨린 경쟁이 어떤 종류인지를 물어 보아라

어떤 종류의 회사들이 입찰에 뛰어들었는지 클라이언트에게 물어보십시오. 그래도 된다면 회사의 이름을 물어보는 게 더 낫습니다. 인터넷을 검색하고 동료들 및 업계의 관계자들과 이야기를 나눠 보면 경쟁 디자인 회사의 규모와 사정을 알 수 있습니다.

## 경쟁자의 규모가 당신의 견적에 어떻게 영향을 미칠 수 있는지 결정하라

대규모 에이전시, 소규모 에이전시, 프리랜서의 가격 사이에는 눈에 띄는 차이가 있습니다. 당신의 비즈니스 규모에 충실하며, 제공하고자 하는 서비스의 스타일을 뒷받침하며, 더욱 많은 이익을 창출하기 위한 운신의 폭에 기반을 두고 어느 정도 조정을 할 수 있는 견적을 제공해야 합니다.

## 전화기를 들고 당신의 서비스가 가진 시장 가치를 측정하라

견적이 과녁의 한가운데를 겨냥하고 있는지, 아니면 완전히 빗나갔는지를 어떻게 알 수 있을까? 같은 업계에 있지만 직접적인 경쟁자는 아닌 사람들에게 물어보십시오. 같은 시장에 몸담고 있는 사람에게 당신의 견적이 적절한 범위에 있는지 평가해 달라고 요청하는 것은 적절하지만, 어디까지나 그들이 같은 프로젝트의 입찰에 참여했을 가능성이 별로 없을 때에 한해서입니다.

## 입지 조건에 유의하라

입지는 클라이언트가 생각하는 디자인 회사의 가치에 영향을 줄 수 있습니다. "당신이 피츠버그에서 일하고 있고 클라이언트는 샌프란시스코에 있을 경우, 당신은 때로는 요율이 당신의 두 배나 되는 샌프란시스코 기반의 회사들과 입찰 경쟁을 벌여야 할 수 있다. 당신의 서비스에 대한 수요와 공급 관계는 가격을 결정하는 데 도움이 된다."(풀 스톱 인터랙티브의 공동설립자인 나단 페러틱의 설명입니다.)

## 비즈니스에서 승리하지 못한다면 피드백을 요청하라

프로젝트를 따내지 못했다면 클라이언트가 당신을 디자인 파트너로 선택하지 않은 이유에 대한 피드백을 부탁하되, 이 대화에서는 너무 밀어붙이지 않는 게 좋습니다. 가장 중요한 것은 클라이언트가 프로젝트에 지불할 대략적인 비용과 경쟁자들의 규모입니다. 이 정보는 프로젝트를 수행하기 위해서 필요한 시간을 역분석하는 것은 물론이고 그 프로젝트가 실제 시장에 공개되었을 때 누가 그 일을 했는지 판단하는 데 도움이 될 것입니다.

### 당신은 중계 서비스의 가격을 올리지 않았다

협력사로부터 받은 어떤 서비스 혹은 유형의 제품이든 그 비용을 클라이언트에게 청구하려면 가격을 올려야 합니다. 그렇지 않으면 당신이 참여자를 확장해서 얻는 이득이 없습니다.

그러나 중계 서비스의 가격을 올리기 힘든 상황에 놓일 때도 있습니다. 당신이 1인 에이전시라면 외주에 대한 요율에 이윤을 추가하기 어렵습니다. 그랬다가는 견적이 부풀어서 시장 가격을 넘어버리기 때문입니다. 대형 에이전시는 시간당 수십 만원의 요율을 책정하고 시간당 7만 원에서 9만 원으로 프리랜서를 고용함으로써 이 문제를 피해 나갑니다. 대형 에이전시는 요율을 두세 배쯤 올릴 수 있습니다. 그러나 당신이 혼자 일하는 디자이너라면 이렇게는 할 수 없습니다. 클라이언트에게 "우리는 외주에 이윤을 붙이지 않았습니다. 당신에게 그 비용 그대로를 청구할 것입니다." 이런 정도로 말하는 것이 적절합니다(참고 : 직원을 고용하고 비용 청구 요율을 올리기 시작하면 이 정책을 변경해야 한다).

당신이 견적을 낼 수 있는 시간에 따라서 인쇄, 이미지 뱅크 또는 사진 촬영, 모델, 배우 등의 서비스에 대한 정확한 비용을 포함시키지 못할 수도 있습니다. 이러한 서비스는 프로젝트의 범위 외부로 계약서에 명시되고 추가 비용이 지급되어야 합니다.

### 비용 견적일 경우에는 크기가 중요하다

**대규모 에이전시**는 제반 비용이 많이 나가며 더 높은 프로젝트 비용이 필요합니다. 이는 단계별 가격 구조로부터 파생됩니다. 대규모 에이전시와 일할 때 클라이언트는 전략적이며 잘 정립된 작업 과정, 깊이 있는 지식 베이스, 일관된 제품과 작업 제품의 균형을 맞추는 작업을 수행하는 하위직 직원으로 구성된 커다란  커다란 두뇌 집단의 서비스를 받습니다. 하위직 직원은 고위직 직원이나 소유주보다는 낮은 급여를 받지만 대체로 디자인 회사의 평균 급여는 시장 평균보다는 높습니다.

**소규모 에이전시**는 디자인 작업을 하는 디자인 회사 총괄을 두기도 합니다. 이를 통해 대규모 에이전시에서 나타나는 관료주의와 단계별 가격 구조를 줄일 수 있습니다. 소규모 에이전시의 클라이언트는 디자인 회사 총괄이 모

든 수준의 작업에서 일정 정도 기여해 주기를 원합니다. 클라이언트는 또한 자신들의 걱정에 더욱 빨리 답해 주기를 바라고 집중된 기술을 기대합니다.

**프리랜서 디자이너들**은 에이전시의 대안으로서 스스로의 입지를 선택할 수 있습니다. 그러나 대규모 프로젝트에서는 에이전시와 경쟁하는 데 어려움을 겪을 수 있습니다. 프리랜서와 일할 경우 클라이언트는 전적인 관심, 전문화된 기술, 전용 자원 그리고 더욱 친밀한 비즈니스 관계를 얻게 됩니다.

프리랜서 또는 소규모 에이전시는 견적에서 자신들의 서비스가 더욱 조예가 깊고 더욱 적절할 수 있는 부분을 강조해야 합니다. 또한 경쟁에 바탕을 두고 견적을 상향 조정할 수도 있어야 합니다. 더욱 규모가 큰 에이전시가 프리랜서와 비용 경쟁을 하기 위해서 견적을 하향 조정하는 것은 좋은 생각이 아닙니다.

● 크리에이티브 / 디자인 직원　　●비즈니스 / 디자인 회사 인프라

## 당신은 프로젝트의 예비비를 포함시키지 않았다

예비비는 보통 클라이언트에게 제시하는 전체 견적의 10에서 20 퍼센트 사이입니다. 이러한 예비비는 일어날 수 있는 범위의 증가, 스케줄 변경 그리고 가격 절충을 포함합니다. 프로젝트 예비비는 전체 견적비를 내기 전에 제시하는 항목으로 클라이언트와 공유합니다. 이 비용은 제시된 비용 견적에서 '초과할 수 없는' 변동 범위로서로 활용됩니다.

## 당신은 작업의 장기적인 가치를 고려하지 않았다

시간당 견적은 디자이너가 클라이언트에게 안겨주는 장기적인 가치를 가릴 수 있습니다.  그래픽 디자인 학생이었던 캐롤린 데이비슨은 1971년에 나이키의 로고를 만들어 주고 겨우 3만원을 받았습니다. 캐롤린은 나이키의 성공을 예상할 수 없었습니다. 다행히도 나중에 회사는 캐롤린의 공헌을 인정해서 상당한 양의 회사 주식을 댓가로 안겨주었습니다.

클라이언트와 함께 하는 초기 제안 회의에서 클라이언트의 비즈니스 방향을 측정하고 우리의 노력이 장기적으로 어떤 가치를 가지는지를 추정하는 것은 디자이너의 책임입니다. 그리고 나서 그 지식을 적절한 판단에 따라서 견적을 조정하는 데 활용합니다. 보통은 상향 조정입니다.

시애틀에 있는 쿼즌베리 앤드 어소시에이츠의 총괄인 웬디 쿼즌베리와 장기적인 가치를 포함한 견적을 만드는 과정에 대해서 이야기했습니다. 그녀의 이야기를 들어볼까요?

예측 가능한 패턴으로 분류될 수 있는 여러 가지 프로젝트가 있습니다. 일한 시간을 주의 깊게 추적한 내역을 통해서만 어느 패턴에 속하는지 판단할 수 있습니다. 날마다 우리 사무실에 있는 모든 사람들은 자신의 시간표를 완성합니다. 모든 프로젝트는 다르며 새로운 혼란의 요소를 안고 있을 수 있기 때문에 우리는 이러한 종류의 프로젝트에 대해서는 예산 범위를 끊임없이 다듬습니다. 만약 새로운 클라이언트라면 우리는 새로운 관계를 구축하는 과정에서 일어날 수 있는 문제를 감당할 수 있도록 예산 범위의 높은 쪽을 택합니다. 오랜 관계를 유지한 클라이언트라면 우리는 어떤 패턴인지, 그 클라이언트의 프로젝트 대부분이 빠르고 매끄럽게 진행됐는지 아닌지를 판단할 수 있습니다.

로고와 같은 몇몇 항목은 추정하기가 힘듭니다. 어떤 때는 한 시간 안에 로고를 만들기도 했고 어떤 때는 백 시간이 넘기도 했기 때문입니다. 나는 로고가 클라이언트 비즈니스에서 가지는 가치, 곧 장기적인 브랜딩을 바탕으로 작업 비용을 매깁니다.

하지만 외부용 보고서와 같은 일을 놓고 생각해보죠. 콘셉트 디자인에서 납품에 이르기까지 25시간에서 35시간 쯤 걸릴 만한 일 말입니다. 큰 회사는 그런 일에 약 570만 원쯤을 쓰는 건 눈도 깜빡하지 않겠지만 작은 회사는 그 정도를 쓸 여유는 없을 것입니다. 따라서 우리에게 많은 일거리를 안겨주는 좋은 클라이언트라면 그 보고서가 그들의 비즈니스에 얼마만한 가치가 있는지 생각하고 그에 따라서 견적을 냅니다. 만약 일회성 클라이언트라든가 계속해서 적은 예산만을 쓰는 클라이언트라면 나는 좀 더 적은 예산으로 일을 할 수 있는 디자이너를 소개해줍니다.

> 당신은 클라이언트에게 단지 디자인 서비스를 파는 것이 아니다. 당신은 만드는 시간보다 훨씬 오랫동안 커다란 가치를 가질 수 있는 지적 재산을 만들고 있다.

## 4. 가격 모델을 선택하라

당신의 디자인 회사가 프로젝트에 얼마나 많은 시간이 필요한지, 프로젝트 스케줄과 이 시간을 어떻게 맞출 것인지, 클라이언트에게 얼마나 비용을 청구할 것인지를 이해했다면 견적을 위한 가격 모델을 결정할 준비가 된 것입니다. 선택한 모델은 클라이언트에게 제시할 제안서에 비용 견적을 어떻게 쓸지를 좌우하게 됩니다.

자신들의 가격 모델을 어떻게 하면 새로운 클라이언트를 잡을 것인가에 따라서 구분하는 디자이너가 많습니다. 그러나 견적 과정에서 볼 수 있듯이 가격 모델은 디자인 프로젝트의 견적을 낼 때 가장 마지막에 결정되어야 하는 요소입니다.

가장 일반적인 가격 책정 모델은 시간에 따라 비용을 청구하거나, 고정된 비용을 요청하거나,

장기 계약에 합의하거나, 이 세 가지를 적절히 섞은 것입니다. 다음 이어지는 내용에서 가장 일반적인 세 가지 가격 모델의 장단점을 제시합니다.

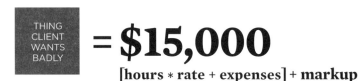

클라이언트가 간절히 원하는 것 1만 5천 달러 = [시간 * 요율 + 비용] + 추가 비용

## 고정 비용

고정 비용 가격 모델은 제안서에 있는 일정한 수의 결과물에 대한 가격을 합의하는 것입니다. 가격은 시간에 기반한 추정치와 비용에 이윤과 중계 서비스를 더해서 결정됩니다. 고정 비용 견적을 택하면 클라이언트는 제안서에서 개별 활동에 얼마나 많은 시간이 들어갈지를 알 수 없습니다.

### 고정 비용 : 장점

- 가치 기반 가격 책정이 가능하며 클라이언트 마음에서 인식되는 가치를 증가시킬 수 있다.
- 이전에 납품했던 비슷한 유형의 프로젝트로부터 예산을 증가시킬 수 있다.
- 견적을 만들고 제안서 계획에 쓴 시간을 포함해서 일반 경비를 예산에 포함시킬 수 있다.
- 잠재적으로 더 큰 마진을 얻을 수 있다.
- 가격 책정에서 더 큰 유연성을 얻을 수 있다.
- 클라이언트에 예산 보고를 할 필요가 없다.

### 고정 비용 : 단점

- 상황이 통제 범위를 벗어나면 프로젝트에서 손해를 보기 쉽다.
- 결과물에 대한 조건을 확실하게 고수해야 한다. '공짜'의 여지는 없다.
- 직원 쪽에서는 느슨한 내부 보고를 조장한다.
- 가격을 정확하게 '꿰뚫어볼 수 있는' 심도 깊은 견적 경험이 필요하다.
- 클라이언트 늑장 때문에 계약 변경 협상을 해야 할 수도 있다.

**고정 비용 : 활용해야 할 때**

- 다른 에이전시와 경쟁할 때. 큰 프로젝트의 표준 가격 모델이기 때문이다.

- 프로젝트가 하나 이상의 자원이나 기술, 곧 디자이너, 작가, 코더 등을 필요로 할 때

- 하나 이상의 결과물을 만들 때

- 협력사가 제공하는 서비스 또는 유형의 결과물에 지급을 해야 하는 모든 프로젝트에. 에이전시는 실비에 이윤을 더할 수 있다.

- 클라이언트에게 당신의 에이전시와 서비스의 가치를 가르칠 때

- 클라이언트를 장기 계약 기반의 관계로 성장시키기 위해서

 = (**hours** * **rate**)

**해야 할 작업** = (시간 * 요율)

## 시간당 계약

시간당 계약은 프로젝트를 완료하는 데 필요한 시간의 양을 청구 시간당 비용으로 곱한 가격으로 구성됩니다. 클라이언트는 당신과 그 직원에게 할당된 시간의 제안과 청구 시간당 요금을 제안서를 통해서 알게 됩니다.

**시간당 계약 : 장점**

- 실제 일한 시간에 대해서 청구하므로 정확한 비용을 추정할 수 있다.

- 간편한 견적을 낼 수 있다.

- 클라이언트가 금방 가격 모델을 이해할 수 있다.

- 시간을 다 썼을 때에는 계약 변경 대화를 쉽게 시작할 수 있다.

- 추가 작업을 수행하기 위해 클라이언트가 시간을 추가할 수 있다.

- 비슷한 일정을 가진 여러 개의 프로젝트에 좋다.

- 정확한 일정을 유지해서 자연스럽게 기록과 보고와 이루어진다.

## 시간당 계약 : 단점

· 새로운 유형의 결과물과 관련된 시간을 추정할 때에는 경험이 필요하다.

· 클라이언트가 당신을 장기간에 걸친 파트너보다는 고용한 일꾼으로 보게 만들 수 있다.

· 프로젝트에 필요한 시간(그리고 시간당 비용)을 깎는 협상을 하게 될 수도 있다.

· 잘못 생각한 시간당 비용으로 옴짝달싹 못하게 될 수도 있다.

· 출장 작업이 필요할 수 있다.

· 중간에 더욱 쉽게 계약이 중단될 수 있다.

## 시간당 계약 : 활용해야 할 때

· 여러 프로젝트에서 여러 클라이언트와 협업하도록 요청 받았을 때

· 에이전시의 분사 조직 또는 클라이언트의 사내 팀에 있을 때

· 클라이언트가 결과물을 정의할 수 없거나 하지 않을 때

· 프로젝트가 마감 없이 종료 시한이 열려 있을 때

· 정규직으로 들어가기 위해서 상황을 살펴볼 때

 $$= \$15,000/\text{mo.}$$

$$\$\$\$/\text{month} - [\text{hours} * \text{rate}]$$

클라이언트가 간절히 원하는 것 + 해야 할 작업 + 클라이언트는 필요한 줄 몰랐던 것 + 클라이언트가 필요할 수도 있는 것 + 클라이언트가 원할 수도 있는 것 = 1만 5천 달러/월 ₩원/월 - [시간 * 요율]

## 장기 계약

장기 계약은 클라이언트를 위해서 충족시켜야 할 요구들에 관하여 주당, 월간 비용 또는 청구 시간에 합의하는 것입니다. 양쪽은 장기 계약 합의의 일부로서 시간당 비용에 합의합니다.

### 장기 계약 : 장점

- 장기 계약은 클라이언트의 요구에 따라 다른 방법으로 구성될 수 있다.
- 수입 보장 : 합의한 시간 만큼 일했는지에 관계 없이 돈을 받는다.
- 신뢰를 바탕으로 한 관계
- 클라이언트에게 높은 가치를 인정 받는다.
- 클라이언트의 특정한 일을 돕는 유일한 회사 즉, 지정 에이전시라는 뜻일 수 있다.
- 클라이언트의 산업과 요구에 대한 깊이 있는 이해를 촉진한다.
- 프로젝트에 필요한 적절한 인재를 채용해서 도움을 받을 수 있다.
- 종종 대규모의 자금을 뜻한다.

### 장기 계약 : 단점

- 복잡하고 수학적으로 정확한 예산 보고가 필요하다.
- 클라이언트는 당신이 제공하기로 합의한 모든 것인, 당신의 시간을 '소유'한다.
- 언제 일하고 얼마나 열심히 일할지 그 경계에 관한 문제가 일어날 수 있다.
- 작업 품질에 대한 과다한 기대의 원인이 될 수 있다.
- 종종 비경쟁 계약과 관련되어 있다. 이는 종종 당신을 같은 분야 또는 시장에서 다른 일을 할 기회를 제한한다.
- 책임 있는 양쪽 당사자가 맺어야 할 장기 계약 및 마스터 서비스 계약(MSA에)에 대한 전문 지식이 필요하다.
- 계약이 종료되는 경우에는 회사의 건전성에 영향을 줄 수 있다. 이를 대체할 수익을 내지 못하면 구조조정을 할 가능성이 높다.

### 장기 계약 : 활용해야 할 때

- 클라이언트와 신뢰 관계를 구축한 경우
- 회사의 비즈니스 또는 마케팅 계획의 효과적인 확장이 이루어질 때

- 기업의 비즈니스에 영향을 미치는 상시 자문 역할을 할 때

- 지정 에이전시 지위를 확보할 때

- 일관되고 상당한 규모의 지급을 위해서

- 당신의 에이전시를 구축하는 도구로

- 클라이언트가 당신을 위해 장기간의 일을 보장하지만 단기간의 결과물은 확신할 수 없을 때
  (예를 들어서 18개월에 걸친 5억원 상당의 비즈니스로 월 단위로 분할 지급)

## 5. 당신의 견적을 클라이언트에 맞게 변환하라

이 모든 작업이 끝나면 마지막으로 클라이언트를 위한 제안서에 효과적이고 정확한 비용 견적을
포함시킵니다. 축하합니다! 이제 좀 쉬십시오. 사무실에서 나와서 커피 한 잔 하십시오!

BONUS
ROUND

보너스 라운드

# 예산

예산은 프로젝트가 진행되는 과정에서 클라이언트가 각 결과물에 지불하는 합의된 비용으로 구성되어 있습니다. 예산은 당신의 팀이 시간과 자원을 어떻게 소비할 것인가에 대한 재정적인 바이블이며, 이는 프로젝트 견적으로부터 파생됩니다. 어떤 프로젝트든 이를 시작하기 전에 예산 구축부터 시작하고 싶을 것입니다. 자체 프로젝트라고 하더라도 말입니다.

일부 디자이너는 예산이라는 것이 존재한다는 그 자체를 골칫거리로 여깁니다. 크리에이티브 프로세스는 걸릴 만큼 걸릴 것입니다. 하지만 잘 짜여진 예산이 없이는 수익을 내면서 프로젝트를 마무리하기는 아주 힘듭니다. 이는 개인 또는 가계의 지출에 대한 예산을 유지하는 것과 마찬가지입니다. 계좌에서 마이너스 대출을 쓰게 될 경우에는 어떤 식으로든 추가 비용을 부담해야 합니다. 그리고 연체가 발생하면 은행은 당신의 계좌를 지급 정지시킬 수도 있습니다.

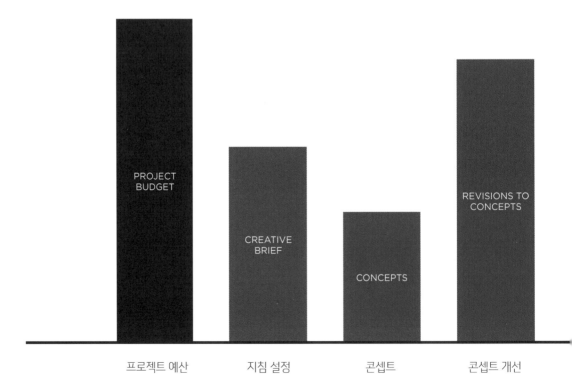

프로젝트 예산        지침 설정        콘셉트        콘셉트 개선

## 프로젝트에 대한 예산을 어떻게 짤 수 있을까?

할당된 시간을 다음과 같은 스케줄 안의 특정한 시점을 기준으로 나눠야 합니다.

- 첫 번째 클라이언트 프레젠테이션
- 두 번째 클라이언트 프레젠테이션
- 클라이언트의 디자인 승인
- 완전한 웹사이트 구축
- 기타

이러한 시점들을 탐색. 디자인, 개발과 같은 범주로 묶으면 도움이 됩니다.

예산을 구축한 후, 사전에 또는 내부 착수 회의에서 각 결과물을 위해서 할당된 시간에 대해 각 팀 구성원의 동의를 받아야 합니다. 당신이 관리하기로 선택한 중요한 사항에 전체 예산의 일정 비율을 배정합니다. 그 비율은 팀 구성원에 따라 달라질 수 있습니다. 팀 구성원 중에 어떤 요구를 처리하기 위해서 할당된 시간이 충분하지 않다고 생각하는 사람이 있다면 그 구성원의 요구를 수용하기 위해서 시간을 재분배할 수 있는지 살펴보기 위해서 전체 예산을 재검토할 수 있습니다.

팀 구성원에게 날마다 근무일지를 작성하고 예산과 대비해서 진행 상황을 관리하도록 합니다. 정

디자인 회사가 수익을 내지 못하는 주요한 이유는 범위를 어설프게 잡은 프로젝트보다는 잘못된 예산 책정 및 팀 구성원의 시간을 제대로 관리하지 못하기 때문이다.

기적으로 프로젝트에 팀 구성원들의 시간이 어떻게 쓰였는지를 관찰함으로써 예산 초과 위험을 예측하고 그에 따라서 작업 진행을 조정할 수 있습니다.

## 예산이 초과될 것으로 보일 때에는 어떻게 할까?

쉬운 방법은 자신의 돈으로 예산을 추가 투입하고 프로젝트에 시간이 어떻게 쓰였는지 관리합니다. 어려운 방법은 프로젝트의 상황이 악화되기 시작했다면 당신의 직원들이 예산을 준수하도록 계속 관리하고 진행 방향을 바꿔야 합니다. 방법을 알아볼까요?

### 팀 전체를 불러서 선택할 수 있는 방안을 논의하라

누구든 필요한 작업의 질과 양을 떨어뜨리지 않고도 자신의 시간 가운데 일부를 다른 팀 구성원에게 투입할 수 있을까요?

### 최종 디자인에서 어떤 부분이 대체 가능한지 고려하라

그저 효과적으로 예산을 집행하지 않았다는 이유만으로 프로젝트의 범위를 바꿀 수는 없습니다. 그러나 범위에 맞게 작업을 줄일 수도 있습니다. 특히 제안에서 약속했던 것보다 작업물을 과도하게 만들었다면 가능합니다.

### 왜 예산대로 진행되지 못했는지를 알아보라

당신이 지금까지 클라이언트에 전달한 작업물을 바탕으로 했을 때, 계약 변경을 인정 받을 여지가 있나요? 그렇다면 클라이언트와 어떻게 상의할지를 생각해보세요.

### 결과물이 원래 할당했던 것보다 짧은 시간 안에 완성될 수 있는지 확인하라

디자이너들은 클라이언트 프로젝트의 첫 결과물, 곧 브랜드의 룩앤필, 최초의 콘셉트 개발 및 정보 아키텍처에 가장 많은 공을 들일 것입니다. 프로젝트의 후반부에 필요한 시간은 더 적을 수도 있습니다(안됐지만 이 방법은 여러 차례 결과물이 전달되는 프로젝트에서만 적용할 수 있다).

## 프로젝트가 예산을 초과했다면, 어떻게 해야 하나?

다음의 간단한 3단계 과정을 따르면 수익을 완전히 날릴 위험 없이 프로젝트를 마무리할 가능성이 높아집니다.

CONTINUED
LOSS
계속되는 손실

### 1. 그림자 예산을 짜라

프로젝트를 완료하는 데 필요한 시간에 관한 견적서를 작성합니다. 이는 현재 계약에 잡혀 있는 남은 결과물을 끝마치는 데 필요한 시간에 한정해서 쓰이는 새로운 예산입니다. 이 작업은 당신의 팀과 그들의 능력에 대해 당신이 알고 있는 바에 바탕을 두고 직접 진행해야 합니다.

### 2. 당신의 팀 새로운 작업 시간을 협상하라

"이 웹 페이지 템플릿을 끝내는 작업시간으로 당신은 20시간을 할당 받았어요. 그리고 당신은 24시간을 썼어요. 남아 있는 작업을 6시간 안에 끝마칠 수 있나요? 그러면 견적으로 잡은 전체 시간 안에 들어오는데요."

이는 단순히 작업을 원래 요구했던 시간 안에 끝마치는 문제만은 아닙니다. 이는 당신의 회사가 돈을 손해보지 않기 위해서 필요한 일에 관한 문제입니다. 단 한 가지 예외는 당신이 처음 잡은 견적이 틀렸을 때입니다. 이 경우에는 모두들 조금씩이라도 윈-윈 게임이 될 수 있는 타협을 하도록 노력합니다. 다시 말해서 약간이라도 이익이 남도록 하거나 본전치기를 하고 앞으로 프로젝트 견적을 낼 때 이번에 저지른 견적 실수로부터 배운 교훈을 반영하는 것입니다.

### 3. 그림자 예산으로 프로젝트를 진행하라

그림자 예산을 관리하고 팀 전체가 이 사실을 계속 인식하십시오. 팀이 자신에게 주어진 추가 시간이 얼마인지를 생각하도록 하십시오. 팀이 목표 이내로 시간 관리를 유지하지 못하면 당신에게 즉시 알려야 합니다. 당신이 돈을 잃었을 때 이미 긴장은 높아진 상태입니다. 팀 구성원들이 이에 따른 불이익을 받을까 전전긍긍한 나머지 사태를 더욱 악화시키도록 하지 말아야 합니다. 이와 같은 상황에서는 정직이 최선의 정책이며, 팀 구성원들은 마음 상태가 흔들리고 있다면 솔직히 이야기할 필요가 있습니다.

예산을 10 퍼센트 정도 초과했다고 해도 프로젝트는 수익을 낼 수 있습니다. 50 퍼센트가 넘은 프로젝트라면 얘기가 다릅니다. 따라서 그림자 예산을 짤 때까지 정확히 프로젝트에 얼마나 들어 갔는지를 알아야 하고 대응하기에는 너무 늦어버릴 때까지 질질 끌지 않도록 해야 합니다.

그림자 예산은 계약 변경을 요청할 때 도움이 될 수 있습니다. 모든 시간이 근무 일지를 통해서 정확하게 기록되도록 분명히 하십시오. 원래 범위로 잡았던 것 이상으로 클라이언트에게 청구해야 하는 경우 적절한 문서화가 중요합니다.

## 어떻게 하면 프로젝트 견적을 더 잘 짤 수 있을까?

프로젝트가 완료되면, 예산 보고서를 만들어서 팀 책임자들과 함께 검토합니다. 프로젝트가 당신의 마음 속에서 아직 생생하게 살아 있을 때 그 대화를 요약하고 이를 예산과 함께 게시하십시오. 에이전시가 비슷한 프로젝트를 수행하거나 같은 클라이언트와 더 많은 작업을 수행하게 될 경우 이 정보는 필수입니다. 사후 회의 준비를 위해서는 또한 프로젝트 후 예산 보고서도 필요합니다.

투명한 예산 보고서가 제대로 된 비즈니스다. 주간 단위로 실제 재무를 점검하지 않으면 당신의 비즈니스는 눈먼 채로 날아가는 꼴이다. 이러한 관행은 창조적인 회사를 바닥으로 추락시키게 된다.

# 스케줄

스케줄은 프로젝트의 진행 기간 동안 언제, 어떤 일이 일어날지 디자이너가 설명할 수 있도록 돕습니다. 여기에는 클라이언트의 피드백을 필요로 하는 프로젝트 결과물에서부터 공개 날짜에 이르기까지 모든 것이 포함됩니다. 전달 날짜를 놓치면 클라이언트와 관계가 나빠질 수 있습니다.

스케줄을 만들기 위해서 디자이너는 프로젝트의 최종 마감시한을 받고 나서 각각의 결과물을 달성하는 데 필요한 단계의 윤곽을 잡으면서 시간의 역순으로 스케줄을 짜 나갑니다. 이는 역방향 작업 스케줄로 알려져 있습니다.

최종 마감 시한으로부터 거꾸로 스케줄을 잡으면 다음을 확인할 수 있습니다.

- 모든 결과물이 포함되어 있는가?
- 모든 사람이 결과물을 완성할 수 있는 충분한 시간이 있는가?
- 산출물을 완료하기 위해 필요한 추가 자원이 있는가?
- 이 스케줄을 따른다면 우리는 수익을 얻을 수 있는가?

대부분은 디자이너는 어떤 제안서든 그 일부로서 시험용 역방향 작업 스케줄을 짜고, 그의 프로젝트 팀 및 모든 협력사들과 이 스케줄을 논의한 다음 제안서 또는 계약서에 서명을 한 다음 클라이언트에게 승인을 받기 위한 상세한 역방향 작업 스케줄을 만듭니다.

당신은 친절하고 친숙한 방법으로 클라이언트에게 스케줄을 제공해야 합니다. 월 단위 달력에 영역 형태로 표시를 하거나 우선순위를 매긴 목록을 만들 수 있습니다. 대부분의 프로젝트 관리 시스템으로 이 과정을 자동화 할 수 있습니다.

## 역방향 작업 스케줄을 짜는 법

### 1. 클라이언트가 요청한 모든 작업물 전달 날짜를 기록한 달력을 만들어라

기한은 클라이언트와 나눈 첫 번째 논의로부터 나옵니다. 클라이언트가 제시한 기한이 고정된 것인지 유연한지 물어보고 확인하십시오. 견적 과정에서 그 기한을 맞출 수 없다는 사실을 알게 될

수 있기 때문입니다. 클라이언트가 특정한 날짜를 염두에 두고 있는 경우, 타당성 조사를 거치지 않고서 생각만으로 날짜를 제시하지 말아야 합니다.

## 2. 필요한 모든 단계를 추가하고 그에 날짜를 연관지어라

중요한 결과물들이 언제 클라이언트의 검토를 위해 전달되어야 하는지, 그 피드백은 언제까지 받아야 하는지를 명확하게 하십시오.

클라이언트와 공유할 스케줄에 피드백 기한을 포함시킴으로써, 당신이 결과물을 전달한 바로 그 시기에 마감 시한을 맞추기 위해서 클라이언트가 계약상 해야 할 의무를 보강할 수 있습니다. 이러한 수준의 자세한 내용은 관계자 인터뷰 또는 주간 진행 보고와 같이 혹시 당신이 놓쳤을지도 모르는 클라이언트와의 중요한 소통이 있는지를 판단하는 데 도움이 됩니다. 이들 모두를 스케줄에 포함시켜서 모든 사람들이 소통이 결과물에 미치는 영향을 이해할 수 있도록 합니다.

## 3. 각 결과물마다 내부 회의와 검토 과정을 잡아라

프로젝트에서 중요한 시점의 사이에는 프로젝트를 지원하기 위해 필요한 내부 회의를 열 수 있을 만한 시간 여유가 있어야 합니다. 적절한 시간 여유가 없다면 수익이 희생당하지 않는 한에서 결과물을 전달하는 날짜를 옮기는 것을 고려하십시오. 스케줄에 어떻게든 맞추려고 내부 비즈니스 절차들을 건너뛰지 말아야 합니다. 대비하는 의미에서, 프로젝트가 진행되는 과정에서 적어도 두 가지는 잘못될 수 있다고 가정합니다.

## 4. 팀과 일정을 검토하고 조정하라

동료 또는 내부의 관계자들이 당신이 짠 스케줄로 진행하도록 합니다. 프로젝트에 들일 적절한 시간의 양을 결정할 때에는 다른 프로젝트와 겹치는 시간, 휴일, 그리고 다른 중요한 이벤트에 대비한 여유를 잡을 필요가 있습니다. 누군가가 결혼을 하거나 수술을 받을 예정이라면 이를 스케줄에 반영하는 게 좋습니다.

당신의 팀이 이 스케줄이 타당성이 없어 보인다고 생각한다면 클라이언트에 대한 의무를 지키기 위해서 반드시 필요한 것이 무엇인지를 살펴보십시오. 어떤 결과물이든 일정을 옮기거나 변경할 수 있다면, 좀 더 일찍 시작하거나 회의를 합치거나 아니면 무엇이든 팀이 스케줄을 좀 더 쉽게 소화할 수 있는 방법을 찾아야 합니다. 이런 모든 방법이 실패로 돌아갔다면 스케줄을 끝내기 위한 추가 비용 또는 계약 변경을 요청하십시오.

팀이 동의하지 않았다면, 그리고 적절한 예산을 잡지 않았다면 주말을 스케줄에 마음대로 포함시키지 마십시오. 매우 빡빡한 스케줄의 끝 무렵에는 야근이나 주말 근무가 불가피할 수 있지만 미리 스케줄에 기록되어서는 안 됩니다. 초과 근무는 일상의 비즈니스가 아니라 비정상적이거나 어쩔 수 없는 사정이 있을 때에만 활용되어야 합니다.

### 5. 클라이언트의 모든 소통 일정을 표시하라

중요한 책임이 있는 날짜와 시간에 클라이언트의 관심을 빠르게 집중시킬 수 있는 방법으로 스케줄을 디자인하십시오. 다른 색상이나 글꼴의 굵기를 사용하면 도움이 됩니다.

---

#### 마감 시한을 놓칠까봐 걱정되는가?

마감 시한은 디자인 비즈니스의 작업 흐름에서 심장 박동과도 같습니다. 마감 시한 관리는 경험을 통해서 얻게 되는 기술이며 클라이언트 프로젝트가 진행되는 동안 이를 잘 관리한다면 전반적인 클라이언트 관계와 당신의 서비스에 대해 클라이언트가 생각하는 가치를 높일 수 있습니다.

#### 예정된 마감 시한을 놓칠 것으로 보인다면 어떻게 해야 하나?

마감 시한은 옮길 수는 있지만 놓쳐서는 안 됩니다. 절대! 협의를 통해 스케줄을 재정비할 수 있도록 클라이언트에게 일찍 그 사실을 알려야 합니다(주의 사항 : 승인된 스케줄은 클라이언트에 대해 당신이 지고 있는 계약상 의무의 윤곽입니다). 비즈니스의 관점에서 본다면 미리 스케줄을 재협상하는 것이 마감 시한을 놓치고 나서 용서를 구하는 것보다 낫습니다.

#### 진짜 마감 시한인가 내부 마감 시한인가?

각 결과물의 마감 시한이 가지고 있는 이유와 그 시한을 지키지 못했을 때에 일어날 결과를 이해하는 게 좋습니다. 계량화시킬 수 있는 형태로 우선순위를 매겨서 무엇이 진짜 마감 시한인지, 그리고 무엇이 정의된 목표, 암묵적인 보상, 상사의 만족과 같은 문제를 위한 내부 마감 시한인지 평가하십시오. 전시회에서 열리는 제품 출시 발표 행사는 내부 직원 회의에서 프로젝트 진행을 공유하는 것과는 다른 차원의 영향을 미칠 것입니다. 클라이언트가 우리의 스케줄에 명시된 자신의 마감 시한을 놓쳤다면 클라이언트에게 스

케줄이 틀어짐으로써 나타날 영향에 대해서 알려야 합니다. 클라이언트 측에서 어떤 식으로든 마감 시한을 놓쳤다면 일일 스케줄을 그만큼 미루는 것을 고려하십시오. 마감 시한을 놓친 결과로 계약 변경이 필요할 수도 있습니다.

**마감 시한을 지키기 위해서 계약서에 무엇이 들어가야 하는가?**

클라이언트에게 제공되는 계약서에 시작 날짜가 설정되어 있다면, 클라이언트가 합의된 시작 날짜 이후에 계약을 서명한다면 당신은 프로젝트의 일정을 지키기 위해서 (쌍방의 이해득실이 같은 계약 변경을 통해서) 프로젝트 마감 날짜를 옮기거나 조정할 수 있다는 조항을 넣어야 합니다. 당신의 프로젝트 품질을 위험으로 몰고 가지 마십시오.

**클라이언트가 오랫동안 반응이 없다면 어떻게 해야 하나?**

특정한 날짜까지 응답을 듣지 못한다면 '펜을 놓을 것'이라고 통보하십시오. 그리고 모든 마감 시한은 중단되며 일을 다시 시작하려면 클라이언트는 (계약당) 수수료를 책정해야 합니다.

## 6. 외부 협력사와 전달 날짜를 확인하라

클라이언트에게 스케줄 초안을 보고하기 전에, 협력사 또는 파트너가 제공할 노력과 서비스가 일정 안에 제대로 공급될 수 있는지 확실히 하기 위해서 그들과 확인 작업을 하십시오. 당신이 제안한 스케줄에 대해서 협력사로부터 서면 동의를 받아야 합니다. 이 단계를 건너뛰면 추가 비용이 들어가거나 전달 날짜를 바꾸어야 할 상황에 놓이기 쉽습니다.

## 7. 클라이언트가 검토할 수 있도록 클라이언트용 버전을 보내라

내부 회의 및 검토에 관련 정보는 클라이언트가 보라고 있는 것이 아닙니다. 4단계에서 카피라이터가 수술을 받을 예정이라는 것과 같은 내부 정보는 스케줄에서 걷어내고 제안된 변경 사항에 대한 마감 시한과 함께 '클라이언트용' 버전을 보낼 수 있습니다. 관계자들이 날짜를 검토하고 확인하도록 클라이언트에게 요청하십시오.

## 8. 클라이언트가 변경한 내용을 스케줄에 통합시켜라

클라이언트는 당신에게 변경할 내용을 제안할 것입니다. 이러한 변경이 타당성이 있는 것인지 적절한 사람에게 확인을 받아야 합니다. 필요한 경우에는 다른 선택 사항을 놓고 클라이언트와 대화

하십시오. 이 시점에서는 스케줄이 확정되지 않습니다. 아직은 기술을 부릴 여지가 있습니다.

## 9. 클라이언트에게 스케줄을 승인 받아라

스케줄이 최종 확정되면 이를 클라이언트에 보내고 서면으로 승인을 요청하십시오. 스케줄을 승인 받으면 당신과 클라이언트는 최선을 다해서 스케줄을 이행할 의무를 지게 되며 당신의 팀은 작업을 시작해야 합니다.

### 스케줄은 백로그를 고려해야 한다

백로그란 디자인 회사가 역량을 총동원해서 작업을 하도록 잡혀 있는 시간을 의미합니다. 보통 디자인 비즈니스는 언제나 2~4주의 백로그가 있어야 합니다. 백로그가 4주를 넘으면 디자인 회사는 즉시 작업에 착수하기를 원하는 클라이언트를 잡을 기회를 놓칠 수 있습니다. 백로그가 2주보다 짧으면 디자인 회사는 수입이 불안정함으로써 돈을 손해볼 위험을 안게 될 수 있습니다.

# 위험

빡빡한 마감 일정, 높은 수준의 기술적 복잡성, 대규모 조직의 여러 부서를 망라한 기능을 수행하는 여러 전문 분야로 구성된 대규모 팀. 이런, 상황이 복잡하게 꼬여 있습니다. 디자이너는 머지 않아 위험에 대처해야 합니다. 이러한 위험은 가정이나 대책으로 고려되어 제안서의 일부로서 기능을 합니다. 아마 대략 이런 식일 것입니다.

· 우리 회사는 각 결과물을 제공하고 나서 24시간 안에 클라이언트로부터 수집된 피드백을 받을 것입니다.

· 우리 회사는 프로젝트 시작 단계에서 호스팅 환경에 접속할 필요가 있습니다.

· 우리의 회사는 이 견적에서 명시되어 있는 주요 사항들을 지킬 것입니다. 합의된 범위에 어떤 식으로든 변경이 있을 경우 일정 또는 예산, 혹은 양쪽 모두에 영향을 끼칠 것입니다.

이러한 사항들은 클라이언트와 디자이너의 경계를 정의하기 위해서는 좋겠지만 누군가가 그 경계를 위반했을 때에 어떤 일이 일어나는지를 설명하는 데에는 썩 좋지 못합니다. 계약을 하고 일을 시작할 때까지는 상황이 어떻게 잘못될 수 있는지 핵심적인 세부 내용으로 파고 들어가기는 힘들지만 프로젝트가 개시될 때 위험 평가를 위한 시간을 가져야 합니다.

물어보지 마시오

소규모 프로젝트라면, 위험 평가는 공식적일 필요는 없습니다. 그러나 훨씬 더 큰 프로젝트에서는 적어도 한 차례는 작업 진행 기간 동안에 맞닥뜨리게 될 위험과 어떻게 하면 프로젝트가 계속해서 궤도를 유지할 수 있을지를 논의하기 위한 클라이언트 회의를 계획해야 합니다. 이 회의에 참석할 때에는 위험 평가 문서가 필요합니다.

위험 평가 문서는 질문에 답하기 위해 설계된 3열의 차트로 구성할 수 있습니다.

만약 [어떤 나쁜 일이] 일어나면 우리는 [합의 된 조치]를 시행할 것입니다.

첫째 열에는, 때때로 잘못될 수 있는 모든 가능한 일들을 나열합니다. 예를 들어,

· 중요한 시점을 놓칠 경우 (클라이언트와 디자이너 모두)

· 클라이언트가 지불을 늦게 할 경우 협의된 비용 구조를 그 근거로 함

· 추가 기능 요청 또는 막판에 현재의 기능을 없애고 다른 기능으로 대체해달라는 요구 (이른 바 현실적인 타협)

· 진행 과정에서 콘텐츠가 너무 늦게 제공될 경우

· 이미 승인된 결과물에 대해 관계자가 너무 늦게, 혹은 예기치 못하게 피드백을 주었을 때

· 승인 과정의 사슬이 갑자기 변경되었거나 불명확할 때

· 외주 협력사가 적절한 시간에 응답하지 못했을 때(서버 그리고/또는 IT 협력사)

· 연구 또는 측정 기준과 같이 핵심 결과물을 수행하는 데 필요한 약속된 자원 또는 정보가 전달되지 못했을 때

두 번째 열에는 클라이언트와 당신이 한 팀으로서 이러한 문제를 극복하기 위해서 어떤 일을 할 것인지를 설명합니다. 언제나 구체적일 수는 없지만 몇 가지 잠재적인 해법을 제시할 수는 있습니다.

차트의 세 번째 열은 이미 수립된 일정과 연동됩니다. 여기에는 최초에 문제로부터 가장 현저하게 영향을 받을 수 있는 특정한 결과물의 목록을 제공합니다. 클라이언트는 스케줄에 살짝 차질이 생겼다는 것을 언제나 알아차리지는 못하며 이 세 번째 열에서는 클라이언트가 그러한 차질을 선명하게 구별할 수 있도록 도움을 줄 수 있습니다. 하지만 클라이언트의 관점에서 보자면 위험 평가 차트는 또한 당신의 팀이 정직성을 유지하도록 만듭니다.

클라이언트가 의견을 제시하고 합의를(서면으로) 할 때까지는 이 문서는 초안에 불과하다는 점에 유념해야 합니다. 그러나 클라이언트와 함께 검토를 하기 전에 가장 좋은 대응 조치의 절차

를 생각했다면 훨씬 상황은 좋을 것입니다. 중립적인 관점에서 잘못될 가능성이 있는 모든 사항을 설명하십시오. 이는 모든 당사자들, 다시 말해서 당신의 팀과 외부 협력사 그리고 클라이언트가 원인이 될 수 있는 모든 위험을 자세히 설명하라는 뜻입니다. 이러한 포괄적인 접근 방식은 누군가에게 책임을 돌리기 위해서 물밑 작업을 하는 게 아니라 작업에서 최선의 결과를 내기 위해서 행동하고 있다는 사실을 클라이언트에게 보여줍니다.

모든 프로젝트에는 위험이 따릅니다. 이러한 과정을 거쳐서 당신은 이러한 위험을 명확하게 하고 프로젝트 전반에 걸쳐 이 위험을 완화시킬 수 있습니다. 위험 평가 문서는 간단하지만 이를 구현하면 복잡한 파생 효과가 나타납니다. 더 많은 위험 평가를 수행할 수록 비슷한 프로젝트에서 더욱 쉽게 위험 평가를 협력해서 진행할 수 있습니다. 프로젝트를 하나 하나 거칠 때마다 진행 과정에서 끼어드는 새로운 문제나 오류를 바탕으로 당신의 지식은 계속해서 성장할 것입니다.

## 위험 평가 항목의 예

| 프로젝트 성공을 위협하는 상황 | 위험을 피할 수 있는 방법 | 영향을 받는 결과물 |
| --- | --- | --- |
| 클라이언트 합의된 마감 시한 후에 피드백을 제공했을 때 | 늦은 피드백 그리고/또는 계약 변경에 대해 프로젝트 스케줄을 일 단위로 연기 | 모든 결과물 |
| 디자이너가 합의된 마감 시한 후에 결과물을 전달했을 때 | 적어도 3일 전에 사전 통보를 하고 클라이언트에 추가 비용 없이 스케줄을 조정 | 모든 결과물 |
| 와이어 프레임을 만들기 전에 클라이언트가 견본용 사본을 제공하지 않았을 때 | 사본이 제출될 때까지 디자이너는 작업을 중지하며, 일정은 연기되고, 재개하기 위해서는 수수료가 필요 | 와이어 프레임, 시각 디자인 구성요소, 프론트와 백엔드 개발 |
| 시각 디자인 단계 전 클라이언트가 모든 콘텐츠를 제공하지 않았을 때 | 사본이 제출될 때까지 디자이너는 작업을 중지하며, 일정은 연기되고, 재개하기 위해서는 수수료가 필요 | 시각 디자인 구성요소, 프론트와 백엔드 개발 |
| 작업의 최종 단계에서 클라이언트가 비용을 지급하지 않았을 때 | 디자이너는 작업을 중지하며, 일정은 연기되고, 그때까지의 모든 작업은 비용을 청구 | 프론트와 백엔드 개발, 테스트, 배포 |
| 기능 명세가 승인된 이후에 새로운 주요 기능에 대한 요구를 받았을 때 | 범위 변화에 따라서 계약 변경을 협상 | 와이어 프레임, 시각 디자인 구성요소, 프론트와 백엔드 개발 |
| 프로젝트 중간에 결과물 승인을 책임지는 관계자가 바뀌었을 때 | 승인된 작업의 추가 재작업을 위한 계약 변경의 평가 | 모든 결과물 |
| 협력사가 주요 결과물에 대한 합의된 마감 시한을 지키지 않았을 때 | 클라이언트에 추가 비용 없이 일정을 조정하고 협력사와 재협상 | 프론트와 백엔드 개발 |
| 클라이언트가 사용하도록 요구한 기술 플랫폼이 입증되지 않았을 때 | 개발 기간 동안 팀을 지원하기 위해서 상시 대응할 수 있는 기술 컨설턴트를 보유 | 기술 제원, 와이어 프레임, 프론트와 백엔드 개발 |

# 이해 관계자

새 클라이언트 조직과 디자인 작업을 시작할 때 그 프로젝트에 영향을 미칠 권위가 있는 클라이언트 회사 안팎의 인물이 누구인지를 판단하는 것이 중요합니다. 승인 권한이 있는 클라이언트 쪽 담당자가 한 명이 넘는다면 프로젝트의 관계자를 결정하기 위해 간단한 RACI 매트릭스를 작성할 수 있습니다.

RACI는 다음과 같은 뜻이 있습니다.

· 책임자(Responsible) : 이러한 관계자는 특정 프로젝트 결과물에 대한 실질적인 피드백을 제공하기 위해 이 목록에 있는 나머지 사람들과 협상을 해야 합니다. 당신이 날마다 접촉하는 사람들은 모든 결과물에 대한 책임자로 간주되는 사람들입니다. 하지만 언제나 그런 것은 아닙니다.

· 승인자(Approver) : 특정 결과물에 최종 결정권이 있는 클라이언트 조직의 관계자입니다. 승인자는 당신이 일상적으로 접촉하는 클라이언트의 관리자 또는 임원 수준 관리자입니다. 때로는 회사의 CEO일 수도 있습니다.

· 자문(Consulted) : 당신의 작업을 보고 책임자와 승인자에게 어떤 관점을 제시할 수 있는 관계자입니다. 그러나 자문에 해당되는 관계자는 프로젝트의 방향이나 해당 결과물에 대한 최종 결정권은 없습니다.

· 정보통(Informed) : 당신의 작업을 보지만 관점을 제시해 달라는 요청을 받지는 않는 관계자입니다. 이들은 보통 당신이 프로젝트를 끝마쳤는지 혹은 명시된 중요 단계를 이행했는지에만 관심이 있습니다.

RACI 매트릭스는 단순한 매트릭스입니다. 매트릭스의 왼쪽 열은 프로젝트 결과물을 포함하며 그 프로젝트에 관련된 모든 사람들은 당신의 디자인 팀이든 클라이언트 쪽이든 가장 위쪽 행에 나열됩니다. 그 다음 매트릭스는 각 결과물에 대해 해당 인물에게 요구되는 참여 수준에 따라서 적절한 코드(R / A / C / I)로 채워집니다.

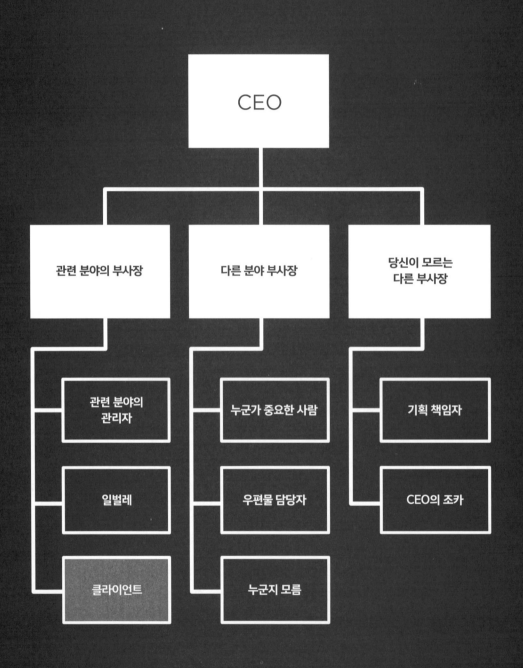

역할은 각 관계자의 전문 분야에 따라서 결과물별로 달라질 수 있다. 특히 클라이언트 조직 내 여러 부서에 관계가 있는 대형 웹사이트의 재설계 또는 웹 애플리케이션에 관한 일을 할 때에는 더욱 그런 경향이 있다.

## RACI 매트릭스가 예방할 수 있는 일반적인 문제

RACI 매트릭스를 작성하면 프로젝트가 진행되는 동안 당신의 클라이언트와 어떻게 관계를 유지할 지에 관한 더 나은 계획을 세울 수 있습니다. 또한 프로젝트 작업을 시작했을 때 다음과 같은 일반적인 함정을 구별할 수 있습니다.

### 프로젝트에 여러 명의 승인자가 엮여 있을 때

대형 클라이언트 조직은 승인자를 여러 명 임명합니다. 이렇게 되면 무슨 수를 써서라도 피해야 하는 위원회 조직을 위한 디자인을 해야 합니다. 프로젝트가 시작될 때 승인자의 팀을 줄여서 한 명의 핵심 인물이 프로젝트의 최종 결정권을 가지도록 만듭니다. 다른 사람들은 기여자로서 임명되어야 합니다.

### 승인 사슬의 마지막에 승인자가 있을 때

몇 개의 그룹을 거쳐 프레젠테이션을 했는데도 당신의 프로젝트를 죽일지 살릴지를 결정하는 관계자에 이를 수 없다면? 지금까지 순조롭게 진행되어 가던 프로젝트에 책임있는 이해 관계자들이 끼어들어 문제의 디자인이 당신이 원래 제시했던 아이디어의 극히 일부에 불과하다고 말하는 일이 가끔 있습니다. 어떤 결과물이 최고위층의 승인을 필요로 하는지 염두에 두어야 합니다.

### 누가 승인자인지 알 수 없는 상황일 때

결과물의 책임을 주장하는 클라이언트는 또한 자기가 결과물의 최종 승인자라고 주장할 수도 있지만, 항상 그렇지는 않습니다. 특정 결과물은 투자자, 상사, 또는 동료가 더 많은 결정권을 쥐고 있을 수도 있습니다. 매트릭스를 사용하십시오. 책임 있는 당사자와 승인 권한이 있는 당사자는 명확하게 표시되어야 합니다.

### 기여자에게 파묻힐 때

주목 받는 프로젝트는 모두가 '도움을 주고' 있으며 모두가 당신의 디자인 작업에 '가치를 더하고' 싶어 합니다. 그러나 최종 결과물이 집중하고 일관될 수 있도록 확실히 하기 위해서 그러한 아이

디어를 걸러내는 사람들은 아무도 없습니다. 이런 문제는 전적으로 디자이너가 감당해야 할 부담이 아닙니다. 클라이언트는 조직 안에서 나오는 의견을 걸러내는 능동적인 역할 또한 해야 합니다.

## RACI 매트릭스를 만들기 위해 필요한 정보를 수집하는 방법

훌륭한 프로젝트 관리자일 뿐만 아니라 요령 있는 디자이너라면 관계자가 모든 디자인 결과물에 승인하는 동시에 의견을 주어야 한다는 점을 명확하게 할 필요가 있습니다. 각 결과물에 대한 핵심 승인자만이 아니라 클라이언트의 조직 안에서 승인을 얻을 책임이 있는 사람이 누구인지 문서화가 되어 있다면 단순한 소통의 오류가 큰 사건으로 번질 걱정은 안 해도 됩니다.

새 프로젝트를 시작할 때 프로젝트 실행을 더욱 신속하게 처리하기 위해서 누가 핵심 승인자이고 누가 기여자인지를 확실히 알고 싶다고 클라이언트에게 말해야 합니다. 그 다음 관계자들이 프로젝트 진행 과정의 일부로서 핵심 결과물에 의견을 제시하고 승인을 하도록 분명히 하십시오. 이러한 접근법은 매우 큰 클라이언트 조직이나 복잡한 사무실 정치 문제를 다룰 때에는 조금 벅찰 수 있습니다. 이러한 경우, 프로젝트 매니저 및 디자이너는 필요한 정보를 모으기 위해서 다음 전술 가운데 일부를 활용합니다.

### 클라이언트에게 조직도를 요청한다

조직도를 찬찬히 살펴보고 수평 관계에서 그리고 먹이 사슬의 위쪽으로 따라 올라가면서 핵심 관리자를 판단하십시오. 프로젝트 계획에 대한 대화를 할 때, 그 관리자가 승인자인지, 기여자인지 아니면 정보통으로 참여하는 것인지 여부를 파악하기 위해서 노력하십시오.

### 조직도를 주지 않는다면 인터넷에서 관련 정보를 뒤져 보라

임원 수준의 직위에 있는 사람들은 종종 구글 검색으로 찾을 수 있습니다. 이들의 이름은 당신의 프로젝트 작업을 완수하는 과정에서 절대 나타나지 않을 수도 있지만 나타난다면 프로젝트 결과에 대해서 어떤 영향력을 틀어쥐고 있는지 눈치챌 수 있으며, 숨어 있는 관계자로서 그들의 가능한 역할을 좀 더 깊게 파헤칠 수 있을 것입니다. 누가 진짜로 관련되어 있는지를 추가로 조사하면, 당신의 프로젝트가 세부 수준으로 진행되고 있는 와중에 타히티에서 휴가를 보내고 돌아온 '난데없는 관계자'의 출현이 몰고 올 태풍을 누그러뜨려줄 수 있습니다.

### 클라이언트가 몸이 안 좋을 경우를 대비한 비상 연락처를 판단해라

클라이언트는 전에 당신이 만난 적이 없는 사람을 소개시켜 줄 수도 있지만 나중에 일이 진행되는

과정에서 그 사람이 관계될 수 있습니다.

**특히 일을 시작하기 전에는 이메일에 참조가 붙어 있는 모든 사람, 회의에 초청된 모든 사람에게 주의를 기울여라**

우리는 잠재 클라이언트에게 구애를 할 때에는 종종 한 무더기의 사람들과 만나지만 일을 진행하는 과정에서는 결국 작은 팀과 함께 일을 합니다. 그러나 초기에 만난 관계자가 나중에 나타나지 않을 것이라고 속단하지 마십시오. 클라이언트가 보내는 이메일에 참조로 새로운 이름이 보이면 그가 누구인지를 파악하고 그 인물의 영향력을 반영하여 RACI 매트릭스를 조정해야 합니다.

**누가 계약서와 지출 결의서에 서명하는가에 주의하라**

계약서에 CEO가 서명한 경우, 그는 또한 작업의 최종 승인자가 될 수 있습니다. 그리고 회계 분야에 있는 사람들은 당신이 언제 프로젝트를 끝내는지 알아야 그에 따라 대금을 지급할 수 있기 때문에 언제나 정보통 참여자가 되지만 당신의 일에 의견을 제시할 확률은 제로에 가깝습니다.

## RACI 매트릭스는 어떤 모습일까?

|  | CEO | 마케팅 이사 | 마케팅 부장 | IT 이사 |
|---|---|---|---|---|
| 지침 연구 | 정보통 | 승인자 | 책임자 | 정보통 |
| 기술 제원 | 정보통 | 자문 | 책임자 | 승인자 |
| 조사 결과 | 승인자 | 자문 | 책임자 | 정보통 |
| 크리에이티브 지침 | 정보통 | 승인자 | 책임자 | 정보통 |
| 콘텐츠 전략 | 정보통 | 승인자 | 책임자 | 자문 |
| 정보 아키텍처 | 자문 | 승인자 | 책임자 | 자문 |
| 시각 디자인 방향 | 승인자 | 자문 | 책임자 | 정보통 |

**RACI 매트릭스의 예**

## RACI 매트릭스는 장기간에 걸친 클라이언트 관계를 위한 투자다

RACI 매트릭스를 구축하고 나면 그에 충실해야 합니다. 직접 대면 프레젠테이션에 참석할 적절한 관계자를 요청하십시오. 적절한 시기에 적절한 관계자의 적절한 의견을 받을 수 있도록 공식 승인 절차를 정하십시오.

RACI 매트릭스를 만드는 동안 새로운 프로젝트를 시작하기 전에 많은 노력을 소모하는 것처럼 보일 수 있지만, 이 도구는 큰 클라이언트 조직의 물밑에 깔려 있는 정치를 관리하는 데 도움이 됩니다. 이 클라이언트와 여러 프로젝트를 계속 진행하게 된다면 매트릭스는 금쪽같은 가치가 있습니다.

# 계약 변경

계약 변경은 진행 중인 프로젝트를 수행하기 위해 클라이언트가 더 많은 돈을 지불해 줄 것을 요청하는 것입니다. 이는 다음과 같은 경우 가운데 무엇이든(또는 모두) 원인이 될 수 있습니다.

- 범위 증가 : 클라이언트가 더 많은 변화, 기능 또는 결과물을 요청했다.
- 일정 변경 : 클라이언트가 더 짧은 시간 내에 결과물을 요청했다.
- 일정 지연 : 클라이언트가 마감 시한을 놓쳤다, 그래서 작업 지연에 스케줄도 더 길어졌다.
- 재작업 : 클라이언트가 핵심 관계자를 추가했거나, 클라이언트가 이미 합의된 어떤 것에 대해서 마음을 바꾸었다. "실버 콘셉트를 원한다고 말했던 건 알고 있지만 지금 우리가 생각하기로는 그건 바나나가 주식인 사람들에게나 필요할 거란 말이죠…"

많은 디자이너는 프로젝트 범위가 바뀌면 클라이언트가 더 많은 돈을 쓰게 될 것이라고 걱정합니다. 그러나 당신의 전반적인 프로젝트의 일부로서 어떤 결과물과 편집이 포함되는지 명확하게 설명하는 것은 모든 서비스 지향 비즈니스를 운영하는 기본입니다. 클라이언트가 갑작스럽게 범위 바깥으로 방향을 틀어버릴 때 이를 공격적으로 해석하고 관리할 필요가 있습니다. 특히 그 결과 당신의 시간과 예산에 큰 영향을 끼칠 때에는 더더욱 그래야 합니다. 양 당사자는 당신의 디자인 노력이 내놓는 결과에 만족할 수 있도록 적절한 결과를 협상할 책임이 있습니다. 클라이언트를 기쁘게 하기 위해 당신의 모든 시간을 바쳐서 노력한다면 당신은 남다른 클라이언트 서비스를 제공하게 되겠지만 주의를 기울이지 않으면 당신은 그 일에 아무 대가도 받지 못합니다.

## 계약 변경 가능성을 클라이언트에게 어떻게 말해야 할까?

프로젝트 범위에 영향을 미칠 수 있는 클라이언트의 요청에 대한 답변으로 이렇게 말하십시오. "우리는 당신이 [결과물의 이름]에 대해서 최근 제시한 변경 요청을 무척 기쁘게 생각합니다. 그러나, 당신의 요청을 수용하기 위해서는 프로젝트 스케줄 및 전반적인 범위에 영향이 있을 수 있으며 그 결과로 주문 변경이 이루어질 수 있습니다. 우리는 이러한 변화가 프로젝트에 어떻게 영향을 미칠 수 있는지에 대한 생각을 [X 시간 안에] 다시 알려드리겠습니다."

클라이언트가 참석하지 않은 상태에서 상황을 평가하는 시간을 가질 때까지는 추가 비용이나 일정에 영향을 미칠 협상은 연기해야 합니다. 계약 변경을 협상해야 하는 경우, 당신은 추가 주문 변경을 막기 위해서 클라이언트와 협력할 것이라고 말함으로써 재정적 충격을 완화시킬 수 있습니다. 일부 클라이언트는 에이전시가 변경 주문을 포기하도록 요청할테지만, 그 말을 듣지 말아야 합니다. 너무 위험하기 때문입니다. 어떤 대가를 치르더라도 '계약 변경 불가' 정책은 피하십시오.

## 어떻게 계약 변경을 시작하고 협상할까?

계약 변경은 벌이 아닙니다. 마음을 바꾸거나 프로젝트를 뒤튼 클라이언트에게 벌을 주는 것이 아닙니다. 계약 변경은 당신의 회사와 이윤을 보호하는 것이 목적입니다. 당신의 프로젝트에서 계약 변경을 요청하는 과정을 시작한다고 해서 기분 나빠하지 마십시오. 피오나 로버트슨 렘리가 말했듯이, "계약 변경은 에이전시의 협상 도구 가운데 일부입니다. 긍정적이거나 부정적인 게 아닙니다. 그냥 일입니다."

견적서를 쓸 때와 같은 방법으로 계약 변경서를 작성합니다. 시간당 비용에 기반을 두고 변경을 이행하는 데 필요한 시간을 고려하십시오. 계약 변경은 같은 에이전시 이윤을 적용하지만 빡빡하게 관리되고 너무 많은 이윤을 붙이지 말아야 합니다.

새로운 결과물의 완전한 세부 사항, 프로젝트에 미칠 영향 그리고 새로운 일정을 담은 계약 변경서를 클라이언트에게 제시하십시오. 새로운 작업을 하기 전에 계약 변경을 협상해야만 합니다. 계약 변경 전에 작업을 하면 협상력을 빼앗기고 무질서하게 보여 당신의 시간과 노력을 평가절하당하기 좋습니다.

마지막으로, 계약 변경서에 클라이언트의 서명을 받아야 합니다. 클라이언트와 맺은 원래의 계약서에 추가하는 미니 계약서라고 생각하십시오.

**다음과 같은 때에는 계약 변경을 쉽게 협상할 수 없다**

· 당신은 시간의 양, 개별 결과물, 또는 효율적인 방법으로 프로젝트를 끝마치기 위해서 필요한 변화의 양을 명확하게 설명하지 않는 방식으로 제안서를 썼다.

· 당신은 클라이언트가 원인이 아닌 이유로 예산을 초과했다. 예를 들어 "우리가 시작할 때에는 이 작업을 제대로 하는 방법을 몰랐습니다"는 타당한 이유가 아니다.

· 당신은 더욱 비싼 일 쪽으로 자원을 돌렸다.

· 당신은 예산을 소모했고 아무 것도 남지 않았다.

· 당신은 손해를 다른 프로젝트로 만회하려고 했다.

· 미안하지만 단지 그 클라이언트와 일하는 게 싫었다.

# 근무 일지

근무 일지는 프로젝트 예산을 추적하기 위해서 매우 중요한 도구입니다. 팀 구성원들은 날마다 자신의 일지를 작성하고 매주 마지막에 팀 전체 추적 시스템에 이를 보내야 합니다. 일지는 될 수 있는 대로 정확한 내용에 가깝게 기록해야 합니다. 한 주의 마지막까지 기다렸다가 시간을 계산하면 20퍼센트까지 오차가 일어날 수 있기 때문입니다. 누구든 프로젝트를 감독하는 사람은 보고된 시간과 예산에서 팀 구성원에게 할당된 시간을 대조해 봐야 합니다. 예산에 비해 20퍼센트 이상 차이가 나면(더 썼든 덜 썼든) 될 수 있는 대로 빨리 팀 구성원들과 논의해야 합니다.

정말로 근무 일지를 계속 써야 할까라는 문제에 있어서 답은 항상 '네'입니다. 자신을 위해서 일할 때에도 마찬가지입니다. 시간이 돈이라면 근무 일지는 프로젝트를 통해 당신이 불태우는 클라이언트의 돈에 대한 영수증입니다. 시간을 추적하지 않으면 당신은 디자인 작업 견적이 부적절했는지 결코 알 수 없을 것입니다. 또한 최악의 시나리오에서, 곧 당신이 프로젝트에 적절하게 시간과 노력을 썼는지에 관련해서 클라이언트가 분쟁을 일으켰을 때 당신의 주장을 뒷받침해 줄 문서를 제시할 수 있습니다.

## 시간 기록은 직원들을 더 잘 활용할 수 있도록 돕는다

완전히 활용되지 못하는 직원은 최종 결산에서 큰 영향을 미칠 수 있습니다. 제대로 활용되지 못한 직원을 알아내는 가장 좋은 방법은 근무 일지를 분석하는 것입니다. 어떤 사람들은 이러한 사람들을 주변부 직원이라고 부릅니다. 당신은 그저 책상 앞에 앉아서 유투브 비디오를 보면서 시간을 때우는 주변부 직원에게 월급을 줄 수도 있습니다.

"소규모 업체에서는 대체로 가져오는 프로젝트의 유형이나 업무량에 주변부 직원이 극적인 차이를 몰고 올 수 있습니다." 풀 스톱 인터랙티브의 공동설립자인 나단 페러틱의 이야기입니다. 이러한 직원은 교육을 받거나 새 프로젝트를 돕거나, 내부 프로젝트를 꾸준히 하는 방법으로 여분의 시간을 활용할 수 있습니다. 이들의 '한가한 시간'은 에이전시의 기회를 위한 투자로 전환될 수 있습니다. 하지만 당신이 직원들의 시간을 추적할 수 없다면 주변부 직원을 활용할 수 있다는 사실을 결코 알 수 없을 것입니다.

# 교정

오타를 좋아하는 사람은 아무도 없습니다. 128쪽짜리 잡지를 열 네 번째로 수정을 마치고 인쇄소에 파일을 보낼 때조차도 어디엔가 숨어 있을 조판 오류나 문법 실수는 어쩔 수 없습니다. 웹사이트의 콘텐츠를 다 완성하고 이를 콘텐츠관리시스템(CMS)에 올릴 때에도 같은 문제를 겪습니다. 버그는 우리의 코드 한구석 어딘가에 몸을 숨기고 있습니다.

　교정 및 레이아웃 실수는 일어나게 마련이지만 잡아낼 수는 있습니다!

　다양한 수준의 교정을 문서에 적용할 수 있으므로 어느 정도가 필요한지를 아는 게 중요합니다. 가벼운 교정을 진행한다면 문법 오류, 눈에 뜨이는 모순을 찾아내면서 자료를 읽어갑니다. 여러 차례에 걸쳐서 편집을 진행해 가면서 작업을 하고 있다면 문서에서 바뀐 부분에 강조 표시를 하고 편집이 이루어진 뒤에는 그 부분만을 다시 검토합니다. 완전한 교정 및 사실 관계를 확인할 때에는 자료를 들고 쭈그리고 앉아서 지겨울 정도로 자세하게 내용을 들여다봐야 합니다.

## 내 디자인 작업을 교정할 때는 어떻게 해야 할까?

자신의 디자인 작업을 직접 교정해야 한다면, 필자가 편집자 및 교정자로 일하던 사회 생활 초기 시절에 배웠던 다음의 과정을 따라 보십시오. 이 작업은 시간소모가 많을 수 있지만 작업물의 품질을 위해서는 반드시 거쳐야 하는 과정입니다. 이 일에 필요한 시간을 잡아서 클라이언트 견적서에 넣고 비용을 청구하십시오.

### I. 텍스트를 한 줄 한 줄 읽고, 오타와 모순을 교정하라

조판에 들어가기 전에 텍스트 교정을 보는 게 가장 좋습니다. 오류가 레이아웃에서 문제를 일으킬 위험을 최소화할 수 있기 때문입니다. 정신을 집중하고 순서대로 각 줄을 한 줄 한 줄 검토하십시오. 인덱스 카드나 종이와 같은 물리적인 도구를 활용해서 검토하고 있는 줄을 제외하고는 다른 텍스트를 가립니다. 이 방법을 쓰면 당신의 두뇌는 어떤 글자들이 그 페이지의 전체적인 모양을 보면서 단어를 읽을 수 있습니다. 또한 페이지에서 넘치는 줄이나 그림과 글자가 겹쳐 있다거나 하는 문제들도 잡아낼 수 있게 됩니다.

# I like misteaks.

나는 실슈를 사랑한다.

양면 인쇄, 좀더 흐린 잉크 농도, 재활용지와 같이 출력물을 최대화하면서도 환경 및 인쇄 소모품에 미치는 영향을 줄이면서 인쇄하는 방법도 신경쓰는 게 좋습니다. 화면에서 교정 작업을 할 수도 있지만 본문 편집기나 텍스트 미리보기에서 줄 간격을 두세 배로 늘려야 할 것이다. 화면 교정에 매달려 있다면 눈이 쉴 수 있도록 아주 자주 휴식을 가져야 합니다.

텍스트가 담고 있는 정보의 길이와 유형에 따라서 여러 차례에 걸쳐서 교정을 되풀이해야 하기도 합니다.

### 2. 텍스트를 다 읽은 역방향으로 다시 읽어라

이것은 대부분의 전문 교정자들이 말하고 싶어 하지 않는 비밀 중 하나입니다. 교정을 진행하다가 한 부분의 끝에 왔을 때, 교정자는 인덱스 카드를 그 페이지에 두고 역방향으로 같은 과정을 진행합니다. 두 번째 단계에서 오타가 당신의 눈을 벗어나기란 힘듭니다. 각각의 단어는 이제 보통 당신이 읽어내려가는 흐름으로부터 벗어나 있기 때문입니다.

### 3. 사실 관계를 확인해야 할 부분은 모두 표시하고 확인하라 - 예외는 없다

텍스트를 앞으로 혹은 뒤로 읽어갈 때 정평 있는 자료와 대조 검토가 필요한 페이지 내용에 표시를 하고 확인을 해야 합니다. 이는 모든 대규모 교정 작업에서 시간을 많이 잡아먹는 과정일 수 있지만 가장 중요한 부분이기도 합니다. 설령 문서의 모든 내용이 정확하다고 클라이언트가 말했다고 해도 될 수 있는 대로 내용을 확인하는 것이 당신의 의무입니다. 뭔가 확인이 불가능한 것이 있을 경우에는 클라이언트에게 그 출처를 물어봐야 합니다. 이렇게 하면 클라이언트가 그에 관한 오류가 있는 결과물을 인쇄했을 때 당신은 책임을 지지 않아도 됩니다.

### 4. 빠진 정보이기 때문에 인쇄로 들어가서는 안 되는 부분에는 표시를 하라

예를 들어서 자리만 잡기 위해서 '010-1234-5678'과 같이 가짜 전화번호를 담은 레이아웃을 보여주도록 요청을 받았다면, 당신은 그 부분에 'FPO!(For Position Only, 자리 잡기용)'이라고 부르짖는 듯한 표시를 해야 합니다. 노란색으로 강조 표시를 하거나 붉은색 굵은 글자 표시를 고려합니다. 쉽게 알아볼 수 있는 색깔이나 굵기를 사용하십시오.

### 5. 컴퓨터에서 수정이 이루어진 뒤에는 작업물을 체크하라

공들여 교정 작업을 마친 뒤에는 적용된 모든 변경 사항에 새로운 오류가 끼어들지는 않았는지 확인하는 가벼운 재교정을 진행합니다. 철저한 교정 작업을 거쳐도 한두 개의 사소한 오탈자나 새

로운 오류가 레이아웃에 슬쩍 끼여 있을 수밖에 없습니다. 별도의 문서에서 변경이 이루어진 뒤에 다자인을 적용했을 때에는 실수나 문단의 재정렬이 생길 수 있습니다. 다시 한번 살펴본다면 결코 손해가 되지는 않을 것입니다. 하나의 단어에 글자 한 개만 추가해도 인쇄용 파일에서 본문의 마지막 줄을 페이지 밖으로 밀어내 버릴 수도 있습니다. 이러한 문제가 잡히지 않으면 교정지나 HTML 코드에서 오류를 수정하는 작업과 관련된 상당한 비용이 가끔 발생합니다. 온라인 콘텐츠 교정에서는 문제가 덜할 수 있지만 ' ^' 나 '&' 기호 같은 것 하나만 잘못 들어가도 엉망이 될 수 있습니다.

### 6. 최종 교정 단계에서 모든 콘텐츠를 정방향과 역방향으로 다시 읽어라

당신은 보나마나 이렇게 생각할 것입니다. "그만! 그만 좀 하라고!". 이 단계는 새롭게 끼어든 실수를 보아서는 안 되는 지점입니다. 인쇄용 파일을 넘겼을 때, 최고의 인쇄소에서도 시험 인쇄 과정에서 예기치 못하게 오류가 끼어들 수 있습니다. 웹사이트인 경우에는 콘텐츠를 CMS에 등록시키거나 코드화하여 시스템에 올린 시점에서 진행하는 교정이 될 것입니다. 이 단계에서는 언제나 품질 보증 문제가 발생합니다.

## 언제 외부 교정자의 도움을 받아야 하나?

프로젝트 진행 과정에서 아웃소싱 교정은 중요한 단계에서 타당성이 있습니다. 새로운 시각을 가진 눈은 이때 매우 효율적입니다. 그레이브스 파울러 크리에이티브의 신시아 파울러는 이렇게 얘기했습니다. "교정은 처음에 카피를 썼던 사람이 할 수 없다. 가장 좋은 시각은 새롭고 객관적인 시각이다."

하지만 주의해야 합니다. 설령 전문가에게 당신의 작업을 검증하도록 맡기고 돈을 지불했다고 해도 최종 완성 프로젝트에 존재하는 어떤 오류든 궁극적인 책임은 여전히 당신에게 있습니다. 전문가에게 작업을 넘기기 전에 당신이 발견한 오류를 바로잡을 시간을 반드시 확보해야만 합니다.

클라이언트가 "교정자요? 필요 없습니다. 제가 하면 돼요."라고 말할 때 방관해서는 안 됩니다. 전문 교정 교육을 받은 사람이라면 모를까, 클라이언트는 오류를 교정하는 방면으로는 효과가 별로 없기 때문입니다. 프로젝트의 마지막 단계에서, 당신의 회사 사람 중 한 명, 클라이언트, 그리고 전문 교정자가 최종 교정 작업을 진행하는 게 좋습니다. 눈이 많을수록 결과도 더 좋아집니다.

교정 원칙에서 절대로 벗어나지 말라. 그리고 교정에 대한 비용을 청구하라. 설령 마감 시한에 쫓기고 있다고 해도 교정은 절대로 양보해서는 안 된다. 원칙에서 벗어나면 오타는 필연이다. 그 오류가 실제 결과물 안에까지 살아서 들어간다면, 당신의 평판에도 오류가 생길 것이다.

## 교정 부호에는 무엇이 있을까?

다음은 전문가들이 쓰는 수십 개의 교정 부호 가운데 일부에 불과합니다. 일부 직원은 이런 교정 기호를 써본 경험이 있겠지만 모두가 그런 건 아닙니다. 당신을 헷갈리게 하는 어떤 부호든 정확히 확인해 보고 팀이나 클라이언트도 그렇게 사용하도록 권장하는 게 좋습니다. 아래에서 볼 수 있듯이, 여백에 쓰는 부호는 본문에 쓰는 부호와 다를 수 있습니다.

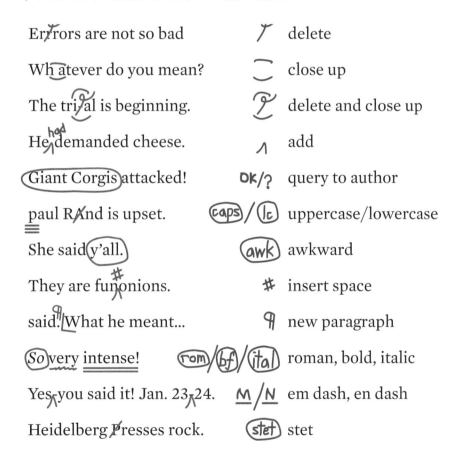

영미권 교정 부호이니 감안하여 참고하기 바랍니다. - 편집자 주

```css
    text-decoration: none;
}

a:link { color: #FFFFFFUC }
a:visited { color: #3c4490
a:hover { color: #5360D8;
a:active { color: #3c4490;

/* layout */

body
{
    margin: 0;
    color: #222222;
    background: #FFFFFF;
    font-family: Helvetica, Ar
```

# 오류

마치 10년은 흐른 듯한 꿈같은 여덟 시간의 잠에서 깬 맑은 정신으로 당신은 사무실로 걸어갔습니다. 그때 당신을 멈추게 만든 것은 새 메시지가 왔다는 음성사서함 알림이었습니다. 클라이언트로부터 온 메시지였습니다. 그는 당신이 지난 몇 달처럼 거의 노예처럼 작업을 한 끝에 마침내 간밤에 오픈된 새로운 쇼핑몰 시스템이 몇 시간 동안 신용카드 결제가 되지 않았다는 사실을 3분 동안에 걸쳐서 늘어놓았습니다. 수백만 원 어치의 판매를 놓친 것입니다.

오류가 불쑥 튀어나왔을 때 디자이너들은 클라이언트 관리에 실패하며 어떻게 이 문제를 클라이언트에게 이익이 될 수 있도록 해결할 것인지를 우리는 설명하지 못합니다. 어떻게 이 문제를 해결하고, 어떻게 당신의 대응 계획을 알려줄 것인가요?

## 프로젝트의 중요 오류는 어떻게 해결해야 하나?

### 1. 당신의 역할을 결정하라

오류의 영향을 측정하기 위해서는 당신에게 나타나는 영향에서 시작해서 역방향으로 나아가는 게 좋습니다. 비즈니스 프로세스에서 이 오류가 시작한 때는 언제였는지요? 근본 원인 분석법을 활용하십시오. "결과적으로는 나는 이렇게 했어야…"와 같은 생각을 피하고 무엇이 잘못되었는지에 관한 기본 사실 관계에 초점을 맞추어야 합니다. 이메일을 샅샅이 뒤져 보고, 동료들과 면담을 하고, 문서와 기능적인 요구 조건을 조사하고, 디자인 파일을 하나하나 꺼내보고, 코드를 면밀하게 살펴보고, 그밖에 다른 방법으로 프로젝트가 지금까지 진행해 온 디자인 프로세스의 경로를 재구성하십시오. 발견한 내용은 문서화해야 합니다. 발견한 내용이 법적으로 영향을 미칠 수 있을지도 모르며, 만약 사태가 법정으로 갈 경우에는 종이로 기록한 내용은 대단히 중요할 수 있습니다.

지금은 동료들을 질책하거나 프로젝트 팀을 험악한 말로 초토화시킬 때가 아닙니다. 당신의 회사와 클라이언트가 이 오류에 어떻게 영향을 미쳤는지를 알기 전까지는 누군가를 혼낼 여지는 없습니다. 팀이 당신을 도울 여지가 있다면 필요한 정보를 모으는 작업을 돕도록 하십시오. 아마 문제가 해결 될 때까지는 팀원들도 당신만큼이나 기분이 좋지 않을 것입니다.

## 2. 영향을 측정하라

오류가 바로잡힐 때까지 클라이언트가 얼마나 피해를 볼 것인지 냉정하게 숫자로 계량화하려 노력해야 합니다. 오류 내용의 결과로 클라이언트가 실제로 입게 될 피해가 무엇인지를 이해할 필요가 있습니다. 최선의 경우를 도출해보고, 오류의 영향을 완화시키는 데 도움에 될만한 일은 무엇인 있는지를 따져 보십시오.

클라이언트에게 미칠 경제적 영향을 심도 있게 평가한 내용을 완전히 공개해야 할 필요는 없습니다. 이 작업은 당신의 실행 계획을 이끌어 줄 활동입니다.

오류의 근본 원인이 당신이 통제할 수 없는 문제, 이를테면 클라이언트가 요구한 기술이 완성되지 않은 베타 버전이었다든가, 정상 참작을 할 수 있는 상황에서 계약직 직원이나 외주 업체가 그만두었을 때와 같은 경우라면 이런 기술을 활용하거나 이런 주체들을 참여시켰을 때 벌어질 수 있는 위험성과 대책을 대략 세워 놓았기를 바랍니다('위험'을 참조할 것). 그렇지 않으면 실행 계획의 일부로서 이러한 문제를 클라이언트에게 될 수 있는 대로 빨리 공개해야 할 것입니다.

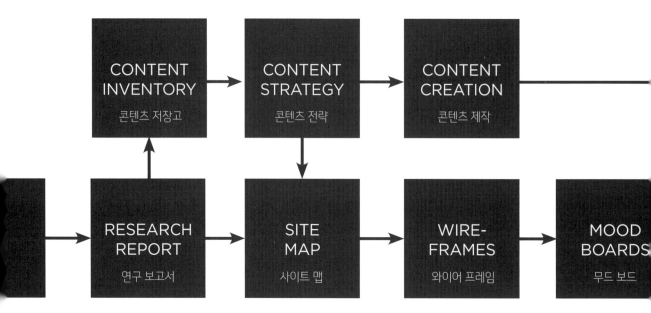

일 잘하는 **디자인** 회사 **만들기**

클라이언트가 오류에 상당한 역할을 한 경우, 당신은 명확한 세부 사항을 설명하고 싶어할 수도 있습니다. 이때, 당신은 클라이언트가 부분적으로 또는 전체적으로 오류에 책임이 있다는 점을 명확하고 합리적으로 주장해야만 합니다.

당신이 제안하고 고용한 외주 업체가 오류의 원인이라면 당신은 믿는 도끼에 발등을 찍힌 것입니다. 외주 업체 때문에 프로젝트가 잘못되었을 때 책임을 진다는 것은 당신이 성숙했다는 것을 나타내는 표시입니다. 협력사를 고용했다면 이들의 잘못을 관리하고 상황을 바로잡기 위해서 함께 일해야 합니다.

### 3. 계획을 작성하라

이제 오류가 왜 일어났는지, 클라이언트의 비즈니스에 피해를 입힐 수 있는 위험은 무엇인지 알았으니 당신은 행동 계획을 작성해야 합니다. 다음과 같은 문제를 확인해야 합니다.

· 어디에서 오류가 일어났는가?
· 언제 오류가 일어났는가?

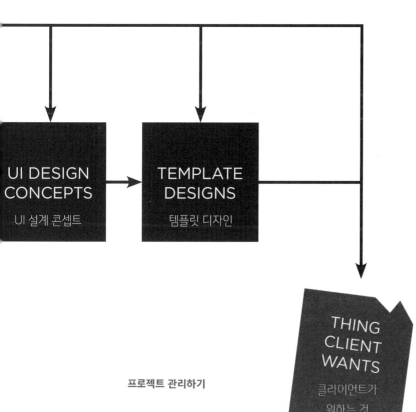

- 누가 이 오류에 연루되어 있는가?

- 왜 오류가 일어났는가?

- 오류를 고치기 위해서 무엇을 하고 있는가?

- 오류가 다시 일어나지 않는다고 어떻게 확신할 수 있는가?

- 돈, 스케줄 및 고객 서비스의 관점에서 프로젝트에 미칠 수 있는 영향은 무엇인가?

오류가 특히 클라이언트에게 돈이나 스케줄에 영향을 미친다면 오류를 해결하기 위한 방향을 하나 이상 제시해야 합니다. 클라이언트가 오류를 일으킨 원인이며 이를 해결하기 위한 도움을 필요로 하는 경우가 아니라면, 클라이언트에 최소한의 부담이 가는 선택 사항을 가장 적합한 것으로 지지합니다.

오류가 규명되지 않은 채로 오래 남아 있을수록 그로부터 당신이 예상할 수 있는 위험도 더 커집니다. 그러나 당신의 계획을 성급하게 클라이언트에게 보이지 마십시오. 회사에서 가장 고위급 직원들이 문제를 철저하게 조사하도록 해야 합니다. 필요하다면 추가로 몇 달을 더 들여서라도 법률 전문가에게 조사를 맡기는 게 좋습니다.

### 4. 건설적인 대화를 하라

위의 계획을 수립했거나 논의를 위해서 이러한 계획이 최종 확정될 수 있는 특정한 날짜와 시간을 제시하지 않았다면 클라이언트와 연락하지 말아야 합니다. 클라이언트가 몇 시간에 걸쳐서 전화를 걸어와서 당신의 계획을 설명하라고 요구할 때에는 다음과 같이 단순 명료한 태도를 유지하십시오. "우리는 문제를 알고 있고 지금 문제를 해결하기 위해서 [어느 날 몇 시]까지 당신에게 제시할 계획을 만들고 있습니다."

흥분한 상태에서 뭔가 말함으로써 회사를 법적 책임에 몰아넣지 말아야 합니다. 이러한 종류의 위험을 피하기 위해서는 "이 문제에 대해서 답을 할 수 있었으면 좋겠습니다만, 올바른 답인지를 판단하기 전에 [중요한 사람의 이름]과 이야기를 해야 합니다. 구체적인 내용이 만들어지면 이따가 얘기를 나눌 수 있을까요?" 라고 말하는 게 좋습니다.

클라이언트와 공식 회의를 잡으십시오. 오류를 완화하기 위한 당신의 계획을 놓고 대화를 나누기 위해서는 중간에 방해받지 않을 어느 정도의 시간이 필요하다고 이야기해야 합니다. 통화 또는 대면 회의에서는 중립적인 언어를 사용하십시오(대화를 위해서는 대면 접촉이 항상 낫다). 까다

로운 대화일 수 있지만 의미 있는 방식으로 단계를 밟아가면서 진행해야 한다는 점을 분명히 해야 합니다.

이런 말씀을 드리는 게 쉬운 일은 아닙니다만, 우리는 프로젝트의 성공에 대해 매우 깊이 걱정하고 있고 어제 웹사이트의 장바구니에 무슨 일이 일어났는지의, 그리고 우리가 이 상황을 해결하기 위해서 실행할 조치의 개요를 설명하고자 합니다...

적절한 부분에 책임을 가지고, 발견된 문제를 해결할 수 있는 조치의 명확한 방향을 제시하십시오. 문제를 뛰어넘어서 어떻게 정의된 해법을 가지고 이미 문제를 해결하는 작업을 시작했는지를 분명히 이야기하십시오. 문제를 해결하기 위해서 활용할 수 있는 여러 가지 해결책이 있는 경우, 피드백을 구하기 전에 각각의 개요를 명확하게 설명해야 합니다.

회의 뒤, 클라이언트에게 오류 완화 계획의 사본을 보내십시오.

가동 시간 또는 수익 손실을 만회하기 위한 보상 또는 교환 조건이 논의되기 전에 오류를 수정해야 합니다. 당신이 오류를 수정하는 시간을 클라이언트가 협상의 시기로 이용하도록 하지 말아야 합니다. 피오나 로버트슨 렘리에 따르면, 이러한 상황에서는 다음과 같은 요건에 해당하지 않는 한은 계약된 서비스의 할인을 제시하지 말아야 합니다.

- 클라이언트가 요청했을 경우
- 당신이 감당할 수 있을 경우
- 다른 모든 방법이 실패할 경우

## 5. 계획을 최대한 빨리 실행에 옮겨라

서두르십시오!

## 6. 앞으로의 위험을 평가하는 데 도움이 되기 위해서 오류를 기록하라

오류를 숨기고 싶은 유혹이 들겠지만 오류로부터 배우는 것은 회사가 안정된 비즈니스 과정을 세워 나가는 방법입니다. 당신은 프로젝트 오류를 통해서 지금 하고 있는 프로젝트는 물론 앞으로 있을 프로젝트에서 더욱 나은 작업물을 전달하고 견적 및 제안서를 작성하는 과정에서 더욱 나은 공유된 가정과 영향을 만들 수 있는 방법을 배워야 합니다.

다양한 종류의 클라이언트 관계를 통해서 작업을 할 때 선택했던 과정들을 개략적으로 기록하는 간단한 위키를 시작하십시오. 위키에는 프로젝트의 여러 단계에서 당신이 배운 것이 무엇인지를 설명하는 짧은 단락을 씁니다. 이 자료는 새로운 프로젝트의 견적을 작성할 때 참고가 될 수 있습니다. 이 살아있는 디지털 문서는 프로젝트가 끝난 뒤에 약간의 노트를 작성할 수 있는 좋은 장소가 될 수도 있습니다. 프로젝트 사후 회의를 진행하고 팀이 배운 것을 상세하게 기록하십시오.

> 위키 : 하이퍼텍스트(Hypertext) 글의 한 가지로 일종의 협업 소프트웨어다. 여러 사람이
> 함께 글을 쓰고 수정하면서 콘텐츠를 지속적으로 만들어가는 웹서비스 방식으로 블로그,
> 게시판 등과 구분된다. 'wikiwiki'는 하와이 말로 '빨리빨리'라는 뜻이다. 워드 커닝엄이
> 1995년에 Portland Pattern Repository라는 최초의 위키 사이트를 만들었다.
> 오픈백과사전인 위키피디아 www.wikipedia.org가 대표적인 위키 서비스로 꼽힌다.
> – 편집자 주

## 중요한 오류가 클라이언트와의 관계를 망치게 될까?

형편없이 관리된다면 결과물 납품에 실패했을 때 당신의 생계에는 치명적일 수 있습니다. 하지만 염두에 두어야 하는 것은 어떤 디자이너가 개발자도 완벽한 납품 기록을 가지고 있지는 않습니다. 프로젝트 오류와 사투를 벌이고 있는 가운데에서도, 특히 이 문제가 클라이언트와 디자이너 양쪽에게 원인이 있다면 한줄기 희망의 빛은 있습니다. 상황이 잘못되기 전까지는 클라이언트의 진짜 성격이 어떤지를 알 수 없습니다. 그 반대도 마찬가지입니다. 오류는 클라이언트가 당신이라는 사람이 가진 진정한 깊이를 이해하는 데 도움이 됩니다.

예의 있는 태도로 전문성을 가지고 실수를 공개하고 완화할 수 있다면 클라이언트는 당신을 더 많이 존중할 것입니다.

### 실패하지 않는다면 당신은 실패한다

두 가지 유형의 비즈니스맨이 있습니다. 몇몇 비즈니스 벤처에서 실패를 맛본 사람과 그렇지 않은 사람입니다.

디자이너에게도 같은 논리가 적용됩니다. 당신의 프로젝트는 실패를 겪을 것입니다. 당신의 회사는 실패를 겪을 것입니다. 몇 달까지는 아니더라도 몇 분이라도 당신은 애초에 디자인 비즈니스에 발을 들여놓은 게 잘한 일인지 의문이 들 때가 올 것입니다.

이 시기를 감사하게 여기십시오. 실패를 통해 얻은 경험을 통해서만 성공에 이를 수 있기 때문입니다. 실패는 항상 어떤 식으론가 보상을 만들어 냅니다. 하지만 그 보상을 알기 위해서 그리고 그 보상이 당신이 창조적인 비즈니스맨이 되기 위한 과정을 어떻게 형성하는지를 이해하기 위해서는 위험 부담을 안아야 합니다.

사치 앤 사치의 전 크리에이티브 디렉터인 폴 아덴은 "당신이 항상 대부분 사람들이 내리는 올바른 결정, 안전한 결정을 내린다면 당신은 다른 사람과 다를 게 없다." 라고 말했습니다. 이러한 창조성 없는 운명의 덫에 걸리지 마십시오.

# 사후 회의

지난 주에 웹사이트가 오픈되었고 전체 직원들은 축하 파티를 벌이고 있습니다! 개발자들은 맥줏집 한쪽 구석에서 회사의 인트라넷을 해킹해서 다트게임판을 화면에 띄워볼 궁리 중입니다. 디자이너들은 카피라이터 그리고 고객 담당과 어울려서 와인잔을 부딪치면서 시트콤에서 본 광고 얘기를 하면서 화기애애한 분위기를 만들고 있습니다.

그러나 작업은 예산을 한참 넘어버렸고 팀에서는 결국엔 누군가 책임을 뒤집어 쓰는 것이 남았습니다. 프로젝트가 정말로 어떻게 굴러갔는지를 얘기할, 당신이 예정한 사후 관리에 적합한 때는 아닙니다. 내일 이야기 하자고 결심하는 당신이 보이네요.

처음부터 견적이 잘못되었을까요? 디자이너는 페이지 구성요소를 조절하는 과정에서 너무 시간을 많이 썼던 것일까요? 개발자는 닷넷 프레임워크를 써서 코딩하는 방법을 알고 있다고 말했으면 왜 그렇게도 많은 날을 밤늦게까지 콘텐츠 관리 시스템과 씨름을 하고 있었던 것일까요?

디자인 비즈니스가 이익을 내지 못하는 이유는 프로젝트를 성공시키는 데 기여할 목적으로 스태프와 클라이언트가 내린 일련의 결정이 오히려 비용 초과와 오류의 원인을 제공했기 때문으로 요약할 수 있습니다. 이러한 결정을 개별적으로, 역할에 따라서 분리하고 명확히 하는 작업은 잘못 진행되면 죽을 만큼 힘듭니다.

그러나 올바른 방법으로, 안전하게 그룹을 지어서 진행을 하면 팀을 자극하고 팀을 좀 더 밀착시킬 수 있습니다. 다른 모든 사람들의 관점을 알게 됨으로써 팀 구성원들은 되풀이되는 문제점을 어떤 패턴을 보이는지를 통해 파악하고 이러한 문제가 다시 일어나지 못하도록 하는 방법을 예상할 수 있습니다. 이에 더해서 개방된 소통과 활발한 소통을 통해서 얻게 되는 계속되는 교훈은, 특히 몇 해 동안에 걸쳐서 반복되는 다면화된 대규모 프로젝트에서는 비즈니스를 더욱 지속 가능하게 만들어 주는 원동력입니다.

## '사후 회의'란, 참 소름끼치는 용어다

어떤 사람들은 원래의 용어가 가진 기분 나쁜 느낌을 줄이기 위해 이러한 회의를 '미래를 위한 회

의' 또는 '교훈을 얻는 회의'라고 부릅니다. 뭐라고 부르든 상관은 없지만, 저는 '사후 회의'라는 말을 더 좋아합니다. 때로는 모두를 긴장시키기 위해서 약간 섬뜩한 뭔가가 필요할 수 있기 때문입니다.

## 사후 회의 동안에 나타나는 공통 문제

- 제안서에서 약속 한 내용을 이행했는가?
- 약속한 결과물은 에이전시가 실제로 클라이언트를 위해 만든 것과 일치하는가? 그렇지 않다면 왜인가?
- 크리에이티브 지침은 에이전시의 제안서 및 전략적 방향에 들어 있는 내용을 정확하게 반영했는가?
- 프로젝트가 진행되는 동안 승인된 지침으로부터 프로젝트 전략을 바꾼 클라이언트의 요청이 있었는가? 그렇지 않았다면 에이전시는 클라이언트에 올바른 전략을 제공한 비용을 프로젝트에 흡수시켰는가? 당신은 추가 시간 투자에 대한 비용을 받았는가? 그 영향은 무엇이었는가?
- 프로젝트가 진행되는 동안 갑작스러운 기술적 문제가 벌어졌는가? 그 문제는 예상되고 스케줄에 반영되었어야 하는가?
- 팀은 프로젝트에 필요한 지식을 빈틈 없이 가지고 있었는가?
- 핵심 전문 영역을 벗어난 이유로 팀에게 제재를 내렸는가? 성공에 필요한 지식을 얻기 위해서 팀이 필요로 하는 시간을 뒷받침하기 위해서 프로젝트 예산에 이 시간을 반영했는가? (이 얘기를 다른 방법으로 표현한다면 이렇다. 당신은 프로젝트의 최상의 시나리오가 팀에게는 낯선 기술이나 독창적인 결과물로 좌우된다면 그러한 시나리오가 좀처럼 현실화되기 어렵다는 점을 아주 잘 알고 있으면서도 최상의 시나리오로 프로젝트 입찰에 참가했는가?)
- 팀은 적절한 우선순위 구분없이 클라이언트 문제를 해결하기 위해 시간을 허비했는가?
- 프로젝트의 각 단계를 통해 명령 체계가 준수되었는가? (그런 적이 있었나?)
- 협력사는 당신 회사의 작업 절차/일정에 보조를 맞춰 주었는가? 협력사는 당신의 성공

일 잘하는 디자인 회사 만들기

에 기여했는가 아니면 고객의 성공에 기여하거나 극복해야 할 더 많은 장애물을 만들었는가?

· 소통 부족 또는 성격상 마찰이 직원들의 행동을 좌우했는가? (이 문제는 사후 회의 뒤에 얼굴을 맞대고 또는 관련된 당사자의 관리자가 릴레이 회의를 통해서 솔직하게 논의를 해야 할 부분이다)

## 프로젝트에 대한 사후 회의를 어떻게 진행할까?

1시간짜리 사후 회의를 위한 의제 초안을 소개하겠습니다. 큰 화이트보드가 있는 공간에서 회의가 이루어지는지, 그래서 회의가 진행되는 과정에서 모든 사람들이 하는 얘기를 담을 수 있는지 확인하십시오. 회의를 계획할 때 할 때, 회의를 성공으로 이끌기 위해서 사람들이 해야 할 준비에 도움이 되도록 회의 요청에 어떤 내용을 덧붙일지 생각하십시오.

### 1. 회의 분위기를 조성한다 (3~5분)

사후 회의 절차에서는 모든 형태의 클라이언트 협업에서 필요한 수준과 맞먹는 의도적인 관리가 필요합니다. 사후 회의는 항상 건설적이어야 하며 전문적이고 서로를 존중하는 방식으로 진행되어야 합니다. 프로젝트에 참여하지 않았던 사람이 회의를 이끄는 방법이 종종 도움이 됩니다. 이 진행자는 화이트보드에 메모를 할 책임이 있습니다.

모든 사람들이 이 회의의 목표를 공유할 수 있도록 하면서 회의를 시작합니다. 최근에 끝낸 프로젝트에서 어떤 부분이 잘 되었는지, 어떤 부분이 개선될 수 있는지를 이해함으로써 앞으로 있을 프로젝트에서 이러한 정보들을 적용하기 위함입니다. 좋았던 점과 개선될 수 있는 점 사이에 분명한 균형이 있어야 합니다. 그렇지 않으면 회의실에 있는 사람들은 회의 시간 내내 불평만 늘어놓을 것이고 회의는 즐겁지도 생산적이지도 않을 것입니다.

회의실에 있는 모든 사람들은 여기서 말하는 어떤 것도 인사 기록에 남지 않는다는 것을 알아야 합니다. 사후 회의에 참여하는 모든 사람들은 서로에게서 배울 것입니다. 어떤 것도 개인적이

존경하는 프로젝트 팀원 여러분,
화요일 회의에서 어떻게 하면 서버실에 불을 지르고 불타버린 고철덩어리 파편 말고는 남는 게 없게 만들 수 있을지 논의해 봅시다. 백업도 모두 망져야 합니다. 팀과 클라이언트가 만족하지 않았으므로 선택할 것은 할복인 요? 다음 주에 우리가 함께 모여서 회의를 할 때 논의하는 게 좋겠다고 생 하면 알려 주십시오.

어서는 안 됩니다. 진행 과정에서 실수가 있었다면 그러한 실수의 원인을 솔직히 고백한 사람을 더 존중하게 될 것입니다. 손가락질 같은 것은 없습니다.

어떤 문제가 5분 이상의 그룹 토의가 필요하다면 팀 구성원들에게 앞으로 비슷한 상황이 일어날 것에 대비한 계획을 따로 세울 것을 개별적으로 약속해야 합니다.

## 2. 비즈니스의 문제와 제안된 에이전시의 접근법에 대해서 설명한다 (5~10분)

클라이언트가 이 프로젝트를 통해서 달성하기를 원했던 것이 무엇인지를 명확하게 설명해야 합니다. 회의실에 있는 누구든 합의된 조건을 모르고 있었다면 클라이언트가 서명한 제안서를 요약합니다. 제안서가 프로젝트의 최종 인도까지 팀을 어떻게 안내했는지(혹은 안내하지 않았는지) 생각해 보도록 팀에 물어봅니다. 이 부분에서 다음과 같은 공통 질문이 포함될 수 있습니다.

- 예전 프로젝트에서 볼 수 있었지만 제안서에 반영되지 않은 난관이 있었는가?
- 제안서를 작성한 방법에 문제가 있었는가?
- 제대로 정의되지 않은 범위로부터 전개된 일탈이 있었는가?
- 비즈니스 회의 또는 클라이언트와 대화를 할 때 이루어졌지만 문서화하지 않은, 클라이언트의 기대에 영향을 미친 약속이 있었는가?

## 3. 프로젝트를 어떻게 진행해 나갔는지 따라가 보기 (30분)

사후 회의 중 이 부분에서는 프로젝트가 진행되는 동안 어떤 일이 있었는지를, 그리고 왜 그런 일이 있었는지를 집중적으로 파헤칩니다. 프로젝트의 주요 단계, 보통의 창조적 과정을 넘어선 항목이나 상황에 맞닥뜨렸던 중요한 시점을 논의합니다. 이 과정은 반드시 일직선일 필요는 없으며, 적절하다면 시간을 뛰어넘을 수도 있습니다.

**책임 전가 놀이를 하지 말라.**
**누구도 버스 밑바닥으로**
**내동댕이쳐지고 싶지는 않으니까!**

필요하다면 프로젝트 완료를 뒷받침했던 자료들을 가지고 논의하는 게 좋습니다. 프로젝트가 진행되는 과정에서 등장했던 크리에이티브 지침, 기술 및 기능 제원, 클라이언트와의 의사소통, 협력사의 의견과 디자인 작업의 종이/디지털 기록들이 그것입니다. 각 결과물의 세부 사항을 놓고 비판이나 비평을 하는 데 이 시간을 써서는 안 됩니다. 단지 팀의 기억을 되살리는 도구로만 써야 합니다.

### 4. 인식된 문제를 풀기 (10분)

이전 단계가 끝날 때 화이트보드에는 무엇이 잘 되었고 무엇이 개선될 수 있는가에 대한 팀의 생각과 느낌을 기록한 목록이 있어야 합니다. 이제 팀이 문제를 해결하고 에이전시의 절차에 변화를 제안할 기회입니다. 아픈 부분을 서로 공유하고 팀에게 브레인스토밍을 통해서 앞으로 이러한 일이 일어나지 않도록 할 방법을 찾아보도록 요청합니다. 브레인스토밍 시간이 끝나면 모든 아이디어의 목록을 작성하고 회의 후 팀에 보내도록 합니다. 이러한 변화가 구현될 수 있도록 적절한 사람(당신 자신을 포함해서)에게 책임을 맡깁니다.

### 5. 시간과 돈이 어디로 갔는지를 재미있는 시각 형태로 팀에 보여주기 (5분)

직원들은 시간이 곧 돈인지에 대해서 환상이 없어야 합니다. 전달된 작업의 품질과 회사의 이익 사이에는 균형이 있어야 합니다. 따라서 가능하다면 당신의 재정적인 목표가 무엇이었고 그에 비해서 회사는 실제로 어떻게 했는지를 직원들에게 보여줍니다. 그런 다음 팀에게 (스스로에게도) 물어봅시다. 우리가 지금 알고 있는 것에 바탕을 두고, 앞으로 이같은 프로젝트에 어떻게 접근할까요? 이 프로젝트는 새로운 분야에 대한 에이전시의 투자였나요? 훌륭한 포트폴리오였지만 추가 지출이 있었나요? 혹은 절대로 다시 하고 싶지 않은 일인가요?

대부분 회사에서는 투명하게 솔직하게 말하는 일은 드뭅니다. 그러나 이런 종류의 피드백은 직원들의 사기 면에서는 수 십억 원의 가치가 될 수 있습니다. 저는 최종 사후 회의에서 각 팀 구성원들이 쓴 시간이 어떻게 청구되었는지에 관한 세부 사항까지도 포함하는 회사에서 일했습니다(다시 말해서 전체 직원들은 정확한 시간표를 유지해야 하며 어떤 프로젝트에서 할당된 시간을 넘겼는지에 대해서 거짓말을 할 수 없었다).

딩신의 모든 직원들은 비즈니스를 운영하지 않는데 왜 모든 사람들이 이 프로젝트가 소유주 또는 회사에 얼마나 이익이 되었는지를 알아야 하나요? 대답은 간단합니다. 디자이너가 자신의 행

동이 고용주의 안정성(그리고 이익)에 어떻게 영향을 미치는지를 안다면 자신들이 야심찬 계획에 어떻게 보조를 맞출 지도 알 수 있게 됩니다. 이러한 시각은 프로젝트 성공에 그들이 얼마나 책임이 있는지를 보여줍니다.

잘못 관리된 클라이언트의 기대가 직원들의 시간과 이익을 날려버렸나요? 팀은 클라이언트 앞에서 몇 가지 '보너스 콘셉트'를 제시함으로써 클라이언트가 최종 방향을 선택하기 전에 몇 차례 추가 변경을 하게 만드는 원인을 제공했나요? 이러한 모든 일들의 결과로 들어가는 비용은 회사의 호주머니에서 나오며, 따라서 사후 회의 마지막 단계에서 평가될 수 있습니다. 당신의 직원은 이 프로젝트가 회사에 어떤 의미를 가지는지 제대로 볼 수 있습니다. 회의가 건설적인 방법으로 진행된다는 전제 조건에서입니다. 이제 당신은 이 성과를 앞에서 논의했던 해법에 포함시킬 수 있습니다.

### 6. 각 팀 구성원이 배운 가장 중요한 것이 무엇인지를 강조한다 (5분)

사후 회의를 마무리하기 위해서 회의실에 있는 각 참석자에게 화이트보드에 별을 두 개 그려달라고 요청합니다. 별 하나는 회의에서 기억해야 할 가장 중요한 긍정적인 사항 옆에 표시합니다. 두 번째 별은 앞으로 바뀌어야 할 사항 옆에 표시합니다. 모두가 이 일을 끝마치면 진행자는 모두가 선택한 내용에 관련해서 마지막으로 명확히 해야 할 질문이 있는지 물어보고, 모두에게 감사 인사를 해야 합니다. 회의에서 기록한 내용은 하루이틀 안에 모두에게 전달되어야 합니다.

## 정말로 긴 프로젝트였다면 어떻게 해야 할까?

사후 회의는 각 직원들이 경험했던 난점이 무엇이었는지를 완전히 이해하고 어떻게 각 개인이 회사의 동료에게 도움을 받을 수 있을지 대화를 이끌어낼 기회입니다. 이 회의를 당신의 회사가 정확히 어떤 기능을 했는지를 이해하는 여정이라고 생각하십시오. 하지만 팀의 성과를 반영하기 위해서 프로젝트가 끝날 때까지 기다려야 한다고 생각할 필요는 없습니다. 사후, 임종, 회고, 아니면 무슨 이름이 되었든 필요하다고 생각할 때 회의를 소집해야 합니다. 팀이 어떻게 하는지 보고 프로젝트가 끝나기 전에 문제 해결을 시작하십시오.

# 1 2 3 4 5

# + − * ÷ = $

# 사무실 운영하기

# 67890
# ¢#@%!

PROFITABLE
DESIGN
PROJECT

수익성 있는
디자인 프로젝트

MILLIONS
USING OUR
iPHONE
APP

수백만 명이 우리의
아이폰 앱을 사용

FREE
LATTES
FOR ALL
EMPLOYEES
DAILY

매일 모든 직원들에게
카페 라떼 무료

OPEN BAR
AT HOLIDAY
PARTY

휴일 파티의 무료 바

# 돈

모든 디자인 비즈니스는 어떤 종류의 제품을 판매하고, 이 제품으로 회사가 돈을 법니다. 이 수익은 비즈니스의 지속적인 운영과 이익 창출에 기여합니다. 이익이 없으면 현금 흐름도 없습니다. 이익이 없으면 비즈니스의 장기간 지속성도 없습니다.

그러나 제품 판매만이 디자인 비즈니스를 현상 유지시키는 유일한 방법은 아닙니다. 이제부터 시간에 따른 비용 청구, 부동산 투자, 물리적 제품 판매, 소프트웨어 또는 지적재산권의 라이선스를 비롯하여 다양한 방법으로 디자인 비즈니스가 돈을 버는 방법을 알아봅니다.

## 어떻게 디자인 비즈니스로 돈을 벌 수 있는가?

### 1. 시간에 따른 비용 청구

역사적으로 대부분의 디자인 비즈니스는 시간에 따른 비용을 청구하여 돈을 벌었습니다. 디자인 비즈니스가 직원 한 사람마다 적절한 계약 시간에 대해 비용을 청구할 수 있다면 해가 갈수록 수익은 이득을 창출할 것입니다. 이는 변호사가 클라이언트가 원하는 결과를 얻기 위해서 일한 시간에 따른 비용을 청구하는 것처럼 다른 서비스 제공 분야와 같은 구조입니다. 변호사의 경우, 승소하거나 유리한 형량을 받는 협상에 성공하는(플리바게닝) 것이 제품인 셈입니다.

### 2. 중계 서비스와 제품에 이윤 붙이기

브로슈어를 인쇄하기 위해서 디자인 회사에 하이델베르그 오프셋 인쇄기를 설치해놓거나 99.999%의 가동시간을 보장하기 위해서 책장에 데이터 센터를 차려놓은 디자이너는 별로 없을 것입니다. 디자인 비즈니스는 웹사이트나 앱, 인쇄물 및 다른 프로젝트 결과물을 만들어 내기 위해서 필요한 서비스나 제품의 비용을 클라이언트에게 청구해야 합니다.

중계 서비스와 제품에는 그 전체 비용에 이윤을 붙임으로써 수익이 납니다. 이윤은 또한 서비스 및 제품에 붙는 지방세 및 국세를 적절하게 감안해야 합니다. 중계 서비스와 지출의 예는 다음과 같습니다.

· 온라인, 모바일 사이트, 인쇄 출판물, 간판, 옥외광고 및 텔레비전의 광고 공간 구입. 디자인 비즈니스는 편의를 제공하거나 제3자와 협력한 미디어의 총 비용에 대한 중개수수료를 받을 수 있다.

· 광고 인쇄 회사를 통한 인쇄 서비스 비용. 디자인 비즈니스에서 인쇄비를 지급했다면 인쇄 서비스의 총 비용과 배송비에 이윤을 붙여야 한다.

· 작품을 만들고 클라이언트에게 라이선싱을 하는 전문 사진작가 또는 일러스트레이터의 보유. 뛰어난 사진작가와 일러스트레이터와 함께 일할 때에는 만들어진 작품에 대해 클라이언트에게 일정한 기간 동안 사용권을 라이선싱할 수 있다. 그 기간이 지난 후에도 클라이언트가 작품의 권리를 원할 경우 추가 사용권이 청구된다(이윤과 함께). 일부 클라이언트는 작품의 권리를 '매입'하고 싶어 하며, 실제 매입할 수도 있다. 그러나 대부분의 사진작가와 일러스트레이터들은 그 작품으로부터 얻을 수 있는 미래의 수익을 보상 받기 위해 원래의 가격에 몇 배를 붙인다.

· 연기자, 모델, 성우의 고용. 적절한 연예인을 선택하고 이들을 감독하는 데 들인 시간을 청구하는 것을 잊지 말자.

· 사진 또는 동영상 작품을 만들 때 쓰인 음식, 소품과 다른 자료들의 비용.

· 자료 은행 또는 제3자의 작품과 폰트 라이선스. 이에 관한 이윤의 적절한 기준은 20%다. 여러 사진 자료 웹사이트와 맺은 라이선스 계약을 한 클라이언트에게 넘길 수 없다는 점에 유의하라. 이와 같은 경우에는 클라이언트가 직접 기업 고객으로서 비용을 지불해야 한다.

· 전문 카피라이팅, 편집 및 교정 서비스 사용. 이러한 서비스의 이윤은 직원에 대한 비용 청구와 비슷하게 다뤄야 한다. 외주 인력의 시간당 비용의 1.5배에서 3배 정도다.

· 전문 사진 보정 서비스 또는 색상 보정 아티스트와 함께 진행하는 작업. 카피라이팅 서비스와 같은 규칙을 적용한다.

· 웹사이트/애플리케이션 호스팅을 조정 또는 관리할 수 있도록 지원. 클라이언트에게 상품 서비스의 시장 가격보다 더 비싼 비용을 청구하지 않고도 서비스를 재판매할 수 있도록 도매/대리점 계약을 확보하기 위해 호스팅 제공 업체와 협상을 해야 할 수도 있다.

· 온라인 제품, 서비스 및 자산을 만드는 작업을 돕는 온라인 서비스의 도메인 비용. 이러한 서비스를 확보하고 이전하는 데 들인 시간과 에너지, 그리고 클라이언트에게 관련된 권리를 넘

기는 비용을 반영해서 이윤을 매긴다.

· 비행기와 기차표, 자동차 주행 거리와 연료비, 식사와 음료비 등을 포함해서 프로젝트 활동
에 관계된 출장비, 그밖에 계약서에서 클라이언트가 부담하기로 동의한 관련 비용들, 출장비
에는 보통 이윤을 붙이지 않는다.

### 프로젝트를 재판매하지 말라

소규모 디자인 회사와 소규모 전문 활동을 외주로 계약하는 것은 합리적인 방법입니다. 고
도의 틈새 기술이 있는 직원을 두려면 비용이 감당하기 힘들 수 있기 때문입니다. 그러나
클라이언트 프로젝트의 거의 전부를 외주로 돌리는 것은 어떤 디자이너에게든 위험성이
크다는 점을 지적하려고 합니다. 클라이언트는 작업을 완수할 것이라고 기대했기 때문에
우리를 고용합니다.

어떤 클라이언트와 함께 일하든 어떤 특정한 활동이 외주로 진행되며 당신의 디자인
회사가 품질 기준을 충족하기 위해서 어떤 역할을 하는지를 분명히 하십시오. 프로젝트를
위한 개발 작업이 사내에서 진행되지 않는다면 미리 말하십시오. 디자인 회사가 일에 치여
있고 프로젝트를 완성하기 위해서는 외부의 도움이 필요하다면 외주를 알아보기 전에 미
리 말하는 게 좋습니다. 이러한 결정을 고려하기 전에 솔직하게 말하는 편이 나중에 일이
잘못되었을 때 양해를 구하는 것보다 낫기 때문입니다.

덧붙여, 디자인 회사에서 활용할 수 있는 자원의 범위를 넘거나 회사에 없는 기술이 필요한 작
업이라면 이 일은 프리랜서 전문가나 개발 디자인 회사와 같은 외주 인력의 지원을 받는 편이 낫
습니다. 이는 프론트 및 백엔드 개발, 사용성 테스트, 테스트 및 웹사이트 품질 보증 및 모션 그래
픽과 애니메이션 작업이 포함될 수 있습니다.

### 3. 자본 투자

직원에 대한 지출과는 별개로, 디자인 회사 공간에 들어가는 돈이 가장 큰 지출입니다. 그 돈을 비
즈니스에 지출하면 어떨까요? 고정 비용을 장기간의 투자 수단으로 전환할 수 있습니다. 특히 그
공간이 가까이에 있거나 시간이 지날수록 가치가 올라간다면 더욱 고려해 볼만합니다. 디자인 비

즈니스는 또한 컴퓨터, 가구, 작품, 자동차 및 그밖에 실제로 존재하는 소규모의 자산들을 보유합니다. 이들은 디자인 회사 대차대조표의 일부로서 감가상각되며 필요한 경우에는 수익을 올리기 위해서 판매될 수도 있습니다.

## 4. 가능한 공간 및 자원을 임대

대체로 디자인 비즈니스는 클라이언트 또는 고객에게 임의로 임대 또는 판매할 수 있는 자원이 있습니다. 사무실 빌딩, 주택 또는 다른 물리적 공간을 다른 비즈니스에게 임대함으로써, 담보대출금을 충당할 수도 있습니다. 회사에 빈 자리가 있다면 이를 다른 디자이너 또는 프리랜서에게 임대하는 것도 방법입니다.

또한 디자인 비즈니스는 다른 비즈니스 또는 제3자가 회의 및 이벤트를 진행할 수 있는 '공용' 공간을 임대할 수도 있습니다. 예를 들어, 시애틀의 프레몬트 근교에 있는 디자인 회사인 핀치/줌에는 작은 워크샵, 좌석이 필요한 이벤트 및 친목회를 열 수 있는 임대 공간인 '워터쿨러(Watercooler)'가 있습니다.

많은 디자인 비즈니스는 운영 수익에 보태기 위해서 작업 공간 안에 갤러리를 두고 있습니다. 이러한 갤러리는 고정 비용 충당에 도움이 될 뿐 아니라 전반적인 회사 문화에도 기여합니다. 디자인 회사가 대중에게 개방되어 있다면 열린 공간은 제품, 작품, 그밖에 재판매 품목을 판매하거나 홍보하는 데 쓰일 수 있습니다.

## 5. 제품과 서비스의 생산 및 판매

디자인 비즈니스에서 사람들은 엄청난 속도로 아이디어를 만들어냅니다. 이러한 아이디어들 중 일부는 클라이언트 프로젝트에 적용될 수 있는 반면 다른 아이디어들은 온라인 서비스로 판매할 작품에 어떤 식으로든 영향을 줄 수 있습니다.

### 물리적 제품

디자인 비즈니스는 물리적 제품을 디자인하고, 생산하고, 판매할 수 있습니다. 이러한 제품의 생산과 배송을 돕는 다른 회사 또는 협력사와 파트너십을 체결하는 경우도 종종 있습니다.

## 고객이 당신을 가르칠 수 있도록 하라

자신만의 제품을 만들 수 있을지 아이디어가 필요한가요? 디자인 커미션 사의 데이비드 콘래드는 클라이언트로부터 얻는 시장 정보와 통찰력을 내면화하라고 주장합니다.

클라이언트는 당신에게 돈을 주기도 하지만 당신을 가르치기도 한다. 당신은 그들을 돕는 한편으로 그들의 전문성을 흡수하며, 당신 자신의 제품을 더욱 효율성 있게 디자인하는 데 이러한 지식을 활용할 수 있다.

**디자인 커미션 사에서 만든 물리적인 제품의 사례** UIStencils.com 및 LuxePlates.com에서 판매하는 제품은 현재 디자인 회사 연간수익의 40% 이상을 차지한다.

예를 들어보겠습니다. 디자인 커미션 사는 UI 스텐실(www.UIStencils.com)에 관한 아이디어를 내놓았습니다. 이 스텐실은 웹사이트, 아이폰, 아이패드, 안드로이드 폰 및 많은 다른 제품에 적합한 아이콘을 화학 에칭 기법으로 만든 금속 제품입니다. 이 스텐실은 비즈니스를 시작하기 전에 수백 개의 스텐실을 미리 만들기 위한 자본 투자를 피하기 위해서 주문 제작됩니다. 초기 제품의 성공을 바탕으로, 디자인 회사는 스텐실로부터 그리드 용지, 마커가 붙은 작은 화이트보드로 제품을 다양화시켰습니다. 이러한 제품의 판매는 지금 전체 디자인 회사 수익의 일부를 차지합니다. 디자인 커미션 사의 또다른 벤처인 LuxePlates.com은 같은 수익 창출 철학으로 개발되었습니다.

디자인 회사는 제품 판매 수익보다 더 많은 것을 얻을 수도 있습니다. 풀 스톱 인터랙티브는 유나이티드 픽셀워커(United Pixelworkers)라는 이름의, 디자인이 들어간 티셔츠 제품 라인을 만들었습니다. 디자인 회사의 공동설립자, 나단 페러틱은 이렇게 이야기합니다. "티셔츠를 디자이너에게 파는 것은 사무실 임대료와 비용을 충당하는 이상의 수익을 안겨주었다. 그리고 무엇보다도 최고의 수익은 업계에서 많은 네트워크가 새로 생겼다는 것이다. 이러한 네트워크는 상상을 초월하는 가치가 있다."

제품을 만들 때는 해결되지 않은 문제를 겨냥하십시오. "돈은 진정한 가치를 창조하는 솔루션을 현명하게 디자인하고 개발함으로써 나오는 유일한 결과물이다." <뺄셈의 법칙(Laws of Subtraction)>의 저자 매튜 메이의 이야기입니다. 데이비드 콘래드는 다른 방법으로 이야기합니다. "더 많은 가치 있는 문제를 발견할수록 더 많은 돈이 생긴다."

## 서비스로서 소프트웨어

전 세계의 수많은 개인 디자이너와 디자인 회사는 소프트웨어를 만들어서 돈을 법니다. 디자인 회사는 다양한 기기와 플랫폼을 위한 소프트웨어 제품과 온라인 서비스를 디자인하고 개발할 수 있습니다. 비즈니스는 이러한 제품과 서비스에서 여러 가지 수익 모델로 수익을 올릴 수 있습니다. 앱의 개별 판매비, 기간제 사용료, 앱을 무료로 제공하는 대신 노출시키는 광고의 수수료, 제품 사용을 통해 수집된 메타데이터로부터 만든 보고서의 판매와 같은 모델이 있으나 이는 일부에 불과합니다.

시애틀의 잭슨 피쉬 마켓 사는 아이폰이나 아이패드에서 온라인으로 사용하거나 다운로드할

수 있는 'A Story Before Bed'라는 앱을 만들었습니다. 이 앱은 사용자가 책을 읽는 모습을 녹음하고 나서 이를 책과 함께 재생할 수 있도록 합니다. 잭슨 피쉬 마켓 사는 이 기능을 여러 가지 연간 회비 모델로 제공합니다. 이 회사는 또한 앱 안에서 볼 수 있는 아동 도서를 갖춰 놓는 방법에 대해서 독특한 접근법을 채택했습니다. 이들은 블로그에서 다음과 같이 이야기하고 있습니다.

**잭슨 피쉬 마켓이 만든 소프트웨어의 사례** 'A Story Before Bed'

### 잭슨 피쉬 마켓의 제니 램이 전하는 자체 제품 만들기에 관한 조언

수석 디자이너 겸 공동설립자 제니 램은 디자인 비즈니스를 통해서 여러 가지 성공적인 제품을 내놓았습니다. 그녀는 이메일을 통해 다음과 같은 이야기를 들려주었습니다.

자신의 제품을 소유하고 만드는 것에는 수많은 놀라운 무언가가 있습니다. 물론, 여기에는 재무적인 위험이 존재하며 하나의 제품이나 서비스에만 집중하는 것은 지루한 일이

라는 의견이 다수였습니다. 내게는 장점이 단점을 압도했습니다. 우리 자신의 미래를 만드는 것, 정기적으로 그리고 자주 뭔가를 전달하는 것, 성공하는 것, 그리고 가장 중요하게는 실패해보는 것은 경험해본 가장 보람 있고 즐거우며 행복감을 주는 일 가운데 하나입니다. 이러한 길을 가는 데에 관심이 있는 분들이라면(부디 그러기를 바랍니다) 지난 몇 년 동안의 깨달음을 소개하고자 합니다.

**당신과 당신의 분야에 대해서 상호 존중을 가진 사람들과 파트너가 되십시오**

내게는 잭슨 피쉬 마켓이 어떤 존재인지를 세우는 데 가장 중요한 요소였습니다. 우리 세 명은 서로가 균형이 있으며 각자의 분야(디자인. 비즈니스 및 엔지니어링)에서 진정한 가치를 가지고 있습니다.

**제품을 스스로 만이드는 부분에서 디자인 컨설팅을 하십시오.**

우리 회사의 경우, 디자인 작업 한 시간당 엔지니어링 쪽에서는 세 시간이 걸리는 것으로 계산했습니다. 그래서 나머지 시간은 디자인 프로젝트의 컨설팅에 할애했는데, 이는 제품을 만드는 데에 도움이 되었습니다.

**인내와 열정을 가지십시오**

인내 : 하루아침에 성공한 사람들에게 그 비결을 물어 보면 그들은 예외 없이 제품이 성공

시간에 대한 비용 청구     이윤     자본 투자     자원 임대

일 잘하는 **디자인 회사 만들기**

의 문턱을 넘기 전까지 여러 해 동안 열심히 일했다고 말합니다. 진짜 결과를 보기 전까지 세심한 조정을 하고, 고객들에게서 배우고, 여러 가지 디자인과 비즈니스 모델을 실험하는 동안 2년이 흘렀습니다.

**열정** : 우리는 직원들이 자진의 아이들에게 책을 읽어줄 수 있도록 'A Story Before Bed'를 만들었습니다. 제 결혼식을 위해서는 'Thrilled For You Video Guestbook'을 만들었습니다. 당신이 안고 있는 실제 문제를 해결하기 위해서 뭔가를 만드는 것은 단지 몰입만으로 그치지 않고 만드는 과정에서 즐거움을 느끼게 해줍니다.

우리의 훌륭한 초창기 파트너들로부터 책을 모았지만 구색을 갖추기 위해서 제니 램은 영웅적인 노력을 기울였습니다. <개구리 왕자>, <벌거벗은 임금님> 그리고 다른 책들은 모두 저자와 일러스트레이터로 구성된 우리의 특별팀이 제작했습니다. 제니는 전체 작업을 이끌었습니다. 디즈니가 저작권이 없는 아이들의 이야기를 바탕으로 훌륭한 비즈니스를 창조했다면, 잭슨 피쉬 마켓도 그렇게 할 수 있다고 믿었습니다.

이들 콘텐츠에 대한 독점 권한을 보유함으로써 잭슨 피쉬 마켓은 회사로부터 그리고 이들이 판매하는 콘텐츠의 저자로부터 어떻게 수익이 나는지를 통제할 수 있는, 수직 통합된 출판 플랫폼을 만들었습니다.

디자인 회사의 수익이 얼마나 다양화되는지에 따라서 수익의 흐름은 유기적으로 바뀐다. 운영 수익은 회사의 다른 제품에서 비롯되는 이익에 장애물로서 작용할 수 있는 위험을 안고 있다.

| Produce & sell direct | Monetize IP | Spin off | Take equity |
| --- | --- | --- | --- |
| 생산 및 직접 판매 | 지적 재산권으로 수익 창출 | 파생 비즈니스 | 지분 획득 |

디자이너들이 디자인 상식을 어떻게 파괴하고 재구성할 수 있는지 그 예를 살펴봅니다. 디자인 회사인 37시그널은 시간에 따른 비용 청구에서 프로젝트 관리 도구인 베이스캠프(Basecamp)와 그룹 채팅 도구인 캠프파이어(Campfire)와 같은 다양한 생산성 향상 소프트웨어 제품들을 완전히 지원하는 방향으로 회사 방침을 바꾸었습니다. 이 분야에서 37시그널의 성공은 자신들이 필요에 따라서 만들었던 소프트웨어 제품을 다른 비즈니스에서도 필요로 하며 돈을 낼 생각까지 있다는 사실을 알게 되면서 시작되었습니다.

## 디자인 뉴스와 생각의 리더십으로 수익 창출

디자인 기업들은 블로그 포스트, 전자책 그리고 다른 디지털 제품으로 생각의 리더십을 만들어 내며 이들 제품은 구독 또는 사이트, 앱, RSS 피드의 광고를 통해서 온라인으로 제품을 팔기도 합니다. 파워 블로그들은 이러한 모델을 통해서 부분적으로 지원을 받습니다.

티나 로스 아이젠버그의 스위스 미스 블로그(Swiss Miss Blog, www.swiss-miss.com)는 2005년에 개인 영상 저장소로 시작되었습니다. 이 블로그는 이후 세계에서 가장 인기있는 디자인 저널로 성장했습니다. 스위스 미스는 쿠달 파트너가 시작한 독점 광고 네트워크인 덱(The Deck)과 RSS 피드 스폰서십으로부터 수익을 얻습니다. 스위스 미스에서 거둔 수익은 티나의 다른 비즈니스 활동을 뒷받침하는 데 도움이 되고 있습니다.

> 대부분의 비즈니스 소유주들의 꿈은 적절한 시기에 비즈니스를 팔고 이를 통해 번 돈으로 개인 투자를 하거나 위대한 도전에 나서는 것이다.

| Bill for time | Mark up | Capital investment | Lease resources |
|---|---|---|---|
| 시간에 대한 비용 청구 | 이윤 | 자본 투자 | 자원 임대 |

일 잘하는 디자인 회사 만들기

**교육 이벤트 및 훈련**

디자인 비즈니스는 디자이너와 기업이 자신의 업무를 더 잘 수행할 수 있도록 도움이 되는 서비스로서 교육을 제공할 수 있습니다. 이는 시간 단위 또는 일 단위 컨설팅, 미리 녹화되었거나 생중계되는 웹 캐스트, 또는 행사를 만들고 주최하는 방식으로 이루어집니다. 직원들은 비즈니스의 일원으로서 혹은 개인으로서 기고하거나, 블로그에 포스팅하며 교육, 강연 또는 수익을 낼 수 있는 행사를 돕는 일을 할 수 있습니다.

샌프란시스코에 본사를 두고 있는 사용자 경험 회사인 어댑티브 패스는 UX 위크와 UX 인텐시브와 같은 정기 행사를 개최합니다. 이러한 행사는 회사가 프로젝트 작업을 위해서 쓰는 도구와 기술을 공유함으로써 클라이언트 작업과는 별개의 수익을 얻는 기회가 되며 새로운 클라이언트의 관심을 끌 수도 있습니다.

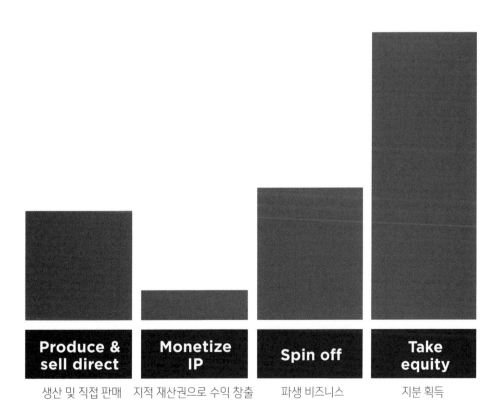

| Produce & sell direct | Monetize IP | Spin off | Take equity |
|:---:|:---:|:---:|:---:|
| 생산 및 직접 판매 | 지적 재산권으로 수익 창출 | 파생 비즈니스 | 지분 획득 |

## 6. 지적 재산권으로 수익 창출

디자인 비즈니스는 새로운 아이디어나 발명을 만들어 특허나 상표를 등록한 다음 이를 소비자나 프로젝트별 클라이언트에게 라이선싱할 수 있습니다. 이러한 특허 및 상표는(앞에서 이야기한 바와 같이) 제품과 서비스 제공의 일부로서 또는 클라이언트 작업을 진행하는 과정에서 만들어집니다. 디자인 비즈니스가 클라이언트와 계약을 어떤 구조로 맺었는지에 따라서 클라이언트 작업으로부터 나온 독창적인 발명품에 대한 공동소유권을 협상할 수도 있습니다.

## 7. 비즈니스의 파생 라인의 지원

전통적인 디자인 서비스와 관련이 적거나 아예 없는 부차적인 비즈니스, 또는 디자인 관련 제품 및 서비스를 만드는 일을 지원하는 디자인 회사도 있습니다. 이러한 부차적인 비즈니스를 운영할 때 추가 자원이 프로젝트 작업에 필요한 경우에는 디자인 사업으로는 비용을 청구할 수 없는 기술을 가진 전담 직원이 있어야 합니다.

디자이너이자 디자인 회사 헬름 워크샵의 설립자인 크리스천 헬름은 오스틴 시내에 있는 핫도그 매장인 프랭크(Frank)의 공동설립자입니다. 인터뷰에서 언급한 것과 같이 크리스천은 전반적인 레스토랑 경험에 자신의 디자인 감각을 불어넣을 수 있었습니다. "나는 언제나 디자인 전략이란 '핫도그 수레를 옆에 달고 마을에 온 서커스'라고 농담을 하곤 했습니다." 그러나 크리스천은 프랭크만 운영하지 않고 여전히 디자인 클라이언트 및 다른 프로젝트를 계속합니다. methodandcraft.com/interviews/christian-helms에서 크리스천의 작업과 프랭크의 배경에 숨은 생각을 자세히 살펴볼 수 있습니다.

## 8. 클라이언트 비즈니스의 지분 획득

신생 기업이나 다른 젊은 기업들과 함께 일할 때 디자이너는 서비스에 대한 대가로 주식이나 부분적인 소유권을 제안하거나, 일부 경우에는 현금 지불을 대신합니다. 처음부터 디자인 비즈니스에서 디자인 서비스 또는 독창적인 지적 재산권이나 서비스를 제공하는 대가의 지급과 병행하여 지분을 요청할 수도 있습니다.

클라이언트 비즈니스의 지분을 획득할 생각이 있다면 클라이언트의 요구를 지원하기 위해서 당신이 어느 정도의 시간(직접 수익)을 희생할 수 있을지에 대해서 신중해야 합니다. 투자 가치는 결코 현실화되지 않을 수도 있습니다. 클라이언트 회사가 파산하거나 몇 차례의 투자가 진행된 후

**뛰어난 파생 사업** 디자이너 크리스천과 조프 페베토가 공동 설립한 프랭크.

당신의 지분이 희석될 수도 있습니다. 이 방향을 선택하기로 했다면 회계사와 상의하는 게 좋습니다. 당신이 지분을 팔기로 결정했거나 시간이 지나서 지분의 가치가 커졌다면 세금 부담이 당신의 비즈니스에 어떤 영향을 미칠지 알아야 합니다.

### 9. 비즈니스의 라인, 또는 전체 비즈니스를 매각하기
디자이너는 자신의 디자인 비즈니스로부터 하나의 라인이나 전체 지분을 팔아서 수익을 얻을 수 있습니다.

처음 디자인 비즈니스를 시작할 때 디자인 파트너들은 몇 년 후든 몇십 년 뒤든 결국은 떠나야 할 때가 올 것이라는 사실은 잘 이야기하지 않습니다. 사업을 새로 시작하기 전에 될 수 있는 대로 비즈니스 파트너들에게 당신의 장기 계획에 대해서 솔직하게 말하십시오. 개인 그리고 돈의 관점에서 이 비즈니스로부터 각 개인이 생각하는 기대를 명확하게 정한다면 파트너들은 비즈니스 환경이 바뀜에 따라서 열린 논의를 하고 목표를 조정할 수 있습니다.

## 그래서 당신은 소프트웨어 벤처를 만들고 싶은가?

지난 10년 동안 전문 서비스에 대한 비용 청구 및 관련된 수익 흐름에서 벗어난 방법으로 수익을 얻는 방법을 발견한 작은 부티크 디자인 회사와 대규모 디자인 비즈니스가 폭발적으로 늘어났습니다. 어떤 경우에는 수익원을 다변화하고 비즈니스가 수익의 가뭄에 시달리는 위험을 막기 위해서 이러한 방향을 선택합니다. 다른 경우에는 디자이너와 회사 스스로가 제품과 서비스를 생산해서 고객에게 직접 판매하는 클라이언트로 변신하려고 노력했습니다.

디자인 비즈니스로부터 소프트웨어라는 새로운 수익의 흐름을 만드는 것을 생각하고 있다면 명심할 점이 있습니다. 수익이 나는 비즈니스를 만들기 위한 멋진 아이디어가 전부는 아니라는 점입니다. 당신은 소프트웨어의 비즈니스 모델 (시간이 지남에 따라서 어떻게 돈을 벌 것인가)과 기술적 선택(시간이 지남에 따라서 어떻게 구축하고 유지할 것인가) 사이에서 균형을 맞출 필요가 있습니다. 사용자에게 어떻게 훌륭한 경험을 안겨줄 것인가에만 초점을 맞춘다면 그 제품을 출시할 수 있을지는 몰라도 지속하기는 힘들 것입니다.

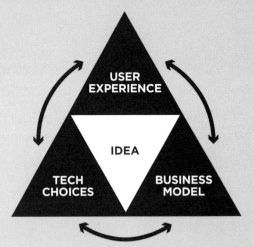

# 시간당 비용

일에 대해서 얼마나 많은 비용을 청구해야 할까요? 클라이언트로부터 충당할 수 있다고 믿는 액수를 넘어가나요? 가격은 당신이 클라이언트에게 제공하는 가치에 따라 설정되었나요?

이러한 질문에 대답하기 위해 당신은 디자인 회사의 지출과 이익률을 반영해서 정확한 시간당 비용을 확인해야 합니다. 이는 디자인 회사의 안정성과 수익성을 보장하는 중요한 부분입니다. 연필을 날카롭게 잘 깎고, 시간당 비용을 정하기 위한 기반을 만들어봅시다.

## 시간당 비용 산출하기

몇 페이지에 걸쳐, 다음 공식에 있는 빈 칸들을 채우면 필요한 답을 얻을 수 있습니다.

총 노동 비용 : _____ 원     +

총 제반 비용 : _____ 원     +

총 디자인 회사 부채 : _____ 원     +

총 세금 : _____ 원     =

총 비용 : _____ 원     ×

이익률 : _____ %     =

총 이익 : _____ 원

총 비용 + 이익 : _____ 원     ÷

연간 시간 : _____ 원     =

기본 시간당 비용 : _____ 원
(직원 당)

# FOR YOU, THIS WILL COST:

$1/hr

$1k/hr

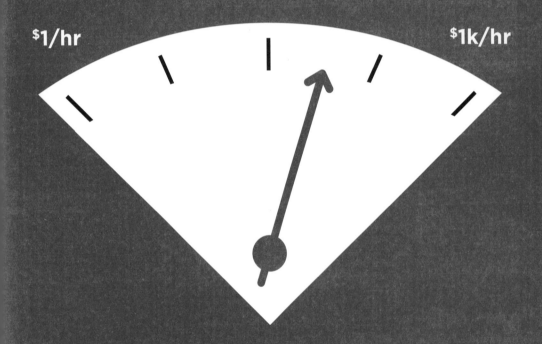

당신에 해당되는 비용은

1000원/시간

100만원/시간

## 총 노동 비용

직원에게 지급되는 보수는 절대로 선택적인 지출이 아닙니다. 힘든 시기라 해도 월급은 알람 시계와도 같습니다. 월급날은 언제나 같은 시기에 돌아옵니다. 당신의 월급도 여기에 포함됩니다!

총 노동 비용 : _____ 원

## 총 고정 비용

어떤 서비스 비즈니스를 운영하든 다음은 가장 기본이 되는 사항입니다.

### 직원에 대한 지원

건강 보험 : _____ 원
치과 보험 : _____ 원
퇴직연금 (401K) : _____ 원

### 비즈니스 운영의 보호

급여 서비스 : _____ 원
자산 보험 : _____ 원
산재 보험 : _____ 원

### 실제 사무실 공간 운영

임대료 : _____ 원
공과금 : _____ 원
사무실용 가구 : _____ 원
컴퓨터 : _____ 원
소프트웨어 : _____ 원

주변기기 : _____ 원

휴대전화 : _____ 원

전화 : _____ 원

인터넷 : _____ 원

팩스 : _____ 원

사무실 비품 : _____ 원

우편료 : _____ 원

## 재정 관리

회계 수수료 : _____ 원

장부 기록 : _____ 원

변호사 : _____ 원

## 세금 지불

지방 세금 : _____ 원

원천징수 세금 : _____ 원

기타 세금 : _____ 원

## 클라이언트 회의 참석을 위한 출장비

교통 및 주차 : _____ 원

자동차 대출 : _____ 원

자동차 보험 : _____ 원

연료비 : _____ 원

유지비 : _____ 원

### 직원들의 사기 진작

사무실 간식 : _____ 원
구독료 : _____ 원
교육 / 컨퍼런스 : _____ 원
사무실 파티 : _____ 원

### 디자인 회사 및 서비스 홍보

협회 회비 : _____ 원
광고비 : _____ 원
마케팅 비용 : _____ 원
시상식 수수료 : _____ 원

### 영업 기회의 추구

출장비 : _____ 원
장래의 고객과 식사비 : _____ 원
네트워킹 이벤트 : _____ 원

총 고정 비용 : _____ 원

## 회사 총 부채

대부분의 디자인 비즈니스는 담보대출, 신용대출의 회전 및 신용카드를 통한 부채를 안고 있습니다. 부채 상환은 시간당 비용에서 중요한 부분으로 고려하지 않으면 끝없는 이자 속에서 비즈니스는 잠식당할지도 모릅니다.

디자인 비즈니스를 시작하기 전에는 적어도 3~6개월 치의 고정비 및 급여를 은행에 가지고 있어야 합니다. 막 사회로 진출했다면 당신의 경력 수준에 따라서 디자인 서비스에 대해서 시장이

인정하는 가격과 부채 규모 사이에 균형을 잡아야 합니다.

회사 총 부채 : _____ 원

## 수익과 급여에 대한 세금

디자인 비즈니스는 다양한 방법으로 세금을 냅니다. 비즈니스로부터 벌어들인 수익은 세금이 매겨지며 개별 직원들에게도 급여에 따라서 세금이 부과됩니다. 시간당 비용을 계산하기 위해서는 비즈니스로 벌어들이는 수익에 대해서 예상되는 모든 세금을 적어야 합니다. 하지만 급여에 대한 세금 또한 고려해야 한다는 점을 유의하십시오.

총 세금 : _____ 원

## 해마다 추구하는 이익률

시간당 비용에는 언제나 이익이 포함되어 있어야 합니다. 그렇지 않으면 이익을 충족시키기 위해서 주당 40시간 이상을 청구해야 합니다.

지금까지 이야기한 모든 지출, 곧 인건비, 고정 제반 비용, 부채와 세금의 총합에 대해서 이익을 계산합니다. 다음은 3명의 직원으로 20%의 이익을 목표로 하는 데이비드 콘래드의 사례입니다.

| | | |
|---|---|---|
| 총 노동 비용 : | 1700만 원(3명에 대하여 약 5600만 원/년) | + |
| 총 고정 비용 : | 3억 1500만 원 | + |
| 회사 총 부채 : | 0원 (와우, 당신 재수 좋은데!) | + |
| 총 세금 : | 2616만 원(1700만 원 급여에서 15.8% 차감) | = |
| | | |
| 총 비용 : | 3명 고용으로 연간 4억 89 62만 원 | × |
| 이익률 : | 원 20 % | = |
| 총 이익 : | 약 9793만 원 | |
| | | |
| 총 비용 + 이익: | 약 5억 8755만 원 | |

## 전체 비용을 시간당 비용으로 이전하기

비용과 이익에서 어떻게 시간당 비용을 산출할 수 있을까요? 비즈니스에서 직원들이 맡은 역할에 기반을 두고 이들을 얼마나 많은 시간 동안 활용하는지를 계산해봅니다. 그 다음에는 직원들이 얼마나 개인 휴가를 쓸 수 있는지를 결정하십시오.. 아래의 표에 숫자를 적어 넣어봅시다. 다음 페이지에는 완성된 보기도 있습니다.

| | | |
|---|---|---|
| 연간 주 : | 52주 | − |
| 병가 (주 단위) : | | − |
| 휴가 (주 단위) : | | = |
| 연간 주 : | | × |
| 주당 근로 시간 : | 40시간 | = |
| 시간/년 : | | × |
| 가동률 | | = |
| 연간 영업 시간 : | | |

## 가동률 산출하기

작품을 만드는 과정에서 개인당 업계 평균은 75~80%입니다. 회사 조직에서 상위에 있는 사람일수록 청구할 수 있는 시간의 양은 더 줄어듭니다. 비즈니스 안에 있는 모든 직원들이 클라이언트 작업에 참여하여 시간을 청구할 수 있는 것은 아닙니다. 고정비에는 장부 기록이나 마케팅과 같은 활동도 포함될 필요가 있습니다. 데이비드 콘래드는 회사의 직원에 대해 다음과 같은 가동률을 산출했습니다.

80% 크리에이티브 방향 설정
80% 디자인
80% 생산
80% 프로젝트 관리
30% 마케팅

10% 관리

65% 혼합된 전체 비율

　이러한 정보를 통해서 우리는 달력상의 1년 동안 클라이언트에게 청구할 수 있는 시간의 양을 결정할 수 있습니다.

| | | |
|---|---|---|
| 연간 주 : | 52주 | – |
| 병가(주 단위) : | 2주 | – |
| 휴일(주 단위) : | 3주 | = |
| 연간 주 : | 45 주 | × |
| 주당 근로 시간 : | 40시간 | = |
| 시간/년 : | 1,800 시간 | × |
| 가동률 : | 65 % | = |

　연간 시간 : 1,170 시간을 클라이언트에게 청구할 수 있다.

## 시간당 비용은 품질 좋은 견적서를 만들기 위한 시작 지점일 뿐이다

이 시점에서, 기본 시간당 비용을 계산하는 데 필요한 숫자들을 알고 있어야 합니다. 그러나 정확한 시간당 비용이 수익성을 보장하는 요술 지팡이가 될 수는 없습니다. 당신이 클라이언트 제안서의 일부로 시간을 정확하게 추정하지 못해 실제 프로젝트 운영이 이러한 추정치를 벗어나게 되면 시간당 비용은 당신의 비즈니스를 유지하는 데 거의 도움이 되지 못합니다.

### 낮은 가동률은 직원들의 낮은 사기로 이어질 수 있다

직원들이 프로젝트와 관계 없는 '사색할 시간'을 더 많이 가질 수 있도록 가동률을 하향 조정하고 싶을 수도 있습니다. 그러나 테드 레온하르트는 다음과 같이 조언합니다.

　당신이 필요하다고 말하는 정도보다 약간 더 많은 일이 있을 때 창조적인 직장입니다. 수익 목표와 업무량을 결정하기 위해서 비용 청구를 할 수 있는 직원으로부터 얼마나 많은 작업 시간을 기대할 수 있는지를 계산할 수 있습니다. 그리고 나면 그보다 5~10% 더 많은 매출을 달성하기 위해 세일즈 역량을 집중합니다. 창조적인 사람들은 바쁜 것을 좋아합니

다. 디자인 회사가 겪을 수 있는 최악의 상황은 할 일이 충분하지 않을 때입니다. 또한 사람들은 자유 시간에 맞추기 위해서 프로젝트의 업무량을 부풀리므로 예산에 타격을 줄 수 있습니다. 행복은 일에 치이는 정도까지는 아닐 정도만큼 바쁠 때 찾아오기 마련입니다. 까다로운 균형이긴 합니다.

**BEFORE ⇨ WINNING ⇨ DOING ⇨ AFTER**

# 보험

회사를 운영하다 보면 재해, 소송, 업무상 재해, 서비스 과정이 중단되는 것과 같은 예측하지 못한 상황으로부터 직원들과 회사를 보호해야 할 상황이 옵니다. 보호 기능을 보장하기 위해 보험에 가입하고 최신의 재난 계획을 유지할 필요가 있습니다.

비즈니스를 위해서 보험 증서 계약을 맺기 전에 보험에 대한 필요성에 대해 집중적으로 조사를 해봐야 합니다. 다음과 같은 범주에서 보험 가입을 고려해봅니다.

· 자동차 보험 : 당신과 직원이 업무를 위해 차량을 썼을 때 이를 보호하는 상업 정책.

· 영업 중단 : 당신의 디자인 비즈니스가 고객에게 서비스를 제공할 수 없는 상황에 대한 보장. (상해보험 및 자산 보험과 중복)

· 상해 보험 및 자산 보험 : 비즈니스 장소와 그 장소가 포함하고 있는 특정한 범위(지진, 화재,

홍수, 태풍 또는 지진 해일)의 위험에 대한 보장.

· 건강 보험 : 이를 제공하지 않고서는 비즈니스를 절대로 운영할 수 없다.

· 책임 보험 : 일어날 수 있는 과실이 발생했을 때 소송으로부터 당신을 보호한다.

· 생명 및 장해 보험 : 당신 또는 직원에게 중요하며, 특히 당신이나 비즈니스 파트너가 사망했을 때는 대단히 중요하다.

· 근로자 보상 : 일을 쉬어야 할 수도 있는 부상으로부터 근로자를 보호한다.

보험 외에도, CEO는 재해 대비 계획을 유지할 필요가 있습니다. 이 계획은 비즈니스 장소를 심각하게 망가뜨리거나 중요한 인프라를 파괴하거나, 잠재적으로 직원에게 상해를 입힐 수 있는 비상 사태에 어떻게 대처할지를 직원들에게 숙지시키는 데 도움이 됩니다. 재난 정도를 가늠해보는 것도 좋습니다. 회사의 컴퓨터가 도난당했다거나, 서버실의 배관이 터졌을 때, 자연재해로 건물이 파괴된 경우에는 어떻게 대처할 것인지에 대한 지침이 있어야 합니다.

회사 사람들 모두가 이러한 계획을 인식하고 비상 상황이 닥쳤을 때에는 무엇을 해야 하는지 이해하도록 분명히 해야 합니다. 이를 실천하면 직원의 삶과 회사의 미래도 보호할 수 있습니다.

# 지속 가능성

이 책의 대부분은 디자인 회사를 오랜 시간이 지나도록 유지시키는 데 초점을 두었습니다. 반면 회사의 비즈니스가 사회와 환경에 미치는 영향에 대해서, 그리고 이러한 영향을 사회가 어떻게 받아들일지 생각하는 것 또한 중요합니다.

이는 클라이언트의 명함을 인쇄하기 위해서 100% 소비 후 폐기물 재활용 종이, 콩기름 잉크, 풍력을 이용하거나 클라이언트의 웹 응용 프로그램 서버의 전원을 태양열 발전으로 공급하는 문제에 그치는 것은 아닙니다. 세상을 바꾸는 비즈니스를 하려면 작업, 즉 제품이 지속 가능성이 있는지는 고려해야 할 하나의 부분입니다.

## 내 비즈니스가 세계에 대한 책임이 있는가?

디자인 비즈니스를 어떻게 운영할 것인지의 일부로서 지속 가능성을 어느 정도까지 고려할 것인가의 문제는 다음 세 가지에 바탕을 둡니다. 첫째는 클라이언트를 위해서 만드는 작품, 둘째는 함께 일하기로 선택하는 클라이언트, 마지막으로 사람들과 지구에 기여하는 당신의 집단적인 노력입니다.

이제 경영진과 지도자가 단순히 사적인 이익 창출만이 아니라 상호 의존성으로 가득찬 생태계 안에서 살고 있는 조직체로서 비즈니스의 건강함을 판단하도록 요구하는 '세 가지 축(Triple Bottom Line, TBL)' 회계 상태를 지키게 되었습니다. 다음을 읽고 이러한 요소들을 당신은 비즈니스 운영에 어떻게 적용할 것인지 생각해볼까요?

### 사람(인적 자본)

TBL 비즈니스는 작업을 위해서는 어떤 노동이 필요한지, 누가 할지, 그리고 어디서 할지를 신중하게 고려해야 합니다. 또한 그 노동자들이 공평한 작업 환경과 지역 공동체 안에서 정당한 대우를 받고 있는지 여부도 고려합니다. TBL 비즈니스는 기본 기준(아동 노동의 활용을 피하거나 초과 근무 관행을 제한하는 것과 같은)을 충족하는 협력사를 선택하는 것 이상일 수 있으며 사회와 교육 서비스를 지원하는 것과 같은 방법으로 공동체에게 근본적인 가치를 안겨주는 방법을 생각

해 낼 수도 있습니다. 특히 해외의 협력사 및 파트너와 일할 때에는 이러한 부분들이 준수되고 있는지, 그 효과는 어떤지 추적하기 위해서 독립된 제3자 감시 기구와 함께 일하기도 해야 합니다.

### 지구(자연 자본)

'요람에서 무덤까지'의 생명주기를 가지고 생산되는 어떠한 제품이나 서비스든 그 이상적인 결과를 염두에 두면서 제작해야 합니다. 물리적으로 만들어지는 제품이나 어떤 다른 형태의 제작물이든 이를 줄이고 재사용하고 재활용하며, 위험한 화학물질이나 유독물질은 물론 낭비되는 물질을 없애는 방안을 고려해야 한다는 것을 의미합니다. 이러한 사고방식은 재생 에너지원으로부터 나오는 에너지 활용에도 적용될 수 있습니다.

### 이익(모두를 위한 경제적 이익)

어떤 형태이든 지출을 초과하는 수익을 내지 못하면 대부분의 비즈니스는 성장에 실패합니다. 심지어는 비영리 단체도 그렇습니다! 하지만 시간을 내어 당신 주변의 사람들 또한 어떻게 이득을 볼지도 생각합시다. 당신이 비즈니스를 운영하는 방법의 결과로서 클라이언트, 클라이언트의 고객, 당신의 고객, 파트너와 공급사 그리고 다른 비즈니스와 조직들이 얻게 될 금전적 이익은 무엇인가요? 당신이 그들을 지지하지 않을 수도 있지만 그들은 당신을 지지하나요? 세상으로 되돌릴 수 있는 상호 이익이 있나요?

## 내 비즈니스를 계속 유지하려면 어디서부터 시작할까?

디자인 비즈니스를 시작하려고 한다면 사람, 지구와 이익에 기여하기 위해서 일찍 내릴 수 있는 결정이 무엇이 있는지를 생각해두는 게 좋습니다. 이러한 결정을 비즈니스 내부에 있는 모든 사람들뿐만 아니라, 클라이언트에게도 보여줌으로써 관련 당사자 모두가 책임 의식을 갖도록 해야 합니다.

이러한 일을 어떻게 할 수 있을지 이해를 돕기 위해서 저는 브랜드 전략과 지속 가능한 디자인 활동을 전문 분야로 하는 그래픽 디자인 회사인 리버베드의 크리에이티브 디렉터이자 총괄을 맡고 있는 코벳 커프먼과 이야기를 나누었습니다.

### 어떻게 당신의 사업을 지속 가능하게 만들었는가?

저는 회사 운영을 처음 시작할 때 비즈니스를 지속 가능한 방법으로 운영하는 문제(지급 방법, 일

반 운영과 같은 것들)에 관해서 제가 어떻게 하고 싶은지를 설명하는 정책을 만들었습니다. 제 쪽에서 볼 때 가장 손쉬운 길은 내가 누구와 함께 일하고 싶은가, 그리고 그들에게 내가 무엇을 하고자 하는가를 이해시키는 것이었습니다. 저는 좋은 회사가 좋은 일을 함으로써 성공할 수 있도록 돕고 싶었습니다. 그게 내 회사가 존재하는 첫 번째 모든 이유였기 때문입니다.

저는 회사의 기준에 맞지 않는 일은 거절했습니다. 제가 하는 일이 잠재적으로 다른 이들에게 어떤 영향을 미칠지에 대해서 잘 이해할 수 있기를 바랐습니다. B 코퍼레이션 인증은 이를 위한 좋은 모델이며, 이 인증은 제가 원하는 조직의 종류에 거의 부합했습니다.

더욱 극복하기 까다로웠던 문제는 회사가 환경에 미치는 영향이었습니다. 해야 할 올바른 일들을 대부분 알고 있었고 그 가운데 대부분을 실천하고 있었지만 이를 추적하기 위한 척도를 어떻게 세울지에 대해서는 몰랐습니다. 나는 환경 관리 시스템(EMS)을 만들면서 전문적인 작업을 했는데, 이 시스템은 온실가스와 우리 회사의 탄소 발자국에 중점을 두고 있었습니다.

EMS는 여러 가지 측면을 다룹니다. 첫 번째 측면은 회사가 직접 사용하는 것, 두 번째 측면은 회사가 쓰기 위해서 구입한 것에 포함된 것, 세 번째 측면은 클라이언트를 위한 우리의 프로젝트가 낳는 후속 효과입니다. 이는 세 가지 주요 구성요소인 교통, 에너지, 재료로 분할됩니다.

저는 아직도 이 시스템을 더욱 엄격하게 가다듬고 개선시키고 있습니다. 결국은 그 점이 가장 중요합니다. 어떤 회사도 이 모든 문제에 완벽한 답을 가지고 있지는 않습니다. 우리는 모두가 계속해서 이 문제를 해결하려고 노력하고 있습니다. 척도를 만드는 이유는 거기에 있습니다. 그럼으로써 어떻게 발전하고 있는지를 이해하고 계속해서 목표를 향해서 노력할 수 있기 때문입니다.

## 시스템을 더욱 엄격하게 하는 방법은 무엇인가?

가장 극복하기 쉬운 문제는 물질입니다. 이는 감소, 재사용, 그리고 재활용의 문제입니다. 저는 정확한 지출을 추적함으로써 얼마나 많이 사고, 사지 않는지를 볼 수 있었습니다. 구입 프로그램에서 제가 사는 것에 대한 가이드라인을 만들었습니다. 유독물질을 피하고 공정무역과 탄소중립 제품을 사는 것입니다. 새로운 제품 때문에 난감할 때에는 편리한 아이폰 앱인 '굿 가이드(Good Guide)'를 참조합니다.

우리는 운 좋게도 에너지의 대부분이 수력발전을 통해서 생산되는 워싱턴 주에 있지만 그래도 될 수 있는 대로 에너지를 줄이는 것이 중요합니다. 여기에는 두 가지 이점이 있습니다. 에너지를

더욱 줄일수록 지구에 도움이 되며 에너지에 대한 지출도 줄일 수 있습니다. 저는 매달 에너지 요금 청구서를 통해서 곧바로 추이를 관찰할 수 있습니다. 또한 탄소 배출을 상쇄하기 위한 비용을 지불하기로 결심했습니다. 이는 그린워싱(그린과 화이트워싱의 합성어로 기업들이 경제적 이득을 위해 친환경 제품으로 위장하는 행위를 말한다. −편집자 주)과 비슷해 보이지만 내는 돈은 곧바로 재생 가능한 에너지원을 구축하는 데 들어간다는 점에서 차이가 있습니다. 이 프로그램에 참여하는 사람이 많아질수록 우리는 더 많은 선택권이 생깁니다. 그러면 앞으로는 더욱 많은 양의 재생 가능한 에너지를 만들 수 있는 기회가 생깁니다.

　가장 중요한 부분은 교통입니다. 이 문제를 정복하기 위한 가장 중요한 습관은 제 차입니다. 저는 차량의 주행거리를 기록하고 자동차, 대중교통, 자전거 및 도보를 비롯한 어떤 방법으로든 여행하는 데 보내는 시간을 추적합니다. 이에 관한 일을 열심히 한 뒤, 그러니까 비즈니스를 시작한 지 3년 뒤에, 제 여행의 대부분은 대중교통을 이용하게 되었습니다. 새로운 습관을 만든 것입니다. 제 여행 시간은 상당히 늘어났지만 비즈니스에는 실제 도움이 되었다고 생각합니다. 추가로 들어가게 된 시간은 생각을 하거나 책을 읽거나 조사를 하는 데 쓰였으니 말입니다.

　지금까지 이 모든 이야기들은 회사가 미치는 사회 및 환경 영향에 관해서입니다. 대부분 제 선에서 통제력이 있지만 큰 틀에서 본다면 비용 부담도 줄여줄 것입니다.

## 왜인가?

디자이너가 변화를 만들 수 있는 가장 좋은 기회는 일할 클라이언트를 고르는 데에 있다고 생각합니다. 클라이언트와 나눌 수 있는 영향을 볼 목적으로 저는 리포트 카드를 만들었습니다. 자원의 관점에서 같이 일하고 있는 클라이언트 프로젝트를 위해서 하고 있는 대부분의 일들을 여기에 기록합니다. 리포트는 다음과 같은 영역들에 관계되어 있습니다.

- **프로젝트의 목표** : 목적, 대상, 제한 사항, 수명, 요구 사항 및 사회적 영향 또는 혜택
- **운영** : 여행, 자원 및 시간
- **수명 주기** : 미디어, 자료, 자원 조달, 최종 용도, 크기, 인식과 혁신
- **제원** : 인쇄, 종이, 잉크, 코팅 및 바인더

　각 분야에는 점수 시스템이 있어서 이 프로젝트가 비슷한 다른 프로젝트와 어떻게 관련이 있는지를 말할 수 있습니다. 어떤 면에서 본다면 점수 시스템은 이를 위한 과정 그 자체보다는 중요도

가 떨어집니다. 리포트 카드로 모든 프로젝트의 자세한 내용을 생각하고 개선과 혁신을 하는 방법을 찾을 수 있고 프로젝트의 배경에 있는 생각을 향상시킬 방법에 대해서 클라이언트와 이야기할 기회를 만들어 내기도 합니다.

어떤 요소들이 관련되어 있는지 클라이언트에게 더 많이 언급할수록 클라이언트는 자신들의 선택을 더 잘 이해합니다. 이는 내 클라이언트를 일깨우고 가르치는 한편 내 자신을 계속해서 궤도 위에 머무르게 하는 지속되는 도구입니다.

**BEFORE ⇨ WINNING ⇨ DOING ⇨ AFTER**

# 법률

## 디자이너가 알아야 할 법적 문제는 무엇인가?

눈에 확 뜨이는 디자인 솔루션을 브레인스토밍할 때 법적 문제 같은 것은 신경 쓰지 않고 싶겠지만 디자인 회사를 경영하고 있다면 디자인 활동에서 내포하고 있는 법적 의미를 고려할 필요가 있습니다. 다음은 호주 시드니의 멜드 디자인 회사에서 총괄을 맡고 있는 스티브 배티가 내놓은, 법적 관점에서 디자인 회사 사장이 고려해야 할 사항의 목록입니다.

### 클라이언트 및 협력사와의 공급 계약서

언제든 클라이언트가 당신의 회사와 계약을 맺었다면 당신은 법적으로 그 문서를 따를 의무가 있습니다. 계약 조건을 변경해야 하는 경우에는 변경 사항을 문서화하고 변경한 사항에 대한 클라이언트의 승인을 받아야 합니다. 함께 일하는 협력사에 대해서도 같은 규칙이 적용됩니다.

## 고용 계약서

새 직원을 고용할 때에는 고용을 관할하는 규칙과 조건, 그리고 이를 불이행하는 경우에 그들의 지위를 종료시키는 적절한 권한이 사장에게 있음을 직원이 동의해야 합니다. 프리랜서를 고용할 때도 비슷한 계약서에 서명할 필요가 있습니다. 미국의 경우 특정 주에서는 직원을 '임의로' 고용할 수 있도록 허용하며 고용 계약이 종료되어도 상황이 덜 불편합니다. 그러나 해외의 법률에서는 의무 불이행으로 직원을 해고할 때에는 굉장히 많은 조치가 필요하므로, 직원이 회사에 잘 어울리는지를 확인하기 위해서 고용 과정에서 특별한 주의가 필요합니다.

"클라이언트 계약, 보험증서 그리고 당신의 직원/외주업체 계약이 모두 조화로운지를 검토하기 위해서 같은 변호사를 활용할 필요가 있습니다." 스티브 배티의 이야기다. "사실상 보험을 무력화시키거나 당신의 직원이 덤터기를 쓰는 클라이언트 계약의 조항에 합의하고 싶지는 않을 겁니다."

## 보험

법에 따라서 비즈니스는 특정한 형태의 보험을 드는 것이 의무입니다.

## 저작권 및 지적 재산권

프로젝트 기간 동안 만들어진 작품에 대해 디자이너와 디자인 회사가 어떤 권한이 있는지 협상하려 하는 클라이언트도 있습니다. 디자인 회사는 직무저작물 계약은 피해야 하는데, 이는 디자이너가 저작물에 대한 저작권을 클라이언트에 넘기도록 강제하기 때문입니다. 대신 디자이너는 대금 지급이 완료되었을 때 클라이언트가 작품을 사용할 수 있는 적절한 권한을 라이선싱해야 하는 게 좋습니다.

여기서 주목해야 할 몇 가지 다른 점들이 있습니다. 기존 저작권, 지적 재산권(IP) 및 재료와 이 작업에 도움이 된 자료의 사용권, 그리고 당신이 이들을 계속 사용할 수 있는 권한을 분명히 할 필요가 있습니다. 저작권을 경쟁 디자인 회사가 쓸 수 있도록 넘기는 합의는 피하도록 노력하십시오. 디자이너의 작품이 다른 디자이너의 저작권을 침해하지 않도록 보장하는 것은 그 디자이너의 책임입니다. 계약서에 명시되어 있든 아니든 마찬가지입니다.

## 지급 스케줄

서명된 계약서에 나와 있는 어떤 지급 스케줄이든 그 내용은 법적인 의무가 있습니다. 지급 스케줄을 지키지 않을 때에는 연체된 금액에 대한 이자가 청구됨은 물론 그 클라이언트의 다른 프로젝트

에 관한 일도 중지시키는 것과 같은 결과가 계약서에 포함되어야 합니다.

## 독점 및 비경쟁 계약서

가끔 기밀 유지 계약서에 서명하기를 원하는 클라이언트도 있습니다. 당신은 클라이언트가 제공하는 계약서의 난해한 법률용어를 놓고 협상하는 데 도움을 받기 위해서 변호사의 도움을 요청하는 것도 좋습니다. 또한 디자인 회사 총괄은 직원들이 이직할 때에 클라이언트를 가로채 가지 않도록 하는 독점 및 비경쟁 계약서에 서명하도록 요구할 수 있습니다.

### 내 회사를 위해 변호사에게서 무엇을 얻어야 하는가?

스티브 배티에게 그의 회사가 법적인 자문을 어떻게 다루는지 자세한 내용을 물었습니다.

**멜드 디자인 회사에는 상시 담당 변호사가 있는가?**

계약서 초안을 작성하고 문젯거리가 많은 계약서를 받았을 때 이를 검토하기 위한 상시 담당 변호사가 있습니다.

**당신은 얼마나 자주 그의 도움을 요청하는가?**

그렇게 자주 변호사에게 연락할 필요는 없다는 것은 알고 있습니다. 아마도 분기별로 한두 번일 것입니다. 새로운 클라이언트와 일하기 시작하거나 정부의 입법 변화에 대응해야 할 때 도움이 필요할 가능성이 더 높습니다. 이중 방지 장치가 있는 게 좋습니다. 이는 손해배상, 보증, 저작권, 지적 재산권 및 파기와 같은 문제에서 무엇을 이해해야 하는지 아주 분명하게 이해하는 데 도움이 되기 때문입니다. 뭐든 초안을 잡거나 어떤 계약서에든 서명을 하기 전에는 변호사를 통해 이러한 절차를 거칠 만한 가치가 있습니다.

**디자인 회사의 사장은 어떤 법률 자문을 찾아야 할까?**

몇 년 전 다른 로펌과 같이 일한 적이 있는데, 이 로펌은 지식면에서는 아주 뛰어났지만 지나치게 공격적이었습니다. 계약 협상은 질질 끌곤 했고 클라이언트 관계를 맺고 다듬는 과정이 지연되면서 계약을 따낼 때에는 기대에 가득차고 긍정적이었던 관계가 틀어져 버렸습니다. 변호사를 선택할 때 저는, 균형 감각이 있고 실용적이며, '오로지 승리가 목적'이 아닌 사람을 찾았습니다. 상법에 관한 전반적인 지식은 물론 노사 관계와 지적 재산권 법률에 대한 전문 지식에(동료를 통해서) 접근할 수 있는 사람이었습니다.

# 비밀 유지

클라이언트의 비밀과 지적 재산권은 존중되어야 합니다. 클라이언트와 정식 계약을 체결하지 않았다고 해도, 심지어 가까운 친구와 커피를 마실 때도 정보 공개는 매우 신중해야 합니다. 몇 년 동안 쏟아부은 노력이 웹사이트에 올라온 글 하나 때문에 증발하는 것을 지켜보는 것보다 허무한 일은 없을 것입니다.

저는 동료 디자이너가 겉보기에는 하찮은 세부 사항을 유출시켰을 때 무슨 일이 있었는지를 본적이 있습니다. 그의 온 세상이 무너지는 듯 했습니다.

로저는 인쇄 회사에서 일하면서 소프트웨어 제품의 패키지를 만들었습니다. 패키지를 만드는 과정에서 그는 아직 대중에게 발표되지 않은 제품으로 작업했습니다. 이 새로운 제품에 대한 보도 자료는 그가 만든 아름다운 그래픽으로 포장될 예정이었습니다.

로저는 한 가지 디자인에 무척 흥분한 상태였습니다. 친구와 비디오 게임을 하는 동안, 로저는 소프트웨어 제품의 이름과 언제 출시될지를 이야기했습니다. 그는 또한 이 내용이 기밀 사항이며 제품이 공개 발표될 때까지는 다른 사람에게 이야기하지 말아야 한다고 말했습니다.

이러한 상황에서 우리는 가끔 친구와 가족들 사이에는 완벽한 비밀이 유지되는 강력한 유대관계가 있다고 생각합니다. 하지만 로저의 친구는 그의 믿음을 배신하고 그 대화를 공개 블로그에 올렸습니다. 이 정보는 전 세계로 빠르게 퍼져나갔으며, 업계를 선도하는 테크놀로지 사이트들도 여기에 가세했습니다. 클라이언트 측의 변호사가 독수리처럼 날아들었습니다. 로저가 그의 일에 관해서 단 한 사람에게 무심히 던진 한 마디 때문에 비밀 유지 계약(NDA) 및 기밀 정보 계약의 위반이 성립된 것입니다. 클라이언트는 정보 유출로 경쟁 우위에 타격을 받을 수 있다고 생각했습니다. 그리고 로저는? 일자리를 잃었습니다.

이러한 정보 유출이 정말로 손해를 끼치는 것은 아니라고 주장할 수도 있습니다. 보도 자료는 한 시간 동안에도 수도 없이 쏟아져 나오며 광고 캠페인은 1주일 안에 시장의 관심에서 멀어집니다. 하지만 수년에 걸친 프로젝트의 과정을 바꾸려면 가끔 엄청난 재정 손실을 고려해야 합니다. 수십 만 명의 사람들이 테크크런치(TechCrunch) 피드를 구독하며 트윗 하나가 오프라 윈프리의

Dear John,

The new project about small dogs is going famously.

Do you think the robot corgis should still be confidential?

Let me know before we tell anyone about the cuteness police.

Thanks, David

친애하는 존,
[작은 개]에 대한 새로운 프로젝트는 유명해질 것입니다. 당신은 [로봇 강아지]가 여전히 기밀 사항
이어야 한다고 생각하십니까? 우리가 [귀요미] 경찰에 대해 누군가에게 말하기 전에 내게 알려주십
시오. 감사합니다. 데이비드.

응답으로 돌아오는 시대에서 시장에서 당신이 말하는 내용이 좋은 인상을 심어주도록 해야 하며 당신을 삼키는 꼴이 되어서는 안 됩니다.

직접 작업에 관계된 팀 바깥에서 뭔가 말하려고 할 때에는 다음 규칙을 준수하십시오.

연결성이 엄청난 인터넷 문화 속에서 보호되지 않은 컴퓨터와 서버는 자주 해킹 당하고 있다.
비밀 유지는 중대한 문제다.

## 공유할 수 있는 정보가 무엇인지 어떻게 알 수 있을까?

공유할 수 있는 유형의 정보가 계약에 명시되어 있을 수 있습니다. 클라이언트와 맺은 비밀 유지 계약을 검토하고 누가 다음과 같은 정보에 접근할 수 있는지 명확한 규칙에 합의하십시오.

· 과거에 함께 일한 한 회사의 이름

· 지금 함께 일하고 있는 회사의 이름

· 새로운 비즈니스 과정의 일부로서 앞으로 함께 일할 논의를 하고 있는 회사의 이름

· 비즈니스 안에서 일하는 사람들의 이름(일명 '채용 미끼')

· 수행하는 프로젝트의 유형과 작업하는 매체

· 원료 수준의 과정에서 완전히 실행 가능한 디자인에 이르는 개별 디자인 예제.

이러한 규칙이 무엇인지에 대해서는 유리 속을 들여다보듯이 명확해야 하며 여기에서 벗어나지 말아야 합니다. 이 규칙 때문에 저녁 파티가 이리 저리 에둘러 말하는 불편한 대화로 가득찰 수는 있겠지만 클라이언트의 이익을 보호하는 면에서는 안전할 것입니다. 저는 아내에게 내 일에 대해서 이야기하면서 프로젝트를 언급할 때 쓰기 위해서 낯선 코드명을 만들어 냅니다. 이는 최소한 아내에게는 기밀 유지 문제를 좀 더 재미나게 만들어 주며 기밀이 새어나가는 것을 막아주기 때문입니다.

조앤이 일하는 회사에서는 직원들은 어떤 클라이언트와 함께 일하고 있는지, 어떤 종류의 프로젝트에 참여하고 있는지는 말할 수 있지만 진행되고 있는 어떤 작업이든 프로젝트가 공개될 때까지는 다른 사람에게 말하는 것이 허용되지 않습니다. 회사의 프로젝트가 2~3년 정도 진행되는 것이 많으므로 이러한 정책 덕택에 유망한 새 클라이언트와 일할 때 열린 토론을 할 수 있습니다.

이 정책을 내가 아는 다른 디자이너인 로리와 비교해봅시다. 그녀는 클라이언트, 프로젝트 작

업, 작업의 종류와 같은 것들을 회사 외부 사람들에게 말할 수 없습니다. 만약 새로운 일을 찾기 위해서 면접을 본다면 클라이언트가 명시적으로 허가하지 않는 한은 로리의 포트폴리오에는 그녀의 어떤 작업도 볼 수 없습니다.

명심하십시오. 당신이 NDA나 기밀 정보 계약서에 서명하지 않았다고 해도 어떤 정보를 공유할 것인가에 대해서는 신중해야 합니다. 클라이언트가 당신에게 이야기하는 무언가를 엄격한 기밀로 유지해 달라고 요청한다면 클라이언트가 다른 누군가에게 말할 때까지는 이를 기밀 정보로 다루어야 합니다. 당신의 입에 대해서는 비즈니스맨이 되어야 합니다.

그리고 당신의 경계를 테스트할 준비를 하십시오. 당신의 회사나 클라이언트 조직 외부에 있는 사람들은 당신이 작업 중인 프로젝트를 알고 있을 수도 있습니다. 어느 때인가 내 클라이언트 중 한 곳에서 일하는 친구가 커피를 마실 때 그 클라이언트를 위해서 진행하는 내 프로젝트에 관한 몇 가지 세부사항을 이야기했을 때, 나는 한방 얻어맞은 기분이었습니다. 그 친구는 클라이언트 조직에서 내 회사와 함께 일하던 곳과는 전혀 다른 부서에 있었고, 그녀는 내가 그 프로젝트에 관련되어 있으리라고는 꿈도 꾸지 못했기 때문입니다. 그럼에도 그녀는 기밀 정보에 관한 명확한 규칙이 정립된 것으로 알고 있었던 회사의 임원실에서 논의되었던 내용들을 알고 있었습니다. 말하긴 그렇지만 그 이후로 이런 경우가 여러 번 있었고, 그러한 상황에서 나는 클라이언트, 친구 또는 누구든 정립되어 있는 기밀 정보에 관한 규칙을 따랐습니다. 커피 한 잔에 기밀 정보를 누설할 가치는 없습니다.

일 잘하는 디자인 회사 만들기

## 협력사는 어떻게 기밀 정보에 관한 규칙을 지켜야 하는가?

함께 일하는 협력사 또는 외주사가 기밀 정보를 다뤄야 할 때에는 당신과 같은 계약에 엮여 있다는 점을 분명히 해야 합니다. 막 인쇄기에서 나와서 배송을 위해서 화물 운반대에 겹겹이 쌓인 인쇄 자료에 가득한 본문 내용을 휴대폰 카메라로 찍어서 인터넷에 올리기도 합니다. 이러한 행동은 용납될 수 없습니다. 베타버전 상태의 상호작용형 프로젝트에도 같은 규칙이 적용되는데, 프로젝트를 오픈하기로 클라이언트가 승인하기 전까지는 사이트또는 앱의 암호를 잘 지켜야 합니다.

클라이언트 프로젝트를 돕는 모든 프리랜서 또는 외주 전문가에게도 같은 규칙이 적용됩니다. 이들이 다른 회사로 자리를 옮긴 뒤라고 해도 마찬가지입니다. 어떤 종류의 작업도 공유해서는 안 됩니다.

## 진행하고 있는 프로젝트를 내 소셜 네트워크에 올릴 수 있을까?

긴 하루가 지나고 동료들과 기분 전환을 하러 나갈 때에는 클라이언트의 이름이나 특징을 이야기하지 않아야 합니다. 차가운 맥주 한 잔을 들이키고 나면 별것 아닌 듯이 생각될 수도 있지만 당신 뒷자리에 누가 앉아 있는지 누가 알겠습니까?

인터넷, 특히 소셜 미디어에 같은 규칙이 적용됩니다. 트위터가 비공개라고 해도 페이스북의 사생활 보호 설정이 경보발령 1 수준이라고 해도 마찬가지입니다. 클라이언트는 당신이 무엇을 말하고 행동하는지 결국은 보게 될 것입니다. 당신 생각에 그들이 절대로 내 SNS를 볼 수 없다 해도 말입니다. 로저의 경우를 기억하십시오. 정보는 단 몇 초만에 복사되고 다시 게시될 수 있습니다. 뭔가 냄새가 나면, 결국은 공유되기 마련입니다.

## 프로젝트를 홍보에 쓰기 전에 클라이언트에게 물어봐야 할까?

프로젝트가 공개된 후에 이를 홍보할 수 있는 권한을 요청하십시오. 클라이언트가 당신의 웹사이트에서 프로젝트를 내리라고 요구하는 이야기가 나올 가능성을 없애는 좋은 비즈니스 습관입니다. 더 좋은 방법은 아예 계약서에 이에 관한 자세한 내용을 넣는 것입니다. 그러면 예기치 못한 사건도 일어나지 않습니다.

## 컴퓨터에 안전하게 자료를 보관하려면 어떻게 해야 할까?

당신의 컴퓨터에 작업의 구획을 만들어야 합니다. 클라이언트와 비즈니스에 관한 중요한 정보가 노출될 위험을 일으키지 마십시오. 작업하는 책상에서 떠날 때에는 클라이언트의 일이 화면에 떠 있게 방치하지 말고 컴퓨터 바탕화면이 아무에게나 또는 클라이언트 회의에서 보이게 하지 마십시오. 바탕화면에 표시되지 않는 폴더에 클라이언트 작업을 보관해야 합니다. 컴퓨터에서 클라이언트 프레젠테이션을 진행하기 전에 이메일을 닫으십시오.

클라이언트의 전화, 문자 또는 이메일을 받는 휴대폰이나 태블릿은 항상 암호로 잠궈야 합니다. 휴대폰에 지정된 암호 시도 횟수 제한을 넘었을 때 '자동 초기화' 기능이 작동되도록 설정하고 도둑 맞았을 때를 대비한 원격 삭제 기능이 있는지 확인하십시오. 생각보다 이런 일은 많이 일어난다).

> 새로운 비즈니스 과정이 진행되는 동안, 당신과 클라이언트가 공유하는 모든 것을 기밀로 간주하라 – 설령 가상의 프로젝트를 논의하거나 구두 계약을 협상하는 경우라고 해도 마찬가지다.

## 클라이언트와 주고받는 지적 재산권을 어떻게 보호해야 할까?

높은 수준의 기밀 정보를 다루는 작업을 할 때에는 이메일로 무엇이 전달되는지 그리고 어떤 종류의 이메일 계정으로 전달되는지에 매우 주의해야 합니다. 파일을 이메일로 포워딩하는 경우 기밀 정보가 당사자 외부로 노출될 위험이 높아질 수 있습니다. 중요한 클라이언트 정보는 타사 이메일 서비스를 사용하지 않도록 합니다. 대신 사용자 계정과 암호로 로그인을 하도록 요구함으로써 추적이 가능한 보안 서버와 암호화된 파일 전송 프로토콜(FTP)을 활용하십시오. 대부분의 기업은 바깥에서 무선 인터넷을 쓸 경우에 당신의 컴퓨터와 서버 사이를 오가는 정보가 암호화되도록 사

무실 네트워크를 활용하거나 가상사설망(VPN)으로 접근하는 보안 서버를 쓰도록 요구할 것입니다. 서버로부터 다운로드하는 모든 것은 로그 기록이 남겠지만 이메일은 당신의 비즈니스 범위를 일단 벗어나면 어떤 식으로든 쉽게 추적 받지 않으면서 포워딩될 수 있기 때문입니다.

어떤 이메일이나 로그인이든 숫자, 특수문자, 대문자와 소문자가 섞인 강력한 암호를 사용하십시오. 문서에 암호 보호를 사용하는 경우, 같은 이메일로 암호를 보내지 마십시오. 그 대신 암호를 다른 방법으로 보내면 이메일 계정이 해킹당하더라도 파일은 사용할 수 없게 될 것입니다. 보안 클라우드 서비스에 작업물을 올리는 경우 해당 공유 정보에 누가 접근하는지 항상 경계를 늦추지 말아야 합니다. 프로젝트가 끝나면 깨끗하게 청소하는 것을 잊지 마십시오.

저장 미디어로부터 컴퓨터들 사이로 오가는 파일들을 지워야 합니다. 민감한 자료가 담겨 있을 수 있는 USB 메모리, 외장 하드디스크 또는 디지털 카메라의 메모리 카드를 방치하는 것도 안 됩니다. 안전한 장소에 보관하고 잠가 놓습니다. 일부 기업은 심지어 휴대용 저장장치 자체를 허용하지 않기도 합니다.

# 문화

문화는 디자인 비즈니스에 있는 모든 사람들이 작업물을 만드는 과정이 도움이 되는 모든 일을 뜻합니다. 문화는 디자이너에게는 즐거움을 만드는 한편, 그 과정의 개선은 이익 창출을 돕습니다.

디자인 회사의 문화는 오로지 비즈니스 소유자만이 만드는 것은 아닙니다. 디자인 비즈니스에서 문화는 디자인 회사 사장과 직원들이 계속해서 기여하고 발견하는 과정에서 만들어집니다. 이를 염두에 두고 디자인 회사 문화를 구축하는 기본 요소들을 다룰 것입니다. 이들 중 일부는 비즈니스 소유주의 투자로, 나머지는 이상적인 근무 환경을 만들기 위해서 직원들이 만들어낼 수 있을 것입니다. 건강한 디자인 회사 문화는 양쪽에서 동등하게 그려 나갑니다.

이들 기본 요소는 하드웨어 요소와 소프트웨어 요소의 두 가지 그룹으로 분류됩니다. 하드웨어 요소는 예산으로 구현됩니다. 비즈니스 고정 비용의 일부로서 돈과 시간을 배분할 수 있다는 뜻입니다. 소프트웨어 요소는 직원들이 일상의 업무, 생활, 놀이의 과정에서 내리는 결정을 통해서 만들어질 수 있습니다(소유주의 투자를 덜 필요로 한다).

두 가지 유형의 요소는 진행되고 있는 작업의 난관에 맞닥뜨린 직원들이 감정과 물질 면에서 안정성을 유지할 수 있도록 만들어 주며, 종종 클라이언트, 가족 및 대중들이 회사의 브랜드를 이루는 요소로 인지하기도 합니다.

## 디자인 회사의 문화적 '하드웨어'

### 작업 유형

작업의 유형은 어느 디자인 회사에서든 가장 큰 문화적 요소입니다. 어느 디자인 회사든 대부분의 시간을 작업에 몰두하는 데 쓰기 때문입니다.

비즈니스 소유주가 선택한 고객의 유형, 직원들이 수행하는 디자인의 분야, 그리고 팀이 프로젝트를 수행하는 방법은 모두 매일 아침 일을 시작할 때 직원 및 소유주에게 동기를 부여하는 의욕을 제공합니다.

다음은 디자인 회사 문화의 기본 요소입니다. 훌륭한 디자인 회사는 이 모든 요소들의 균형을 맞춰 운영합니다.

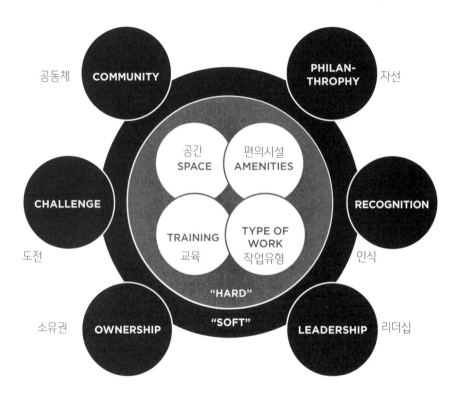

다음은 전화벨이 울리고 유망한 클라이언트가 당신에게 프로젝트를 맡을 수 있는지를 물어오기 전에 당신 스스로에게 던져야 할 질문들입니다. 당신의 대답은, 그리고 그 대답이 직원들의 대답과 얼마나 일치하는지(또는 아닌지)는 디자인 회사의 포트폴리오를 어떤 식으로 형성해야 하는지를 더 잘 이해하는 데 도움이 될 것입니다.

디자인 회사 문화는 직원들의 행복을 위해, 그리고 적절한 사람을 당신의 팀에 합류시키기 위해, 더 나아가 당신의 브랜드를 정의하기 위해서 대단히 중요한 문제다. 그저 작업을 수행하는 문제로만 그 중요성을 만만하게 보지 말라.

**고객의 유형**

- 어떤 산업과 함께 일하고 싶은가? 의료계인가? 가전인가?
- 어떤 규모의 클라이언트를 선호하는가? 중소기업인가, 아니면 <포춘>지 선정 100대 기업 인가?
- 영리 기업과 함께 일하고 있는가? 당신은 비영리 부문에서 찾아오는 기회에 초점을 맞추고 있는가? 아니면 신생 기업과 함께 일하는 데 관심이 있는가?
- 클라이언트의 비즈니스를 형성하는 과정을 돕는 부분에서는 얼마나 입지를 굳히고 있는가? 당신은 전략적 파트너인가, 아니면 클라이언트는 당신을 실무적인 협력사 정도로 보는가?
- 당신은 어떤 종류의 브랜드와 일하고 싶은가? 작고 기민한 국내 기업인가? 아니면 오랜 역 사가 있는 지명도 높은 국제적인 기업인가?
- 특정한 유형의 클라이언트에 대해서 윤리적인 태도를 가지고 있는가? 예를 들어 몇몇 디자 인 회사는 종교에 관련된 조직과 일하는 것을 적절하지 않다고 생각하는 반면 다른 디자인 회사들은 선뜻 받아들이기도 한다.

**디자인의 분야와 수행**

- 어떤 유형의 디자인을 수행하고 싶어 하는가? 인쇄 디자인인가? 상호작용형인가? 산업 디 자인인가? 환경 디자인인가? 서비스 디자인인가?
- 어떤 가시적인 것을 만들고 싶어 하는가? 제품, 환경 그리고 브랜드 시스템을 디자인하는 데서 얻는 한 가지 장점은 모든 프로젝트가 당신의 노력을 입증하는 물리적인 무엇인가를 만 들어낸다는 것이다. 상호작용형 제품이나 온라인 광고를 만들 때는 그렇지 않을 수도 있다. 당신은 깜빡 그 점을 놓칠 수 있다.
- 어느 정도 규모로 운영하고 싶은가? 예를 들어 당신의 회사가 브랜드에 초점을 맞추고 있다 면 당신은 단순한 브랜드 정체성 통일 시스템을 만들고 싶은가? 아니면 수백 가지의 변형과 유연성을 만들고 싶은가?
- 파트너를 이루어서 일하고 싶은 다른 분야가 있는가? 예를 들어, 인테리어 디자이너는 매장 공간을 설계하는 건축 회사와 함께 일할 수 있다.

**작업 수행의 스타일**

· 어떤 크기의 프로젝트를 추구하는가? 단기 프로젝트를 원하는가? 아니면 몇 년 동안 계속해서 진행되는 작업이 좋은가?

· 다른 방법에 비해서 특별히 선호하는 수행 절차가 있는가? 일부 디자이너는 통제된 폭포수 스타일의 프로젝트 프로세스를 좋아하는 한편 다른 디자이너들은 애자일 혹은 스크럼 기반 프로젝트 프로세스가 가져다 주는 긴밀한 협업과 지속적인 변화를 좋아한다('프로세스'를 참조할 것).

· 클라이언트는 어디에 있는가? 온라인이나 통화로 클라이언트와 일할 때 마음이 편한가, 아니면 얼굴을 보며 상호작용하는 쪽을 더 좋아하는가?

· 클라이언트 관계의 일부로서 당신은 어느 정도 수준의 안정성을 원하는가? 예를 들어 자유를 대가로 지불하고 수익을 보장 받는 장기 계약을 원하는가? 아니면 직원이 직장 생활의 일부로 정기적으로 새 작업을 제안하고 확보하도록 하는 정액 수수료제에서 수익을 창출하는가? 이는 디자인 회사 분위기에 영향을 미칠 수 있다.

## 공간

당신이 어떤 종류의 일을 하고 싶은지 알고 나면 마법이 일어나게 해 줄 공간이 필요할 것입니다. 디자인 회사 소유주는 작업 공간, 디자인 회사 레이아웃, 디자인 회사 환경의 사용, 더 나아가서는 디자인 작업을 하기 위해서 물리적인 공간이 필요한지 여부까지도 신중하게 생각해야 합니다.

## 입지

멀리 떨어진 곳에 있는 공간, 아니면 '요즘 떠오르는' 지역이 예산에 맞춰서 공간을 매입하거나 임대하기에 좋을 것이라고 생각할 수도 있습니다. 하지만 직원이나 클라이언트에게는 그곳까지 가는 게 힘들어서는 안 됩니다. 그렇지 않으면 그들의 필요나 요구를 챙기는 데 쓸 수 있는 시간을 당신이 빼앗는 것이나 마찬가지입니다. 커피숍과 식당, 체육관, 대중교통이나 고속도로 등 접근성이 좋은 장소에 자리 잡은, 좋은 입지의 디자인 회사는 이러한 필요를 뒷받침하는 데 도움이 됩니다.

## 레이아웃

디자인 회사의 레이아웃은 대화의 흐름과 작업이 이루어지는 스타일이 순조로워지는 데 도움이 됩니다. 디자인 회사 레이아웃은 개방형, 폐쇄형, 또는 개방 및 폐쇄의 혼합형이 될 수도 있습니다.

폐쇄된 환경은 큐브 팜(cube farm), 비공개 사무실과 회의실로 대변되며, 다른 사람으로부터 떨어져 자신의 작업에 집중할 수 있는 공간입니다. 디자이너로서 첫 해는 각각의 디자이너가 자신의 칸이 있는 책상에서 일했는데 대화 진행을 위해서는 칸막이 위로 머리를 내밀어야 했습니다. 언젠가, 우리는 칸막이에 구멍을 내서 일어날 필요 없이 서로의 얼굴을 보자는 농담을 한 적이 있습니다(이 때는 화상 채팅이 나오기 전이었다). 이 당시는 대량 인쇄물 작업이 많았던 시기였습니다.

저는 지난 6년 동안을 완전히 개방된 디자인 회사에서 일하고 있습니다. 이곳에서는 디자인 회사 바깥으로 나가지 않는 한 사생활은 거의 없습니다. 상호작용형 제품과 서비스를 디자인하고 개발하는 데에서 대부분의 원인을 찾을 수 있는 작업 제품의 복잡성은 지속적인 협업이 필요합니다. 개방형 디자인 회사 구조는 즉시 대화와 교류를 통해서 다른 형태였다면 빛도 못 보았을 아이디어를 촉진시킵니다. 그러나 개방형 구조는 또한 직원들이 방해받지 않고 일할 수 있는 회의실이나 '작전 상황실' 같은, 사생활을 보장할 공간도 필요합니다. 잡음 제거 헤드폰 또한 편리한데, 새로운 '방해하지 마시오' 표시를 고려하고 있는 디자이너도 있습니다.

> 훌륭한 디자인 회사 공간에는 특유의 소리가 있다. 책상에서 디자이너들 사이에 벌어지는 열띤 토론, 스피터에서 울려나오는 음악, 이 동네에서 가장 좋은 에스프레소를 뽑는 커피숍이 어디인지를 놓고 점심시간에 논쟁을 벌일 때 책상을 똑똑 두드리는 소리 같은 것들이다.

**환경 활용법** 디자인 커미션 사의 디자인 회사 공간은 아트 갤러리의 두 배다. 위의 사진은 2007년에 전시된 독특한 새집인 '현대 조류'를 보여준다.

## 환경 활용

디자인 회사 공간의 활용에 대한 판단은 직원과 디자인 회사 방문객의 문화 양쪽에 큰 영향을 미칠 수 있습니다. 디자인 커미션 사는 저렴한 디자인 회사 공간을 임대해서 쓰고 있습니다. 임대의 조건으로 디자인 회사의 일부분은 아트 갤러리로 운영되어야 합니다. 매월 첫 번째 목요일, 직원들은 지역 예술 거리의 일부로서 뭔가를 보여줘야 하는데, 시간이 흐르면서 직원들은 다양한 국제적 아티스트들의 작품은 물론 스스로 만든 상호작용형 설치 미술까지 다양한 작품들을 전시했습니다. 이러한 활동은 또한 갤러리 웹사이트를 통해 온라인에도 반영되었습니다.

또다른 예로 어떤 디자이너 디자인 회사는 공간의 일부를 방문하는 아티스트나 같은 업계 사람들을 위한 공간, 작은 매장이나 생각이 비슷한 비즈니스를 위한 재임대로 활용하기도 합니다.

## 가상 공간을 통한 장소의 연계

일부 기업은 임대 사무실 공간을 포기하는 대신 일은 가상 공간을 활용하고 클라이언트와 대면 회의를 위해 회의 때만 쓰는 사무실 공간을 활용하는 선택을 합니다. 이러한 경우, 디자인 팀은 집이나 동네 커피숍에서 일하며 수시로 이메일, 메신저, 전화, 영상 통화, 그리고 베이스캠프나 캠프파이어, 웹과 같은 온라인 협업 도구로 서로 소통합니다.

**무료 음식과 음료** 당신의 회사는 직원들이 잘 먹고 만족할 수 있도록 무엇을 제공하는가? 매일 오후 제공되는 과일과 채소인가? 힘든 한 주를 보내고 난 뒤에 제공되는 아이스크림과 초코칩 쿠키인가?

예약이 필요 없는 공유 공간이 최근 늘어나면서 전용으로 공간을 임대하는 비용의 일부만으로 필요한 인프라를 필요할 때만 쓸 수 있는 디자인 회사 환경의 이점도 누릴 수 있습니다. 게다가 그 공간을 같이 쓰는 몇몇 사람들과 이야기를 나눌 수 있다는 것도 장점입니다.

## 편의 시설

편의 시설은 비즈니스 업무에 들어갈 때 직원들을 뒷받침하는 분위기를 조성합니다. 이러한 시설은 매일 카페인을 채워주는 것과 같이 기분 전환을 돕거나 직원들이 서로 잘 어울리도록, 혹은 일에 좀 더 오래 몰두하도록 하는 식으로 직원들에 사무실을 떠나지 않게 도울 수 있습니다(때로는 두 가지 목적을 다 충족시킨다).

편의 시설은 모든 직원들에게 제공되는 혜택의 일종으로 디자인 회사 고정 비용으로 잡힙니다. 이 비용은 냉장고에 무료 탄산음료와 주스를 비치하거나. 수천 곡을 갖춰 놓은 디자인 회사 내부용 아이튠즈 계정에 쓰일 수도 있습니다. 여기에는 또한 부수적인 혜택도 포함될 수 있는데, 이를테면 헬스클럽 멤버십 지원, 주 1회 출장 마사지, 저녁 7시 이후에도 일해야 하는 직원들을 위한 무료 저녁식사와 같은 것들입니다. 이러한 혜택은 당신의 직원이 될 가능성이 있는 사람들에게 회사에 대해서 많은 것을 암시할 수 있다는 점에 주의해야 합니다. 오후 9시 이후에 퇴근하는 직원에게 택시비를 지급한다면 이는 당신의 회사에서 일하려면 늦게까지 사무실에 남아 있어야 한다는 것을 만천하에 공개하는 것이나 마찬가지이기 때문입니다.

## 교육

교육은 현금 흐름이 빈약할 때에는 예산에서 빠지는 항목입니다. 그러나 온라인과 오프라인 교육 기회는 지속되는 배움의 문화를 조성하는 데 도움이 됩니다. 디자이너는 일상적인 업무 범위 바깥의 정보와 감흥을 통해서 활력과 생기를 되찾습니다. 직접 또는 가상으로 교육이 이루어질 수 있으며, 새로운 기법 또는 기술에 관련된 컨퍼런스나 이벤트 참석, 교육 과정 수강과 같은 방법도 있습니다. 현금 사정이 안 좋지만 직원들을 만족시키고 싶다면? 중요한 행사에 직원들을 돌려가면서 참석시키고 무엇을 배웠는지 요약 보고서 제출을 요구한 후 디자인 회사의 다른 직원들과 공유하십시오.

## 디자인 회사의 문화적 '소프트웨어'

### 공동체 문화

일만 하고 놀지 않는다면 디자인 팀은 점점 메말라갈 것입니다. 이러한 이유로, 디자인 비즈니스 소유주는 디자인 회사 직원들이 스트레스에서 벗어나서 좀 개인적인 목적으로 소비할 수 있는 시간을 따로 떼어 놓아야 합니다.

공동체 구축 활동 및 함께 하는 스트레스 해소 수단은 회사 경영진과 직원들이 업무의 일부로 계획할 수도 있지만 이상적으로는 직원들이 이를 현실화하고 더욱 생동감을 불어넣어야 합니다. 영화의 밤, 금요일 오후의 치즈 시식이나 깜짝 파티, 반정기적인 스트레스 해소 이벤트는 종종 바쁜 한 주의 하이라이트가 됩니다. 이는 회사 경영에 하나의 의식으로 뿌리를 내릴 겁니다.

미국 동부에 살 때 수요일 점심은 '텍스 멕스'를 뜻했는데, 이는 스트레스 해소를 위한 우리만의 의식이었습니다. 디자인 회사 총괄은 점심시간의 마지막 몇 분을 지원들이 업무 중에 어떤 일을 겪었는지 이야기하고 문제를 해소하는 데 도움이 되도록 다른 디자이어들의 창조력을 활용하도록 이끌어 갔습니다(그 때문에 점심시간도 디자인 작업 비용으로 청구되었다!).

비즈니스가 커질수록 이러한 소통의 기회는 문화를 정의하고 당신의 직원들을 자극할 것입니다. "디테일. 사내 행사, 동료애는 우리 프로그 사에게는 중요한 일부입니다." 글로벌 혁신 기업인 프로그 사의 대표인 도린 로렌조의 이야기입니다. "예를 들어, 매일 오후 네 시에 사무실에서 커피 타임이 있습니다. 이 시간은 쉬는 시간이기도 하고, 간단한 간식도 먹을 수 있고, 전에는 이야기를

"디자인 로봇이 되지 말라!"

나눠본 적이 없는 사람과 얘기할 수도 있고, 심지어는 화기애애하지만 경쟁심으로 넘치는 게임이나 축구를 할 수도 있습니다. 나는 종종, 우리가 만약 커피 타임을 없애버린다면 이는 지금까지 프로그 사에서 있었던 가장 큰 손실이 될 거라고 생각해 왔습니다. 이러한 자잘한 디테일은 사람들이 프로그 사에서 일하고 싶어 하는 중요한 이유가 됩니다.”

## 자선

돈을 버는 것은 안정된 비즈니스 운영을 위해서 중요하지만 비영리, 교육 및 자선에 관련된 프로젝트의 열정에 직원들의 시간이나 돈을 투입하는 회사들도 많습니다. 디자인 회사들은 자선 행사에 직원들을 개인적으로 또는 집단으로 보낼 수 있습니다. 디자인 회사들은 지역의 교육과 기금 마련 행사를 지원하기 위해서 공간이나 저녁 시간을 기부합니다. 이러한 노력에 들어가는 비용은 디자인 회사의 고정 비용에 포함되며 디자인 회사가 받는 일의 유형에 영향을 미칠 수도 있습니다.

## 인식

사장은 직원의 능력과 그들의 작품이 어떻게 인식되는지 그 분위기를 고려해야 합니다. 당신의 노력에 대한 가장 좋은 인식은 클라이언트의 고객이 갖는 인식입니다. 그러나 직원은 언론이나 블로그를 통해서 업계 사람들로부터 더 많은 칭찬을 받고 싶어할 수도 있습니다. 다른 일로부터 상당한 시간과 노력을 빼앗기는 손해를 감수하면서까지 공모전에 참가하는 회사도 있습니다.

또한, 인식은 오로지 일에 관한 것일 필요는 없습니다. 당신이 디자인 회사 문화를 지원하고 당신의 브랜드를 제대로 대변할 수 있다면 직원들의 개인적 열정도 세상에 알려질 수 있습니다.

## 리더십

팀을 어떻게 이끌 것인지, 그리고 직원들은 리더십을 가지기 위해서 어떻게 제대로 교육 받으며 지원을 받는지는 직원들의 만족감에 중요한 문화적 의미가 있습니다. 리더십이 충분하지 않으면 중요한 직원들은 표류하는 듯한 느낌이 들게 됩니다. 리더십이 너무 지나치게 드러나면 직원들은 업무(또는 디자인 회사)에서 자신들의 생각이 들어설 여지가 없다고 생각할 수 있습니다.

## 도전

클라이언트 프로젝트에서 높은 수준의 도전은 디자인 회사 환경에 추진력을 불어 넣습니다. 작은 규모의 더욱 전술적인 프로젝트는 직원의 기술과 기교에 감성을 불어 넣을 수 있습니다. 더 큰 규모의 프로젝트와 디자인 문제를 극복하면 이 세상에서 지속되는 문제에 대해서 디자인 회사에는

새로운 시각을, 직원들에게 변화를 만들 수 있는 기회를 제공할 수 있습니다.

또한 사장과 직원은 프로젝트가 기대한 만큼 자극을 불러일으키지 않을 때 기민함과 도전 정신을 유지하기 위해서 내부 프로젝트 및 계획을 시행할 수도 있습니다. 진행하는 프로젝트를 정기적으로 평가하면 디자이너들의 도전 정신을 북돋우며 최고의 작품을 구현할 수 있습니다.

## 주인의식

주인의식은 건강한 리더십을 뜻하는 가장 좋은 지표 가운데 하나입니다. 주인의식이란 직원들이 스스로 시간과 작업물을 통제할 수 있다고 느끼는 것을 뜻합니다. 주인의식은 비즈니스 리더가 자신의 디자이너들에게 적절한 디자인 솔루션을 생각하고 창조하는 데 필요한 여지를 만들어 줌으로써 생겨납니다. 주인의식은 또한 디자이너가 디자인 회사의 기본 요소에 자신의 독특한 관점과 전문성을 각인시킬 수 있을 때에도 생깁니다. 자신의 사무실 공간을 갖거나. 자신이 한 일에 대한 권리를 갖거나. 리더십 역할을 하게 되거나, 인정을 받거나 심지어는 사무실의 초청 강연 시리즈를 기획할 때에도 주인의식이 생겨납니다.

일부 디자인 비즈니스는 이익 공유와 같은 방법으로 디자인 회사의 사업이 성장함에 따라서 주인의식을 고취시키기 위한 인센티브를 제공하기도 합니다. 직원들은 또한 상당한 기간 동안 디자인 회사에 계속해서 재직할 경우에 디자인 회사의 지분을 얻을 수 있는 권한을 갖게 될 수도 있습니다. 그러나 이러한 물질적 당근이 모든 사람에게 매력이 있는 것은 아니며, 열정이 발전해 나감에 따라서 자주 다른 기회를 가지게 되는 직원들을 막을 수 있는 것도 절대로 아닙니다.

> 디자인 회사의 문화가 시간이 지남에 따라 알아서 성장할 거라고 어림짐작하지 말라. 디자인 회사의 물리적인 공간과 일상 업무를 팀의 관심사에 맞출 수 있도록 여지를 만들어라. 그렇지 않으면 직원들은 일에 대해서 제대로 의견을 이야기하지 않을 것이며, 시간이 지나면 일에 찌들어서 시계만 쳐다볼 것이다.

**FOLLOW THE
LEADER**

**CREATE MORE
LEADERS**

더 많은 지도자를 만들어라

# 리더십

디자인 비즈니스를 이끌어간다는 것은 무엇을 의미하나요? 디자인 리더들은 조직을 계획대로 이끌고 클라이언트가 원하는 결과를 충족시킵니다. 그리고 이러한 과정을 통해서 비즈니스도 성장합니다. 그러나 디자인 리더십의 진짜 정의는 좀 더럽습니다. 디자인 리더는 지독한 똥밭에서 굴러다닙니다.

디자인 비즈니스에서 리더들은 일상의 클라이언트 관리, 프로젝트 관리, 회계, 장부 관리를 비롯한. 경영관리에 대한 심도 깊은 집중을 필요로 하는 활동에 책임을 지지는 않을 수도 있지만 항상 창조적인 제품의 질을 뒷받침하기 위해 필요한 비즈니스의 여러 부분들을 건드리게 됩니다. 프로그 사의 설립자인 하트무트 에스링거의 말을 빌리자면: "우리가 '콘셉트'라는 것을 가지고 있으며 사람들이 미소를 지을 때, 우리는 다음 단계로 나아갑니다. 의문이 제기된다면 우리는 이전 단계로 돌아가서 더 열심히 노력합니다."

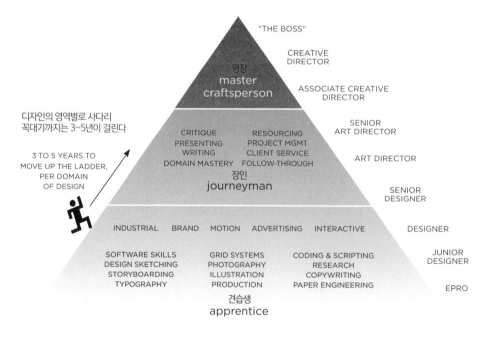

**디자인 리더가 되려면 당신이 일하는 분야에서 명장이 될 필요가 있습니다.** 이를 위한 여정에서 당신은 견습생 디자이너로서는 (애플리케이션 사용법과 같은) 하드웨어적 기술을, 장인으로서는 (프레젠테이션과 같은) 소프트웨어적 기술을 배우게 됩니다.

## 디자인 리더로 성공하려면 필요한 특징은 무엇인가?

디자인 리더는 디자인 관리자와는 다릅니다. 사람을 관리한다는 것은 어느 디자인 리더에게든 가장 중요한 일일 수는 있지만, 리더의 걱정거리는 그것 하나만은 아닙니다.

모든 디자인 리더를 정의하는 일련의 특징이 있습니다. 이러한 특징이 디자인 조직의 일상적인 작업 흐름에 어떻게 나타나는지가 시간이 지남에 따라 조직이 발전하는 방향을 좌우합니다. 디자인 리더들이 이러한 특성을 충분히 이해하지 못한다면 원활하게 기능을 하는 조직에 큰 혼란을 초래할 수 있습니다.

### 기본 재료로 비전을 담은 계량할 수 없는 '비밀 소스'를 가져라

디자인 리더가 다른 사람과 일하기 위해서는 비전이 가장 중요한 재료입니다. 비전과 함께, 리더의 타고난 성격, 교육, 재능, 취미, 열정 그리고 사랑을 멋지게 섞은 소스는 리더가 다른 사람과 나누는 모든 소통에 배어 나옵니다. 이 비밀 소스는 종종 회사가 날마다 진행하는 창조적인 작업의 품질은 물론이고 그 기업 및 클라이언트 비즈니스의 전반적인 전략 방향을 보장할 수 있을 만큼 강력할 수 있습니다.

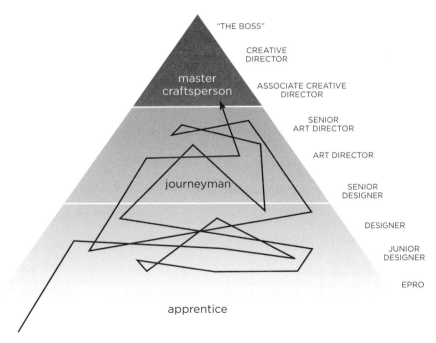

**경력을 쌓아 나가는 동안 여러 숙련된 능력을 키울 수도 있습니다.** 리더는 반드시 일직선의 경로를 따를 필요는 없습니다. 새로운 기술을 습득하기 위해 견습생이 될 수도 있기 때문입니다. 인쇄 디자이너에서 상호작용 쪽으로 전환했을 때 제가 그랬습니다.

## 팀의 놀라운 아이디어와 비전을 연결시켜라

리더가 가진 비밀 소스를 입증하는 증거는 대부분 리더가 팀의 아이디어를 표현하고 지원하는 방법으로 나타납니다. 디자인 리더는 화이트보드나 컴퓨터를 놓고 왜 이 아이디어들이 이전에 언급된 비전과 연관되는지를, 그 비전을 누가 제시했는가에 관계 없이 단 몇 초 만에 명확하게 설명할 수 있습니다. 펠르 쇼이널의 말을 인용하면, "누구도 크리에이티브 디렉터를 위해서 일하지 않는다. 모든 사람들은 아이디어를 위해서 일한다. 아이디어가 우리를 고용하고 우리는 일하러 간다."

## 디자이너, 클라이언트와 일하는 즐거움을 누려라, 인간적으로

디자인 리더는 무엇보다도 먼저 자신의 클라이언트 그리고 직원들과 함께 일하는 것을 사랑해야 합니다. 여러 가지 면에서 이 사람들은 리더의 작품입니다. 리더는 관계를 숙성시키고 때로는 일상 업무에서 벗어난 삶에서 열정을 불태워야 합니다. 당신의 동료가 인간으로서 스스로의 잠재력을 깨달을 수 있도록 돕지 않는다면 당신은 그저 프로젝트 매니저일 뿐입니다.

## 행동 심리학자로서 일상 속에서 역할을 하라

재능 있는 사람들을 채용하고 회사를 키워나가는 과정에서 당신은 치밀한 계획을 세우는 사람부터 감으로 일하는 사람까지 갖가지 종류의 사람들이 필요합니다 고용주를 화나게 하지 않으면서도 훌륭한 작품을 만들기 위해 필요한 만큼의 창조적인 마찰을 일으키기 위해서입니다. 이러한 분위기를 만들기 위해 리더는 강력한 '감정 지수'가 필요합니다.  이는 당신이 스스로는 물론 주위 다른 사람들의 감정을 인식할 수 있다는 것을 의미합니다. 이 능력은 사람들의 행동에 무엇이 동기를 부여해 주는가를 이해하는 데, 또한 사람들을 더욱 잘 뒷받침해 줄 수 있는 정보를 활용하는 데에 모두 도움이 됩니다. 진정한 디자인 리더는 모든 사람들이 스스로의 일에 노력을 기울이고 자신의 자리에 있을 만한 이유가 있다고 생각하게 합니다.

## 자신은 물론 동료들의 창조적인 기질을 이해하라

디자이너의 창의성은 번개가 치든 계속해서 멋진 디자인 솔루션이 번쩍이는 우뇌에서 나오는 것일까요? 아니면 창의성은 광채가 번쩍번쩍 날 때까지 디자이너가 아름다운 디자인 솔루션을 갈고 다듬는 좌뇌로부터 질서정연하게 움직이는 것일까요? 디자인 리더는 적절한 수준으로 논의를 하고 성공을 위해 필요한 공간을 창조할 수 있도록 서로 다른 기질을 가진 사람들과 소통하기 위해 스스로의 언어와 접근법을 조절해야 합니다,

### 거시적 관점에서 미시적 관점까지 보라

훌륭한 디자인 리더는 프로젝트와 클라이언트가 어디에서 움직이고 있는 지를 조망할 수 있는 10킬로미터 상공의 시각에서 점점 내려와서 자간에 숨어 있는 잘못이나 디자인 구성요소에서 놓치고 있는 세부사항까지 들여다 볼 수 있는 미세한 거리까지 접근합니다. 이 과정에서 리더는 클라이언트와 팀을 위한 효율적이면서 실행 가능한 관점이 무엇인지를 더욱 정교하게 가다듬습니다.

### 이유를 알아낼 수 있거나, 그러기 위해 노력하라

강력한 디자인 리더는 명확한 비즈니스 전략의 맥락 속에서 자신의 창조적인 비전의 틀을 짜거나 전략의 틀을 다시 짜기 위해서 클라이언트와 협력할 수 있어야 합니다. 이러한 자세는 어떻게 디자인 활동(과 전략)이 고객들을 기쁘게 할 수 있으며 그 과정에서 어떻게 수익을 낼 수 있는지를 이해하기 위해서 반드시 필요합니다.

### 위로, 아래로, 옆으로 소통하라

디자인 리더는 모든 디자인 결과물이 만들어지는 과정에 참여하고 있을 필요는 없습니다. 그러나 리더는 뒤로는 그의 상사 및 클라이언트와 소통할 수 있어야 합니다. 또한 옆으로는 자신과 같은 지위에 있는 다른 리더 및 관리자와, 프로젝트 관리, 클라이언트 서비스 개발 및 다른 분야에 있는 동료들과 소통해야 합니다. 물론, 리더는 자신이 관리하는 사람들과 명확하게 소통할 필요가 있습니다.

### 동료 및 클라이언트 사이에 프로젝트에 대한 주인의식을 조성하라

디자인 리더가 팀에게 충분한 여지를 주지 않는다면 팀의 구성원은 성장하지 못합니다. 강력한 디자인 리더는 자신의 직원이 감독없이 프로젝트의 주요 부분에 주도권을 쥘 수 있는 방법을 계산합니다. 리더는 또한 그의 결과물이 어떤 피드백으로 돌아오는지에 주의하고 단순 주문 제작에 머무르는 사람들로 팀을 키우지 않도록 유의해야 합니다. 사업가인 톰 피터스의 말을 인용하자면 "리더는 추종자를 만드는 것이 아니다. 리더는 더 많은 리더를 만든다."

> 성장을 위해서 당신의 조직 바깥으로 손을 내밀어라. 당신이 존경하는 리더들에게 당신의 멘토가 되어 달라고 요청하거나 사람들에게 멘토가 될 만한 사람을 추천받아라.

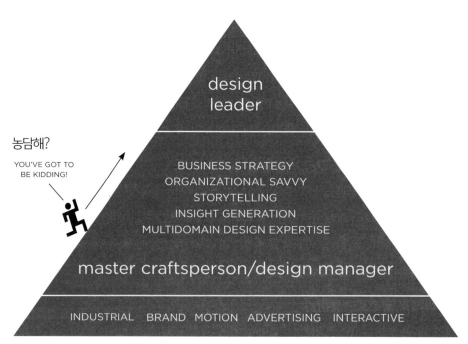

농담해?

YOU'VE GOT TO
BE KIDDING!

design
leader

BUSINESS STRATEGY
ORGANIZATIONAL SAVVY
STORYTELLING
INSIGHT GENERATION
MULTIDOMAIN DESIGN EXPERTISE

master craftsperson/design manager

INDUSTRIAL   BRAND   MOTION   ADVERTISING   INTERACTIVE

**디자인 리더에게는 명장의 고지 너머에 올라야 할 또다른 산이 있습니다.** 리더는 창조적인 비전, 리더와 함께하는 창조적인 재능을 가진 사람들 양쪽 모두로부터 균형을 맞춰야 합니다.

## 안정적이며 지속적인 압력을 가하라

좋은 디자인 리더는 조직에 있는 모든 사람들을 위해서 결과에 투자합니다. 팀이 앞으로 나아가는 추진력을 내도록 프로젝트의 적절한 시점에 압력을 넣습니다. 모든 사람들에게 작업물이(아직) 만족스러울 만큼 좋지는 않다고 주저없이 이야기하며, 최악의 시나리오에서는 전체적인 접근법을 어떻게 다시 생각할지 숨기지 않고 이야기해야 합니다. 디자인 리더는 절충, 타협 그리고 주어진 디자인 방향 가운데 비논리적이거나 덜 이상적으로 보이는 부분들에 솔직해야 합니다. 리더가 프로젝트 과정에서 이러한 문제들을 일찍 짚어내지 못하다면 자신의 신뢰성을 무너뜨리고 반발에 직면하게 될 것입니다.

## 용감하고 항상 위험을 감수할 각오가 되어 있어야 한다

빠르게 변하는 문화 속에서 많은 훌륭한 아이디어는 단 몇 주만에 현실화됩니다. 위험을 감수한다는 것은 당신의 아이디어가 확실하게 세계 최초가 되는 유일한 방법입니다. 앤디 러틀리지는 이렇게 말했습니다. "위험을 감수하는 사람에게 첫 번째 선택권이 있다. 다른 모든 사람들은 남이 먹다

남은 것만 집을 뿐이다." 그러나 적절한 정보를 가졌을 때 위험을 택해야 합니다. 팀에게는 어떤 희생이 요구되는가? 또한 당신은 어떤 희생을 해야 하는가? 위험을 감수한다면 당신은 효과적인 리더가 될 수 있는가? 결승점을 향해 질주하기 전에 이 모든 것들을 평가해야 합니다.

### 어떻게 디자인 리더가 되는 법을 배울 수 있을까?

디자인 리더가 되기 위한 '진정한 유일한 길'이라든가 따르기만 하면 90일 또는 그 안에 리더가 될 수 있는 체크리스트 같은 것은 존재하지 않습니다. 그러나 어떻게 하면 더욱 강력한 리더십 기술을 배울 수 있을지를 다른 디자이너들에게 가르칠 때, 나는 다음 질문을 던졌고 이 질문들은 각자 스스로의 여정을 설계하는 데 도움이 되었습니다.

### 배워야 할 '하드웨어적 기술'에는 무엇이 있을까?

기본 기술에 정통하지 않아서 당신의 성장 경로가 발목을 잡히고 있나요? 화이트보드에 아이디어를 스케치하는 데 서투르거나 파워포인트 사용법을 잘 몰라서 클라이언트 프레젠테이션을 위해 설득력 있는 슬라이드를 만드는 데 어려움을 겪고 있나요? 무엇이 되었던 이러한 기술은 당신이 날마다 활용하는, 언제나 장전되어 있어야 할 무기입니다.

### 이러한 기술을 배우는 데 누가 도움을 줄 수 있을까?

당신은 필요로 하는 기술을 가진 사람과 함께 일하고 있는가? 그들이 당신을 가르쳐 줄 수 있는가? 스스로 가르칠 수 없다면 주위 다른 사람들에게 도움 받는 것을 주저하지 말아야 합니다.

### 어떤 디자인 분야를 내 포트폴리오에 추가해야 할까?

브랜드든, 상호작용형 디자인이든, 산업 디자인이 또는 광고든 적어도 한 가지 디자인 분야에 심도 깊은 완성도를 가지는 게 중요하지만 디자인 리더는 광범위한 분야를 아우르는 시각도 필요합니다. 당신이 즐겁게 일하는 분야와 밀접한 분야는 무엇인가요? 무엇이 디자인에 대한 당신의 이해를 더욱 포괄적으로 넓히는 데 도움이 되나요?

### 어떤 '소프트웨어적 기술'을 배워야 할까?

소프트웨어적 기술은 디자이너와 디자인 리더를 구별하게 만들어 줍니다. 비즈니스를 위한 글쓰기, 대중 연설, 회의실 분위기를 읽을 수 있는 능력, 마음을 잡아끄는 스토리텔링과 같은 기술은 연습하며 다른 리더로부터 적극적인 멘토링을 통해서 익히게 됩니다.

## 걸림돌이 되는 몸에 밴 습관에는 무엇이 있을까?

사람들 앞에 서서 말하기를 꺼리는 성격이라면 분위기를 주도할 수 없으며 그 문제는 하루 아침에 개선되기도 어렵습니다. 인간으로서, 우리의 습관은 대단히 느리게 변합니다. 적응하기 위해서는 계속해서 주의를 기울여야 하지만 결국 언젠가는 그 보답을 받게 될 겁니다.

### 크리에이티브 리더십의 여섯 가지 C

은둔의 고수를 찾아 높은 산을 오르는 쿵푸 수련자처럼 디자인 리더들은 올바른 멘토 아래에서 리더십 기술을 현실화하기 전까지 기술을 연마해야 합니다. 이 기술 중 일부는 쉽게 배울 수 없습니다. 디자인 리더가 일상의 업무 속으로 녹여 넣어야 하는 습관들입니다.

- conjure : 리더는 자신의 능력이 필요할 때에는 혼자 힘으로 매력적인 디자인의 '마법'을 보여줄 수 있습니다.

- communicate : 지도자는 합리적이고 감성적인 지성으로 적극 '소통'합니다. 그 결과, 동료 및 클라이언트는 리더와 소통하고 싶어 합니다.

- coax : 리더는 창의성이 꽃필 수 있는 공간을 만들어 줌으로써 팀이 뛰어난 작품을 만들 수 있도록 '유도'합니다. 이 공간은 보호되며, 따라서 클라이언트나 사내정치가 끼어들어서 해를 입힐 수가 없습니다.

- compel : 지도자는 누가 알려주었든 팀이 비전을 실현하도록 '독려'합니다. 가장 좋은 리더는 아니라 외부의 압력보다는 내부의 동기를 불러일으키는 방법을 알고 있습니다.

- cajole : 리더는 멋진 아이디어가 꽃필 수 있도록 생기를 불어넣을 적절한 시기에 거침없는 질문을 던짐으로써 비평을 '촉진'시킵니다. 리더는 자신은 말을 아끼고 다른 사람들이 주도할 수 있도록 할 수도 있습니다.

- cheer : 지도자는 디자인 조직에서 그리고 공개적으로 팀의 작품을 홍보함으로써 팀을 '응원'합니다. 리더는 끊임없는 열정과 참여를 통해 영감을 주어야 합니다. 디자이너 브라이언 라로사의 말을 빌자면 "진지한 관심과 흥분은 낮은 사기를 치료할 수 있는 파급력 높은 해법이 될 수 있다."

일 잘하는 디자인 회사 만들기

# 회계

창조적인 비즈니스의 가장 중요한 기능이 무엇인지 생각할 때 현금 흐름은 종종 구석으로 밀려납니다. 마감시간이 눈에 어른거리면 우리의 마음은 당장 발등에 떨어진 불, 다시 말해서 끝마쳐야 할 디자인 작업에 집중하게 됩니다. 이거 빨리 해, 당장!

그러나 디자인 비즈니스를 뒷받침하기 위해서 일상적인 노력이 필요하다면 당신은 일 타령보다 더 많은 것을 해야 합니다. 클라이언트와 소비자의 요구를 만족시키는 것은 필수입니다. "디자인이 수익성이 없다면 그건 예술이다." 헨리크 피스커의 말입니다.

이러한 이유로, 매일 매일 해야 할 디자인 업무의 일부는 아니라고 해도 회계 및 장부 관리 실행은 당신이 수용해야 할 중요한 비즈니스 기능입니다. 회계 활동은 주간, 월별, 분기별 및 연간 비즈니스 활동의 일부로서 시계처럼 정확하게 스케줄을 잡아야 합니다. 디자인 회사의 재정에 대한 책임이 당신 스스로에게 있다면 지속적으로 당신의 비즈니스의 자산, 부채, 현금 흐름과 수익성을 알고 있어야 합니다. 그렇지 않으면 비즈니스의 안정성을 위험에 빠뜨릴 것입니다.

## 비즈니스를 위해 사장이 정말로 알아야 할 회계 처리는?

사장이 모든 장부 작업을 직접 할 필요는 없습니다. 그러나 장부가 관리되는 방법은 알고 있어야 합니다. 사장은 대차대조표에 나와 있는 내용에 책임을 져야 합니다.

제가 일했던 모든 디자인 비즈니스는 회계사를 직원으로 두거나 장부 관리 문제에 대해서 사장을 돕기 위한 외주 회사와 계약을 맺고 있었습니다. 그렇다고 대부분의 디자이너들이 회계 활동 및 비즈니스의 현금 흐름에 관련된 정보를 완전히 외부에 일임시키고 있다는 것은 아닙니다. 시카고에서 중소기업을 돕는 전문 회계사인 낸시 맥클라랜드의 이야기입니다.

올바른 시작은 팀의 일부가 될 좋은 회계사를 찾는 것입니다. 그는 업계와 당신의 성장 계획에 가장 적절한 방법으로 회사와 당신의 장부를 구성해 줄 수 있어야 합니다. 그리고 단순히 구성 작업 이상을 할 수도 있습니다. 적절한 경우라면 사내에서 장부를 다룰 수 있도록 당신이나 직원들을 가르쳐 줄 수도 있습니다. 그는 처음에는 매달 그리고 결과적으로는 분기마다 예상 납세액을 계산하고 매출세, 라이선스, 경영상 계약, 그리고 급여와 같은 문제에 도움을 줄 수 있도록 장부를 점검해야 합니다. 모든 것이

= · 0 CE

+ 3 2 1

− 6 5 4

× 9 8 7

÷ X C

DP-1403

Calcutron

hELLO000000

구성된 후에 물어볼 수 있는 누군가가 있다는 것이 중요합니다. 적절하게 구성되고 교육을 받았다면 가장 작은 단위의 비즈니스가 스스로 날마다 장부 정리와 그밖에 것을 하지 못할 이유는 없습니다.

사장들과 이야기를 나누면서 낸시의 조건이 진실이라는 것을 알게 되었습니다. 다음은 시애틀에 있는 상호작용 디자인 회사인 디자인 커미션 사의 디자인 회사 감독인 데이비드 콘래드와 나눈 일련의 인터뷰 및 공동 프레젠테이션에서 나온 것입니다. 데이비드와 그의 회계사는 직원 10명을 거느린 디자인 회사에서 높은 수준의 재무 관리를 위한 활동과 활용 도구들을 둘러볼 기회를 주었습니다.

## 매주 진행해야 할 회계 활동에는 무엇이 있는가?

디자인 비즈니스의 사장은 주간 단위로 다음과 같은 재무 정보를 검토하고 적절한 조치를 할 수 있어야 합니다. 여기에서 설명하는 보고서와 시점의 대부분을 생성해 줄 수 있는 퀵북스 (QuickBooks)와 같은 장부 관리 프로그램이 이러한 일에 도움이 될 수 있을 듯합니다.

### 개별 프로젝트 보고서

개별 프로젝트 보고서는 시간과 물질적인 면 모두에서 프로젝트의 예산을 설명합니다. 예산과 실제 소요비용을 비교함으로써 당신은 진행되고 있는 프로젝트의 '소진 속도'를 볼 수 있습니다, 다시 말해서 견적서에 제시된 일정과 비교해서 직원 한 명 당 프로젝트에서 얼마나 많은 일을 완료했는지 완료되었는지를 측정할 수 있습니다.

　'소진 차트(burn down chart)'는 가장 자주 쓰이는 시각화 방법으로 디자인 팀은 시간이 어떻게 활용되고 있는지를 한 눈에 볼 수 있습니다. 소진 차트는 프로젝트가 끝나기 전에 시간 예산이 소진될지를 디자인 회사 소유주가 파악할 수 있도록 합니다. 이는 팀이 지나치게 일을 많이 하고 있다면 프로젝트의 범위나 결과물이 통제되고 있지 않거나 합의된 프로젝트 견적서가 정확하지 않다는 사실을 나타내는 중요한 지표입니다. 이러한 차트는 또한 어떤 직원이 '맹렬히 소진'되고 있는지, 곧 그 직원이 현재 시간을 초과해서 쓰고 있으며 도움이 필요한지를 파악하는 데 도움을 줄 수 있습니다.

　물론 직원들이 정확하게 자신의 근무 시간 기록을 작성하지 않았을 경우에는 이러한 모든 프로젝트 보고서는 쓸모가 없어집니다. 시간 견적을 넘어섰을 경우를 보호하기 위한 예비 시간이 정말로 얼마나 소모됐는지에 대해서도 주의해야 합니다. "나는 언제나 회계 관리 과정에서도 우리가

완충용, 또는 예비용으로 잡아 놓은 시간을 쓰고 있는 것은 아닌지 주의를 기울입니다." 데이비드 콘래드의 이야기입니다. "만약 프로젝트가 '예산대로' 진행되고 있다면 내부에서 예측된 대로 역량이 쓰이고 있는 것인지, 아니면 예비 시간을 잡아먹고 있는 것인지 여부를 스스로 파악하고 있어야 합니다."

### 경과 요약

당신은 클라이언트에게 청구서를 보내고 며칠 만에 결제를 받을 수 있을 거라고 기대하지는 않을 것입니다. 사장으로서 당신이 직원들에게 지출해야 할 비용을 낼 수 있는지, 전기가 끊기지 않게 할 수 있는지, 그리고 클라이언트와 함께 자리한 점심 값을 당신 주머니에서 계산할 수 있는지 확인하기 위해 필요한 일들이 있습니다.

경과 요약을 통해서 입출금이 이루어지는 계좌의 밀물과 썰물을 추적할 수 있습니다. 이는 어느 클라이언트가 미지급 대금이 있는지를 월별 구간으로 나눠서 목록을 작성하는 간단한 도구입니다.

경과 요약은 상식처럼 보일 수도 있지만 많은 프리랜서와 디자인 회사는 이 정도 수준으로 세밀하게 미수금을 관리하지 않으며 그저 '전부 머릿속에' 담아두고 있을 뿐입니다 . 한 번도 경과 요약을 사용해보지 않았다면 지금 한 번 만들어보는 게 좋으며 자주 참조할 수 있는 장소에 보관하십시오. 데이비드 콘래드가 만든 다음의 예에서, 그는 지급 지연의 패턴이 나타난 사례가 있는 핵심적인 항목들을 붉은색으로 표시했습니다.

| 클라이언트 이름 | 0~30일 | 31~60일 | 61~90일 | 90일 초과 |
| --- | --- | --- | --- | --- |
| 가나다 사 | 10만원 | 500만원 | 1000만원 | |
| 아무개 그룹 | 50만원 | 50만원 | | |
| 멋지게 주식회사 | 25만원 | 25만원 | | 50만원 |
| 합계 | 85만원 | 575만원 | 1000만원 | 50만원 |

## 지난 60일 동안에 미지급으로 잡은 청구서가 있는가?

클라이언트의 지급 기일이 길어질수록 실제로 지급을 받을 가능성은 줄어들 수 있습니다. 또한 클라이언트에게서 조금이라도 돈을 받아내면 나중에 추심 기관에 의뢰할 때 도움이 될 수 있습니다. 추심 기관은 해당 클라이언트에서 과거에 지급이 되었던 적이 있을 경우에 추심을 받아낼 가능성이 높아집니다.

> "이 부분에서는 조금 신중할 필요가 있습니다. 과거에 클라이언트로부터 지급을 받았던 경험 또는 언제 돈을 받았지에 대한 직감에 바탕을 두고 클라이언트로부터 예상되는 지급 스케줄을 잡을 필요가 있기 때문입니다." 데이비드 콘래드의 말이다. "단지 한 클라이언트는 90일, 다른 클라이언트는 30일이라는 이유만으로 후자 쪽 지급을 먼저 받을 것이라고 볼 수는 없습니다."

덧붙여, 당신은 반드시 제 날짜에 청구서를 보내야만 합니다. 프로젝트가 끝난 다음 주 금요일 전에는 청구서를 보내야 합니다. 프로젝트가 지연되었다면 45일 후 계약당 추가 비용에 대한 청구서를 클라이언트에게 보내십시오.

## 과거 지급이 좋지 않았던 클라이언트의 신용도를 낮추고 있는가?

가나다 사 또는 멋지게 주식회사에 거의 3개월이나 지연된 미지급 청구가 발생했을 때, 그 회사로부터 들어온 새로운 일은 어떻게 했나요? 이러한 경우에는 그 클라이언트에게 지급 계획을 받아야 합니다. 어떤 미지급 청구가 발생되든 모든 청구서가 완전히 지급되기 전까지는 새로운 일은 중지될 것이라는 조항을 계약서에 포함시키십시오.

## 청구서 수령 후 30일 안에 지급을 일찍 하는 클라이언트에게 할인을 제공하고 있는가?

비용 절감 습관이 몸에 깊이 배어 있는 몇몇 회사들은 할인을 받을 수 있다면 비용 지급을 일찍 하도록 하는 정책을 운영하고 있을 지도 모릅니다. 이러한 정책은 당신이 할인율을 적절하게 설정하면 이득이 될 수 있으며 장부에서 청구서의 미지급 내역을 줄이는 데에도 도움이 됩니다.

## 적은 금액에 대해서도 계속해서 연락을 하고 있는가?

아무개 그룹은 겨우 10만 원을 미수금으로 남기고 있을지도 모르지만 30일 간격으로 클라이언트에게 편지를 보내면 미지급된 청구서를 더 빨리 결제 받는 데 도움이 될 수 있습니다. 클라이언트에 보내는 이러한 편지나 내역서는 퀵북스와 같은 소프트웨어에서 곧바로 전송할 수도 있습니다.

## 결제 지연을 받아들일 수 없다고 클라이언트에게 연락해보았는가?

아무개 그룹의 경우는 당신의 상황이 나쁩니다. 지급받지 못한 지가 3개월이나 지났는데도 일을 하기로 동의했기 때문입니다. 당신은 되풀이해서 (그리고 정중하게) 클라이언트에게 편지를 보내서 지급이 지연되고 있으며 만약 지급을 받지 못하면 어떤 일이 일어날지를 알려야 합니다(다음 페이지에 이에 대해 더 자세히 알아본다).

## 선금 지급을 요청하고 있는가?

당신은 적은 금액일 때에는 클라이언트와 신용거래를 하나요? 아니면 클라이언트에게 비용의 선지급을 요청하나요? 항상 선지급을 요청하십시오. 적어도 그 돈은 금전 문제에 관한 클라이언트와의 관계를 말해주며 앞으로 어떤 일이 일어날 것인지에 대한 지표가 될 것입니다. 선금으로 지급된 돈을 어떻게 다룰지는 중요합니다. 계약을 맺은 서비스에 관련된 결과물을 납품하기 전까지는 실제로 돈을 번 게 아니기 때문입니다. 낸시 맥클리랜드는 이를 다루는 두 가지 방법을 제안합니다. 미수금 항목에 마이너스로 기록하거나 클라이언트의 보증금으로 처리합니다. 수입으로 확정되기 전까지는 수입이 아닙니다.

### 클라이언트가 돈을 지급하지 않은 경우에는 어떻게 해야 하는가?

만들어진 서비스에 클라이언트가 돈을 지급하지 않았다면 소송을 하기 전에 먼저 연락하십시오. 몇 가지 선택이 있습니다.

### 클라이언트가 모든 것을 서면으로 동의했다는 점을 분명히 하라

증거는 기록의 자취입니다. 지급과 직접 관련되어 있는 디자인 계약서, 계약 변경서, 그리고 디자인 결과물의 승인서와 같이 법적 구속력이 있다고 간주되는 모든 것에 적절한 서명을 요청해야 합니다. 우리 회사와 클라이언트 모두 계약서와 계약 변경서에 연대 서명을 합니다. 저는 대부분 승인을 서면으로 요청하는 문제에 대해서는 구시대적인 방법을 고집합니다.

이메일을 통한 논의를 거쳐서 범위나 지급 스케줄에 사소한 변동이 있는 경우에 새로운 범위 또는 스케줄을 확정하기 전에 정식으로 "나는 이러한 변경을 승인합니다"라고 밝히는 이메일을 보내줄 것을 클라이언트에게 요청하십시오. 그리고 이메일에 대해서 부연

하자면, 당신과 클라이언트 사이에 오간 모든 이메일을 보존하십시오. 클라이언트로부터 받은 모든 분할 지급 내역은 문서화해야 합니다. 클라이언트와 대화를 나누는 과정에서 작성된 메모와 함께. 이러한 자세한 내용들은 만약 클라이언트가 어느 때든 지급을 거절하거나 지연시켰을 때 당신을 보호해줍니다. 만약 이러한 기록이 없다면 당신의 주장은 그저 주장일 뿐입니다.

### 클라이언트에게 청구서를 전달하는 방법에 일관성을 유지하라

연체금 청구서에 분명히 라벨을 붙여야 합니다. 클라이언트가 청구서에 반응하지 않으면 전화를 걸어야 합니다. 서비스에 대한 대금을 언제 받을 수 있는지 묻습니다. 상대가 말을 얼버무리는 경우에는 클라이언트가 고려할 수 있는 몇 가지 지급 방법에 대해서 논의해봅시다. 다음과 같은 방법들이 있습니다.

- 장기 지불 계획(이자 포함)
- 당신의 서비스에 대한 지급을 위한 대출(이자 포함)
- 현금이 아닌 신용카드를 통한 지불(결제 관련 수수료도 염두에 두어야 한다)

### 지급 책임자에게 꾸준히 연락하라

클라이언트가 곧바로 응답하지 않으면 창조적인 마인드가 응답을 유도할 수 있습니다. 미수금 담당자 또는 클라이언트의 상관에게 직접 연락하는 방법일 수도 있습니다. 클라이언트의 비즈니스가 지급 절차에서 현재 어느 단계에 있는지 개요를 설명하는 편지를 담은 알림 팩스를 보내십시오. 클라이언트가 가까이에 있고 여러 가지 주제를 놓고 대면 회의 약속을 잡을 수 있다면 직접 만나십시오. 물론 지급도 주제 중에 하나입니다.

### 현금이 부족하다면 정당한 보상을 논의할 수 있어야 한다

클라이언트와 만났을 때, 당신이 제공한 서비스에 대해서 금전적 보상이 불가능한 상태라면 당신은 돈 대신 다른 비슷한 가치를 지닌 것으로 지급을 대신할 생각이 있나요? 클라이언트가 협상을 고려할 것인가요? 클라이언트는 미지급금 대신에 회사의 지분을 내놓을 의향이 있나요?

## 연체가 가져올 결과에 대해서 명확히 하라

만약 앞에서와 같은 방법이 실패로 돌아갔거나 클라이언트가 당신과 연락을 끊었다면 당신이 실행한 다음 단계는 추심기관을 고용하는 것입니다. 추심기관은 당신을 대신해서 일하는 대가로 일정한 비율의 수수료를 요구할 것입니다. 이 방법으로도 안 되면 당신의 변호사는 클라이언트가 계약을 어떻게 위반했는지를 설명하는 간단한 편지를 쓸 수 있습니다. 하지만 이런 단계까지 갔다면 클라이언트는 파산보호를 신청했을 수도 있습니다. 그럴 경우 운이 좋아 봐야 밀린 대금 가운데 몇 푼 정도만을 건질 수 있을 것입니다. 디자이너는 줄 서 있는 채권자의 거의 끄트머리에 있기 때문입니다. 연체 문제를 해소하는 것보다 효율적이지 않을 수도 있습니다.

## 소송에 들어가기 전에 중재에 나서라

법적 조치로부터 스스로를 보호하기 위해서 계약서에 중재 조항을 포함시키는 문제를 검토하십시오. 만약 연체 액수가 소액 재판 청구가 가능한 한도보다 클 경우에는 중재가 엄청난 법적 비용을 아껴줄 수 있습니다. 비용으로 수천 만원이 필요하다면 중재나 법적 조정은 당신과 클라이언트 측 변호사 사이에 논의를 통해서 연체금 문제를 해소하는 것만큼 효율적이지는 않을 수 있습니다. 운이 좋다면, 이와 같은 상황은 일어나지 않을 것입니다.

겨우 몇 푼. 데이비드 콘래드의 디자인 회사의 클라이언트 중 하나였던 엔텔리움 사에서 발행한 부도 어음.
이 회사는 프로젝트가 끝난 뒤에 파산보호를 신청했고 디자인비 가운데 얼마 안 되는 일부만이 지급되었다.

## 현금 흐름 추정

클라이언트에게서 받을 것으로 기대하는 현금을 추적하는 것만으로는 충분하지 않습니다. 현금 흐름 추정은 앞으로 몇 달 동안에 걸쳐서 비즈니스에 쓸 돈이 얼마나 많이 은행에 적립되어 있을지를 이해할 수 있게 해 줄 것입니다. 현금 흐름 추정은 적어도 다음 정보를 포함하고 있어야 하며 주 단위 기반으로 목록을 작성해야 합니다.

## 총 수입

- 지금 은행에 보유하고 있는 현금의 양
- 고객에게 청구서가 발행되었고 경과 요약에 나와 있는 금액을 포함한 전체 미수금

## 총 비용

- 급여 및 관련 비용, 건강 보험, 퇴직 연금 분담금, 급여 세금, 산재 보험 및 그밖에 지역, 주 및 연방 법이 요구하고 있는 다른 혜택과 보조금과 같은 지급 예정액
- 작업 공간 임대료 및 공과금과 같은 고정 지출 비용
- 신용 대출 또는 비즈니스 제출을 위해 쓰이는 신용 카드 결제액을 포함한 지급 예정 부채액
- 예산에 책정되지는 않았지만 비즈니스 운영을 위해서는 필요한 것으로 간주될 잡비용들
- 이익 마진. 모든 수수료와 지출은 이윤을 고려해야 한다는 사실을 잊지 말 것!

총 지출을 총 수입에서 빼면 주 단위로 은행에 얼마나 많은 현금이 있을지를 알 수 있습니다. 이러한 정보를 몇 달에 걸쳐서 추정해 보면 당신의 비즈니스가 얼마나 건강한지 정신이 번쩍 들 내용을 얻을 수 있으며 미지급금이나 새로운 비즈니스 기회에 대한 당신의 비즈니스 전술을 조절할 수 있도록 해 줍니다. 그러나 수입과 지출을 추적하는 방식이 당신의 추정에 영향을 미칠 수 있다는 점에 유의해야 합니다.

현금 회계 방식을 선택한다면 실제로 돈을 받기 전까지는 어떤 수입도 장부에 기록되지 않을 것입니다. 지출 역시도 실제 지불을 할 때까지는 기록하지 않을 것입니다.

발생주의 회계 방식을 쓰기로 결정했다면 클라이언트에게 서비스를 제공할 때 그 서비스에 대해 지급 받게 될 수입을 기록합니다. 지출에 대해서도 마찬가지입니다. 실제 지불을 할 때가 아니라 해당 서비스나 제품을 받았을 때 지출을 기록합니다.

각자 장단점이 있으므로 회계사 또는 부기 담당자에게 어떤 방식이 당신의 비즈니스에 가장 적

합할지를 물어보아야 합니다(이 문제를 물어보는 과정에서 당신은 사무기기의 감가상각비와 같은 비현금성 지출을 장부에 통합시키는 방법을 안내 받을 것입니다).

> 현금 흐름 워크시트는 디자인 비즈니스에서 돈이 어떻게 들고 나는지를 설명한다. 디자인 회사 소유주는 전체 비즈니스가 얼마나 건강한지, 각 클라이언트의 프로젝트가 제때 완수되고, 청구되고, 지급되었는지를 판단하는 기준과 같은 여러 가지 관점에서 현금 흐름을 추적할 필요가 있다. 서류상으로는 디자인 비즈니스가 잘 굴러가고 있는 것처럼 보일 수 있지만 실제로는 클라이언트가 지급을 늦게 한다든가, 설비투자를 부실하게 관리해서 압류 위기에 놓인다든가, 디자인 서비스를 돈이 아닌 상품이나 서비스와 교환하는 것과 같은 이유로 쓸 수 있는 돈이 없을 수도 있다.

청구된 내역인 경과 요약과는 달리 진행 중인 작업 워크시트는 당신의 회사가 계약은 맺었지만 아직 클라이언트에게 청구는 되지 않은 작업을 포함하는 워크시트입니다. 이 작업의 진행이 시작되면 그 진척 상황은 각 프로젝트 보고서에 요약될 것입니다. 그리고 프로젝트에 대한 비용을 청구할 때에 에이전시의 수액이 기여하는 어떠한 돈이든 당신의 현금 흐름의 일부로 추정될 것입니다. 이 워크시트는 당신이 청구해야 할 작업을 까먹지 않도록 도와주기 때문에 도움이 됩니다.

## 예상 프로젝트 워크시트

예상 프로젝트 워크시트는 사장이 기존 및 신규 클라이언트가 검토하고 있는 제안을 포함하여 새로운 비즈니스 활동을 통해서 거둘 수 있을 것으로 기대되는 미래의 수익을 계속해서 추적하는 도구입니다. 예상 프로젝트 워크시트의 모든 항목은 단지 이론적인 수익이라는 점을 기억하십시오. 모든 기회가 반드시 당신에게 돌아간다는 법은 없습니다. 이 워크시트는 '파이프라인 보고서'라고도 합니다. 디자인 회사는 비즈니스를 유지하기 위해서 가능성 있는 프로젝트의 흐름들이 꾸준하게 이어지도록 관리해야 하기 때문입니다.

디자인 커미션 사의 경우 예상 프로젝트의 가치가 대략 4~5개월분 운영 수익 정도로 유지되는 것을 선호합니다.그러한 기회 중 절반은 실현되지 않을 것이고, 일부는 계약이 이루어질 때 액수가 줄어들 것입니다. 따라서 앞으로의 지출을 뒷받침하기 위한 충분한 기회가 가득 흐르는 파이프라인을 깔아 놓을 필요가 있습니다.

## 매월 진행해야 할 회계 활동

사장은 매달 한 걸음 뒤로 물러나서 재무 목표와 비교하며 회사의 현황을 고려해서 장기 전망을 해야 합니다. 다음은 사장이라면 반드시 해야 하는 활동 가운데 일부입니다.

### 클라이언트용 내역서를 검토하고 전송하기

클라이언트가 제때 돈을 지급하지 않으면 어떻게 될까요? 그들은 다음과 같은 내용이 포함된 클라이언트용 내역서를 받게 될 것입니다.

- 클라이언트에게 보낸 청구서의 내역
- 청구서가 클라이언트에게 전송된 시점
- 원래의 청구서에 지급하기로 기재된 날짜
- 지급이 얼마나 지연되었는지를 30일 단위로 표시
- 클라이언트가 당신에게 지급해야 할 총 금액 및 이전의 청구서 중 어떤 것이 지급되었는지, 그리고 지급된 날짜

클라이언트용 내역서를 보내는 일은 중요합니다. 클라이언트가 기한이 지난 청구서를 결제하도록 재촉할 수 있기 때문입니다. 만약 클라이언트가 지급을 하지 않아서 중재, 법원. 또는 추심기관을 필요로 한다면 클라이언트용 내역서는 당신이 계약하고 수행한 서비스에 대해서 당신이 클라이언트에게 지급을 위한 충분한 기회를 주었다는 점을 입증해 줄 대단히 중요한 문서입니다.

클라이언트용 내역서를 만들고 보내는 일은 당신이 사용하는 장부 관리 소프트웨어를 활용해서 자동화할 수도 있습니다. 경우에 따라서는 클라이언트 측 담당자가 지급 문제에는 관여할 수 없을 수도 있으므로 클라이언트용 내역서는 미지급급을 담당하는 부서에게 미지급금이 있음을 상기시키는 훌륭한 수단이 됩니다.

### 손익계산서

손익계산서는 일정한 기간, 대체로 연 단위로 비즈니스의 재정상황을 요약해줍니다. 손익계산서의 지출 및 수입 세부사항 가운데 다수는 주간 추정 현금흐름에 나타나는 것과 같습니다. 손익계산서의 중요한 점은 미래에 대한 기대가 아니라 일정한 기간 동안 당신의 비즈니스가 어떤 재정상황이었는지를 요약해서 보여준다는 점입니다. 또한 일정한 기간 동안 거둔 수익과 수입에 대해서 더욱 자세한 깊이로 파고 들어갑니다. (주의 : 이 작업은 현금 회계 방식인지 발생주의 회계 방

식인지에 따라서 달라집니다.)

모든 디자인 회사 소유주에게 가장 중요한 숫자는 당기 순이익입니다. 당기 순이익은 조직의 비즈니스 파트너 및 주주들에게 분배되며 세금이 부과됩니다.

## 대차대조표

대차대조표는 디자인 비즈니스의 전반적인 가치를 나타냅니다. 대차대조표에는 두 가지 주요한 영역인 자산 항목과 부채/자본이 있습니다. 전체 부채는 전체 자산과 같아야 합니다. 표의 이름이 '대조표'인 이유입니다. 회계 소프트웨어의 가장 좋은 점 가운데 하나는 대차대조표가 항상 대조를 하도록 만든다는 점입니다. 수작업으로 이 일을 하는 것은 거의 불가능합니다.

## 디자인 회사 자산

총 자산은 비즈니스가 현재 얼마가 강한 상태인지를 나타냅니다. 회사가 더 많은 돈을 가지고 있다면 회사는 더 상황이 좋아야 할 것입니다.

대차대조표의 자산 부분은 채권 계정으로 미수금과 같이 디자인 비즈니스가 받을 수 있는 현금의 액수는 물론 컴퓨터, 가구, 소프트웨어 및 그밖에 항목들로 기업이 소유하고 있는 모든 물질적 자산 및 고정 자산의 감가상각 후 액수를 목록으로 보여줍니다(디자인 비즈니스의 일환으로 제품을 판매하는 경우, 재고도 여기에 포함된다).

## 부채 및 자본

대차대조표에서 이 부분은 디자인 비즈니스를 위해서 사용된 신용카드 및 신용대출로 구성되는 부채 및 소유주/주주 이익 잉여금과 배당에 해당되는 자본을 나타냅니다.

자본은 비즈니스가 존속되는 기간 동안의 수익성을 대표합니다. 당신은 큰 플러스 숫자를 원합니다. 배당은 파트너가 비즈니스로부터 거둬들인 현금의 양을 나타냅니다. 이는 급여에 포함되지 않습니다. 배당에 포함됩니다. 당신이 운영하는 회사가 단독소유인지 동업인지, 소형 주식회사인지에 따라서 배당 방법은 달라집니다.

## 예산 열람

각종 보고서들과 대차대조표를 검토할 기회를 가졌다면 이제는 연 단위 및 월 단위로 재정적인 현황을 검토하고 비즈니스가 목표를 달성했는지 여부를 측정해야 합니다. 이러한 작업은 디자인 회사 소유주와 직원들이 현재의 비즈니스 활동에 관해서 크고 작은 조정을 할 수 있도록 합니다.

이는 또한 당신의 목표를 요약하는 데에도 도움이 된다. "내년에 우리는 디자인 회사 직원을 ×명까지 늘리고, 수익은 ×× 퍼센트 증가시키며, 추가 수익을 × 만큼…"

## 연 단위 회계 활동

모든 디자인 회사 사장이 해마다 빼먹지 않고 해야 하는 가장 중요한 일은 현실적인 목표를 설정하는 것입니다. 목표는 여러 가지 형태로 표현될 수 있으며, 그 모두는 당신의 재정 상태에 어느 정도 영향을 미칩니다. 다음은 당신이 필요에 따라 활용할 수 있는 몇 가지 목표입니다.

- 수익성의 전반적인 증가
- 연간 매출의 전반적인 증가
- 전체 작업 구성의 변화 (클라이언트 믹스)
- 고객 증가세 유지
- 직원 근속의 향상
- 부가 이익 추가
- 디자인 회사와 개별 직원에 대한 활용도 재검토
- 위와 같은 목표를 달성하기 위해 새로운 직원이나 기능 추가

## 세금 납부 시기

회계 업무 책임의 일부로서 당신은 중앙 정부와 지방 정부에도 세금을 납부해야 합니다. 세금은 거주 지역에 따라, 수입을 어떤 식으로 회계 처리하는지에 따라서, 그밖에 수많은 다른 요소에 따라서 다릅니다. 대략 추정해서 수익 가운데 적어도 20~30%를 세금 납부를 위해서 따로 떼어 놓도록 계획을 잡아야 합니다.

세금을 늦게 납부하거나 납부해야 할 세금의 계산을 마지막까지 미루지 마십시오. 전자의 상황에서는 가산세를 물게 될 수 있고 후자의 경우에는 세금을 낼 현금이 없을 수가 있습니다.

회계 감사를 할 경우에 대비해서 세금 납부 기록을 6년 동안 보관하라. 6년을 계산할 때 올해는 빼야 한다.

## 회계에 대해 알아야 할 것들은 여기까지가 전부일까?

아마도 당신이 회계에 대해서 알고 싶어 했던 것보다 더 많은 내용을 보았을 것입니다. 또한 이 내용은 디자인 비즈니스를 운영할 때 알아야 할 내용들을 수박겉핥기로 살펴본 것에 불과합니다.

이 내용들이 머리의 한계를 넘어서는 것처럼 느껴진다면 밖으로 나가서 당신의 회계에 관련해서 필요한 문제를 관리해 줄 전문가를 찾기를 권합니다. 당신의 비즈니스를 도와줄 적절한 장부 관리 소프트웨어와 회계사를 선택하면 후회하지 않을 것입니다. 회계에 대해서 알아야 할 모든 내용을 당신이 이미 알고 있다고 해도 회계가 맞아떨어지지 않을 때 언제든지 연락할 수 있는 전문가를 두는 것은 결코 손해보는 장사가 아닙니다.

일 잘하는 디자인 회사 만들기

# 채용

채용할 사람을 찾고 있다면 지원자와 면접을 할 때 항상 다음을 명심하십시오.

### 소유권

사람들이 당신의 회사에서 일하려는 첫 번째 이유는 무엇인가? 그들은 약간의 소유권을 주장할 수 있습니다. 당신이 장차의 직원에게 권리를 가질 여지를 제공하지 않는다면 당신은 그들을 오래 데리고 있지 못할 것입니다.

### 직위

사람들은 월급의 대폭적인 인상보다 직위에 더 이끌립니다. 잠재적인 경험의 측면에서, 그리고 이력서에 써넣을 만한 경력이라는 측면에서 직위의 가치는 협상에서 비중있게 다뤄져야 합니다.

### 돈

좋은 급여를 받는 것은 중요하지만, 월급봉투의 두께는 소유권 및 직위에 비하면 부차적일 수도 있습니다. 어떤 디자이너에게든 당신이 제시할 수 있는 가장 좋은 제안은 소유권과 직위의 상승을 통해서 잠재적인 수입을 최대한 끌어올릴 수 있는 가능성입니다. "한 해에 8000만원을 받는 경험 많은 선임 디자이너가 되고 싶습니까? 아니면 한 해에 7500만원을 받으며 요즘 각광 받는 크리에이티브 디렉터가 되고 싶습니까?"

### 기술

채용 후보의 능력을 측정할 수 있는 한 가지 방법은 디자인 포트폴리오를 신중하게 살펴보는 것입니다. 다른 방법은 채용 후보의 예전 동료 및 관리자와 깊이 있는 대화를 나눔으로써 걸러내는 것입니다. 그러나 어떤 디자인 분야에서는 채용 후보들이 문제를 어떻게 처리하고 풀어내는지를 보여줄 수 있는 기회를 제공해야 할 수도 있습니다. 한 가지 방법은 면접에서 디자인 문제를 어떻게 해결해왔는지 보여달라고 요청하는 것입니다. "그 방법이 내게는 유일했습니다. 특히나 해고가 거의 불가능한 독일에서는 말이죠." 사용자 인터페이스 에이전시인 어고사인의 뮌헨 사무소를 이끌고 있는 제바스티안 숄츠의 이야기입니다.

# LOGO-MATIC

**INSERT
TALENT
HERE**

여기에 재능을 넣으시오

### 성장

당신이 제안하고 있는 역할에는 성장 가능성이 있는가? 멘토링이나 교육이 제공될 것인가? 직원은 일을 하면서 재능을 더욱 키울 수 있도록 기술을 배울 수 있는가? 그리고 그에게 주어질 역할이 장기간에 걸쳐서 대가를 안겨주도록 그를 성장시켜 줄 것인가?

### 열망

디자이너는 경력의 여러 시점에서 그에 맞는 저마다의 동기를 부여받아야 합니다. 신임 디자이너는 어떤 분야든 일단 발을 들여놓는 게 소원일 수도 있습니다. 선임 디자인 리더는 협상을 하기 전에 자신에게 맞는 일인지를 알기 위해서 당신과 당신의 비즈니스에 대해서 아주 깊이 있게 이해하고 싶어할 수도 있습니다. 하지만 당신이 면접 테이블에 앉아서 채용 후보에게 어째서 그가 당신의 회사에서 일하는 것을 좋아하게 될지를 설명하고 있다면, 이는 당신 스스로를 속이는 일일 수도 있습니다. 채용 후보는 당신의 회사에서 일하고 싶은 열망이 있어야 하고 왜 그런지 당신에게 설명할 수 있어야 합니다.

### 성격

포트폴리오는 중요한 고려 사항이지만 만약 당신의 작업 스타일과 개성이 채용하려는 사람과 잘 맞지 않는다면 작품의 품질이 중요한 게 아닙니다. 당신은 정확히 당신과 똑같이 생각하지는 않으며, 사생활을 위한 여가를 지키는 데에도 마찬가지의 열정을 가지고 있으며, 당신이 도움을 필요로 하는 중요한 부분에서는 당신을 능가하는 기술을 가지고 있으며, 디자인 회사에서 화합할 수 있는 성격을 지난 사람을 원할 것입니다. 몇 차례의 면접만으로는 좋은 성격을 가지고 있는지 확신할 수 없다면, 성격 검사를 받도록 요청하기를 권합니다. 후회하지 않을 것입니다.

자아는 비즈니스에 나쁘다. 자아는 디자인 회사 문화에 부정적인 영향을 미칠 수 있다. 만약 채용 후보에게서 자아의 냄새를 맡은 경우. 정말로 그를 채용해도 될지를 심각하게 고민하라. 마치 향수처럼 자아는 당신의 비즈니스에 은은하게 퍼져 나가서 모든 것에 악취를 나게 만들 수 있다.

## 당신은 혜택을 제공하는가?

### 디자인 회사 사장이라면 다음을 읽어라

건강 보험료가 풍선처럼 부풀어 오른다고, 혹은 병가 때문에 손해 보는 시간이 너무 많다고 투덜댈 것이 아니라 이러한 비용을 회사의 제반 비용으로 관리할 방법을 찾으십시오. 그렇게 하지 않으면 최고의 직원을 보유하거나 신규 채용을 못할 수도 있습니다. 좋든 싫든 직원이 건강과 안전을 유지할 수 있도록 혜택을 제공하는 일은 당신의 책임입니다.

### 프리랜서라면 다음을 읽어라

현재 고용 계약의 일부로서 혜택을 제공 받지 않고 있다 하더라도 건강 보험료를 운영 고정비의 일부로 포함시켜야 합니다. 당신이 끔찍한 건강 문제를 겪은 적이 있다면 당신 자신과 비즈니스를 보호해 줄 안전 그물이 필요합니다.

### 디자인 회사의 직원이라면 다음을 읽어라

건강 보험, 개인 의료비 저축 계좌, 유연한 소비 계좌, 적절한 기간의 병가, 퇴직연금과 같이 건강과 행복을 뒷받침해 줄 수 있는 수단을 최대한 요구하십시오. 사장이 육성하려는 문화의 종류에 어떤 혜택이 관련이 되는가를 지적함으로써 당신의 주장에 힘을 보태세요. 모든 시민들에게 건강 보험이 적용되는 나라에 살고 있다면 이 부분은 적용되지 않습니다. 당신은 운이 좋은 겁니다.

일 잘하는 디자인 회사 만들기

# 프리랜서

정규직으로 일하던 직장을 떠나고 싶어 했던 그래픽 디자이너 친구로부터 이런 말을 들었습니다. "프리랜서 디자이너로 일하고 싶어. 디자인 비즈니스 문제 중에 어떤 것도 할 필요가 없잖아."

프리랜서 디자이너가 된다는 것은 당신 자신이 한 명으로 구성된 디자인 비즈니스라는 것을 뜻합니다. 말하자면 1인 회사인 셈입니다. 크로스그레인 디자인 회사의 루크 마이시를 포함하여 자신의 디자인 회사 사업을 성공적으로 운영하고 있는 디자이너들이 이 사실을 확인해 줍니다.

단독으로 디자인 회사를 운영하기로 선택한 디자이너가 겪게 되는 남다른 난관과 기회에 대해서 루크와 나눈 이야기를 요약한 내용을 소개합니다.

## 프리랜서가 된다는 것은 단순히 창조력 문제가 아니다

20%는 창조적인 작업이고 80%는 비즈니스에 관한 일입니다. 클라이언트를 관리하고 상대의 기대를 관리해야 합니다. 많은 프리랜서는 창조력에 기대는 경향이 있지만 비즈니스 측면을 파고 들어서 이를 배워야 합니다. 프리랜서 일에 능한 사람과 근근히 살아가는 사람의 차이는 여기에 있습니다. 클라이언트를 어떻게 다룰지, 어떻게 일을 찾고 자신을 팔것인지에 관한 문제입니다. 단순히 작품을 만드는 문제가 아니라는 얘기입니다. 창조적인 일을 할 것인지, 아니면 창조적인 서비스를 파는 비즈니스를 할 것인지를 결정해야 합니다.

## 당신의 강점과 당신이 사랑하는 일을 기반으로 스스로의 입지를 잡아라

당신 자신을 알아야 합니다. 무엇이 당신을 가슴 뛰게 하나요? 예술과 창작, 비즈니스 전략, 또는 마케팅 측면은 무엇입니까? 톰 라스가 쓴 <StrengthsFinder 2.0> 책을 활용하는 것이 좋습니다. 학교는 예술적 창의성을 뒷받침해 주지만 학교는 인간으로서 당신의 힘에 먼저 초점을 맞추며 다자이서로서 당신은 그 다음입니다. 모든 사람은 차세대의 솔 배스가 될 수 있다고 디자인 학교에서는 얘기하지만 진실은 대부분 사람들은 그만큼 잘 되지는 않으며 시장에서 당신이 설 자리를 찾아야 합니다. 예술적인 소질이 있다면 프리랜서로 활동하는 편이 더 나을 것입니다.

### 당신이 모든 것을 다 잘해야 할 것처럼 생각하지 말라

제 경우라면. 내가 아는 게 더 적을수록 뭔가를 하기 위해서 다른 사람에게 더 많이 의존할 수 있게 됩니다.

### 프리랜서가 되기 전에 직원으로 일을 해 보아라

자기 일을 고려하는 사람들에게 적어도 5년은 다른 사람 밑에서 일해 봐야 한다고 생각합니다. 상사가 비즈니스 문제를 어떻게 처리하는지, 어떻게 일을 잡으러 다니는지, 어떻게 클라이언트를 관리하는지를 주의 깊게 봐야 합니다. 이런 부분은 디자인 학교에서는 배우지 않았을 것입니다.

### 무엇이 당신을 가슴 뛰게 하는지를 알아라

프리랜서로서 무엇인 당신을 가슴 뛰게 하는지를 파악한다면 창조력은 알아서 생겨납니다. 함께 일하는 클라이언트에 대해서 더욱 가슴이 두근두근할수록 그 클라이언트를 위해서 만드는 창조적인 작품은 더욱 좋아질 것입니다. 그러면 디자인은 정말 쉬워집니다. 그렇지 않으면 끔찍하게 힘겨운 일이 됩니다. 왜 그런 일을 해야 하는지, 이해할 수 없게 됩니다. 저는 단지 만든다는 그 자체를 위해서 무엇을 만들지는 않습니다. 그 일을 왜 하는지를 이해해야만 합니다. 제가 비즈니스 컨설턴트로 더 많은 시간을 보내고 있는 이유가 바로 그것입니다. 예전에는 고객들이 자신들의 비즈니스와 클라이언트에 대해 이해하는 대가로 내게 비용을 지불하는지의 여부에 따라서 일을 해야 했습니다. 이제는 내가 고객들에게 그 일의 대가를 받아야 한다고 말합니다.

### 가장 잘하는 일을 더욱 고도화하고 그 부분에 집중하라

3년 전, 내 디자인 회사는 수익의 85%를 잃었습니다. 두 번째로 그런 일을 겪게 되었고, 굉장히 화가 났습니다. 뭐가 잘못되었는지를 밝히는 상황을 만들었기 때문입니다. 내 디자이너 경력 동안에 비즈니스 모델을 바꿔야겠다고 말한 유일한 시기였습니다. 저는 석 달 동안 일을 쉬었고 멘토를 만났습니다. 이 과정에서, 저는 사무실에 앉아서 디자인을 하는 게 내 능력을 최대한 활용하는 방법이 아니라는 사실을 알게 되었습니다. 그보다는 내 능력을 최대한 활용하는 방법은 클라이언트 그리고 함께 일하는 사람들과 이야기를 나누는 것이었습니다. 다른 사람들은 비즈니스에 대한 내 생각이 우리의 관계에서 가장 좋은 점이었고 그 점이 바로 저를 고용한 이유라고 말했습니다.

이 사실로 인해 제 회사는 완전히 다른 방향으로 바뀌었습니다. 디자인은 내 인생을 갉아 먹고 있었고, 진짜로 잘 할 수 있는 게 따로 있었다는 사실을 저는 몰랐습니다. 지금 나는 클라이언트의

비즈니스와 원하는 결과를 알아내는 문제에 초점을 맞추고 있습니다. 잡지에 실리기 위해서 디자인을 완벽하게 마무리하는 문제에는 신경쓰지 않습니다. 내 일이 클라이언트에가 돈을 벌게 해 주거나 그들의 비즈니스를 성장하게 만들어 주면 나는 뛸 듯이 기쁩니다.

## 무엇을 그리고 언제인지를 알아라

창조적인 비즈니스를 운영하려면 다음 네 가지 문제를 다루어야 합니다. 바로 기획, 관리, 마케팅, 그리고 창조입니다. 프리랜서로서 단지 마케팅 및 창조 활동만을 하게 되지는 않을 것입니다. 당신은 당신의 한 해를 기획해야 합니다. 클라이언트가 과거에 얼마나를 쓸 수 있었는지를 되돌아본 다음 그 클라이언트가 내년에 그만큼 또는 그보다 더 많이 쓸 것이라고 예상해서는 안 됩니다.

경영에 관해서는, 당신은 비용을 청구해야 하며, 작업 시간을 항상 기록해야 하며, 일을 하고 클라이언트를 만나는 데 집중할 수 있도록 당신의 한 주를 조직화해야 합니다. 하루 정도는 비즈니스 문제에만 집중할 수 있도록 할애해야 합니다. 저는 보통 화요일과 목요일에만 클라이언트와 만납니다.

## 비즈니스를 위한 자문위원회를 만들어라

분기마다 만나는 자문위원회가 있습니다. 위원회는 다른 디자이너, 친구, 세일즈맨, 제가 다녔던 회사의 다른 회사의 직원. 그리고 나의 주된 멘토인 전직 CFO(최고재무책임자)로 구성되어 있습니다. 이들은 저를 도와주기 위해서 모입니다. 내 개인 재정, 사업 재정, 진행 중인 일들, 그리고 마케팅에 관해서 내가 무엇을 하는지를 털어놓습니다. 저는 모든 프리랜서들은 매달 또는 분기마다 만나서 이야기할 사람들이 있어야 한다고 생각합니다. 여러 명이 함께 하는 모임이 일대일보다 낫습니다. 나 말고 단 한 명 뿐이면 내가 이야기를 휘어잡게 되기 때문입니다. 방에 자문위원들을 모두 모아 놓으면 내가 할 수 있는 일은 듣는 것 말고는 없습니다. 나의 재무 계획과 내 비즈니스에 대한 수많은 조언들이 이 모임에서 나옵니다.

뭔가 해야 할 일을 해야겠다면서 의자에서 꼼지락거리면서 당신을 안달나게 만드는 불편한 이야기들이 나온다면 그 모임은 가치가 있는 것입니다. 저는 운동을 하고 식생활을 개선하고 있습니다. 건강검진을 받고 계속되는 건강 문제를 해결하기 위해서 운동을 하기 전까지는 비즈니스 문제에 대해서 더 이상 얘기할 수 없다고 자문위원회가 가로막았기 때문입니다. 지난 몇 년 동안은 굉장했습니다. 그들의 조언이 고마울 따름입니다.

## 당신의 아이디어에 지나치게 애착을 가지지 말라

머릿속의 아이디어가 그냥 사라지도록 내버려둘 생각이 아니라면 당신은 항상 클라이언트와 머리를 맞대야 합니다. 이럴 때는 비즈니스맨처럼 굴어서는 안 됩니다. 다음과 같이 말하고 싶지 않다면 말입니다. "나는 최선을 다했어요, 이젠 그만 다른 일로 넘어가고 싶은데…"

클라이언트는 아이디어를 뭉개버리거나 함께 일하기 까다로울 수 있습니다. 프리랜서로서, 이러한 클라이언트의 거부는 창조력의 일부를 허물어뜨릴 수 있습니다. 이럴 때 거부당한 아이디어로부터 자기 자신을 떨어뜨려 놓는 방법을 터득해야 합니다. 이러한 상황을 감수하고 싶지 않다면 스스로를 예술가라고 생각하고 회사로 들어가야 할 것입니다. 내 일을 잘 알고, 왜 어떤 특정한 방식으로 무엇을 디자인하는가에 대해서 개인적인 주장을 풀어낼 수도 있습니다. 어떤 쟁점을 놓고 클라이언트와 논쟁을 할 때도 있겠지만 결국은 이렇게 스스로에게 묻게 될 것입니다. "무엇을 위해서?", "왜 그 일을 하는가?" 그런 회의가 든다면 집에서 가족들과 지내고, 재미있는 곁다리 프로젝트를 진행하고, 자전거를 더 많이 타는 게 낫습니다. 그러니 함께 일하기 좋은 클라이언트를 찾고 그들이 당신의 아이디어를 버린다고 해도 너무 감정적으로 대하지 마십시오.

# 휴가

## 언제 휴가를 가야 하는가?

질문은 이렇게 해야 합니다. 언제 휴가를 가면 안 되는가?

저는 최근에 하와이 오하우로 여행을 다녀왔습니다. 허리까지 차오르는 바닷물 속에 서서 줄무늬 구름이 펼쳐진 하늘을 보니 내 머리 위로 커다란 바퀴 모양이 만들어져 있었고 태양은 그 사이로 햇살을 쏟아붓고 있었습니다. 바닷가는 내 발을 또렷하게 볼 수 있을 정도로 자연이 잘 보존되어 있었고 발가락은 굵은 흰색 모래 속에 박혀 있었습니다. 내 숨소리를 들으면서 화려한 색깔의 물고기들이 내 다리 사이를 휘젓고 다니는 모습을 보았습니다. 물고기의 몸은 주황색 바탕에 청록색 무늬가 수놓여 있었습니다. 빛이 바다의 밑바닥으로 굴절되는 모습은 마치 현미경 안에서 빛을 반짝이는 단세포 생명체의 굴곡과도 같았습니다.

냉기가 배꼽을 간지럽히는 느낌이 들 때까지. 내 어깨가 움츠러들 때까지 서서히, 서서히 바깥으로 나아갔습니다. 머리를 파도 속으로 처박고 확 몰려오는 충격을 빨아들이는 것 말고는 차가운 태평양 바다에 적응하는 내가 아는 유일한 방법이 그것이었습니다. 바닷가를 뒤돌아보면서 나는 호텔의 그림자 속에 친구들이 있는 모습을 보았습니다. 우리는 몇 피트의 모래를 퍼 와, 친구들은 영리하게 비치 타월보다 더 나은 방법을 고안해서, 침대 시트를 팽팽하게 한 다음에 이를 고정할 수 있도록 귀퉁이에 모래를 쌓아놓았습니다.

바다 속을 휘저으며, 거의 1년 만에 처음으로 조용히, 그리고 일상에서 완전히 떠났습니다. 내 몸은 지난 몇 달 동안 계속되어 온 디자인 작업 그 이전을 기억하기 시작했습니다. 그래, 늦은 밤까지 수많은 일들을 끝마쳤고, 곧바로 다음 일로 넘어가곤 했지. 그리고 햇볕으로 온통 반짝이는 이곳에서는. 지금은 그 어떤 것도 중요해 보이지 않았다. 언제까지나 맞춰야 하는 프르젝트의 직소 퍼즐 속에서 나를 만든 것이 무엇인지를… 저는 잊었습니다.

"가장 중요한 것은 세상사에 현혹되지 않고 당신의 삶을 즐기는 것입니다." 선종불교 승려인 순류 스즈키의 이야기입니다. 그럼에도 우리는 너무 쉽게 현혹됩니다. 일상 업무의 열기 속에서. 무

언가를 만드는 활동에 투자하는 시간을 극대화할 방법을 찾으면서, 클라이언트와 직원을 깍듯하게 대하기를 바라면서. 우리는 스스로를 잃어버립니다. 균형감각은 사라집니다. 잠은 날아갑니다. 끼니는 이메일과 클라이언트 회의 사이에 꾸역꾸역 쑤셔 넣고, 사회와 가족에 대한 약속은 두더지 잡지 게임의 그 날렵한 그 망할 놈처럼 불쑥 불쑥 튀어나오는 비상 상황 때문에 어지럽혀집니다.

우리가 만드는 것의 포로가 되어버린 삶은 여름의 햇살 아래 녹아버렸습니다. 당신은 소모전의 도시로 가는 특급열차표를 샀습니다. 그곳에 도착할 때까지는 얼마나 많은 대가를 치러야 하는지 조차도 모릅니다. 이제 떠나기 위해서는 어떻게 해야 할까요?

비즈니스는 당신 삶의 일부입니다. 그리고 비즈니스가 당신을 만듭니다. 그러나 비즈니스가 당신을 만들도록 내버려두지 마십시오. 당신은 비즈니스 그 자체가 될 수 없기 때문입니다. 나무가 자랄수록 돌보는 게 즐겁기 때문에 키우는 분재 나무처럼, 당신은 비즈니스가 어떻게 되었으면 좋겠는지에 따라서 이를 가꿔나가는 것입니다. 그 나무는 당신이 아니며 당신도 나무가 아닙니다. 그러나 당신은 동등하게 서로의 삶을 형성해 갑니다.

비즈니스가 당신의 삶이든 수천 명의 생계수단이든 관계 없이 그저 하나의 나무와도 같습니다. 어떻게 그 나무를 키울 것인가에 책임이 있다면, 또한 스스로를 키우고 있는 것이기도 합니다.

태양은 구름 뒤에서 머리를 내밉니다. 물 속에서 산란되는 햇살은 눈부십니다. 나는 손을 흔들었고, 햇살은 손가락 사이에서 마구 흩뜨려졌습니다. 아내는 책에서 눈을 떼고 나를 바라보고, 미소 지으며 손을 흔들었고, 내게 백사장으로 다시 나오라고 손짓을 했습니다.

> 당신이 어디에나 일을 가지고 다닌다면 당신은 어디에서도 쉴 수 없을 것이다.
> 일에서 떠나는 시간에 명확한 경계선을 그어라.

총정리

You will be a successful
designer (in the studio)

당신은 성공적인 디자이너가 될 것입니다
(이 디자인 회사에서)

# 총정리

지금까지 보았듯이 비즈니스에 대한 요구, 곧 당신이 투입한 노력에 대한 금전적 대가를 받는 문제와 몇 가지 의미 있는 영향을 이루기 위해서 알아야 할 것들 사이에는 계속되는 긴장 관계가 존재합니다. 디자인 비즈니스 소유주로서 그리고 리더로서, 우리는 몇 가지 기본적인 질문과 씨름합니다. 디자인 비즈니스를 운영하면서 생계를 유지할 수 없다면 어떻게 할 것인가? 나는 과연 올바른 길을 따라가고 있는 것일까? 이 일은 나를 행복하게 해주고 있을까?

수익성 있는 비즈니스를 유지하기 위해서 필요한 경쟁적인 요구와 즐거움 넘치는 디자인 작업 사이에서 정확하게 어떻게 균형을 맞춰야 할까? 당신에게 이상적인 디자인 회사 경험은 무엇인지를 판단하기 위해서 다음에 나오는 워크시트를 활용하십시오. 데이비드 콘래드와 나는 이 워크시트를 고안했으며 당신이 사랑하는 일에 도움이 되도록 디자인 비즈니스를 더욱 잘 구성하는 데 쓰일 수 있기를 바랍니다. 수익도 나면서 말입니다.

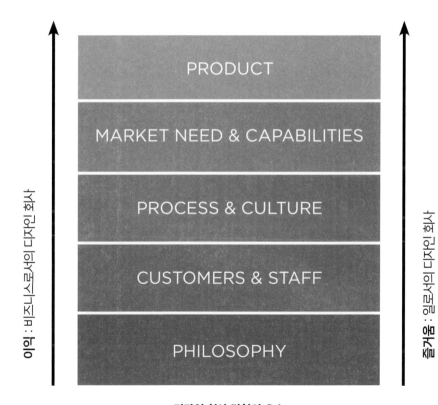

**디자인 회사 경험의 요소**

# 디자인 회사의

**비즈니스로서의 디자인 회사**

**제품** : 우리의 작업은
세상에 어떤 영향을 미칠까?

**시장의 요구** : 어떤 기술을
채용해야 할까?

**절차** : 어떻게 수익을 내면서
작업을 완수할까?

**고객** : 제품을 만들기 위해
우리는 어떻게 협력할까?

**철학** : 우리의 일상적인 업무를
주도하는 가치는 무엇인가?

**이익 지향 ($$$)**

제

시장의 요구

절차

고객

철

무형

# 경험 요소

품

기술

문화

직원

학

실현

소망

일로서의 디자인 회사

**제품** : 우리의 작업은
세상에 어떤 영향을 미칠까?

**기능** : 우리의 목표를 달성하기
위해서는 어떤 기술이 필요한가?

**문화** : 어떻게 하면 우리는 즐겁게,
성공적으로 함께 일할 수 있을까?

**직원** : 어떤 직원들이 최고의 작품을
만들기 위해 열심히 노력할까?

**철학** : 우리가 날마다 하는 일을
주도하는 가치는 무엇인가?

만족 지향 (시간)

# 디자인 회사의

비즈니스로서의 디자인 회사

유형

제

시장의 요구

절차

고객

철

무형

이익 지향 ($$$)

# 경험 요소

품

실현

일로서의 디자인 회사

기술

문화

직원

학

소망

만족 지향 (시간)

# 디자인 회사의 경험 요소

안정된 디자인 비즈니스를 만들기 위해서 필요한 다섯 가지 핵심 요소가 있습니다. 기초부터 차근차근 밟아나가는 과정에서 당신은 목표를 뒷받침하기 위해서 어떻게 디자인 비즈니스를 구성해야 할지에 대해서 더 잘 이해하게 될 것입니다. 앞 페이지에 있는 표를 채워넣어 보면 디자인 회사를 정의하는 데 도움이 될 것입니다. 워크시트에는 적어넣을 수 있는 공간이 많지 않으므로 최대한 간결하게 압축해서 쓰기 위해 노력하십시오.

## 활동 : 디자인 회사의 철학을 결정하라

디자인 회사의 철학을 형성하기 위해서 어디에서부터 시작해야 할지 감이 잡히지 않는다면 다음 방법을 실행해보십시오. 며칠 동안 붙잡고 낑낑거리게 되더라도 괜찮습니다. 이거다, 싶을 때가 언제인지 알게 될 것입니다. 이 철학은 중요한 개인적, 재정적 결정을 내려야 할 때 밤하늘의 북극성처럼 당신의 길을 안내해 줄 것입니다.

1. 디자이너로서 지금 당신이 하고 있는 일이 무엇인지 써보라. 이를 즐거움을 느끼는 일과 좋아하지 않는 일, 두 가지 범주로 나눠서 진행하라. 그 다음에는 당신이 앞으로 디자이너로서 하고 싶은 일을 위한 새로운 범주를 만들어라. 이들은 당신의 직업적, 개인적 목표, 그리고 당신이 손을 뻗치려고 하는 새로운 영역의 관심사가 될 수 있다.

2. 포스트잇에 주요한 주제와 이 표의 내용으로부터 당신이 볼 수 있는 가치를 적어라.

3. 주요한 주제와 가치를 창조적인 비즈니스를 위한 철학으로 승화시켜라. 이 작업을 할 때에는 선언문이 아니라 '더 나은 사회를 위한 디자인'과 같이 몇 개의 단어만을 쓰도록 노력하라.

> **철학**
>
> 철학의 정의 가운데 하나는 '존재, 지식, 또는 행동의 진리와 원칙을 합리적으로 조사하는 것'이다. 디자이너의 디자인 회사에는 비즈니스를 진행하는 과정에서 매일의 가치를 규정하는 기본 철학이 있어야 합니다. 많은 디자이너들은 어떻게 돈을 벌 것인가(비즈니스로서의 회사)에 관해서, 그리고 어떻게 자신의 시간을 쓸 것인가(일로서의 회사)에 관해서 직관적으로 결정합니다. 그러나 자신의 철학을 명확하게 설명할 수 없다면 회사를 위기로 몰아넣을 수도 있습니다. 공유 가치는 장기적인 성공을 이끄는 중요한 기초입니다.

### 고객과 직원

당신이 비즈니스를 위한 자신의 철학을 이해하게 되었다면 이제는 누가 이를 뒷받침할지를 생각하는 게 좋습니다. 여기에는 원하는 제품을 현실화하기 위해서 당신과 함께 일할 고객들, 그리고 최고의 작품을 만들기 위해서 당신과 함께 고군분투할 직원이나 파트너가 있습니다.

　파트너를 추가하거나 직원 고용을 검토하고 있다면 비즈니스 철학과 목표에 잘 부합할 수 있도록 관심을 기울여야 합니다. 당신의 기술과는 너무 많이 겹치지 않도록 해야 합니다. 이러한 방식으로 당신은 디자인 회사의 성장을 견인하고 자신만의 영향력을 만들게 될 것입니다.

　고객을 고용할 때(그렇다, 우리가 고객을 고용한다. 고객이 우리를 고용하는 것과 마찬가지다)는 항상 그들의 목표와 요구가 비즈니스 철학과 얼마나 잘 부합하는지를 고려해야 합니다. 작업물을 만드는 데 시간을 너무 많이 쓰고 있다면 이는 당신의 비즈니스 철학과 아귀가 맞지 않아, 일에서 느끼는 즐거움은 별로 없을 것입니다.

---

#### 내 디자인 회사에는 어떤 조직 모델을 적용해야 할까?

조직 모델은 디자인 회사 직원이 함께 일하는 방법을 나타냅니다. 작업이 사람들에게 어떻게 위임되며, 어떻게 협업을 하며, 누가 관리 감독을 하는지에 관한 문제입니다. 조직 모델은 또한 회사가 어떻게 수익을 내는지, 여러 가지 유형의 작업과 제품과 디자인 회사의 철학을 반영해야 합니다. 다음 내용은 디자인 회사에 흔히 적용되는 조직 모델입니다.

· **명령 모델의 체인** : 피라미드 꼭대기에는 보스가 있고, 나머지는 조립 라인에 더 가깝게 운영
· **코칭 모델** : 디자인 회사 총괄은 뒤에 물러 앉아서 클라이언트의 일과 비즈니스를 잘 운영
· **공동 모델** : 직원은 비즈니스의 지분과 장기간의 성장을 나눠 가짐
· **인큐베이터 모델** : 비즈니스 수익은 프로젝트 작업 및 고객에게 판매할 제품 및 서비스
· **혼합 모델** : 다양한 프로젝트와 제품을 결합하고 실험하는 여러 가지 모델을 혼합하고 모방

---

### 활동 : 어떤 문화를 만들고 싶은가?

몇 페이지에 걸쳐 나올 활동은 다음과 같은 질문에 대답하는 데 도움이 됩니다. 직원은 이상적인 디자인 회사 문화를 조성하기 위해 무엇을 할 수 있는가? 그리고 어떻게 하면 그러한 문화를 모든

Culture can
create **joy.**

Process can
create **profit.**

문화는 기쁨을 만들 수 있다.

절차는 이익을 만들 수 있다.

사람들이 원하는 작업 환경과 조화시킬 수 있을까? 몇 가지 규칙을 소개합니다.

1. 다음에 나오는 워크시트에 현재 디자인 회사의 한 부분으로 자리를 잡고 있는 문화의 기본 요소들은 무엇인지 목록을 만들어보자.

2. 당신(과 직원)이 앞으로 무엇을 원하는지에 바탕을 두고 즐거움을 끌어올릴 수 있을 만한 새로운 기본 요소들을 생각해보자. 이들을 워크시트에 추가하라.

3. 주인의식을 끌어올리기 위해서 당신이 다른 사람에게 해 줄 수 있는 문화의 기본 요소에 강조 표시를 하라.

4. 다른 팀 구성원들에게도 같은 작업을 하도록 하라.

5. 모든 아이디어를 한데 모으고 직원들의 대다수가 원하는 것을 실천에 옮겨라. 원하는 사람들에게는 경영권을 일부 위임하라.

### 문화 및 절차

문화와 절차는 바늘과 실 같은 존재입니다. 디자인 회사 문화는 디자인 회사에 있는 사람들이 일을 하는 절차를 뒷받침하는 모든 것입니다. 절차는 팀으로서 어떻게 디자인 프로젝트를 진행할 것인가에 대한 공유된 의식입니다. 직원, 클라이언트, 협력사는 전체 예산을 모두 소진하지 않으면서도 원하는 바로 그 결과를 만들어낼 목적으로 적절한 시기에 적절한 행동을 수행하기 위해서 함께 일합니다.

절차는 수많은 프로젝트 예산을 무참히 학살하는 괴물이며 관리 책임자와 실무팀이 불화를 일으키게 만들기도 합니다. 클라이언트의 요구에 대한 적절한 비즈니스 절차를 언제 어디에서 쓸 것인가를 알아내고 멋진 디자인을 만들어 내기 위해 적절한 프로젝트 접근법을 정의하기 위해서는 디자인 회사의 모든 부분에서 사려 깊은 노력이 투입되어야 합니다.

절차는 수익을 낼 수 있도록 도와줄 수 있지만 역동적인 디자인 회사 문화는 직원들이 즐거움을 누리며 일에서 맞닥뜨리는 도전의 안정성을 얻는 데 도움이 될 수 있습니다.

# 디자인 회사 문화 워크시트

## 하드웨어적 특성

### 공간
당신의 공간은 큰가 작은가? 개방되어 있는가, 밀접한가? 정적인가, 왁자지껄한가?

### 편의 시설
당신은 최신의 기술을 적용하고 있는가? 무료 간식은? 스포츠 경기 시즌권을 제공하는가?

### 교육
당신은 지속적인 기술 교육을 지원하거나 훈련 워크샵을 제안하고 있는가?

### 일의 유형
#### 고객
당신은 어떤 업계에서 일하고 있는가? 전형적인 클라이언트는 어느 정도의 규모인가?

#### 분야
어떤 종류의 디자인을 제공하는가? (예를 들어, 산업인가, 브랜드인가 또는 상호작용인가?)

#### 프로젝트의 스타일
단기 프로젝트인가, 장기 프로젝트인가?
폭포수 프로세스 모델인가, 애자일 및 스크럼 프로세스 모델인가?

# 소프트웨어적 특성

**공동체 문화**
사람들은 디자인 회사에서 어떻게 어울리는가?

**자선**
직원들은 어떤 기회를 통해 세상에 '보답'을 해야 하는가?

**도전**
직원들은 좋은 일을 하기 위한 도전감을 느끼는가? 어떻게 그들이 도전감을 느끼는가?

**주인의식**
디자인 회사는 직원들에게 어떻게 주인의식을 심어주는가?

**리더십**
누가 디자인 회사의 리더인가? 그들은 관리자인가 직원인가?

**인식**
훌륭한 작업과 열정 넘치는 노력은 어떻게 인정받는가? 상으로? 혹은 공모전으로?
직원들은 대중들에게 인정받는가?

# DethStar

**Your world. Destroyed.**™

죽은별

당신의 세계는 파괴되었다.™

QUESTION: DOES THE MARKET NEED
THIS NEW CAPABILITY?

질문: 시장은 이 새로운 능력을 필요로 하는가?

## 시장의 요구와 역량

클라이언트는 아름다운 디자인 작품을 만드는 디자이너를 고용할 수도 있지만, 디자인 회사에게는 그러한 작품을 효과적으로 만들어낼 수 있는 특정한 역량을 요구합니다. 이는 다른 디자이너, 개발자 또는 클라이언트 서비스 전문가를 고용하는 것보다 훨씬 더 큰 문제입니다. 디자인 비즈니스가 그 역량을 확장시키고자 한다면 디자인 회사의 전체 자원에 새로운 형태의 재능과 독창적인 외부 파트너를 더할 필요로 하게 될 것입니다.

반대로, 연하장 디자인을 좋아하든 애드벌룬 디자인을 좋아하든 루비 온 레일스로 만든 웹사이트 디자인을 좋아하든, 당신은 서비스에 대한 시장의 요구를 고민할 필요가 있습니다. 많은 디자이너들은 책의 표지 디자인, 또는 사람들이 모바일 앱을 사용하는 방법에 대한 사용자 연구를 진행하는 것과 같은 전문화된 분야에 집중함으로써 틈새 시장을 찾아냈습니다. 끊임없는 시장의 요구를 잘 읽어낸 방어적인 틈새시장은 모든 디자인 비즈니스의 성배와도 같습니다.

| 무엇을 할 수 있는가 | 무엇을 하고 싶은가 | 무엇을 하고 싶지 않은가 |
|---|---|---|
| 콘셉트 개발 | 콘텐츠 전략 | 자원 배분 |
| 정보 아키텍처 | 카피라이팅 | 기술적 제원 |
| 시각 디자인 | 콘텐츠 편집 | 데이터베이스 설계 |
| 자산 준비 | | 코딩 및 스크립팅 |
| 프로젝트 의뢰 | | 코드 디버깅 |
| 콘텐츠 이전 | | 검색 엔진 최적화 |
| 기능적 제원 | | 호환성 테스트 |
| 사용성 테스트 | | 수용성 테스트 |
| 접근성 | | 프로젝트 공개 |
| 비즈니스 분석 | | 회계 |
| | | 유지 관리 및 개선 |

**직무 목록을 만들어 봅시다** 위의 예에서, 한 디자이너는 자신의 기술 중 일부인 직무들을 항목으로 나열하기 시작했습니다. 그리고 나서 이들 기술은 다음 페이지의 표에 나와 있는 프로젝트 진행 과정에 따라 조직화되었습니다. 붉은색 글자는 이 디자이너의 기술 가운데 '강점'을 표시합니다. 더욱 많은 내용들을 보려면 다음 페이지를 봅시다.

# 디자인 회사의 역량 맵 : 인터랙티브 디자인 회사

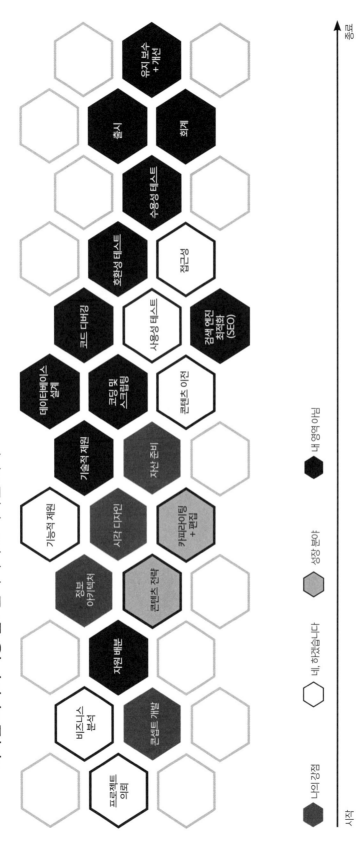

**디자인 회사를 위한 기술 맵** 인터랙티브 디자인 회사가 프로젝트를 수행할 때 활용할 수 있는 다양한 기술을 보여준다. 색깔 표시는 어떤 것이 가장 활용도가 높고 가장 결핍되어 있는 기술인지를 나타내며, 앞 페이지의 개요를 서술에던 활동에 대응되는 역량으로 구분으로 구분된다(Skillset.org로부터 응용).

## 활동 : 내 디자인 회사의 역량을 어떻게 평가할까?

어떤 디자인 비즈니스든 고객층에게 계속해서 매력을 유지하고 있는지 정기적으로 평가해야 합니다. 또한 디자인 회사의 철학과 새로운 요구를 충족시키기 위해서 조직의 핵심 역량, 파트너십과 협력사 관계까지도 전환할 수 있어야 합니다. 디자인 회사 역량 맵을 작성해본다면 장차 어떤 기술과 역할을 새로 채택해야 하는지를 결정하는 데 도움이 될 것입니다.

1. 종이 한 장에, 당신이 가진 기술로 수행할 수 있는 과제를 모두 적어 보십시오. 새로운 비즈니스를 찾아다니는 것부터 디자인 프로젝트를 마무리짓는 것까지 망라됩니다. 전체 직원을 대상으로 이 과정을 진행하고 있다면 직원 각각에 대해서도 똑같이 이 과정을 진행하세요(이러한 과정의 보기는 앞 페이지를 참고).

2. 당신이(직원이) 정말 잘 하는 것을 표시하세요. 특정한 기술에는 '강점'이라고 강조 표시를 합니다.

3. 앞으로 갖고 싶지만 아직은 갖지 못한 기술을 목록의 두 번째 열에 추가합니다.

4. 디자인 회사 안에서든 외주 과제든 현재 다른 누군가가 쓰고 있는 기술을 세 번째 열에 추가합니다.

5. 현재 디자인 회사가 진행하는 절차의 전 과정에서 걸쳐서 구성된 표에 기술들을 대응시킵니다. 프로젝트를 어떻게 수행하는지 그 절차는 기술 기반의 관점에서 왼쪽에서 오른쪽으로 전개됩니다. 다음 페이지에 나와 있는 예에서 왼쪽에 있는 육각형 모양의 활동은 상호작용 프로젝트를 인터랙티브 프로젝트의 의뢰와 연관되어 있습니다. 설계 및 개발 과정 육각형들은 중간에서 오른쪽으로 흐릅니다.

6. 디자인 회사에서 두 명 이상이 가지고 있는 기술이 있다면 이를 육각형에 옆에서 보는 것과 같이 표시합니다. 어떤 특정한 기술을 가진 사람이 디자인 회사 안에는 없지만 육각형을 차지하고 있다면 이는 기술을 성장시키거나 계속해서 외주를 주어야 할 부분이 될 것입니다.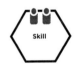

당신의 프로젝트와 비즈니스의 부차적인 분야를 위해서 필요할 수 있는 특정한 기술과 비교하여 현재 디자인 회사가 가진 기술이 얼마나 성장했는지를 평가하기 위해서 3개월마다 디자인 회사 역량 맵을 다시 그려 보십시오. 다음 페이지에서 이러한 활동이 어떠한 결과를 낳는지를 볼 수 있습니다.

# 디자인 회사의 역량 맵 : 20XX년 인력 예측

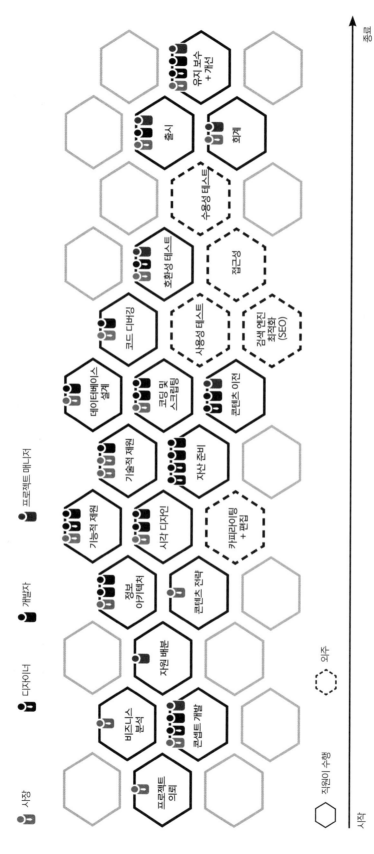

**디자인 회사의 역량 맵** 인터랙티브 디자인 회사가 20XX년의 인력을 기반으로 현재의 직원 구성으로 어떤 특정한 과제들을 지원할 수 있는지를 보여준다. 앞으로 필요한 직원이 어느 정도인지를 파악하는 첫째이다. 두 가지 분야의 비즈니스(물리적인 제품과 라이센스를 팔 수 있는 소프트웨어) 제품들을 통해서 회사의 수익을 증가시키기든지, 직원들과 외부 협력사의 전체 역량이 향상될 필요가 있는지를 보여준다.

**디자인 커미션 사의 역량 맵** 인터랙티브 디자인 회사가 20XX년의 인력을 기반으로 현재의 직원 구성으로 어떤 특정한 과제들을 지원할 수 있는지를 보여준다. 앞으로 필요한 직원이 어느 정도인지를 파악하는 첫째이다. 두 가지 분야의 비즈니스(물리적인 제품과 라이센스를 팔 수 있는 소프트웨어 제품들을 통해서 회사가 어떻게 디자인 회사의 수익을 증가시키기든지, 직원들과 외부 협력사의 전체 역량이 어떻게 향상될 필요를 보여준다.

# 디자인 회사의 역량 맵 : 20XX년 인력 예측

사장 · 디자이너 · 개발자 · 프로젝트 매니저

프로젝트 의뢰

비즈니스 분석 · 콘셉트 개발 · 자원 배분

정보 아키텍처 · 콘텐츠 전략

기능적 제원 · 시각 디자인 · 카피라이팅 + 편집 · 제품 디자인

기술적 제원 · 자산 준비 · 제품 관리

데이터베이스 설계 · 코딩 및 스크립팅 · 콘텐츠 이전 · 제작

코드 디버깅 · 사용성 테스트 · 검색 엔진 최적화 (SEO) · 주문 및 처리

호환성 테스트 · 접근성 · 배송

수용성 테스트

출시 · 회계

유지 보수 + 개선 · 고객 지원

직원이 수행 · 외주 · 디지털 / 물리적 제품 작업

시작 · 종료

# 디자인 회사 역량 맵

인력:

⬡ 나의강점　　⬡ 네,
하겠습니다　　⬡ 성장 분야　　⬡ 내 영역 아님

시작

날짜: _____

종료

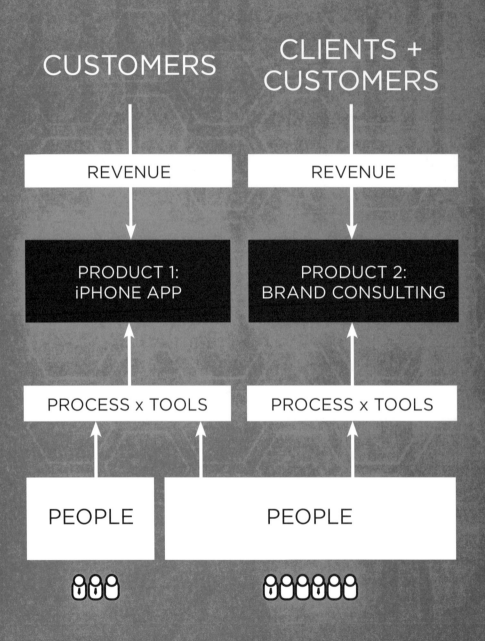

## 제품

고객들에게 직접 판매하기 위해서 자신만의 제품이나 서비스를 독자적으로 개발하든, 당신은 고객을 위해서 제품을 만듭니다. 이 제품은 디자이너가 제공하는 서비스의 최종 결과입니다. 우리 회사의 디자인 포트폴리오를 다른 사람들에게 보여줄 때마다 디자이너든 디자이너가 아니든 저는 우리의 철학이 우리의 작업 결과에서 분명히 눈에 뜨인다는 점을 분명히 합니다. 단지 우리가 만드는 제품만이 아니라 그 제품을 만드는 절차, 그 과정을 통해서 만든 이익, 우리의 작업이 세상에 미치는 영향에 대해서도 자랑스러워 해야 합니다. 그렇지 않으면 우리는 일을 하면서 희생당하고 있다는 불안감에 사로잡힌 상태로 남게 됩니다.

제품의 품질을 보장하는 한 가지 중요한 방법은 정기적으로 엄격하게 비판하는 것입니다. 비판은 모든 디자인 회사의 리더가 반드시 몸에 익혀야 합니다. 일련의 디자인 구성물이 가진 다양한 품질을 말로, 스케치로, 행동으로 파악할 수 있어야 합니다. 비판을 잘 활용하면 진행되고 있는 프로젝트 작업에 커다란 가치를 더할 수 있으며 디자인 회사의 결과물에 강력한 차별화 요소로서 기능을 할 수 있습니다. 하지만 대충 생각해서 느슨하게 내놓는 비판은 디자인팀의 사기를 꺾고 창의적인 아이디어를 절벽 아래로 추락시킬 수 있습니다. 이상적인 비판은 초점이 잡혀 있으며 사람들을 이끌어 가고, 강력한 아이디어를 보호해야 합니다. BBH LA의 수석 크리에이티브 디렉터인 펠르 쇼이널의 이야기를 들어봅시다.

아이디어와 창조적인 리더의 관계는 독특합니다. 이는 세 가지 직업이 결합된 것입니다. 바로 정치가, 농부, 암살자입니다. 정치인은 전통적으로 여러 의제를 추구하고 아이디어에 관련된 이해 관계자를 다루게 됩니다. 농부에 대해서 얘기하자면, 아이디어를 가꾸어서 흥미로운 것에서 놀라운 것으로 성장시킵니다. 이는 어떤 추가물이나 비료가 아이디어를 더 좋게 만들지 그리고 무엇이 결실에 해를 입히는지 파악한다는 뜻입니다. 크리에이티브 디렉터는 암살자로 변신할 수도 있어야 합니다. 나약한 아이디어에 대한 어떤 위협이든 격리시키고 그 위협을 영원히 잠재울 수 있어야 합니다.
http://bbh-labs.com/creative-direction-vs-creative-selection

---

### 새로운 제품을 추구하면 새로운 직원이 필요할 수도 있다
전문적인 서비스 모델로부터 비즈니스를 확장시킬 때 디자인 회사의 직원, 기술 기반 및 다른 회사와 맺는 파트너십과 같은 요소들의 구성은 근본부터 바뀔 수도 있다는 점에 유의하십시오. 어떤 직원이 필요한지를 일정한 기간마다 다시 평가하십시오.

---

**총정리**

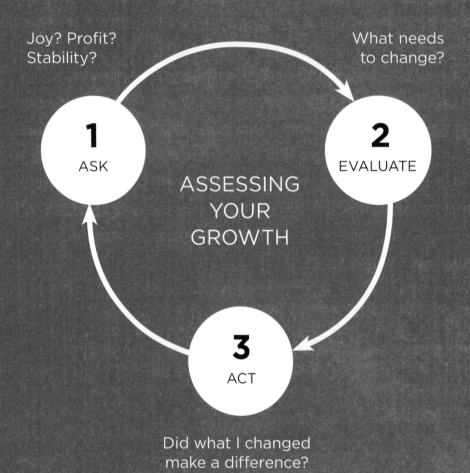

Joy? Profit?
Stability?

What needs
to change?

**1**
ASK

**2**
EVALUATE

ASSESSING
YOUR
GROWTH

**3**
ACT

Did what I changed
make a difference?

당신의 성장 평가
즐거움? 이익? 안정성?　　어떤 변화가 필요한가?
차이를 만들기 위해서 나는 무엇을 바꾸었는가?
1 묻고 2 평가하고 3 행동하라

### 활동 : 당신은 제 궤도를 유지하고 있는가?

디자인 회사 경험의 요소들을 결정하고 나면 3개월마다 다음과 같은 평가를 수행해야 합니다.

### 1. 묻기

디자인 비즈니스의 일부로서 진행하는 각각의 활동마다 스스로 질문을 던져보십시오.

- 이러한 활동은 어떻게 당신을 디자이너로서 즐겁게 하는가?
- 내가 이 활동을 하면 어떤 이익을 얻을 수 있는가?
- 이러한 활동을 통해 즐거움과 이익을 창출하기 위해서 어떤 안정적인 구조를 고안했는가?

각 활동에 1부터 3까지 점수를 매깁니다. 이 3단계 점수는 어떤 범주에서는 일을 잘 했고 어떤 부분에서는 그렇지 못했다는 것을 나타냅니다. 당신의 비즈니스에 추가하고 싶어 했지만 처음에는 그와 관련해서 이익이나 안정성이 없거나 아주 적을 것으로 예상되는 새로운 활동들도 집어넣을 수 있습니다.

### 2. 평가하기

당신의 평가를 바탕으로, 당신이 펼쳐놓은 각각의 활동을 유지하려는 열망이 있는지 여부를 판단하고, 그 이유를 적어보십시오. 계속 유지하고 싶은 활동으로부터 즐거움, 이익 또는 안정성을 더욱 끌어올리려고 노력할 생각이라면 무엇이 바뀔 필요가 있는지 생각해야 합니다. 이 단계는 또한 어떻게 하면 새로운 활동을 잘 조화시킬 수 있을지 계획하는 단계이기도 합니다.

### 3. 행동하기

다음 달 내내 위에서 생각한 내용에 바탕을 둔 변화를 실행에 옮기십시오. 그리고 그 다음 두 달 동안은 당신의 비즈니스에 미친 영향을 관찰한 후에 조정하십시오. 3개월이 지나면 당신은 처음으로 돌아와서 이 과정을 다시 시작할 준비가 되어 있을 것입니다.

다음 페이지에 나와 있는 채점표를 활용하십시오.

> 이 과정을 거치다 보면 몇 가지 힘든 선택을 해야 할 수도 있다. 이를테면 다른 기회를 얻기 위해서 당신의 비즈니스를 축소하거나 심지어는 그만두어야 할 수도 있다. 이러한 변화의 고통이 당신 개인으로나 직업으로나 훨씬 더 나은 미래를 방해하지 못하도록 하라.

# 개선 평가 워크시트

활동/적용된 시장 : _____

| 즐거움 | 1 | 2 | 3 |
유지하고 싶은가?  예  /  아니오

이익　　1　　2　　3　　왜인가? _____

안정성　1　　2　　3　　_____

새로운 활동인가?  예  /  아니오　　_____

활동/적용된 시장 : _____

즐거움　1　　2　　3　　유지하고 싶은가?  예  /  아니오

이익　　1　　2　　3　　왜인가? _____

안정성　1　　2　　3　　_____

새로운 활동인가?  예  /  아니오　　_____

활동/적용된 시장 : _____

즐거움　1　　2　　3　　유지하고 싶은가?  예  /  아니오

이익　　1　　2　　3　　왜인가? _____

안정성　1　　2　　3　　_____

새로운 활동인가?  예  /  아니오　　_____

활동/적용된 시장 : _____

즐거움　1　　2　　3　　유지하고 싶은가?  예  /  아니오

이익　　1　　2　　3　　왜인가? _____

안정성　1　　2　　3　　_____

새로운 활동인가?  예  /  아니오　　_____

활동/적용된 시장 : _____

즐거움　 1　　 2　　 3　　　유지하고 싶은가?  예 / 아니오

이익　　 1　　 2　　 3　　　왜인가? _____

안정성　 1　　 2　　 3　　　_____

새로운 활동인가?  예 / 아니오　　_____

활동/적용된 시장 : _____

즐거움　 1　　 2　　 3　　　유지하고 싶은가?  예 / 아니오

이익　　 1　　 2　　 3　　　왜인가? _____

안정성　 1　　 2　　 3　　　_____

새로운 활동인가?  예 / 아니오　　_____

활동/적용된 시장 : _____

즐거움　 1　　 2　　 3　　　유지하고 싶은가?  예 / 아니오

이익　　 1　　 2　　 3　　　왜인가? _____

안정성　 1　　 2　　 3　　　_____

새로운 활동인가?  예 / 아니오　　_____

활동/적용된 시장 : _____

즐거움　 1　　 2　　 3　　　유지하고 싶은가?  예 / 아니오

이익　　 1　　 2　　 3　　　왜인가? _____

안정성　 1　　 2　　 3　　　_____

새로운 활동인가?  예 / 아니오　　_____

# 기억해야 할
# 5가지

하고 있는 일에서
**즐거움**을 찾아라

그 일로 **돈**을 벌
방법을 찾아라

**안정**적인 소득을
만들어라

자신의 **성장**을
계속 관찰하라

**변화**를 두려워
하지 말라

# 참고 자료 및 허가

이 책에서 다룬 내용에 관하여 더 자세한 사항을 알고 싶다면 다음 자료를 참고하십시오.

Benun, Ilise and Peleg Top. The Designer's Guide to Marketing and Pricing: How to Win Clients and What to Charge Them. Cincinnati: HOW Books, 2008.

Berkun, Scott. Making Things Happen: Mastering Project Management (Revised Edition). Sebastopol, California: O'Reilly Media, 2008.

Carnegie, Dale. How to Win Friends and Influence People. New York: Simon and Schuster, 2009.

Cialdini, Robert B. Influence: The Psychology of Persuasion (Revised Edition). New York: HarperBusiness, 2006.

Crawford, Tad. AIGA Professional Practices in Graphic Design, 2nd Edition. New York: Allworth Press, 2008.

Faimon, Peg. The Designer's Guide to Business and Careers: How to Succeed on the Job or on Your Own. Cincinnati: HOW Books, 2009.

Fisher, Roger, William Ury and Bruce Patton. Getting to Yes: Negotiating Agreement Without Giving In (Revised Edition). New York: Penguin, 2011.

Foote, Cameron S. The Creative Business Guide to Running a Graphic Design Business (Updated Edition). New York: W.W. Norton and Company, 2009.

Fried, Jason, and David Heinemeier Hansson. Rework. New York: Crown Business, 2010.

Granet, Keith. The Business of Design. New York: Princeton Architectural Press, 2011.

Graphic Artists Guild. Graphic Artist's Guild Handbook of Pricing and Ethical Guidelines. New York: Graphic Artists Guild. 2010.

Holson, David. The Strategic Designer: Tools & Techniques for Managing the Design Process. Cincinnati: HOW Books, 2011.

Maeda, John and Rebecca J. Bermont. Redesigning Leadership. Cambridge, Massachusetts: The MIT Press, 2011.

Martin, Roger L. The Design of Business: Why Design Thinking Is the Next Competitive Advantage. Boston, Massachusetts: Harvard Business School Press, 2009.

Mintzberg, Henry, Joseph Lampel and Bruce Ahlstrand. Strategy Safari: A Guided Tour Through the Wilds of Strategic Management. New York: Free Press, 2005.

Neumeier, Marty. The Designful Company: How to Build a Culture of Nonstop Innovation. Berkeley, California: Peachpit Press, 2008.

Osterwalder, Alexander and Yves Pigneur. Business Model Generation: A Handbook for Visionaries, Game Changers, and Challengers. Hoboken, New Jersey: Wiley, 2010.

Perkins, Shel. Talent Is Not Enough: Business Secrets for Designers (2nd Edition). Berkeley, California: New Riders Press, 2010.

Rath, Tom. StrengthsFinder 2.0. New York: Gallup Press, 2007.

Ries, Eric. The Lean Startup: How Today's Entrepreneurs Use Continuous Innovation to Create Radically Successful Businesses. New York: Crown Business, 2011.

Solomon, Robert. The Art of Client Service: 58 Things Every Advertising & Marketing Professional Should Know (Revised and Updated Edition). New York: Kaplan Publishing, 2008.

Suzuki, Shunryu. Zen Mind, Beginner's Mind. Boston: Shambhala, 2006.

Stone, Douglas, Bruce Patton and Sheila Heen. Difficult Conversations: How to Discuss What Matters Most (Revised Edition). New York: Penguin, 2010.

Ury, William. Getting Past No. New York: Bantam, 1993.

# 일 잘하는 디자인 회사 만들기

초판 1쇄 발행 / 2017년 03월 25일

지은이 / 데이비드 셔윈
옮긴이 / 트랜지스터팩토리

편집 / 조서희, 김부장
디자인 / 서당개

펴낸이 / 김일희
펴낸곳 / 스포트라잇북
제2014-000086호 (2013년 12월 05일)

주소 / 서울특별시 영등포구 도림로 464, 1-1201 (우)07296
전화 / 070-4202-9369   팩스 / 02-6442-9369
이메일 / spotlightbook@gmail.com

주문처 / 신한전문서적  (전화)031-919-9851 (팩스)031-919-9852

책값은 뒤표지에 있습니다.
잘못된 책은 구입한 곳에서 바꾸어 드립니다.

ISBN 979-11-87431-05-3  93600

스포트라잇북은 주목받는
잇북(IT Book)을 만듭니다.